中国美术史

周 伟 编著

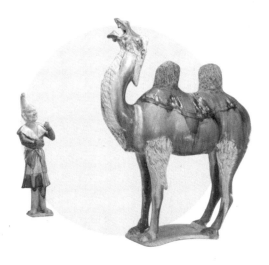

清华大学出版社
北京

内 容 简 介

本书共 8 章,除引论部分概述全书内容外,其余部分按时间顺序对中国古代和近代美术史的发展历程进行了追溯。考虑到美术发展中的不平衡状况和教学的需要,本书在各章中没有平均着力对美术的各门类(绘画、建筑、雕塑、书法和工艺美术)进行描述,而是在对各时期的美术发展进行总体把握的基础上,侧重对最能体现那个时代美术成就的方面加以介绍。书中没有过多的理论阐述,而是把美的历史呈现在读者面前,力图使读者在美的愉悦和享受中获得中国美术史的知识。

本书既可作为本科及高等职业教育艺术类各专业的教材,也可作为素质教育与艺术教育的教学用书或培训资料。

图书在版编目(CIP)数据

中国美术史/周伟编著. —北京:清华大学出版社,2022.9
ISBN 978-7-302-61252-0

Ⅰ.①中⋯　Ⅱ.①周⋯　Ⅲ.①美术史－中国　Ⅳ.①J120.9

中国版本图书馆 CIP 数据核字(2022)第 117680 号

责任编辑:张龙卿
封面设计:徐日强
责任校对:李　梅
责任印制:宋　林

出版发行:清华大学出版社
　　　网　　　址:http://www.tup.com.cn,http://www.wqbook.com
　　　地　　　址:北京清华大学学研大厦 A 座　　　　　邮　　编:100084
　　　社　总　机:010-83470000　　　　　　　　　　邮　　购:010-62786544
　　　投稿与读者服务:010-62776969,c-service@tup.tsinghua.edu.cn
　　　质量反馈:010-62772015,zhiliang@tup.tsinghua.edu.cn
　　　课件下载:http://www.tup.com.cn,010-83470410
印　装　者:三河市龙大印装有限公司
经　　　销:全国新华书店
开　　　本:185mm×260mm　　　　印　　张:14.5　　　　字　　数:350 千字
版　　　次:2022 年 9 月第 1 版　　　　　　　　　　印　　次:2022 年 9 月第 1 次印刷
定　　　价:69.00 元

产品编号:093004-01

前　言

有人把美术作为绘画的别名；在我国五四运动时期，美术也曾作为整个艺术的代名词；今天许多人认为美术指绘画、雕塑、工艺美术、建筑、书法篆刻等在空间开展的、诉之于人们视觉的一种艺术。本书对美术的界定倾向于后者，只是鉴于绘画在中国美术史上的重要地位，本书讲解绘画的比重会大一些。

本书分引论、原始时代的美术、奴隶社会的美术、战国秦汉时期的美术、魏晋南北朝时期的美术、隋唐时期的美术、五代宋元时期的美术、明清时期的美术8章。需要说明的是，本书提供的是中国美术史的基本框架，教师使用时，可以从实际教学要求出发，适当增补或删减内容。

2006年，本书作者主讲的"中国美术简史"课程被评为"国家级精品课程"。本书在编写中突出了以下四个特点。

第一，以时间为顺序，在总体把握各时期美术发展的情况下，侧重介绍最能体现各个时代的艺术精神和美术成就的内容，而不是平均着力介绍。如新石器时代的彩陶、奴隶制时代的青铜艺术、晋唐的佛教艺术和宋元以后的文人画，是中国美术发展史上的亮点，也是本书的着力点。

第二，强调对美术作品的鉴赏。在介绍美术发展史的同时，本书把各个时期有代表性的作品作了介绍，偏重从审美的角度去鉴赏作品。在作者看来，通过记住一些作品而记住一个时代的艺术特点，比仅仅记住一个时代的艺术特点更加直观而有效；同时，这样的鉴赏也有助于培养和提高我们的艺术鉴赏能力。

第三，注意吸收最新的考古研究成果，如三星堆考古成就、夏商周断代工程等均有所体现。

第四，根据美术史教学发展的新特点编写本书。本书用铜版纸印刷，使插图清晰精美，同时还在全国同类教材中较早以二维码形式呈现摹写书法名帖、示范国画基本技法的视频内容。

由于本人才疏学浅，加之收集的材料有限，疏漏在所难免，还请广大热心读者多多指正，以便修订时加以补充。

感谢不染斋主邓振宇老师及宗谢东同学、王妍灏同学精心制作的视频，感谢肖键老师从课程思政角度对本书进行的审阅和修订。

编　者
2022年5月

目　录

第1章 引　论

本章学习目标

1. 了解美术史学及其性质；
2. 美术史在美术学中的地位；
3. 理解中国美术发展史的特点。

1.1　美术史概述

1.1.1　什么是美术

美术有广义与狭义之分。广义的美术是绘画、雕塑、建筑、书法、工艺美术等艺术门类的总称；狭义的美术指绘画。本书采用广义美术的含义，只是鉴于绘画在中国美术史上的重要位置，绘画的比重会大一些。

那么，什么是美术呢？简而言之，美术是指运用一定的物质材料，通过塑造直接可视的艺术形象来反映社会生活和表达艺术家思想情感的艺术形式。由于美术塑造的是具体的、人们借助视觉可以感觉到的实际物象的形状外貌，所以人们又称其为造型艺术；又由于美术形象是在二维空间或三维空间中展开的，所以人们也称其为空间艺术；还由于美术所塑造的艺术形象是人们通过视觉感官可以直接感受到的，所以美术还称为视觉艺术。从美术存在的方式来看，它是静态艺术。

1.1.2　美术史的性质

与源远流长的美术活动相比，美术史作为一门正式学科出现较晚。在中国可以追溯到公元847年唐人张彦远的《历代名画记》（中国第一部较完备的绘画通史），西方美术史正式出现距今只有400余年。1550年意大利人瓦萨里的《艺苑名人传》成为西方第一部较完备的美术史著作，瓦萨里也被视为美术史之父。

美术史，顾名思义就是研究美术的历史发展、分析寻找美术发展规律的科学。中国美术史的研究范围包括中国绘画、雕塑、建筑、书法、工艺美术等美术门类的历史，涉及美术家、美术创作、美术作品、美术理论、美术批评和美术流派等各个方面。

要了解美术史的性质，必须懂得它在整个美术学中的位置。研究美术的科学统称"美术学"。美术学主要包括美术史、美术批评和美术理论，这三门学科都以美术活动为主要对象，但又各有侧重。

美术史的主要对象是美术创作。一般按照美术发展的脉络，从纵向的历时性角度，对各个时期重要的美术作品、美术家，以及相关的美术状况进行总结和评价，力求寻找出美术发展的规律。

美术批评侧重于从横向的共时性角度，对当时具体的美术创作和美术现象进行及时的分析、研究和评价，并提出有针对性的批评意见，以便引导美术创作的进程。

美术理论是在总结大量美术创作、美术实践和美术批评的基础上提炼、概括出的带有系统性的理论成果。

以上三门学科之间有着内在的联系，美术史和美术批评必须以美术理论的基本原理为依据，才可能对美术创作和美术现象做出客观公正的评价。美术理论又离不开美术史和美术批评所提供的大量研究成果和评论积累。总之，它们彼此渗透，相互制约，共同构成美术学的完整体系。学习美术史，应该了解一定的美术理论，具备一定的美术鉴赏和批评能力。

1.2 中国美术发展史的特点

1.2.1 历史悠久且绵延不绝

中国美术有着悠久的历史，但要追溯中国古代美术的确切源头却非常困难。我们从18000 年前山顶洞人的装饰品上，可以看到审美意识的萌芽；我国最早的北方岩画也可上溯到 1 万年前；我国最早的地画是甘肃秦安大地湾地画，距今 7000 年左右；我国传统绘画的最早一缕曙光，是从彩陶文化中透露出来的，彩陶的装饰纹样成为我国一切装饰纹样的始祖，西安半坡出土的彩陶盆，最早的也有 7000 年的历史；我国现已发现的最早的帛画，是湖南长沙出土的战国楚帛画《人物龙凤帛画》，距今也有 2000 多年的历史了，比达·芬奇的绘画早了近 2000 年。尤其难能可贵的是，我国先民们自从开始了美术活动，就再也没有停止过美的创造。从原始时代璀璨的玉器和彩陶艺术，到奴隶制时代盛极一时的青铜工艺；从气势宏大的秦汉艺术，到审美自觉时代的六朝书法绘画和佛教艺术；从"灿烂而求备"的唐代美术，到宋元明清的文人画、民间美术……绵延不绝，形成了中国美术美不胜收的历史长卷。这些美术遗产，成为中华民族文化的有机组成部分，并以其独有的魅力在世界文化艺术之林中熠熠生辉。

1.2.2 纳构力强且生机勃勃

中华文明没有像两河文明、古印度文明乃至古希腊文明那样，于长途跋涉中衰败乃至陨落，而是以强大的生命力延续至今，与主体不断地吸纳、同化外部因素有密切关系。换

<<<<<<<<<<

言之，中国美术具有强大的纳构力，它具有不断吸收可用者而又不丧失自我的旺盛生命力。

中国幅员辽阔，民族众多，以迁徙、贸易、战争为中介，中华各民族文化在既相冲突又相融合的过程中融汇而成。春秋以前的"南夷与北狄交侵"，十六国时期的"五胡乱华"，宋元时期契丹、女真、蒙古人接连南下，明末满族入关，这些勇猛剽悍的游牧民族一次次征服中原民族，成了军事上的胜利者。但是，中原文化从来没有被征服过，军事上的失利者依然是文化上的胜利者，征服者往往被中原文化所同化。同时，中原文化也从对方那里吸纳了不少新鲜的养料，化为自己的血液。如春秋时期赵武灵王为了提高军队作战能力，改"博衣大带"的华夏服式为上衣下裤的"胡服"。近代流行的旗袍、马褂则是从满族人那里学来的服装样式，旗袍在今天甚至成为中国传统服装的代表。

中华文化不仅融合自身多民族的文化，而且不断吸收外来文化。通过丝绸之路，我们先后吸纳了中亚游牧文化、波斯文化、印度佛教文化、阿拉伯文化、欧洲文化的营养，来滋养自身的肌体。英国学者威尔斯在《世界简史论》中说："正当西方人的心灵为神学所痴迷而处于蒙昧的黑暗之中时，中国人的思想是开放的，兼收并蓄而好探求。"14 世纪时，近东和西亚国家的伊斯兰艺术蓬勃发展，给予中国青花瓷器的制作以极大的启迪。在大量的青花瓷器远播西亚诸国的同时，他们的王朝也携带地方特产频繁地来中国朝贡，将宝物奉献给宫廷。皇帝对于这些宝物的装饰表现出浓厚的兴趣，命画家将这些装饰画样提供给景德镇的制瓷艺人，于是便生产出成批的具有伊斯兰风格的青花瓷器。如最广泛使用的西番莲纹样（一种团形的多叶莲花）就是从痕都斯坦，即今天的巴基斯坦北部、阿富汗东部一带的玉质盘子上的西番莲图案移植过来的。明

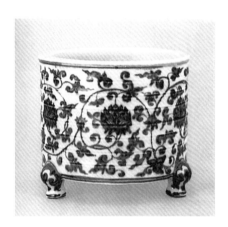

图 1-1 《青花番莲弦纹三足炉》（宣德窑）

代文献中多次提到的"回回花"就是这种纹样，明永乐、宣德年间青花瓷器上的回回花装饰无所不在，即使是传统的龙凤纹样，也总是以西番莲为底衬。如图 1-1 所示的《青花番莲弦纹三足炉》就是宣德年间西番莲纹瓷器的代表。我们不但善于"拿来"，还善于吸收。中国佛教建筑在初期受到印度的影响，但将其宗教建筑样式"拿来"之后，很快就开始了中国化的进程。它借用中国传统建筑沿轴线布置的手法，强调主殿地位的布局方式，富有中国特色的寺庙建筑样式便这样产生了。这体现了中国古代建筑具有的包容性和中国建筑文化强大的同化力量。

中国美术就是在这种交融与吸纳中发展壮大的，并逐渐形成自身的特质。正因为它善于广泛吸收营养，更加彰显出其勃勃生命力。

1.2.3 美术理论对美术创作影响深刻

中国的美术理论，最早散见于先秦诸子的言论中，不成系统，而且往往是借论画说明某一伦理或哲学的问题，但对后世影响很大。自东晋顾恺之开始，出现了专门的画家论画的著作。经历代发展，形成了自成系统的中国古代画论体系。这些零星的言论及画论著作，对中国绘画走势具有决定性的影响。如东晋顾恺之提出的"迁想妙得"、南朝谢赫提出的"气韵生动"、唐人张璪的名言"外师造化，中得心源"、宋代苏轼的著名论断"论画以形似，

见与儿童邻"，元代倪瓒的"逸笔草草，不求形似，聊以自娱"，明代董其昌的"南北宗论"，清代石涛的"我自发我之肺腑，揭我之须眉"等，决定了中国绘画讲究神韵胜于形似的特点，也决定了中国绘画从重工笔到重写意的发展轨迹。在长期发展中，积累了丰富的区别于西方绘画的种种技法，如毛笔的皴擦、点染，运用线描或色、墨的变化来表达神韵，同时将诗、书、画、印有机结合，形成中国绘画的独特传统。

1.2.4　中国美术经历了从实用到文学化的嬗变

原始先民无论是建筑还是雕塑、绘画，实用是第一位的，审美显然不是首要目的。在夏、商、周三代，绘画开始应用于礼教，青铜工艺也因为具有礼器的性质而取得辉煌的成就；秦汉绘画用途虽有不同，但却大体不出前代"成教化、助人伦"的范畴，上至帝王，下到黎民百姓，描绘现实风俗，描写历史事迹，不外乎借艺术来宣传一定的伦理道德、价值观念；秦兵马俑的出现也不是为艺术，而是为宣扬秦始皇的帝王霸业。魏晋南北朝、隋唐佛教艺术兴盛，其终极目的无外乎宣扬佛教教义。同时道教艺术、儒家艺术深受佛教艺术形式的影响，星君乘龙、真人骑狮的绘画，孔子问道及其七十二弟子像应运而生，遍布宫廷寺院。

出于实用目的创作的绘画，写实程度达到很高水平。曹不兴"误笔成蝇"的典故，人们今天依然津津乐道；吴道子的《地狱变相图》令许多屠夫胆寒，进而放下了屠刀。如果中国美术沿着"成教化"的道路一直走到今天，不难想象，中国画应该是工笔画、青绿山水的天下。因为当唐代周昉在绘制其惟妙惟肖的《簪花仕女图》、宋代王希孟在构思其宏大的《千里江山图卷》时，西方美术还在蒙昧的中世纪徘徊，令西方人骄傲的视觉盛宴——油画还没有起步。

但是，中国绘画却经历了从实用到文学化的嬗变。尚实用的绘画，基本上出自民间工匠之手；自魏晋南北朝始，历朝历代都有大批文化素养较高的知识分子投身于绘画创作，而且有意识地利用绘画的形式抒情，这就极大地提高了绘画的文化品位，使绘画加入了"纯艺术"的行列。这样，中国画家的队伍就有了民间画工、宫廷画师和文人画家三个阵营。由于文人画家大都能著书立说，所以影响力非常深远，到元、明、清三代，中国绘画几乎成了文人画家的天下。绘画的文学化肇始于魏晋南北朝时期，顾恺之的《洛神赋图》最早用绘画表现文学内容，而且是出于诗意的表达，没有任何功利目的。唐代王维的山水画，意境幽深，宋代苏轼称其"画中有诗"。苏轼的评价不只是道出客观事实这么简单，它对绘画自觉追求文学化起到了醍醐灌顶之功效，"画中有诗"实质上就是主张绘画作品应包括诗的情感，体现诗的境界。宋代院画提倡"构思奇妙、含蓄"，客观上促进了绘画与文学的密切联系。元代汉族知识分子不愿为官，自愿加入绘画创作的行列，使文人画登上了画坛盟主的宝座。至此，中国画诗、书、画、印一体的面貌基本形成，中国画家要求是擅画、能诗、会书的通才。明代董其昌"南北宗论"更是站在文人画家的立场上，提倡文人画，奠定了文人画在中国绘画史上的主导地位，对文人画的发扬光大起到了推波助澜的作用。

当然，说中国绘画经历了从实用到文学化、从写实到写意的转变只是就大的趋势而言，中国绘画从来就没有抛弃过写实的手法，即使是写意画也离不开写实的基础。只是说中国绘画就总体而言，疏于写实而重在写意。因为诗情融入绘画，必然会在提高绘画艺术品位的同时，强化绘画的写意功能。写意的中国绘画与写实的西方古典油画交映生辉，成为世界画坛的双子星座。

1.3 美术史与相关学科的关系

美术史与历史学有着密切的联系，一定意义上可视为历史学的一个分支，它在运用文物资料等方面与历史学有共同性。美术史涉及古迹和文物的考察与鉴定，美术发展史必须以考古材料为基础，这就与考古学有着深厚的关系。西方对史前、希腊、罗马美术史的研究常与史前、古典考古学重合，研究中国美术历史自然也离不开考古学的有力支持。

美术史与一般文化史、民族学、民俗学有交叉关系。西方曾经将东方的美术史分别归属到所谓东方学的各个门类，如埃及学、两河学、伊斯兰学、印度学、汉学等。但是，美术史以美术作品为第一性资料，同时伴有审美判断，这两点可与历史学、考古学、文化史、民族学、民俗学划清界限。

美术史需要哲学、美学、美术理论提供的观点和方法来分析研究美术作品和美术现象，还不可避免地涉及美术批评，但它是以具体的作品阐明美术历史的发展，这与哲学、美学、美术理论、美术批评应区别开来。

1.4 怎样才能学好中国美术史

中国美术的历史跨度大，美术门类多，美术名家层出不穷，学习起来不容易厘清脉络，因此，掌握学习方法非常必要。

1.4.1 总体把握中国美术史发展脉络

前面我们提到美术史在一定意义上可视为历史学的一个分支，因此，把握历史发展脉络是学习中国美术史的基础。表 1-1 所示的中国古代及近代历史简表，可以方便查阅各朝代的社会形态、起止年代、创建人和都城，有助于我们认识中国美术发展的历史。

表 1-1　中国古代及近代历史简表

社　会	朝　代		起 止 年 代	创建人	都　城
原始社会	黄帝尧舜禹		170 万—4000 年前	黄帝、尧、舜	
奴隶社会	夏朝		公元前 2100—公元前 1600 年	启	阳翟
	商朝		公元前 1600—公元前 1100 年	汤	亳→殷
	西周		公元前 1100—公元前 771 年	周武王	镐
	东周		公元前 770—公元前 256 年	周平王	洛邑
	春秋		公元前 770—公元前 476 年		洛邑
封建社会	战国		公元前 475—公元前 221 年		
	秦朝		公元前 221—公元前 206 年	秦始皇	咸阳
	西汉		公元前 206—公元 25 年	刘邦	长安
	东汉		公元 25—220 年	刘秀	洛阳
	三国	魏	公元 220—265 年	曹丕	洛阳
		蜀	公元 221—263 年	刘备	成都
		吴	公元 222—280 年	孙权	建业

社 会	朝 代		起 止 年 代	创建人	都 城
封建社会	西晋		公元 265—317 年	司马炎	洛阳
	东晋		公元 317—420 年	司马睿	建康
	南北朝		公元 420—589 年		
	隋朝		公元 581—618 年	杨坚	大兴
	唐朝		公元 618—907 年	李渊	长安
	五代		公元 907—960 年		
	宋朝	北宋	公元 960—1127 年	赵匡胤	开封
		南宋	公元 1127—1279 年	赵构	临安
	元朝		公元 1279—1368 年	忽必烈	大都
	明朝		公元 1368—1644 年	朱元璋	南京→北京
	清朝		公元 1644—1911 年	努尔哈赤	北京
半封建半殖民地社会	清末		公元 1840—1911 年		

1.4.2 厘清各门类美术的发展脉络

各个门类的美术都有一个从兴起到发展的历程，而且不同的美术门类在不同历史时期呈现出不同的面貌。学习美术史，要善于归纳其中带规律性的东西。如彩陶是原始时代的杰出代表，可以说是中国美术史上的第一座里程碑。奴隶制时代美术的最高成就是青铜器，青铜器是中国美术史上的第二座里程碑。大规模的佛教艺术出现在魏晋时期，因此我们可以说汉代以前的美术是中华民族独立发展的，没有受到外来美术的影响；从魏晋南北朝到元代这近千年间，中国佛教艺术经历了从萌芽到鼎盛再到衰微的过程。中国山水画兴起于魏晋南北朝，经过隋唐，到宋元达到鼎盛。中国花鸟画兴起于唐代，工笔花鸟画到宋代臻于完善，而写意花鸟画到明代陈淳、徐渭的笔下才达到顶峰。风俗画产生于宋代市民阶层扩大的时期。厘清这些大的发展线索，对中国美术发展史有宏观的了解，是学习更细致内容的良好起点。

1.4.3 从美术作品入手来理解美术史

理论是灰色的，生命之树常青。美术史的生命力存在于美术作品之中。美术作品首先是靠视觉的造型来影响人们的心灵与精神的。看和记是积累知识的过程，也是训练自己审美能力的过程。看多了、记多了，艺术的审美水平也就会自然提高；看多了、记多了，美术史在我们心目中自然就有了立体感，就鲜活起来了。当然，只记住艺术作品的形式还不够，还要理解作品的题材内容、创作经历、创作特色等。北京是我们祖国的首都，是每个人都十分向往的地方。向往北京的人们心目中都有一座雄伟而壮丽、崇高而神圣的天安门城楼。但是许多人第一次站在天安门前的时候，心里不免嘀咕：天安门怎么只有这么高呢？这就涉及中国建筑的体量问题和中国建筑以群体组合为特色的问题。中国建筑讲究的是以适宜为度，不像西方教堂那样追求个性的张扬，深层次的原因是中国人崇尚"天人合一"的理念。实际上，我们把中国建筑的任何一幢单独放在平地观赏，都会显得非常平淡，其艺术感染力无法与巴黎圣母院等大教堂同日而语。但是，中国建筑的魅力在于群体组合！萧默

认为，比起西方来，中国建筑采用了较多的群体组合，也取得了更高的成就。我们欣赏天安门时，如果把它放到紫禁城的大环境中来欣赏，就会发现它的确十分美，美在和谐上。中国传统建筑沿轴线布局，中轴线上布置大小殿堂，强调主殿的崇高位置。主殿从屋顶、体量上与配殿有所区别。但主殿的体量依然是适中的，与其他建筑是融为一体的。紫禁城的主殿是太和殿，太和殿连同台基通高为 35.05 米，为紫禁城内规模最大的殿宇，屋顶为最高规格的重檐庑殿顶。天安门是明、清两代皇城的正门，城楼通高 33.7 米，为重檐歇山式屋顶。无论建筑的体量还是屋顶的制式，天安门都比太和殿略低一等，以体现太和殿的崇高，也就是皇权的至高无上。对天安门的了解，实际上是学习中国建筑特点的过程，举一反三，我们不难体会到美术作品所蕴含的美术史的规律。

元代画梅名家王冕，画的梅花充满生气，清新可爱。他在《墨梅图》上题诗："吾家洗砚池头树，朵朵花开淡墨痕。不要人夸好颜色，只留清气满乾坤。"表明自己在元朝实行民族歧视政策的年代里，不甘心受民族压迫、不愿与统治者合作的政治态度和理想抱负。通过这件作品的学习，我们可以找寻到中国花鸟画的一些特点：水墨为上，写意抒情，托物言志，诗、书、画、印相结合等。

1.4.4　培养学习的兴趣

兴趣是最好的老师，积极开展丰富多彩的课外活动有助于学习兴趣的培养。

单纯依靠课堂教学很难使人兴趣持久，必须开展丰富多彩的课外活动，才能使学生爱上美术史，认真钻研美术史知识。下面列举一些课外活动形式，供大家参考。

(1) 对当地具有特色的美术类别进行调查，然后组织讨论。

(2) 结合社会调查，尝试编写当地美术发展史纲要。

(3) 结合社会调查，组织一次讨论会，谈谈对当地美术的历史和现状的看法。

(4) 访问当地一位著名艺术家，了解其艺术创作的过程。

(5) 组织参观美术馆、博物馆。

(6) 集体收看一次与中国美术史有关的电影、电视。

凡此种种课外活动，都可以开阔学生的眼界，让学生感受到美术史就在我们身边。

思考与练习

1．什么是美术？什么是美术史？

2．中国美术发展史有什么特点？

3．你打算如何学好中国美术史？

第 2 章　原始时代的美术

本章学习目标

1．把握本期美术发展概貌及美术类别；
2．旧石器时代审美意识的萌芽；
3．着重把握彩陶艺术在中国美术发展史上的重要历史地位；
4．了解新石器时代的玉器、绘画与雕塑。

2.1　概　　述

中国美术历史悠久，源远流长。它的源头，可以上溯到有文字记载之前的原始社会。

近代考古学根据人类生产工具的演变，把整个史前时期称为石器时代，以区别于此后使用青铜、铁器等新工具并进入有文字记载的历史时期。在这段时期中，各种石制工具的使用远比用其他（更软的）材料所制的工具多很多倍。史前考古从不同的石器类型，划分出新旧两大阶段：旧石器时期，以打制石器为标志，在我国上限大约在 170 万年前，和中国猿人的进化几乎同时；新石器时代以磨制石器为主，掌握人工取火技术和制陶技术也是新石器时代的重要标志，发现于湖南永州道县玉蟾岩（距今 1.4 万年前）的原始陶片，表明我国新石器时代的到来。事实上，在不同的地区和文化中，时代的更替彼此间有非常大的不同，因此并没有一个确定统一的"石器时代"。

由于没有文字，先民们把他们的思想、感情、信仰和生活记录在石器、陶器、玉器、岩画等可视的实物中，给后人留下了广阔的解读空间。

根据旧石器时代的遗址和实物，我们推论：在旧石器时代，我们的祖先在打制石器的过程中，逐步培养起造型技能，逐步萌发出审美观念。

根据新石器时代的遗址和实物，我们得出结论：新石器时代的美术，以彩陶和玉器的成就最高。它们的出现，标志着人类审美时代的到来。

　　原始社会的工艺美术,除彩陶、玉器外,还有黑陶、牙雕、骨雕、染织、编织等,并出现了一些较精美的作品。

　　根据原始时代的遗址和实物进行考古分析,我们发现原始美术具有混沌性的特点。所谓混沌性,表现在两个方面。

　　(1)原始艺术是实用性与审美性结合的产物。从"艺术"这个词含义的历史演变中我们可以看出,艺术产生于非艺术,艺术的实用价值先于审美价值。"艺"字原写作"藝""埶",在甲骨文中,它是人在种植的象形,表示劳动技术。拉丁文中的 art 和英文中的 art,原义也是技术的意思。最初的陶器是原始人的生活用品,制作时首先考虑实用目的。但是到了后来,原始人在制作陶器时自觉地运用形式美法则进行创造,在陶器的造型和纹饰上不断创新。我们发现,陶器从素色、素面的灰陶,到有一定装饰的绳纹、线刻纹,再到绚丽多彩的彩陶,经历了一个漫长的历史演进过程,人类是一步步从不自觉到自觉,逐渐按照美的规律来造型的。可见,我们今天称为艺术的东西,在当时并非为艺术而生产,而是为了实用:也许是巫术图腾的需要,也许是物质生活的需要。总之,不是为了满足美的需要;但它又在某种程度上符合造型艺术形式美的法则,本身具有审美属性。

　　(2)原始艺术分类不像今天这么清晰。在原始艺术那里,各种艺术门类往往混沌一体,如岩画,有的是用线刻技法表达绘画内容,雕塑与绘画浑然不分;许多彩陶更是融雕塑、绘画与器物于一体,有的器身是绘画,把手与盖钮则使用雕塑的手段,甚至有的器身也用雕塑造型。

2.2　旧石器时代审美意识的萌芽

　　在西方,旧石器时代的美术遗迹(洞穴壁画和雕塑、岩画等)迄今已发现不少,如西班牙阿尔塔米拉洞穴的野牛画(图2-1),距今约有 2 万年的历史。我国虽然目前还没有发现旧石器时代的美术遗迹,相信随着考古新成果的不断出现,我国的艺术史可能比人们想

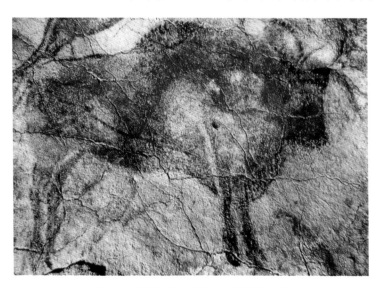

图2-1　西班牙阿尔塔米拉洞穴的野牛画

象的还要漫长悠久。早在人类社会发展的初期，处于蒙昧时期的人类就开始试图用神话传说来解释艺术的起源。于是西方出现了文艺女神缪斯的神话；中国出现了伏羲创制八卦、神农氏结绳记事、发明陶器，黄帝之时仓颉造字、史皇发明绘画、嫘祖则养蚕织丝等传说。中国的神话传说把艺术起源归在了圣人名下，事实上，这类古代神话有一些是和当时的社会经济生活与文化发展状况相关，隐约地透露出中国美术起源的情形。

我国目前虽然还没有发现旧石器时代的美术遗迹，艺术起源的原因我们也没有定论，但是通过考古发现的旧石器时代的工具——石器的制作工艺和造型，我们仍然可以窥见先民们审美能力发生发展的清晰线索。

在漫长的旧石器时代，先民们为生存而打制石器，随着实践活动的发展，他们对物质材料的驾驭能力也在不断提高，对使用工具的合规律性的形体感受越来越符合形式美法则，形式感越来越丰富、敏感，逐步按照美的法则创造出美的造型。人类的审美意识由蒙胧、无意识逐渐走向了清晰、自觉。表2-1所示的中国旧石器时代人类制作的生产工具情况一览表反映了这一变化历程。

表2-1　中国旧石器时代人类制作的生产工具情况一览表

距今年代	主要代表	工具形状
115万—40万年前	蓝田人、北京人	粗石器
20万—5万年前	丁村人、马坝人	精细石器和骨器
5万—1万年前	山顶洞人	精细石器、精细骨器和复合工具

从表2-1中可以看出，蓝田人（距今115万—110万年）和北京猿人（距今50万—40万年）生活在旧石器时代的早期，他们的石器似尚未定型；丁村人、马坝人生活在旧石器时代中期，他们的石器略为规范，有尖状、球状、橄榄状等，已经有了对称和圆的感觉；到了旧石器时代晚期，山顶洞人的石器不但均匀、规整，还有初步磨光、钻孔，他们还把细石器镶嵌在骨角或木料上做成复合工具，甚至还制造了大批"装饰品"：磨光、钻孔并染色的小石珠，挖孔的兽牙、磨光的鹿骨、刻纹的鸟骨等。2005年年末，周口店北京人遗址博物馆在对周口店遗址库存化石经过近一年的清理鉴定中，竟意外发现了"沉睡"多年的山顶洞人装饰品（图2-2）。考古专家推断说，山顶洞人把这些小东西穿起来，挂在身体上。我们不禁要问：在工具极其简陋、生活极其困苦的情况下，先民们制造这种"项链"，究竟是出于记事的需要还是审美的需要？或者是发端于某种神秘观念？不管怎样，它们蕴含着很大的审美性质，这是毋庸置疑的。随着这种审美性质的发扬光大，这些非纯粹的装饰物逐渐成为美的装饰品。

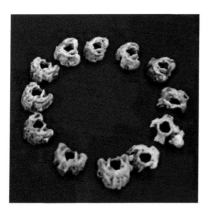

图2-2　兔子头骨穿孔饰品（旧石器时代），北京市房山县周口店龙骨山山顶洞出土

总之，人类在社会实践中创造了美，在创造美的过程中又提高着自身的审美能力；提高了的审美能力，又使人类创造出更新、更美的东西。人类最初的审美活动和物质生产劳动是不可分割的，随着审美能力和审美需求的逐渐提高，人类的审美活动逐渐从物质生产劳动中分离出来，成为独立的精神活动。

2.3　新石器时代的陶器艺术

距今大约 1 万年，我国的大部分地区陆续进入考古学上的新石器时代。磨制石器的使用，陶器制造的开始，农业的出现，居民村落的普及，氏族制度的形成等，是这个时代区别于旧石器时代的主要标志。新石器时代延续了五六千年的时间，距今 4000 年左右结束。这是人类学和历史研究上所谓的"野蛮时代"，是人类由蒙昧走向文明的过渡阶段。在我国境内，迄今已发现新石器时代文化遗迹上万处，正式发掘的有 1000 多处，主要的文化遗迹遍布于黄河流域、长江流域、华南地区、西南地区、北方地区等几个大的区域。各个地区的文化遗存各有特点，为了比较准确地表现各个地区文化的历史面貌，我国考古学把较为重要并且延续时间比较长、覆盖面比较广的定名为某种文化，在文化以下，又分为若干类型。新石器时代最具代表性的文化有仰韶文化和河姆渡文化。

2.3.1　陶器的产生与造型

陶器是将具有可塑性的黏土经水湿润后，再成形、干燥，在 700 ~ 1000℃的温度中烧制而成的坚固制品，是人类最早通过物理变化和化学反应使物体的本身发生质变的一种创造性活动，它是人类进化过程中具有划时代意义的伟大创造。

陶器的烧制温度有一定的要求。早期陶器的烧制温度较低，一般为 600 ~ 800℃。早期制陶技术有捏塑法、贴敷法和泥条盘筑法（在陶器制作的初级阶段，人们通常用黏土搓成泥条，然后把泥条一圈一圈地盘筑成器皿，这种陶器被称为手制陶器）等。后来又发明了陶车轮制成形法，即借助称为陶车的简单机械对陶坯进行修整，制造出造型优美的陶坯。陶器的器型按照用途大致可分为炊器、食器、饮器、盛贮器以及其他杂器等几种类型。

我们可以通过表 2-2 所示的陶器造型图例来认识陶器的造型。

表 2-2　陶器造型图例

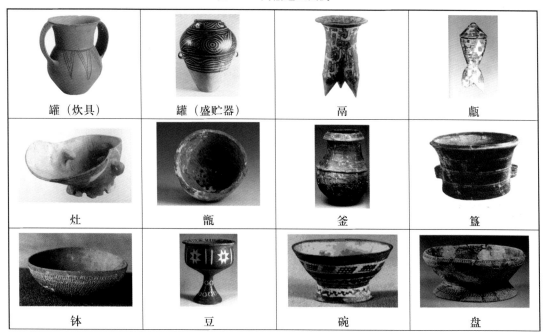

罐（炊具）	罐（盛贮器）	鬲	瓿
灶	甑	釜	簋
钵	豆	碗	盘

续表

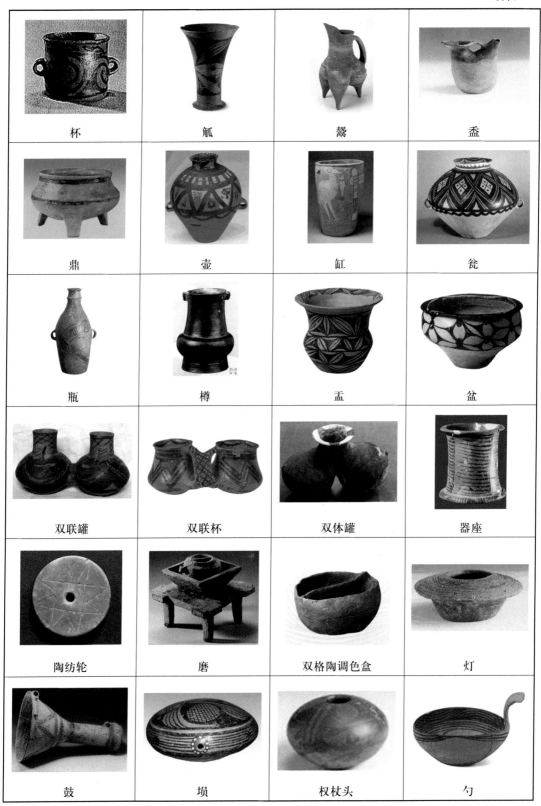

杯	觚	鬶	盉
鼎	壶	缸	瓮
瓶	樽	盂	盆
双联罐	双联杯	双体罐	器座
陶纺轮	磨	双格陶调色盒	灯
鼓	埙	权杖头	勺

我国的陶器在世界原始文化史上占有重要地位。考古证实，我国新石器时代陶器的分布遍及全国各地，其分布主要有黄河流域、长江流域、东南地区、西南地区、北方地区五大区域。包括大地湾文化、仰韶文化、河姆渡文化、马家窑文化、大汶口文化、龙山文化、大溪文化、屈家岭文化、良渚文化等各种文化和类型。有灰陶、红陶、白陶、彩陶、黑陶等各种质地和品种。从工艺上区分，有手制、模制、轮制；从纹饰上区分，有压印、拍印、刻画、彩绘、附加堆纹、镂孔。新石器时代的陶器，由于空间与时间的不同，需要与追求的不同，审美意识与审美品位的不同，而具有不同的风格特征与文化内涵。其中以黄河流域的彩陶最有特色、最富有艺术性。

2.3.2　彩陶艺术

新石器时代的艺术成就，非常集中地体现在彩陶艺术上。

所谓彩陶，是指坯体上有红、黑、白、黄、赭等彩绘图案的陶器。制作时在陶坯上用颜色彩绘出各种纹样，烧成后显出丰富的彩色花纹，主要有几何纹、动物纹、植物纹和人形纹等多种纹样。彩陶出现在距今约8000—3000年，遍及全国各地。甘肃秦安大地湾一期文化出土的三足钵等200多件彩陶，是我国迄今为止发现的年代最早的一批彩陶，它将中国彩陶制造的时间上推了1000年，并以不容置疑的事实说明，西北黄土高原地区就是中国彩陶的起源地。我国新石器时代彩陶艺术的杰出代表当推仰韶文化彩陶和马家窑文化彩陶。

1．仰韶文化彩陶

仰韶文化彩陶因1921年首先发现于河南省渑池县仰韶村而得名。该文化分布范围很广，遍布黄河中上游地区，西至青海、甘肃交界处，北抵长城沿线及黄河河套地区，东及河南东部，南达湖北西北部。遗址已超过1000处，距今约7000—5000年，有代表性的除仰韶村外，还有陕西西安的半坡、临潼的姜寨，河南郑州的大河村、陕县的庙底沟等。下面介绍仰韶文化最有代表性的半坡类型和庙底沟类型。

1）半坡类型彩陶

半坡类型彩陶属于仰韶文化早期，距今约6800—6300年，因1953年首次发现于陕西西安半坡村而得名。这种彩陶主要分布于甘肃东部和陕西关中地区，多为赭红色，是烧制时陶土中的铁氧化所造成的。陶器烧制之前是灰白色。彩画多用黑色矿粉在底色上描绘，流行施内彩。

半坡类型彩陶，最引人注目的是动物和人面纹。鱼纹（图2-3）最多，次为人面纹（图2-4）、山羊纹、鸟纹、鹿纹等。其人面鱼纹生动精彩，变化多端，具有鲜明的时代特色。动物纹样既有强烈装饰趣味的图案，又不乏引人入胜的写实形象。《人面鱼纹盆》是半坡彩陶画的典型作品。人面鱼纹线条明快，人头像的头顶有三角形的发髻，两嘴角边各衔一条小鱼。此图反映了半坡人和鱼之间的密切关系和特殊的感情，可能是半坡氏族崇奉的图腾。另外几何纹样也很丰富，主要有宽带纹、三角纹图、斜线纹、网纹、波折纹等，单纯而富有装饰意味。它的早期写实形象突出，渐次走向变形、抽象化。

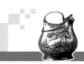

>>>>>>>>>

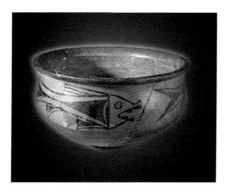

图2-3 《鱼纹盆》（仰韶文化半坡类型），高
17厘米，口径31.5厘米，陕西省西安
半坡遗址出土，中国国家博物馆藏

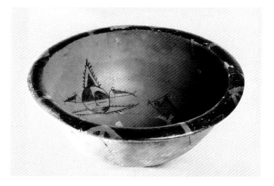

图2-4 《人面鱼纹盆》（仰韶文化半坡类型），高
16.5厘米，口径39.5厘米，陕西省西安半
坡遗址出土，中国国家博物馆藏

2）庙底沟类型

庙底沟类型，属于仰韶文化中期，距今约5800—4800年，因在河南陕县庙底沟发现而得名，它略晚于半坡类型彩陶。庙底沟类型彩陶一般用黑彩绘制，个别用红彩或红、黑两色，彩绘多施于器物的外部和口沿上，没有发现施内彩的。庙底沟类型的色彩配制也有发展，在陶器上有施白或红色陶衣再绘深色花纹的画法。据化验，彩陶上的白色颜料为瓷土或高岭土烧制。陶器上多种色彩的并置或复置，标志着彩陶工艺进入纯熟的阶段。与半坡类型相比，动物纹样不多，而在半坡动物纹样中占据主要位置的鱼纹渐次被鸟纹、蛙纹所代替。从纹饰的总趋势来看，装饰风格由半坡类型的写实向抽象发展，几何纹样丰富和发展起来，如圆点、勾叶、弧线、三角带状纹、平行条纹、回旋勾连纹、网格纹等，尤以花瓣纹最富特色。《花瓣纹彩陶盆》（图2-5）绘黑彩，纹饰以圆点和弧边三角相连缀，形成花瓣式彩绘的二方连续纹带，纹理优美，线条简洁流畅，装饰效果强烈。此器大口鼓腹小平底盆，形体呈倒三角形，给人以挺秀、饱满、轻盈而又稳定的感觉，是庙底沟类型中最典型的器型。

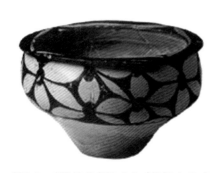

图2-5 《花瓣纹彩陶盆》（仰韶文化庙
底沟类型），高12厘米，口径
20.3厘米，1956年河南陕县庙
底沟出土，北京故宫博物院藏

河南省临汝县阎村出土的一件《鹳鱼石斧缸》（图2-6）是庙底沟文化最出色的作品。彩陶缸的腹部绘着鸟含鱼的图像。画面高47厘米，口径32.7厘米，占满了筒形腹部的一半，是目前彩陶上仅见的大幅画面。鸟有长喙，高脚短尾，通体白羽，是鹳鸟的形象。鸟嘴叼着一条大鱼，鸟眼圆睁有神。在鹳鸟的前方，画着一把立置的长斧，斧柄上绘着X状标号，可能是象征着权威的器物。有研究者认为，这也许象征着以鹳鸟为图腾的部落对以鱼为图腾的部落的胜利。

2．马家窑文化彩陶

马家窑文化是仰韶文化在甘肃和青海的变体和发展，故又名甘肃仰韶文化。距今约为5000—4000年，因最早发现于甘肃临洮马家窑遗址而得名。马家窑文化彩陶继承了仰韶

文化庙底沟类型中爽朗的风格，但表现更为精细，形成了绚丽而又典雅的艺术风格，在仰韶文化的基础上向前迈进了一大步，达到了彩陶艺术登峰造极的高度。马家窑文化一般分为马家窑、半山和马厂三种类型。这三种不同时期类型中的彩陶纹样有一定的区别，但它们的共同特征也很鲜明，那就是图案具有结构紧密、回旋多变、装饰面大的特征，纹样以旋涡纹（图2-7）为主，另外还有同心圆纹、三角纹、带状网纹、"米"字纹、锯齿纹、鸟纹、蛙纹等，给人以往复无穷、千回百转、丰富热烈之感。它的用笔流畅洒脱、用线娴熟多变，既显示出了高超的工艺装饰水平，又体现了原始绘画艺术古朴的魅力。1973年在青海省大通县上孙家寨出土的《舞蹈纹彩陶盆》（图2-8）是其杰出代表，也最为有名。

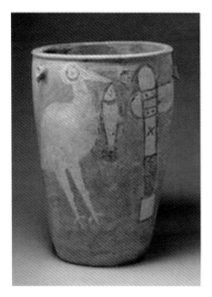

图2-6　《鹳鱼石斧缸》（仰韶文化庙底沟类型），陶质彩绘，高47厘米，口径32.7厘米，1978年河南省临汝县阎村出土，河南博物院藏

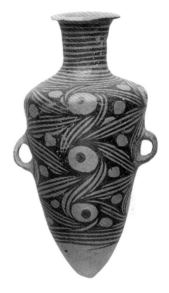

图2-7　《旋涡纹尖底瓶》（马家窑文化半山类型），高25.5厘米，甘肃陇西吕家坪出土，中国国家博物馆藏

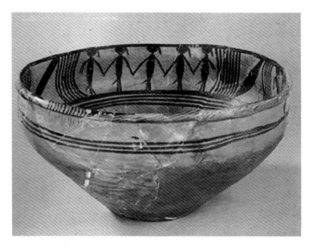

图2-8　《舞蹈纹彩陶盆》（马家窑文化马家窑类型），高14.1厘米，口径29厘米，1973年青海省大通县上孙家寨出土，中国国家博物馆藏

1）马家窑类型

马家窑类型彩陶是马家窑文化最为精美的彩陶，距今大约5300—4900年，1924年发现于甘肃省临洮县马家窑村，其范围可达青海、宁夏、四川等省区。马家窑彩陶为泥质红陶，质地细腻，呈橙黄色和土黄色。它多用明亮的黑彩描绘花纹，如在打磨光滑的陶底上绘出草叶、旋涡、波浪、圆点、平行条纹等纹样；有时也间以白色；有的还以黑色为底，以露出的陶底色为纹，如甘肃永靖出土的彩陶壶，以大面积的黑色，衬出陶地的橙黄色旋涡纹，十分醒目而有分量。从绘画的角度来看，马家窑类型彩陶的线描均匀细密、活泼流畅、柔中有刚。主要器型是盆、钵、碗、瓶、罐、壶等。马家窑类型彩陶造型完美，纹饰严谨，特色鲜明，代表着整个新石器时代彩陶艺术的最高水平。1954年在甘肃临夏积石山三坪发现的彩陶罐，造型优美，纹饰精细，郭沫若先生称为"彩陶王"（图2-9），现保存在中国国家博物馆内。

2）半山类型

半山类型彩陶因1924年首次在甘肃省和政县（今临夏回族自治州广河县）南山乡半山村发现而得名。距今约为4600—4350年，晚于马家窑类型，地域大致和马家窑相同，因此它是在马家窑类型的基础上发展的。半山类型的彩绘富丽而精致，是马家窑文化繁荣与兴盛的标志。半山类型主要以黑、红两色作装饰，既沉着又鲜艳，其中尤以红色线纹和黑色锯齿纹并用最为突出。《菱格锯齿纹瓮》（图2-10）为直口、广肩，腹部向外鼓出，它的沿口和腹部均有图案，因此俯视或平视均能看到完整美丽的花纹。常见的纹样还有旋涡纹、波浪纹、葫芦纹、菱形纹以及网格纹等。它的纹样多集中在器物的上部，纹样组织以繁密为特色，绚丽多彩，有突出的装饰效果。大型贮藏器（壶、瓮、罐等）成为半山类型彩陶的主要器型，这也反映了农业定居生活的进一步发展。半山类型器物造型饱满，曲线优美柔和，重心降低，最大径在腹部，直径与高度基本相等，器表打磨得很光滑，制陶技术有了显著提高。器型有短颈广肩鼓腹罐、单把壶、敛口钵、敞口平底小碗等。

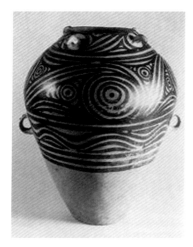

图2-9 《旋涡纹双耳四系彩陶罐》（彩陶王）（马家窑文化马家窑类型），高50厘米，口径18.4厘米，1956年甘肃省永靖县三坪出土，中国国家博物馆藏

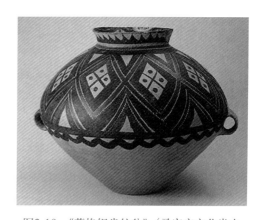

图2-10 《菱格锯齿纹瓮》（马家窑文化半山类型），高34厘米，口径17厘米，底径12.1厘米，1973年甘肃广河县地巴坪出土，甘肃省博物馆藏

3）马厂类型

马厂类型彩陶因 1924 年秋首次在青海省民和县马厂遗址发现而得名，它是马家窑文化的最后一个类型，经测定，年代距今约为 4350—4050 年，分布区域与半山类型相仿。

马厂类型彩陶多为泥质红陶，表面常涂一层红色陶衣，体型基本脱胎于半山类型，而马厂罐体型上长下短，腹部上移，较之半山显得高耸、秀美。另外出现了单耳筒形杯，耳、钮的造型富有变化，还有比较特殊的《裸体人像彩陶壶》。彩绘用黑、红两色，以四大圆圈为典型纹饰，另外还有蛙纹（有的学者称为神人纹）、回纹、几何纹、波折纹、三角纹、螺旋纹、"米"字纹、平行线纹、勾连纹等。早期常用黑边紫红条带绘制图案，晚期以粗黑线条构成简单的表意纹样。

马厂类型彩陶晚期纹饰比马家窑、半山类型彩陶制造粗糙，纹饰简单，往往以抽象化的简单图形表现想象中的具体实物，由此可见马家窑文化逐渐衰退。

另外，大汶口文化、大溪文化、屈家岭文化、齐家文化等遗址中也出土有彩陶，但其数量、规模和艺术水平已与上述文化类型有一定的差距。

3．彩陶的艺术成就

新石器时代的彩陶或是以造型优美见长，或是以纹样丰富惹人喜爱，或是造型和纹样都很优美。可以说彩陶以其优美的造型和形式多样的装饰图案纹样的结合，成为原始艺术明珠中最璀璨的一颗，当之无愧地成为我国一切造型与图案的出发点，成为自觉审美时代到来的标志。

1）造型

（1）彩陶器型体现了"因器尚象、因物赋形"的特点。前面我们谈到陶器的器型按照用途大致可分为炊具、饮具、食器、盛储器及其他杂器等几种类型，每种类型又包括若干形制的器皿。可以说今天我们使用的一切器皿的样式在此时已有了完美的表达。几千年来，制作生活器皿的材料在变，工艺在变，装饰纹样也在变，但是先民们创造的器皿外形基本上没变。

彩陶的主要器型有碗、钵、罐、盆、豆、瓶、鼎等十多种，多数可能模拟当时某些植物的造型，少数则仿造了动物造型、人物造型和器物造型。陶器器型变异的历程集中体现了"因器尚象、因物赋形"的特点，对后世造型艺术的审美法则产生了重要的影响。在直接仿造植物的陶器器皿中，葫芦形造型最多，如《鸟鱼纹彩陶葫芦瓶》。古人以葫芦作为陶器的造型，蕴含着希望人类自身像葫芦一样具有旺盛的繁殖力的美好祝愿，有着明显的生殖崇拜的痕迹。新石器时代仿动物形陶器并不多见，但造型各异，情趣盎然。如大汶口文化的夹砂兽形壶，既实用又美观。将器型制作成人形或人化，则体现出器形成了人们观照自身的载体，成为人的精神的化身。仰韶文化的《人头形器口彩陶瓶》（图 2-11），人头形象栩栩如生，头发、鼻、眼、嘴等惟妙惟肖、神采奕奕。从大汶口文化到龙山文化时期流行的三足带把的陶鬶（如图 2-12 所示的《白陶鬶》）、晚期陶鬲、晚期陶盉，都是典型的拟人体的器形，被认为是生殖崇拜的象征或是丰产巫术的遗留。

虽然新石器时代彩陶的器形千变万化，但我们仍可从中梳理出其大致的发展趋向：基本沿着从简单到简约、从单纯到多元、从随意到设计的方向演进。随着器具应用范围的扩大，以及器具功能的日益专门化，陶器造型也逐渐摆脱最初实用功能的束缚，形式美的地

> > > > > > > > >

位日益提升。"器"与"艺"逐渐融合，陶器在实用的基础上发展成为具有独立审美价值的艺术珍品。

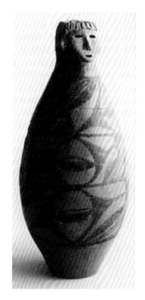

图2-11　《人头形器口彩陶瓶》（仰韶文化庙底沟类型），高31.8厘米，口径 4.5厘米，底径6.8厘米，1973年于甘肃秦安大地湾出土，甘肃省博物馆藏

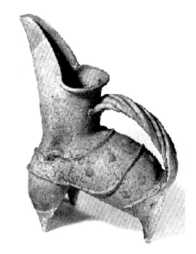

图2-12　《白陶鬶》（大汶口文化），高29.7厘米，山东潍坊出土，山东博物馆藏

（2）彩陶的一些经典器型是形式美法则的完美体现。受新石器时代"因器尚象、因物赋形"的造型原则的影响，这个时期彩陶造型同时也遵循了自然万物造型上对称、均衡、和谐、协调的规律，一些经典器形可以说是形式美法则的完美体现。如大型彩陶瓮是半山类型彩陶的杰出代表，《菱格锯齿纹瓮》（图 2-10）在造型上宽度超过高度，小底、腹径和底径的比例恰到好处，形成饱满优美的外轮廓线。彩陶盆和彩陶瓮一样，都是宽度超过高度、小底，以柔和的曲线勾出整个器形的外轮廓线。这种造型成为中国工艺美术史上成功的、具有独特风格的造型之一。我们的祖先虽然没有提出"黄金分割"的理论，但他们用实践寻找着和谐之美，并给出了满意的答案。

（3）彩陶器形体现了实用性与审美性的高度统一。工艺美术实用与审美相统一的本质特征，在陶器的造型中得到了生动的体现。例如，当时的陶器中最常见的陶罐与陶钵，作为盛器，为了使其具有尽量大的容积，它们在造型上都具有鼓腹的特点。但是，陶罐（图 2-9）与陶钵的用途不完全相同，陶罐一般用于储水和运水，陶钵主要用于炊煮。为了适应这种不同的使用要求，陶罐都是小口、有肩，有的还有较长的颈，目的是便于运水、储水、倒水；而陶钵则无肩、无颈、大口，这样便于炊煮和饮食。这种从实用出发进行的设计及形成的作品，虽然在设计制作过程中首先考虑的是使用效果，但先民们却能根据使用特点来进行艺术处理，将他们对大自然和生活的细心观察以及审美情趣巧夺天工地与实用器物结合在一起，可谓匠心独具，意趣天成。陶鬲与陶鼎一直是古人主要的炊器，这些器具鼎腹一般呈圆形，下有三实心足，故有"三足鼎立"之说，鼎足很好地解决了器皿架空烧火的难题，且三足既非人足和飞禽爪子的数量，也非走兽足的数量，显然不是模仿而得，可见已经是

<<<<<<<<<

很富有创意的设计了；鬲的外形似鼎，但三足内空，这一设计增大了受热面积，以更好地利用热能，真是别出心裁，充分展现了我国劳动人民的设计能力和创新意识。

2）装饰纹样

彩陶装饰纹样包括几何纹、动物纹、人物纹和植物纹四大类，其中以几何纹应用最为普遍。纹饰的描绘手法因地区和时间的先后而不尽相同。归纳起来，彩陶装饰纹样大致具有如下共同特点。

（1）装饰纹样与器形完美结合。彩陶装饰纹样与器形完美结合，为中国工艺美术开了一个很好的头，造型与纹样结合后成为工艺美术领域的一项十分重要的传统手法。彩陶的制造者很注意纹样与器形、视角的关系，力求纹样的造型和构成与器形相协调。装饰纹样根据器形的变化或疏或密，虚实相间，变幻莫测，尤其是通过旋涡纹和波浪线来贯通全局，使图案纹样具有强烈的律动感。纹样总是装饰在视觉最容易接触到的部位，主体纹样装饰在彩陶壶和罐的肩部和上腹部以及彩陶盆和钵的内部，次要纹样装饰在不大显眼的位置，既突出了重点，方便了观赏，又减少了不必要的劳作。原始社会还没有桌子，器皿都是放在地上的，观看是从侧上方进行的，因此腹部以下常常没有纹样装饰，形成了虚与实、疏与密的对比。这和以满为美的装饰是不同的，留下空白也留下了想象的余地，是符合装饰规律和原则的。这一切十分得体地显示出中华民族传统文化的风采。譬如甘肃省广河县出土的《菱格锯齿纹瓮》（图2-10），这件彩陶是半山类型中的精品。从这件陶器我们清楚地看到，人类在制作这些最早的生活用器时，就已经根据美的法则在创造。在使用各种装饰纹样时，当时的人们已经能够熟练地运用重复与多样、虚与实、节奏与韵律等形式美法则。这些杰出的设计构思，极为成功地展现了彩陶艺术充满张力的形式美，使这些彩陶成为不朽的陶艺经典。

（2）装饰纹样具有静中寓动的魅力。绘画从本质上讲是空间的静态艺术，不适宜表现事物运动的过程；世界各国的装饰纹样、花边图案更是以静态为主。彩陶的装饰纹样不乏绘制精美、图案规整的静态精品，如装饰图案虚实相间，黑纹与黄底互相衬托成为"双关图案"（图2-5和图2-10），就是中国图案传统的一种卓有成效的组织方法。但最具魅力的还是那些静中寓动的纹样。中国的彩陶图案，尤其是黄河流域中、上游的彩陶图案是以动态为主的，常把花纹组织在动的格式中，而有跃动奔放的气势，花纹也多以弧线、弧形和圆点构成，在动的格式中充分舒展，使图案具有流畅柔美的抒情风格（图2-7～图2-9）。

中国彩陶的许多图案采取动的格式，与其特有的图案定位方法有关。中国彩陶多采用以点（圆）定位的方法。这些用来作为图案定位的点和圆多为奇数，常以三点成正三角形排列，形成运动感最强的60°斜线。但这种等距三点所构成的正三角形呈金字塔形，有着稳定的外形。而正三角形颠倒时，即成倒三角形，又给人最不稳定的感觉，因此这种等距三点定位的图案，包含着两种相反对立的因素，是相生相克地反复运动着的，显得十分耐看，如图2-13所示的《折带环绕符号壶》。

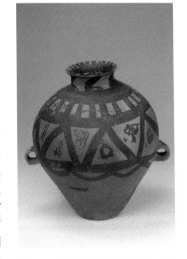

图2-13　《折带环绕符号壶》（马家窑文化马厂类型）

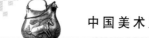

（3）装饰纹样是"有意味的形式"。彩陶上的装饰纹样，不仅是单纯的装饰图案，还充满了原始观念内容，即有浓郁的原始巫术礼仪的图腾含义，是"有意味的形式"。原始先民相信，由纹样装饰的器物具有神性，能给自己带来好运。彩陶纹饰中的人面鱼纹、鱼纹、蛙纹、鸟纹以及其他一些纹样，无论是出于巫术、祭祀、图腾还是希求多子、生殖繁衍的目的，无不体现着希求吉祥的意义，是渴求吉祥观念的古老形式。可以推测，他们是带着对兆纹吉相的信任和希冀而精心刻画这些纹样的。"鱼"可能意味着对氏族生殖繁衍的祈求；蛙（演变为蟾蜍）可能是对月亮神的崇拜；鸟纹（金乌）可能是对太阳神的顶礼。最著名的"人面鱼纹"纹饰（图2-4），两条鱼分别以人的口部和耳部形式相向而立，具有明显的图腾性质。以该纹饰为代表的鱼形纹饰不仅在半坡类型中普遍存在，在大地湾类型、马家窑类型等各时期中也大量存在。鱼纹经过先民的抽象变体，演变为单体鱼纹、双体鱼纹、三体鱼纹、四个鱼头的四体鱼纹等多种形态。大量鱼纹的涌现，一般认为是因为鱼多子多产，具有生殖繁衍的祝福含义。对于《舞蹈纹彩陶盆》（图2-8）中的舞蹈纹，考古界和研究者有不同的解释。有的认为，它是直接表现人的生活的画面，但更多的人认为，它是某种巫术礼仪活动，或者与当时的图腾崇拜有关。无论古人还是现代人，对美好事物都一样地心存向往，因而传统纹样蕴含的吉祥意味同样适用于现代设计，适用于传达现代人的设计理念。

以上这些特色，构成了中国彩陶单纯强烈的艺术风格，从而强有力地表现出氏族社会晚期人们共同的生活感受和美的观念，与商代青铜器的"狞厉之美"相比，新石器时代的彩陶可以说洋溢着热情、开朗、饱满、和谐的气氛。中国彩陶对研究传统艺术发展的源流问题提供了大量的实物资料，对于探讨中国特有的美学观念的形成问题也提供了无比丰富的背景材料。这些对于我们继承和发扬伟大的艺术传统，探讨彩陶艺术和现代艺术的关系，对创造我们时代的设计艺术，不仅具有学术方面的意义，而且也具有十分重要的实践意义。从这个意义上讲，中国彩陶不仅是中国传统艺术的杰出代表，也是现代艺术的伟大起点，它至今照亮着我们在设计艺术上前进的道路。

2.3.3　黑陶艺术

黑陶最早可以溯源到距今7000多年的余姚河姆渡文化的原始黑陶，黑陶制作工艺在距今4000多年前达到了中国制陶的巅峰状态。代表这一最高成就的是龙山文化类型。

龙山文化因1928年首次发现于山东省章丘市龙山镇的城子崖而得名，主要分布于黄河中下游地区的陕西、河南、山西、山东等省，延续时间较长，是新石器晚期最有影响的典型文化类型。

龙山出土了大量的陶器。其中多以黑陶为主，特别是一种蛋壳陶杯最具代表性，它具有"薄如纸、硬如瓷、声如磬、亮如漆"的特点。这件《黑陶蛋壳杯》（图2-14）的器形可分为三部分，上面是一个敞口侈沿深腹的小杯；中间是透雕中空的柄腹，如倒置的花蕾；下面是覆盆状

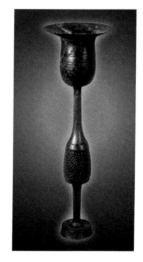

图2-14　《黑陶蛋壳杯》（龙山文化），高26.5厘米，山东省日照市出土，山东博物馆藏

底座，由一根细长管连成统一的整体，形态纤巧雅致，有一种动人的节奏感和韵律美。陶杯经轮制而成，杯壁厚度均匀，薄如蛋壳，最薄处仅为 0.2 ~ 0.3 毫米，但质地却极为细腻坚硬，使器表熠熠发光。加上采用镂孔和装饰纤细的划纹，使它的制作工艺达到了中国古代制陶史上的顶峰。

龙山文化黑陶比彩陶制作更精致、造型更精美，更为世人所倾倒，被中外史学家称为"原始文化的瑰宝"。其越黑、越亮，越显珍贵。黑陶给人稳重、神秘、高贵、大方、典雅、内涵深沉之感。黑陶文化为商周时期的青铜文化奠定了基础。

但是，由于黑陶制作工艺复杂、烧结程度难以掌握，所以遗憾地失传了 3000 年，自发现以后，通过 61 年的不懈努力，其制作工艺于 1989 年才被研究破译，得以传承。

2.4　新石器时代的玉器

在中国，玉器有着悠久的历史和独特的含义。玉，包含着古人无穷无尽的理想追求和精神向往。儒家哲学中关于玉的学说，更是成为古代"美善合一"的美学思想的一部分。可以说玉中凝结了中华民族的精神品格，见证了中华民族的成长经历，陶冶了中华民族的思想情操，培育了中华民族的君子风范。没有对玉的知晓，就不可能有对中华文明的真正了解。

在旧石器时代，我们的祖先在打制石器的过程中，逐步培养起造型技能，逐步萌发出审美观念。玉器本身就是人们对纹理细密、色泽晶莹的"美石"的加工制品，其形式也由石器发展演变而来。自新石器时代晚期以来，我国的制玉业便很发达。新石器时代玉器以东北辽河流域的红山文化、山东和苏北地区大汶口文化、江浙地区的河姆渡文化，特别是良渚文化玉石器为代表。辽宁省阜新市查海遗址出土的玉器是我国已知最早的玉器，距今约 8000 ~ 7000 年。新石器时代的玉器，品种有璧、玦、璜、琮、管、珠、坠、匕等。按照用途可以分为礼玉和佩玉。所谓礼玉，是玉器中用来连接天地、沟通人神的礼器祭品。礼玉因为意义重大而制作无比精美，从而给后人留下了一大批珍贵的艺术品。佩玉是作为饰物佩戴于人身的各种玉器。《礼记·玉藻》云："古之君子必佩玉。"足见玉在古人心中的崇高地位。

古玉之美，不但在于它材质的自然之美，更在于它的造型之美、雕琢工艺之美和内在意蕴之美。下面我们欣赏几件具有代表性的玉器，它们都属于礼玉。

龙是中华民族精神的象征，它的身上寄托了力量、希望和中国人对美好生活的憧憬。同任何一种"神圣之物"一样，龙的形象也来源于先民对于"图腾"的崇拜。这件内蒙古自治区赤峰市三星他拉出土的《玉龙》（图 2-15）便是迄今发现的最早以玉为原料琢制的龙形象，它有"中华第一玉雕龙"的美誉。玉龙为碧绿色，高 26 厘米，重 1 千克，身体呈英文字母 C 的形状。它的鼻子前伸，嘴紧闭，吻部特征如猪，有对称的双鼻孔，双眼突起，头上刻着细密的方格网状纹，龙的脊背有 21 厘米的长鬃卷起，脊背上有一个圆孔，经过试验，如果用绳子穿过圆孔悬挂，龙的头尾恰好处于同一个水平线上。龙头到底是用什么作原型的呢？是猪吗？

2003 年，在内蒙古自治区赤峰市敖汉旗的兴隆洼文化遗址上，考古人员清理完 6 个

>>>>>>>>>

小坑之后，发现中间还有一个大的灰坑，被 6 个小坑紧紧环绕。当考古人员小心翼翼地将大坑中的灰土清理干净，一个意想不到的东西出现了：由许多石块和陶片组成的 S 形动物静静地躺在那里，那是一条距今 8000 年以前的龙的形象。更让人吃惊的是，在这条龙的头部，竟然摆放着一个野猪的头骨。有的学者认为，用野猪的头颅作为龙的头，充分说明了先民们对野猪的崇拜。

如果说《玉龙》中猪的特征还不明显，辽宁省建平县牛河梁遗址《玉猪龙》（图 2-16）的发现告诉我们，龙头的最早形象源于猪头！玉猪龙肥头大耳，目光温顺，鼻子短平，鼻梁上刻着细密的皱纹，这些特征再配上弯曲的身躯，显得十分有趣和逗人喜爱。远古时期，猪在畜牧业中占有重要地位，古人除了把猪作为食物以外，还把它作为"水兽"，在祈天、求雨、防洪等祭祀中，经常把它作为祭品。这些观念反映到玉器造型中，就出现了猪首龙的形象，玉猪龙的出现实在不足为奇。红山文化玉猪龙的大量发现，不但为人们解开了龙的起源之谜，也为人们展示了龙被逐渐演化的轨迹和不断被神化的过程。

图2-15 《玉龙》（红山文化），通高26厘米，重1千克，1971年内蒙古赤峰市三星他拉出土，中国国家博物馆藏

图2-16 《玉猪龙》（红山文化），通高14厘米，辽宁省建平县牛河梁出土，辽宁省文物考古研究所藏

玉琮是中国古代玉器中重要而带有神秘色彩的礼器，既用来祭祀大地，也是权威的一种象征。《周礼》记载："以玉作六器，以礼天地四方：以苍璧礼天，以黄琮礼地，以青圭礼东方，以赤璋礼南方，以白琥礼西方，以玄璜礼北方。"这也是后世"苍天、黄土、青龙、朱雀、白虎、玄武"思想的由来。从良渚《神人兽面纹玉琮》（图 2-17）中黄琮的色彩和造型来看，说明周代以璧琮祭祀天地的用玉礼制，起源于良渚时期。这件玉琮整体造型比例匀称、规矩谨严、文质大方，体现了典型的东方气度，它的外形反映了"承天像地、天圆地方"的思想。其器形的宽阔，为现有玉琮之首，堪称"琮王"。琮体内圆外方，圆度规整，器表光洁。四面竖槽内上下布列了八组神人兽面图像和八组以转角为中轴线、四角上下并列的简化人、兽、鸟组合纹饰。对称工整，匠心独具。而神人兽面的形象，也可能就是良渚人崇拜的"神徽"。良渚玉琮出土数量极多，工艺精湛，也从一个侧面表明了中华文化发祥地的多元性，即长江流域也是中华文明的摇篮。

图2-17 《神人兽面纹玉琮》（良渚文化），通高8.8厘米，孔径4.9厘米，外径17.6厘米，1986年浙江省余杭区反山出土，浙江省文物考古研究所藏

2.5 新石器时代的绘画和雕塑

2.5.1 新石器时代的绘画

原始时代的绘画，可以从三方面来考察：彩陶上的绘画、岩画、地画。

1. 彩陶上的绘画

迄今为止，我们能看到的中国最古老的绘画，是8000年前的新石器时代的彩陶纹样。

陶器纹样的演化是一个复杂而难以准确解答的问题。但是，我们还是不难发现由写实的、生动的、多样化的动物形象向抽象的、符号的、规范化的几何形象演变这一总的趋势。

从彩陶纹饰的描绘方式上，可见当时的绘画技法已经相当熟练。流畅的笔触和某些线条上笔毫描绘的痕迹，证明当时已有类似毛笔的工具，从几何图案向帛画、笔画发展，是中国绘画成熟的脉络。

彩陶装饰纹样的规律化，诸如连续、反复、平衡、对称、均衡、统一、变化种种形式美法则的熟练运用，表明原始先民已经能够把情感和智慧物化为审美的形式。直到今天，工艺美术家也不得不对彩陶装饰纹样的丰富变化和美的魅力表示叹服。我们在2.3.2小节对彩陶装饰纹样的特点已有较为详细的介绍，这里不再重复。

2. 岩画

岩画是古代描绘或摩刻在崖壁石块上的图画，被称为是古代先民们记录在石头上的形象的史书。岩画的传统跨越三四万年。它最早出现在非洲、亚洲和欧洲。

中国是世界上岩画分布最广、内容最丰富的国家之一，最早著录岩画的文献是5世纪北魏地理学家郦道元的《水经注》。其后在一些历史文献和地方志中也有零星的记载。中国岩画的分布与多种民族传统文化大体相一致，根据岩画作品的内容与风格，以及它所处的文化地区，大致可以划分为北方、西南、东南沿海三个系统。

1）北方系统岩画

北方系统的岩画是中国古代北方草原地区的狩猎、游牧民族的作品，多表现狩猎、游牧、

战争、舞蹈等，图形有穹庐、毡帐、车轮、车辆等器物，还有天神、地祇、祖先、日月星辰、原始数码以及手印、足印、动物蹄印等。内容以动物为主，风格较写实，技法大都是岩刻。包括内蒙古自治区的阴山岩画（图2-18）、宁夏回族自治区的贺兰山岩画、新疆维吾尔自治区的天山岩画等。

2）西南系统岩画

西南系统的岩画，内容以人物的活动为主，特别是宗教活动为其主要的表现内容，技法以红色涂绘为主，包括云南沧源岩画（图2-19）、广西花山岩画等。

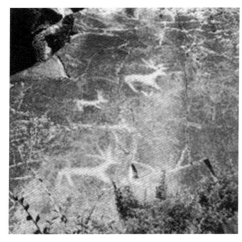
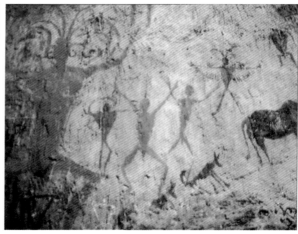

图2-18 《群鹿图》（内蒙古自治区的阴山岩画），新石器时代 　　　图2-19 云南沧源岩画，新石器时代

3）东南沿海系统岩画

东南沿海系统的岩画，大都与古代先民们的出海活动有关，内容以抽象的图案为主，都采用凿刻的技法。江苏省连云港市将军崖岩画（图2-20）是其代表。

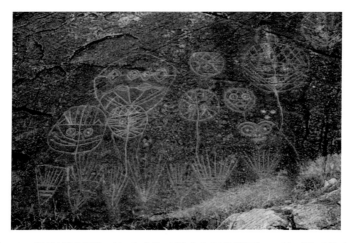

图2-20 《稷神崇拜图》（江苏省连云港市将军崖岩画），新石器时代晚期

这三个系统以北方系统范围最大，数量最多；东南沿海地区岩画虽不能与之相比，但不管在内容上还是形式上却都能自成体系。中国岩画研究专家陈兆复先生对中国岩画的艺

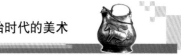
术特色有很好的概括：在造型上采用平面的造型方法，许多岩画往往是一些相互不关联的个别图像，即使是组成一幅画面的，也经常是一个个图形的重叠，而没有近大远小的透视关系，画面采用垂直投影画法，视线与对象最富特征的面保持垂直，追求物体的正面显示。岩画在塑造平面图形时，很善于抓住物象的基本形，物体的结构简化到不能再简的程度。没有细节刻画，大都不画五官。这些粗制的图形却能描绘出生活的真实，显示出活跃的生命力，其中以动物形象尤为生动。这种原始形态的艺术特征是，对于生活敏锐的观察力和艺术上粗犷手法浑然一体地结合在一起，这或许是许多岩画至今仍有其生命力的原因。大多数岩画分布在边疆少数民族地区，具有原始美术的特点和稚拙、率真的艺术魅力。中国岩画的确切年代因地而异，上限可定到上万年，下限仅数百年（岩画的断代问题尚有争议）。

3．地画

1982 年 10 月，在甘肃省秦安大地湾遗址，发现仰韶文化晚期的一幅居址地画（图 2-21），它是我国目前已知时代最早的绘画实物。这幅画纵约 1.1 米、横约 1.2 米，用黑炭在白灰地上绘制，具有原始社会朴实简练的绘画风格。它将中国绘画最早的实物资料年限提前到了 5000 年前。

图2-21　甘肃秦安大地湾地画，仰韶文化晚期

2.5.2　新石器时代的雕塑

当人类第一次摆弄泥土和加工石块，使之成为符合人类意愿的造型时，雕塑就开始了。

早在新石器时代，陶器的盖钮、把手上常塑有动物形状，既实用又美观。新石器时代雕塑的题材主要是人和动物形象。那时的人像雕塑多为妇女和女孩形象，反映了原始社会生殖崇拜和祖先崇拜的观念。甘肃省礼县高寺头出土仰韶文化的陶塑少女头像，陶色橙黄，额上用泥条堆塑发辫，脸形丰润，五官贴切，技法颇为洗练概括。陕西省洛南出土人形器口红陶壶，壶口捏塑成微微昂首的女孩头像，形貌颇为秀丽。甘肃省秦安大地湾出土的《人头形器口彩陶瓶》（图 2-11），距今约 5600 年，由于瓶身三列具有庙底沟型特征的图案衬托，仿佛是一位身穿花袄的小姑娘，也有人因其鼓腹的特点，说这是一位漂亮的准妈妈。辽宁省喀左东山嘴红山文化祭祀遗址发现一批小型陶塑裸体孕妇像，这种圆雕裸体塑像在我国极为罕见，估计是用于祭祀活动。辽宁省牛河梁红山文化女神庙遗址发现一件与真人等大的《女神头像》（图 2-22），五官清晰，造型逼真，她的脸形为方圆形，颧骨突起，双眼中镶嵌着两块经过抛光处理的青色圆形玉片，显得目光炯炯，嘴唇掀动，带着神秘和一丝若

有若无的微笑。著名考古学家苏秉琦这样评价：女神庙里的塑像可以称为"神"，但她是按照真人塑造的，是有名有姓的具体人物，所以，她是红山人的"女祖"，也是中华民族的"共祖"。

如果说人类早期对于自身的再现还非常幼稚，那么对于人们所熟悉的各种动物以及幻想中的神兽的刻画，则可谓惟妙惟肖。《鹰鼎》（图2-23）突出鹰的尖嘴和双目，造型夸张，粗壮的双腿和爪暗藏着巨大的威力，体积感通过简约的外形表达出来，坚实而刚毅。这只黑陶制成的鹰，多么神勇！

《陶兽形壶》（图2-24）整个壶体设计成一个四足

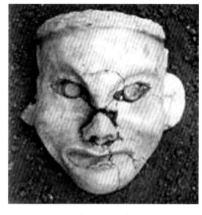

图2-22 《女神头像》（红山文化），辽宁牛河梁女神庙遗址出土，辽宁省博物馆藏

兽形，兽身用于存水，兽仰面张口，似在待饲，形成一个流口，背部有提梁，是雕塑与写实器皿完美结合的设计。在新石器时代，将日用器皿做成兽形的较为鲜见，而造型如此完美的则更少。当初给这件器皿定名时，不能肯定它是何种兽类，现在已经比较明确了，它是根据当时已驯化的家畜——猪的形象创作的。这只张口乞食的陶猪，多么天真！

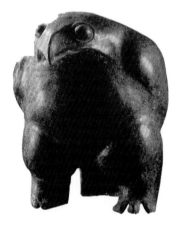

图2-23 《鹰鼎》（仰韶文化），高36厘米，陕西华县出土，中国国家博物馆藏

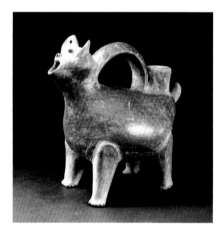

图2-24 《陶兽形壶》（大汶口文化），高21.6厘米，山东博物馆藏

思考与练习

1. 为什么说原始美术具有混沌性的特点？
2. 我国新石器时代的彩陶具有什么特点？
3. 课外活动：搜集整理当地史前艺术信息并进行交流，将调查研究的成果撰写成小论文。如果在当地寻找资料有困难，范围可以扩大到全省（直辖市、自治区）。

第3章　奴隶社会的美术

本章学习目标

1. 总体把握本期美术发展概貌；
2. 重点掌握青铜礼器的精神内涵；
3. 了解青铜的造型和装饰特点以及青铜器造型和纹饰的演变；
4. 了解奴隶制时代的建筑、雕塑、绘画。

3.1　概　　述

走过了漫长的原始社会，中国进入了第一个阶级社会——奴隶制社会，这就是夏、商、西周和春秋（公元前22世纪至公元前476年）。奴隶制的标志已不再是石器，而是铜器，史家称为"青铜时代"。

青铜工艺美术，继原始时代的彩陶之后，成为我国古代美术史上的第二座丰碑。青铜器是实用的，又具有精神功能——它的"重器"，如鼎等，象征着财富、地位和权力，多用于祭神敬天。

在奴隶制时代，手工业中的青铜冶铸、制陶、玉石、骨牙和染织等部门都已经有了明确的分工，这为文化艺术的更大发展提供了可能性。我国民族传统形式的木结构建筑也在此期基本确立。据史书及文学作品记载，商周的宫廷、庙堂壁画也有非凡的成就。此外，中国的书法艺术也在此期萌芽。距今4000年的殷商甲骨文是我国目前所见到的最早的成系统的文字；金文也随后在西周出现。总之，夏、商、周三代的艺术成就奠定了中国古代文化的不朽根基。

>>>>>>>>

3.2 青 铜 工 艺

青铜是铜和锡或铅的合金。较之人类最早使用的金属——红铜(纯铜),它具有熔点低、硬度大等优点。青铜器则是以青铜为材料制作出来的器物,它是古代灿烂文明的载体之一。约在公元前4000—公元前3000年,青铜器开始在西亚、北非等地出现。中国已知最早的青铜器是甘肃省东乡林家出土的马家窑文化的青铜小刀,据测定,年代约为公元前2700年。虽然从目前的考古资料来看,我国青铜器的出现晚于世界上其他一些地方,但是就青铜器的使用规模、铸造工艺、造型艺术及品种而言,世界上没有一个地方的青铜器可以与中国相提并论。中国青铜器流行于新石器时代晚期至秦汉时代,以商周器物最为精美。中国约在公元前22世纪进入青铜时代。最初出现的是小型工具或饰物。夏代晚期开始出现大件青铜器和兵器。商代的早、中期开始出现气势恢弘的成套青铜器,并出现了铭文。商代晚期至西周早期,是青铜器发展的鼎盛时期,具有长篇铭文的青铜器大量出现。春秋晚期至战国,由于铁器的推广使用,铜制工具越来越少。秦汉时期,随着瓷器和漆器进入日常生活,铜制容器品种也逐渐减少。秦汉以后,青铜器逐渐从主角的位置被推了下来,但铜镜、铜钱等少量铜制品一直沿用到了清末。

中国古代铜器是我们的祖先对人类物质文明的巨大贡献。同时,中国自古以来是多民族的国家,在祖国辽阔大地上生息繁衍的各古代民族,对青铜工艺都有创造,这又为中国青铜器带来丰富的多样性。当然,还有一个得天独厚的原因,那就是新石器时代的彩陶和黑陶在技术、造型和纹饰上也为青铜工艺做好了准备。从艺术欣赏的角度来看,中国古代青铜工艺的突出成就是丰富多样的造型和纹饰,以及不同历史时期不同的艺术风格。在已发现的众多青铜器中,黄河流域的最为典型,研究也最充分。我们就以之为主要范本来探讨中国青铜艺术的特点。

3.2.1　青铜器的造型

青铜作为金属材料出现之后,逐渐渗透到人们社会生活的各个角落。从考古发掘的资料来看,我国奴隶制社会青铜器大致分为四大类:礼器、兵器、工具及车马器。此外还有生活用品、货币、度量衡器具等。礼器是统治阶级用于区别尊卑等级的器物,已发掘到的这类器皿最多,它是奴隶制社会等级制度和权力的象征,称为"藏礼于器"。从审美的角度来看,青铜礼器中蕴藏着丰富的精神内涵,价值最高。通过表3-1,我们可以领略到中国青铜器的造型之丰富、品种之繁多。其实,每一器种在不同的时代又呈现不同的风貌;同一时代的同一器种的式样也多姿多彩;不同地区的青铜器更是存在风格的差异。夏、商、周的青铜器,一器一范,纹饰绝无两款完全雷同;凡此种种,使得青铜世界百花齐放,五彩缤纷,具有很高的观赏价值。

3.2.2　青铜器的纹饰

纹饰是青铜艺术的王冠。它最典型地体现着青铜艺术的审美特质,最生动地表现着青铜艺术神奇的想象力和高超技艺。最早的青铜器纹饰始于夏代二里头文化,出现在青铜器上的是实心连珠纹。但青铜纹饰的渊源可以追溯到远古的新石器文化时期,它是在吸收新石器文化的基础上,经过长期融合、选择、发展而产生的一种文化艺术。青铜纹饰归纳起来,有动物纹饰、几何纹饰和少量的人物活动纹饰等几种。

<<<<<<<<<

表 3-1 青铜器器型图表

鼎：烹煮肉和盛贮肉类的器具。有三足圆鼎和四足方鼎两类，两耳，有的有盖	鬲：煮饭器具。形似鼎，一般为侈口、三足中空。有的带两直耳	甗：蒸煮器。分上下两部分。上为甑，下为鬲。甑底是一有穿孔的箅子，以利于蒸汽通过	盂：大型盛饭器。一般为侈口、深腹、附耳、圈足，形体都比较大
簋：盛黍、稷、稻、粱之器，相当于现在的大碗。一般为圆腹、侈口、圈足，有无耳、两耳、三耳、四耳	簠：盛放黍、稷、稻、粱之器。长形口，口外侈，有四短足，有盖。盖与器合上为一器，打开则为形状相同的两器	盨：食器。椭圆口，有盖、两耳、圈足或四足、盖可卸置。与鼎相配，用途同簋。但簋为圆体，而盨为椭圆体	豆：盛食器。最早用于盛放黍、稷，后演变为专门盛放腌菜、肉酱等调味品的器物。造型类似高足盘，多数有盖
彝：盛酒器。高方身，带盖，盖似屋顶形。腹有直有曲，盖与腹大都相对应地有四条或八条棱脊	觯：饮酒器。形似小瓶，侈口、圈足，有的有盖。《礼记·礼器》言尊者举觯，卑者举角	爵：饮酒器。多为圆腹，口部前端有流，后部有尖状尾，流与口之间有立柱，侧有把手，下有三个锥状长足	角：饮酒器。形制似爵，但无两柱，两端都是尾
觚：饮酒器。作用相当于酒杯。圆形细长身，侈口、细腰，口和足都呈喇叭形	斝：盛酒器，用于盛酒或温酒。基本造型为侈口、口沿有柱，宽身，下有长足	卣：盛酒的祭器。形制似壶，但有提梁，故俗称提梁卣	壶：盛酒器。金文中的"壶"字像两侧有把、腹部庞大的容器，故壶可以视为长颈容器的统称

续表

舟亢：盛酒或饮酒器。椭圆形腹或方形腹，圈足或四足，有流和鋬，盖做成兽头或大象头形	樽：盛酒器。樽的形制最常见的有圆形、侈口、圈足的，也有侈口方形的樽。鸟兽樽为其特殊形式	罍：大型的盛酒器，又可盛水。有方形和圆形两种	盉：盛酒器或酒水调和器。形状较多，一般是深腹、圆口、有盖，前有流口，后有把手，三足或四足
盘：盛水器。商周时期宴飨用之。宴前饭后举行沃盥之礼。洗盥时用匜（或盉）浇水于手，用盘盛接弃水	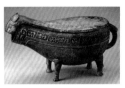匜：贵族举行礼仪活动时浇水的用具。形椭长，前有流，后有鋬，多有四足	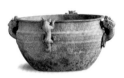鉴：《说文》解释"鉴，大盆也"。用作盛水，并可沐浴。在铜镜尚未盛行时，古人也用鉴盛水照容貌	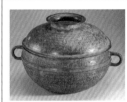盆：盛器。盆可盛水、盛牛血等。敛口，狭唇，有两耳，平底，有的有盖
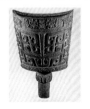铙：打击乐器。形似铃而较大，身体短宽，口部呈凹弧形。用于祭祀和宴乐。退军时用于指示停止击鼓	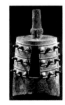钟：祭祀或宴飨时用的打击乐器。钟的形式是从铙演化而来	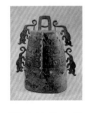镈：平口钟的一种，顶作扁环钮或伏兽形钮	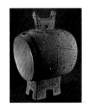鼓：打击乐器。古代鼓常用于战争中指挥军队进退，也常用于宴会、乐舞中。铜鼓鼓腔中空，无底

1．动物纹饰

研究者把青铜纹饰称作"神秘的世界"。因为以变形动物形象为主的纹饰大都带有某种神秘意义。其中最常见也最突出的是一种长着巨眼、大口、獠牙、犄角和利爪的可怕形象，名曰饕餮。"饕餮"一词见于《吕氏春秋·先识览》："周鼎著饕餮，有首无身，食人未咽害及其身，以言报更也。"饕餮是人们想象出来的一种贪吃无厌并具有神秘色彩的怪兽，长有角、爪、尾，其实是以常见的虎、牛、羊等动物为原型加工创造成的。饕餮纹也称"兽面纹"，是将饕餮变形后形成的纹饰。饕餮纹在夏代二里头文化青铜器上已有发现，

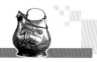
<<<<<<<<<<

商代至西周时常以饕餮纹作为器物上的主题纹饰，大多刻于青铜礼器之上，庄严、神秘、凶恶恐怖、气象深重（图3-1）。龙纹作为青铜器纹饰，最早见于商代二里冈期，以后商代晚期、西周、春秋直至战国，都有不同形式的龙纹出现。龙纹根据结构体大致可分为爬行龙纹、卷龙纹、绞龙纹、两头龙纹和双体龙纹等。其他还有夔纹、鸟纹、象纹、蝉纹、鱼纹、蛇纹、蚕纹、虎纹、牛纹、鹿纹、龟纹、蟾蜍纹等动物纹样。

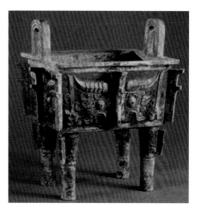

图3-1 《饕餮纹铜方鼎》（西周），高36厘米，长33厘米，1977年河南洛阳北窑出土，洛阳博物馆藏

2．几何纹饰

青铜器纹饰中的几何纹主要有云纹、雷纹、涡纹、弦纹、重环纹、窃曲纹、连珠纹、乳钉纹、网纹、三角纹等。最常见的是云雷纹、涡纹和水波纹，这些纹饰曾被普遍用作填满所要装饰的环形装饰带及大面积的"地子"上，又被称为"地纹"。商代早期的几何纹极其简单。西周晚期富有节奏感和律动美的窃曲纹、重环纹饰大量涌现，格外清新活泼。青铜器上生动而有变化的几何纹样，富有想象力和装饰性，生动地显露出当时劳动人民对美的领悟力和表现力。

3．人物活动纹饰

春秋中晚期，出现了人物活动纹，主要有宴乐歌舞、狩猎、水陆攻战纹等，这使青铜纹饰有了绘画的走向，更具有了美的意味。

青铜纹饰富丽而怪异，从总体上看，不同于彩陶装饰纹样的单纯和明朗。从动物纹、几何纹至人物活动纹，这是美的自觉之路，是人类最早按美的原则成功地改造自然图案使之成为生命形式的范例之一。

3.2.3 青铜器的造型与纹样的演变

中国古代青铜器源远流长、绚丽璀璨，有着永恒的历史价值与艺术价值。传世和近年考古发现的大量青铜器表明，青铜器造型和纹饰自身有着一个完整的发展演变系统。综观夏、商、西周和春秋的青铜器发展史，大约可以分为四个时期。

1．早期（夏至商早期）

这一时期以二里头文化为代表。二里头文化以河南偃师二里头遗址为代表，文化分布以豫北晋南为中心，年代下限可及公元前16世纪，与文献记载的夏代在时间、地域上相当，所以不少中国学者认为二里头文化是夏文化。河南偃师二里头遗址出土的青铜器和二里冈遗址出土的青铜器是早期青铜器的典型代表。二里头文化的青铜器还明显带有陶器的某些特征，器壁很薄，器形古朴大方，造型单纯而简单。一般无纹饰，但有些爵的杯体正面有一排或两排乳钉纹饰，未见动物形纹饰。图3-2是二里头出土的青铜爵中最完美的一件，它体积较小，只有22.5厘米高，前有长流，后有尖尾，腹部横排有5颗乳钉，束腰平顶，三棱足像鸟的双脚和尾，整体造型优美，为我国目前发现的最早的青铜酒器之一，已被写进中国历史教科书。

商代早期（约公元前17—公元前14世纪），考古学上为商文化的二里冈期（分下、上两层）。商代早期青铜器在很多方面直接继承着二里头文化青铜器，可是器物的品种大为增加，纹饰也比二里头文化丰富多了。这个阶段为商代后期青铜器艺术的高峰做了酝酿和准备。总之，青铜器纹饰主体已是饕餮纹，所有的饕餮纹或其他动物纹都不以雷纹为底是这一时期的特色。如图3-3所示的《饕餮乳钉纹方鼎》有较宽褶沿，器壁均匀，器底承空心足，饕餮纹样以单线构成，纹样清晰，但是显得很粗犷，造型朴素大方。

图3-2　《乳钉纹铜爵》（二里头文化），公元前1600年左右，高22.5厘米，流尾间距31.5厘米，河南偃师二里头出土，偃师商城博物馆藏

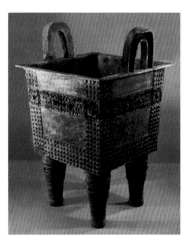

图3-3　《饕餮乳钉纹方鼎》（二里冈文化），商朝前期，通高100厘米，口横长62.5厘米，河南郑州张寨前街出土，中国国家博物馆藏

2．盛期（大致为商后期至西周初期）

商后期和西周初期，是中国奴隶社会的鼎盛时期，也是青铜器的鼎盛时期。

商代后期（约公元前13世纪—公元前11世纪中叶），商朝已定都于殷，即今河南安阳的殷墟，故考古学上为商文化的殷墟期。殷商后期的青铜器不仅在器种上较之前期有所增加，而且同一品种款式变化多端，器形厚重，铸造精细，装饰层次分明、富丽繁缛；加上商代尊神重鬼，崇拜祖先，因此，此期的青铜器具有神秘、威慑甚至恐怖的色彩，被李泽厚先生称为"狞厉美"。此时的饕餮纹已不再是简单的带状布局，而是占据了器皿较大的空间，向通体满花、立体多层装饰发展。《后母戊鼎》（图3-4）就是商代后期青铜艺术的杰作，其造型、纹饰、工艺均达到商代青铜文化的顶峰。此鼎形制雄伟，重达832.84千克，高达133厘米，是迄今为止我国出土的最大最重的青铜器。该鼎立耳、方腹、四足中空，除鼎身四面中央是无纹饰的长方形素面外，其余各处皆有纹饰。在细密的云雷纹之上，各部分主纹饰各具形态。鼎身四面在方形素面周围以饕餮纹作为主要纹饰，四面交接处则饰以扉棱，扉棱上为牛首下为饕餮。鼎耳外廓有两只猛虎，虎口相对，中含人头。耳侧以鱼纹为饰。四只鼎足的纹饰也匠心独具，在三道弦纹之上各施以饕餮纹。《后母戊鼎》是当时最重要的礼器，器形庄严厚重，充满神秘的色彩，体现了商代奴隶主贵族的无上权威。其他如著名的商代《四羊方尊》《虎食人卣》（图3-5），无论其造型和纹饰如何不同，也都具有上述的特色。

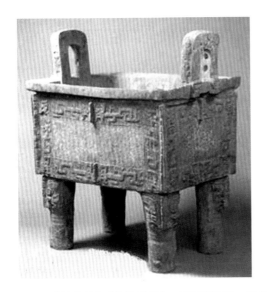

图3-4 《后母戊鼎》（商朝后期），高133厘米，口长110厘米，口宽79厘米，重832.84千克，1939年河南安阳武官村出土，中国国家博物馆藏

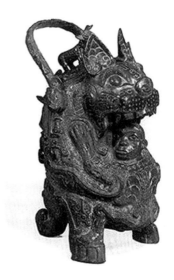

图3-5 《虎食人卣》（商朝后期），通高35.7厘米，相传出土于湖南省安化、宁乡交界处，日本泉屋博物馆藏

这一时期成套的大型礼器出土较多。1976年发掘的"妇好墓"，出土了460件青铜器，仅像鼎一类的大容器就有170多件，共1600多千克，带有"妇好"或"好"字铭文的达109件，这些铜器种类齐全，两两成对或数件成套，可能是一位贵妇生前宴飨或祭祀时使用的。

西周初期，青铜器与晚商基本相同，难以截然分清。西周早期青铜器最有特色的发展，是大量的长篇青铜器铭文的出现。《天亡簋》（图 3-6）、《何尊》等都是铸有长篇铭文的重器。方座的双耳或四耳簋为西周早期特有的形式，如《天亡簋》。卣广泛流行，成组相配的定式也比商晚期稳定。周初鉴于商人酗酒而规定的酒禁，使青铜酒器大为减少，饮食器加重。成套组合的鼎和簋代替了商代觚、爵、斝的重要地位。

3．转折期（大致为西周晚期到春秋中期）

总的说来，西周的青铜器趋向于质朴化。这种倾向，在西周中期以后更为明显，器物的装饰变得简单，富于神秘意味的花纹逐渐被规范的图案所取代，窃曲纹、重环纹、鳞纹等带状的纹饰又流行起来，绝少见繁缛的动物纹，即使王室重器也是直线纹。这些变化反映了当时文化思想的改变。这个时期，随着奴隶制日趋没落，周王那一套以礼、乐重器为主的青铜工艺失去了往日的绝对主流位置。《毛公鼎》（图 3-7）、《颂鼎》和《颂壶》等是此期典型的青铜器。西周晚期的《毛公鼎》铭文竟长达498字。这种深腹、马蹄形足的造型是西周后期青铜鼎的典型造型。此期青铜艺术给我们的感受不再是神秘、威慑甚至恐怖，而是具有典雅和谐之美。

春秋早期青铜器大体上是西周传统的延续，其形制、纹饰以及铭文的格式，仍与西周晚期相似，没有根本变化。但王室和王臣的青铜器急剧减少，诸侯国的青铜器占主要地位，形成不同的地区风格。例如，《蔡侯匜》《陈公子甗》《陈侯簋》《曾大保盆》《邦季故公簋》《杞伯簋和壶》《郑伯盘》《芮公壶》《芮太子鼎》等，反映列国在政治上独立发展的趋势。

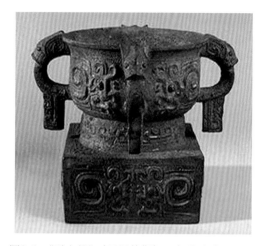

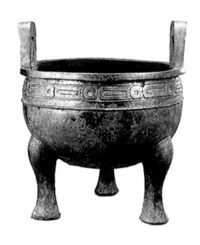

图3-6　《天亡簋》（西周前期），相传出土于陕西
　　　岐山礼村，高24.2厘米，口径21厘米，铭
　　　文78字，中国国家博物馆藏

图3-7　《毛公鼎》（西周晚期），清道光末年陕西
　　　岐山出土，高53.8厘米，口径47.9厘米，
　　　铭文498字，中国台北"故宫博物院"藏

4.衰落期（大致为春秋晚期至战国初期）

春秋战国时期，由于奴隶制的衰落和崩溃，青铜器逐渐失去了它原来作为"礼器"的作用，逐渐演变成供统治阶级享用的生活用器。所以，器物的造型由厚重变得轻灵，由严正变得奇巧，手法由象征而趋向写实，纹饰由神秘转向生动活泼，风格由凝重趋于清新。青铜器风格的新变化，肇始于春秋中期。蟠螭纹的产生和普及，可以作为这次变化的标志。春秋时代，蟠螭纹盛行，把其他花纹差不多都挤掉了。其后，花叶纹、云雷纹等被广泛运用，青铜器的纹饰渐渐走向图案化，透出些许盎然的活泼清新之气。蟠螭纹仍是由龙蛇之类神话动物构成的，但它只是反复出现的图案，与商代、西周时的纹饰有很大区别。春秋晚期以后还出现了反映宴乐、狩猎、陆战及水战等古代社会生活、战争场面的纹饰，开汉代画像艺术的先河，在中国美术史上占有重要的地位。青铜器形制的改换也很显著，以往那种森严凝重的气象逐渐代以清新秀丽的风格。春秋时期的《莲鹤方壶》（图3-8）就是这一时期青铜器的杰出代表。1923年于河南新郑出土的《莲鹤方壶》是一种盛酒器，器形高大华丽，壶身遍布蟠螭纹，两旁有镂空的龙形双耳，壶口有双层莲瓣，中央立一展翅欲飞的鹤，圈足饰虎形兽，足下承双兽，工艺非常精湛，与殷商、西周以来青铜器的庄重、威严的风格截然不同，反映了春秋大变革时期的时代风貌。可以说这个时期的青铜器从内容到形式都有重大的新变革，青铜冶炼、铸造技艺也达到了一个新的高峰，这一时期被有的青铜器研究专家称为中国青铜工艺的第二次高峰。但是，就美术的范围而言，青铜器的中坚地位已经动摇，所以，我们认为这一时期青铜器

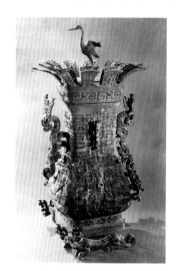

图3-8　《莲鹤方壶》（春秋中期），高118厘
　　　米，口径30.5厘米，河南新郑李家
　　　楼出土，北京故宫博物院藏

进入了衰落期。

3.2.4 青铜礼器的精神内涵

礼器是中国古代夏、商、周时期贵族用于祭祀、朝聘、宴飨、丧葬等礼仪活动中的用器，但更是商、周以来文质彬彬的贵族等级体制和先秦时代特色独具的权力表达系统的符号。青铜鼎、簋、樽、盘、爵等作为食具、酒具、盛水器等实用功能，与作为礼器在先民精神生活中标出的意义是互为表里、融贯一致的。

1．祭祀礼仪之器

祭祀是奴隶社会盛大、庄严的活动，属于宗教范畴，是"礼"的重要组成部分。商周奴隶主阶级笃信天命，认为他们的权力是上天所赐。他们依照奴隶制的模式幻想出一个神的世界，然后说成是王权神授，使他们的统治宗教化。

祭祀时，青铜大鼎煮着牛、羊、豕等"太牢"，成群的奴隶被残杀；在钟鸣鼎食的同时，是巫祝的神秘祷告和奴隶的痛苦哀号。青烟缭绕的青铜器，也披上了一层神秘的外衣。这些青铜器皿，按其制作本意主要是用于盛载酒食祭祖祀神，它上面的纹饰，不是让普通人观看的，而是让神看的，所以显得神秘。

奴隶主死后，还要把大批奴隶和青铜器投入坟墓。1975年安阳考古发掘，发现杀祭的人骨竟有2000具之多。商王一个妃子的"妇好墓"中，成套的青铜祭器就有170余件。著名的《后母戊鼎》，就是商王文丁祭祀母戊的重器。

祭器上常刻有铭文，早期字数少，大抵只注明氏族名称和被祭人庙号。到西周时铭文已复杂化，多为长篇大作，或宣扬死者功德，或刻上周王任命之令文，或记述祭祀者的功勋，甚至铸上所得赏赐名目与数量。

这样，祭器就更有了加强宗法内部秩序、祈求神灵保佑自己特权地位的意义。而那些铭文，在千百年后不仅成了重要的历史文献，也成为人们的欣赏物，这就是金文书法艺术。

2．等级和权力的象征

商周社会以严格反映等级制度的规章仪式，即所谓"礼"来维护政治、经济权力。青铜礼器的多寡和规模的大小，象征着特定的等级和权力。为此，奴隶主阶级不惜耗用珍贵的青铜，大量铸造青铜器，并饰以各种精美的纹饰以显赫其地位。礼器成为奴隶主阶级的权威象征。使用青铜礼器的等级制度，大体上是天子九鼎八簋，诸侯七鼎六簋，大夫五鼎四簋，卿士三鼎二簋。礼器的这种区别尊卑贵贱的功能，在西周奴隶制兴盛时期最显著。作为古代礼治社会政治、经济权力的象征，王、侯所制造的鼎、簋也被视为国家权力合法性的来源。《左传》等书记载，夏禹铸九鼎作为传国之宝。《墨子·耕柱篇》说："九鼎既成，迁于三国。夏后氏失之，殷人受之；殷人失之，周人受之。夏后、殷、周之相受也，数百岁矣。"九鼎的迁转，成了国家政权更迭的标志。公元前604年，楚庄王征伐途中，故意驻兵洛邑附近。周定王派王孙满去慰问，楚王便问起九鼎的大小轻重，王孙满大表愤懑，说周王室天命未尽，你绝不该问鼎。楚庄王"问鼎"的故事之后，"问鼎"成为夺权野心的代名词。"革鼎"是改朝换代的别称，"定鼎"则表示王权的确立。所谓"钟鸣鼎食"，即是表示了家族人丁兴旺、仆役众多的庞大场面，成为贵族显示自己身份之高贵的标志。正如著名学者张光直先生所言："青铜便是政治和权力。"

>>>>>>>>

随着奴隶制度的衰落,青铜礼器逐渐失去了显示统治阶级等级制度和权力标志的作用,变得人皆可用。这就是所谓的"礼崩乐坏"。湖北随州曾侯乙墓出土的铸有"曾侯乙作持用终"七字铭文的九鼎八簋（图3-9）,表明奴隶主贵族统治秩序的混乱。

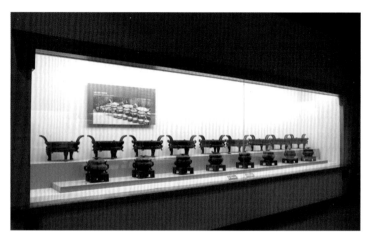

图3-9　九鼎八簋（湖北随州擂鼓墩战国墓出土）,鼎高35～36厘米,簋高30.8～32.3厘米,湖北省博物馆藏

3.青铜礼器所体现的美

在讲到青铜饕餮的时候,李泽厚先生提出了"狞厉之美"。不难设想,青铜礼器怪异的纹饰把人置于恐惧与威严之下,在祭祀的烟火缭绕之中,巨睛凝视,阔口怒张,瞬间即可咆哮的动物纹饰,有助于造成严肃静穆、诡秘阴森的气氛,产生震撼人心的威慑力,充分体现统治者的意志和力量。李泽厚先生认为,在那看来狞厉可畏的威吓神秘中,积淀着一股深沉的历史力量。它的神秘恐怖正是与这种无可阻挡的巨大历史力量相结合,才成为崇高美。正是这种超人的历史力量,才构成了青铜艺术的狞厉之美的本质,同时也荡漾出一种不可复现和不可企及的人类童年气派的美丽。

随着考古工作的推进,越来越多与中原青铜艺术风格迥异的少数民族青铜艺术进入我们的视线。如云南滇族和四川三星堆的青铜艺术。

吕济民先生说过:"中国不是最早使用青铜的国家,但却是将青铜艺术演绎到极致的民族,我们伟大的祖先创造了独步世界的青铜文化。"此言极是。

3.3　雕塑、绘画与建筑

3.3.1　雕塑

当历史跨入青铜时代,中国古代雕塑的铸造、翻铸等技术也就随之产生、发展起来。四川广汉三星堆考古发现以前,我们认为,我国青铜器作为雕塑艺术,表现在两方面:一是器物做局部的雕塑,如錾、流、耳、肩部、腹部等处做突出的立体装饰;二是将整个器物做成动物形状,这就与圆雕十分接近了。随着三星堆祭祀遗址中发掘出的青铜立人像、青铜头像和人面像的出现,我们可以说我国早在商代晚期就已经有了独立的青铜圆雕艺术。

1. 器物做局部的雕塑

如图 3-10 所示的《人面方鼎》，鼎四面是四个男子头像的浮雕，方脸大耳，颧骨突出，神态威严。这些形象的含义我们今天还无法确定，但是从中可以看到，商代晚期铸造人像已经有相当的水平。图 3-11 所示的《人面盉》是一件形状独特、设计巧妙、装饰风格怪异的青铜器，它以人面造型为盖，器身上的装饰纹饰也很精彩。最让人惊奇的是它的器盖，整个是一个完整的人面形象，中部为高高隆起的鼻子，半张着宽大的嘴巴，两个半球式的眼睛圆睁，两眼的上方有两道凸起的浓眉，两只耳朵平展伸出，耳中有圆孔。在其头部，直挺挺地斜向伸出两只菌状的兽角，为商周时期较为常见的夔龙纹造型。兽角具有盖钮的功能。又如《颂壶》，双耳是兽形雕塑，主体纹饰有双体龙纹，是绝妙的浮雕作品。

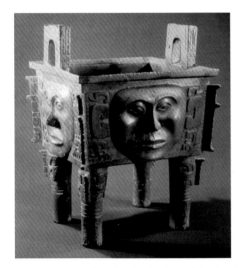

图3-10 《人面方鼎》（商代后期），通高38.5厘米，口径29.8厘米，宽23.7厘米，1959年湖南省宁乡县出土，湖南博物院藏

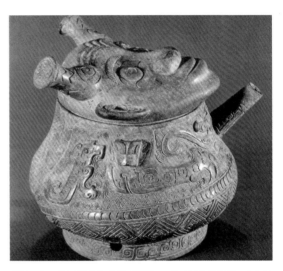

图3-11 《人面盉》（商后期），通高18.5厘米，河南安阳市殷墟出土，美国佛利尔美术馆藏

2. 青铜雕像

在三星堆发现以前，国际上一些史学者对于中国青铜文明的成就存在非议。他们认为，中国的青铜文明塑造的都是像《后母戊鼎》《四羊方尊》那样的礼器，很少有充满生命活力的神、国王、巫师等大型雕像。他们认为代表青铜文明最高成就的应该是青铜雕像。因为制造雕像要求更高的工艺水平；雕像表现的是当时鲜活的人，透过这些雕像可以更直观地感受远古时代的人文风貌。《后母戊鼎》与《四羊方尊》不是他们理想中的青铜杰作。谁都没有想到，西方人心目中代表青铜文明最高成就的青铜雕像，会在西南内陆腹地的成都平原上出现。1986年四川广汉三星堆祭祀遗址中出土的111件青铜雕像中，有全身雕像、青铜人头像、青铜面具三大类型。三星堆的发现，从实物上完全证明了我国商周时代确实存在着独立的青铜雕像艺术品，并且有着高度的技术水平和极其宏伟的规模。尤其是青铜人头像制模铸造，无一雷同，显示了不同的人物个性和身份，令人叹服。

出土于广汉三星堆 2 号祭祀坑的《青铜立人像》（图 3-12）高达 1.72 米，身穿长袍，头戴花形高冠。人像浓眉大眼，宽嘴方脸，长颈大耳，双手持物端于胸前，赤足站立在兽头

> > > > > > > > >

形方座上。这件作品连座通高 2.608 米，重 180 千克，如此庞大的青铜巨人，迄今为止，在国内出土的商周文物中尚属首例，因此被誉为"东方巨人"。这个高度也已经超过了古巴比伦的祭师铜像，古埃及、古印度更是没有青铜雕像可以与之相比。这样的《青铜立人像》的意义不言而喻，3000 年前的中国人不但可以铸造大型青铜雕像，而且可以铸造世界上同时期最大的青铜雕像。此人到底是什么身份？人们有种种猜测。有人说是国王，认为他戴的花冠即王冠；也有人认为他是巫师，脚下站的就是法坛；甚至有人认为他是外国人，因为他的长相不像中国人。因没有其他辅证资料，因此想要弄清楚他的真实身份目前还很困难。

三星堆出土的大量珍贵文物，将辉煌的古蜀文明真实而又让人匪夷所思地展现在我们面前。其中最神奇最令人惊叹的便是众多青铜人头像（图 3-13）了。这些青铜像铸造精美、形态各异，既有夸张的造型，又有优美细腻的写真，从发式到服装都各不相同，组成了一个千姿百态的神秘群体。2021 年三星堆出土的《青铜跪坐扭头人像》（图 3-14），是一尊代表中国青铜时代人物形象刻画最高水平的雕塑作品，可以与米开朗琪罗的雕塑《被缚的奴隶》媲美，而且比它早了三千年。那具有倔强意味的扭头，那冲天"怒发"，尤其是悲愤裂眦的表情，流露出虽跪而坚强不屈的意志。

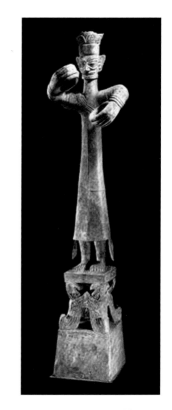

图3-12　《青铜立人像》（商后期），通高260.8厘米，1986年四川广汉三星堆出土，三星堆博物馆藏

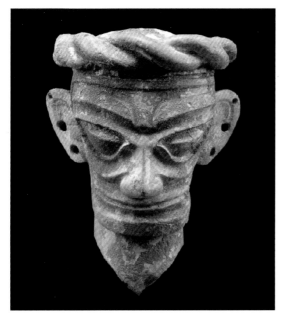

图3-13　青铜人头像，三星堆博物馆藏

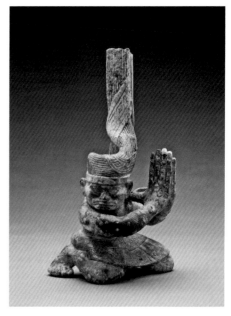

图3-14　《青铜跪坐扭头人像》，三星堆博物馆藏

<<<<<<<<<

在众多的青铜面具里有三件著名的"千里眼、顺风耳"造型，它们不仅体型庞大，而且眼球凸出眼眶，双耳竖立似兽耳，大嘴宽阔至耳根，使人感到难以言状的惊讶和怪异。而它们嘴角上翘的微笑状，又给人以既神秘又亲切的感觉。其中《纵目面具》（图 3-15）通高 65 厘米，宽 138 厘米，圆柱形眼珠凸出眼眶达 16.5 厘米，是三星堆所有青铜面具中最宏伟壮观的精品之一。从它额中的方孔看，可能原来安有饰物。它究竟是谁呢？研究者普遍认为，这是人与神复合而成的神人，就是蜀族始祖蚕丛的形象。

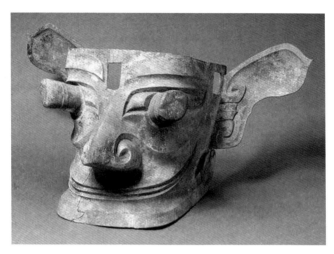

图3-15　《纵目面具》（商后期），高65厘米，宽138厘米，1986年
四川广汉三星堆出土，三星堆博物馆藏

三星堆艺术家喜欢用抽象、变形等方式加重雕像的神秘感和立体感，这些独特的艺术风貌让他们的青铜雕像成为一个独立而完整的体系，并使得 3000 年前成都平原上的古蜀文明最终成为整个中国青铜雕像的代言人。三星堆遗址出土的文物与中原文化有显著区别，这表明三星堆文化不仅是古蜀文化的典型代表，也是长江上游的一个古代文明中心，从而再次雄辩地证明了中华文明的起源是多元一体的。

商周雕塑除青铜铸器外，还有陶塑、玉雕、骨雕、象牙雕、木雕等。

3.3.2　绘画

相传孔子参观周的明堂，见到壁间画有"尧舜之容，桀纣之象，而各有善恶之状"。说明当时的绘画已经从作为器物装饰的束缚中解放出来，取得了更具独立意义的体裁形式。这个时期的绘画内容，已经由具有浓厚的宗教色彩和图腾意味的动物神兽发展到具有现实教育意义的历史题材，说明这个时期绘画的功能转向了宣传和教化。但夏、商、周三代的绘画，仅见于文献记载，实物大都湮灭无存。我们只有通过彩陶和青铜器上的装饰绘画，来了解这一时期的绘画状况。

1．彩陶上的装饰绘画

河南偃师二里头遗址，发现了刻有鱼、龙、蛇和人像的陶器。这些形象造型夸张生动，表现媒介主要为线条，其线条的运转刚劲有力，既具有绘画感，又具有装饰意味。从整体上表现出上承原始时代、下启商周时代绘画的特点。

>>>>>>>>

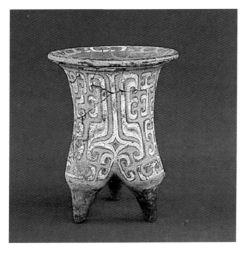

图3-16 《彩绘陶鬲》（夏朝），内蒙古赤峰大甸子遗址出土

更为精彩的彩陶上的装饰绘画来自夏朝的墓地。1974 年，在内蒙古敖汉旗大甸子村发现了夏朝的墓地——大甸子墓地，该墓地出土了 200 多件保存着较为完整的彩绘纹饰的陶器。陶器黑底，彩绘纹饰都是红、白两色。多以白色画出主纹，再以红色勾勒或填底，红、白两色间留出均匀线状的黑底，衬托得红、白两色分外鲜明，具有浓烈的时代特色。多数纹饰以复杂的卷曲线条构成多种二方连续的单元。也有少数纹饰是以兽面为主，以二方连续的单元为辅。在整个器物画面的分割、布置与主、辅纹饰的配合等方面，都显示着它与商周青铜器的图案有密切的联系。图 3-16 所示的《彩绘陶鬲》就是二方连续的 3 组纹饰，中心纹饰以白色画出主纹，以红色勾勒填底，相当精美；陶鬲口沿的辅助纹饰是卷云纹，如此完美的构图当为纯熟精当的商代铜器花纹的先驱。

2．青铜器上的装饰纹样

商代铜器上流行饕餮、夔龙、夔凤等幻想的神话动物装饰，饕餮纹布置在器物的主要装饰面上，而夔龙、夔凤则在次要的装饰面上。另外，青铜器上有蛇、牛、虎、象、鹿、蝉等现实的动物纹样，还有重复排列的四瓣纹、涡纹及不规则的云雷纹，作为底纹或装饰主要纹饰图案。这些纹饰，同青铜礼器一样，是服务于原始宗教礼仪的，它们神秘、庄严、奇诡而又狞狞、恐怖，反映了早期奴隶制社会统治者的威严、力量和意志。春秋时代的青铜器上，出现了反映现实生活狩猎、战斗、宴饮等题材，这些题材为战国秦汉所继承，并延续了很长的时间。

总之，从内容上看，早期中国绘画体现了"成教化，助人伦"的功能观；就表现形式来看，线是塑造形象、构成平面节奏韵律的主要媒介，这是对原始彩陶绘画的继承和发展，同时表明，中国绘画以线造型的特点在中国早期社会已经形成。

3.3.3 建筑

在原始社会，建筑的发展是极其缓慢的。在漫长的蛮荒岁月里，我们的祖先从艰难地建造穴居和巢居开始，逐步掌握了营建地面房屋的技术，创造了原始的木构建筑，满足了最基本的居住和公共活动的需要。

在世界建筑体系中，中国古代建筑是源远流长的独立发展体系。该体系最迟在 3000 多年前的殷商时期就已初步形成，其风格优雅，结构灵巧。特别是宫殿建筑已具有很高的水平。《诗经·小雅·斯干》是帝王宫殿建筑落成典礼时唱的颂歌，诗中写道："如跂斯翼，如矢斯棘，如鸟斯革，如翚斯飞。"连用四个比喻，极力渲染出宫室气势的宏大和形势的壮美。接着就具体描绘宫室本身的情状了："殖殖其庭"（室前的庭院那么平整），"有觉其楹"（前厦下的楹柱又那么耸直），"哙哙其正"（正厅是宽敞明亮的），"哕哕其冥"（后室也是光明的）。

随着考古工作的深入发掘，大量的地下遗址重见天日，可以证明这样的描述并非诗人的想象之作。

1．夏代建筑遗址：河南偃师二里头遗址

20 世纪，甲骨文的发现以及对安阳殷墟的考古发掘，证明了商王朝的存在。这给了中国学者以极大的鼓舞，他们希望能从考古学上寻找夏族和夏王朝的文化遗存，进而恢复夏代历史的原貌。1959 年夏，中国科学院考古研究所在传说中夏人活动的中心地区豫西开始了对"夏墟"的考古调查。从此寻找夏王朝存在的证据，成了中国学者孜孜以求的目标，中国三代考古工作者对河南偃师二里头遗址（图 3-17）进行了持续不断的发掘，发现了迄今可确认的中国最早的王朝都城遗址，找到了迄今所知中国最早的大型宫殿建筑群，证明它是比河南郑州商城、河南偃师尸乡沟商城更早的宫城。二里头宫廷的布局，以宫殿为中心，组成庭院和封闭性的回廊建筑，基本采用了中轴对称式，这种建筑组群实际上也是西周早期合院式宗庙建筑的前身。但二里头宫殿建筑尚未成熟，未达到完全均衡的程序。

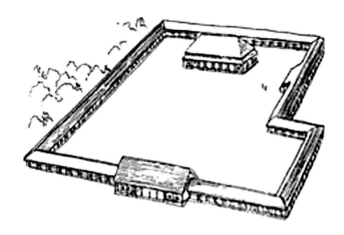

图3-17　河南偃师二里头遗址1号宫殿复原总体鸟瞰图（夏）

2．商代建筑遗址

1）河南偃师尸乡沟商城遗址

公元前 17 世纪，商汤灭夏，建都西亳，偃师尸乡沟商城遗址则为其故址。尸乡沟商城遗址，位于河南省偃师县城西 1 公里处，北靠邙山，南临洛水，1983 年春在实施基建工程中被发现。该遗址的发掘曾在国内外考古界引起轰动，被专家称为世界奇迹，联合国教科文组织把它列为 1983 年世界十七大发现之一。该遗址城址平面略呈长方形，南北长 1700 余米，北部宽 1215 米，中部宽约 1120 米，南部宽 740 米。城墙夯筑。已发现城门 7 座，其中北面 1 座，东西各 3 座。城内有东西向大路 5 条，南北向大路 6 条，路面宽 6 ～ 10 米，其中一些道路与城门方位基本对应。城内南半部有 3 座小城，宫城居中，为正方形，内有成组的大型宫殿基址。宫城平面近方形，四周为厚 3 米的夯土墙，周长约 855 米。宫城中部有一座大型宫殿基址，其左右两侧还有几座宫殿基址。东部偏北的 4 号宫殿基址，东西长 51 米，南北宽 32 米，包括正殿、庭院、东庑、西庑、南庑、南门和西侧门七部分，

是一处四合院式的宫殿建筑。偃师商城既有大型宫殿建筑，又有军事防御设施，布局严整，具有早期都城的规模和特点，为复原中国早期历史提供了宝贵的实物资料。

2）湖北盘龙城遗址

盘龙城遗址位于武汉市黄陂区滠口街道办事处叶店村盘龙湖以南，由盘龙城城址、李家咀遗址、杨家湾遗址、楼子湾遗址、王家咀遗址、杨家咀遗址组成。为商代在南方建立的重要方国城址，揭示了商代文化在长江流域的传播与分布。湖北盘龙城遗址是中国已知第二座最早的商代古城。盘龙城城址平面略呈长方形，南北长约 290 米，东西宽约 260 米。城垣夯筑，外坡陡峻，内坡较缓，四垣中部各设有一门。城垣外有护城河遗迹，护城河中有桥桩柱穴。城内东北部发现三座前后并列，坐北朝南的大型宫殿基址，保存有较完整的墙基、柱础、柱洞和阶前散水，平面布局与文献记载的"前朝后寝"相符，是至今所知的最早的"前堂后室"布局的建筑实例（图 3-18）。该遗址中"前堂后室"的布局，奠定了直到封建社会末期中国宫殿建筑"前朝后寝"的基本形制。

图3-18　湖北盘龙城宫殿复原总体鸟瞰图（商）

3）河南安阳殷墟遗址

商代是中国青铜时代的第二个王朝。公元前 17 世纪，商王朝建立。公元前 1300 年商王盘庚迁都于殷，在此建立了长期稳定的都城，创造了灿烂辉煌的殷墟文化。在中国古代早期的文明中，殷墟最早具备了都城、青铜器、文字等文明要素，并以其完整的都城遗址和丰富的文化遗存成为中国青铜文明最杰出的代表。殷墟规模巨大、遗存丰富，占地面积约 24 平方公里，大致分为宫殿区、王陵区、一般墓葬区、手工业作坊区、平民居住区和奴隶居住区，是夏商以来规模最大的都城。古老的洹河水从市中缓缓流过，城市布局严谨合理。从其城市的规模、面积、宫殿的宏伟，出土文物的质量之精、之美、之奇，数量之巨，可充分证明在当时它不仅是全国，而且应该是东方国家的政治、经济、文化中心。

3．西周建筑遗址：陕西岐山凤雏村遗址

公元前 1046 年周灭商，以周公营洛邑为代表，建立了一系列奴隶主实行政治、军事统治的城市。西周最有代表性的建筑遗址当属陕西岐山凤雏村的早周遗址（图 3-19）。它

是一座相当严整的四合院式建筑，由二进院落组成。中轴线上依次为影壁、大门、前堂、后室。前堂与后堂之间有廊联结。门、堂、室的两侧为通长的厢房，将庭院围成封闭空间。院落四周有檐廊环绕。房屋基址下设有排水陶管和卵石叠筑的暗沟，以排除院内雨水。屋顶采用瓦（瓦的发明是西周在建筑上的突出成就）。这组建筑的规模并不大，但意义却十分重大，它是我国已知最早、最严整的四合院实例。这种院落组合在宫殿、宗教建筑以及其他公共建筑得到非常广泛而长期的使用和充分的发展，成为中国建筑的重要特色。

我国传统的民族形式的木构建筑基本形制确立于西周。

图3-19 陕西岐山凤雏村遗址(西周)

4. 春秋建筑遗址

春秋时期（公元前770—公元前476年），由于铁器和耕牛的使用，社会生产力水平有了很大提高。相传著名木匠公输般（鲁班）就是在春秋时期涌现的匠师。春秋时期，建筑上的重要发展是砖和瓦的普遍使用，以及作为诸侯宫室用的台榭建筑的兴起。

春秋时期，各诸侯国出于政治、军事统治和生活享乐的需要，建造台榭建筑成为宫殿建筑的时尚。即在高大的夯土台上再分层建造木构殿堂屋宇。这种土木结合的方法，外观宏伟，位置高敞，非常适合宫殿的目的要求。遗留至今的台榭夯土基址还很多。如晋国都城侯马新田遗址中的土台，平面为边长75米的正方形，高7米多，高台上的木构架建筑已不存在。随着诸侯日益追求宫室华丽，建筑装饰与色彩也得到发展，如《论语》描述的"山节藻"（斗拱刻成山形，梁上短柱画有藻文）就是明证。近年对春秋时期秦国都城雍城的考古工作取得重大进展。雍城遗址位于陕西省凤翔县城南，是秦国历史上时间最长、保护最好的都城遗址。雍城遗址分为都城和陵园两大部分。雍城平面呈不规则方形，每边长约为3200米，宫殿与宗庙位于城中偏西。其中一座宗庙遗址是由门、堂组成的四合院，中庭地面下有许多密集排列的牺牲坑，是祭祀性建筑的识别标志。雍城陵园内埋藏着秦始皇的多位先祖，是秦始皇先祖诸陵园中延续时间最长、陵墓数量最多、规模最大的一座陵园。

>>>>>>>>>

3.4　书　　法

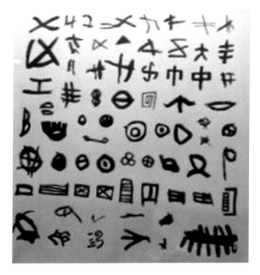

图3-20　彩陶上的记事符号(新石器时代晚期)

书法是以汉字为表现媒介的平面造型艺术。中国书法以其独特的表现形式和艺术魅力成为中华民族特有的艺术门类和审美对象。它通过抽象的点、画用笔，集中反映了中华民族的审美意识，是中国艺术和中国美学的精髓。

书法艺术以汉字为表现媒介，肇始于汉字的产生阶段。早在新石器时代的仰韶文化中，出现了彩陶上的记事符号（图3-20），它既是汉字的原始形态，也是书法艺术的雏形。从这些记事符号，我们可以看到先民们对点、线的运用已达到很高的水平。透过彩陶我们还可以看到，用动物毛制作的笔已经用于彩陶绘画。殷商甲骨文的发现，说明至少在3000多年前，我国就有了较为成熟的文字及其书法艺术。先秦时代的字迹，主要是甲骨文和金文，就书体而言，它们属于大篆。已发现的甲骨文有的属于殷商时期，有的属于西周时期。金文中，较为重要的作品有《大盂鼎》《毛公鼎》《虢季子白盘》《散氏盘》等。

3.4.1　甲骨文

甲骨文是古汉字一种书体的名称，也是现存中国最古的成体系的文字。它刻在龟甲兽骨上，是殷商晚期王室占卜活动的记录（殷代人用龟甲、兽骨占卜。占卜后把占卜时间、占卜者的名字、所占卜的事情用刀刻在卜兆的旁边，有的还把过若干日后的吉凶应验也刻上去。学者称这种记录为卜辞），盛于殷商。甲骨文于1889年发现于河南省安阳小屯村一带，距今已3000多年。甲骨文是用锐器刻画而成的，从书法角度欣赏，已经完全具备了章法、结体、用笔等主要构成因素。如现藏中国国家博物馆的一片商武丁时期（公元前13世纪—公元前12世纪）的牛胛骨（图3-21），上面刻字多达128个，内容与祭祀、狩猎有关，刀法灵秀，变幻莫测，奇趣丛生。甲骨文的章法或整齐或错落，结体或规则或随意，线条或纤弱或刚劲，这除了所使用的工具材料的客观限定之外，似乎还不能

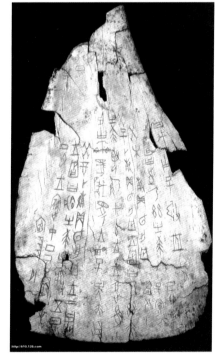

图3-21　祭祀、狩猎所用涂朱牛胛骨刻辞(商)，河南安阳出土，长32.2厘米，宽19.8厘米，中国国家博物馆藏

完全否认书者的主观审美趣味和"书法意识"。

3.4.2　金文

如果说甲骨文是商代书法的代表，那么金文则可以说是周代书法的典范。

金文是古汉字一种书体的名称，是指青铜器上铸刻的文字。从内容上说，金文多数记载政令、征伐、颂扬、契约、诉讼等，总之与歌功颂德和记事有关，这与甲骨文的占卜内容有所不同。除了青铜礼器上面铸的铭辞、款识外，这种文字也普遍地铸在青铜兵器、货币、符玺上，统称为"金文"，也称钟鼎文。金文为中国书法史上的又一丰碑。金文大多先用毛笔写在软坯上，然后刻范铸造。所以，铸成的铭文线条较之于甲骨文更为粗壮圆浑，文字的象形意味仍十分浓重。

金文和甲骨文属于同一个体系的文字，最早的金文见于商代中期出土的青铜器上，资料虽不多，但年代却比殷墟甲骨文早。金文在商殷晚期（公元前 14 世纪—公元前 11 世纪）业已成熟，如《戍嗣子鼎铭》《后母戊鼎铭》。周代是金文的黄金时代，出土铭文最多。西周中期，长篇金文更为普遍，如《永盂铭》《史墙盘铭》，其大篆书也更显圆匀挺秀。至西周晚期的《散氏盘铭》（图 3-22和图 3-23）、《毛公鼎铭》，金文抵其巅峰，古奥浑朴，凝重大度，意态跌宕，天趣横溢。至春秋战国，在周代金文基础上，诸侯各自独创自己地方色彩的书法，如《越王勾践剑铭》（图 3-24）"越王勾践，自作用剑"，字体修长，颇具装饰和夸张意趣。

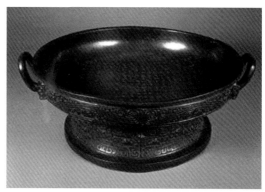

图3-22　《散氏盘》（西周中晚期），传清乾隆初年于陕西凤翔出土，高20.6厘米，口径54.6厘米，中国台北"故宫博物院"藏

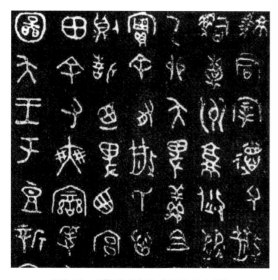

图3-23　《散氏盘铭》（西周中晚期）

图3-24　《越王勾践剑铭》（春秋），剑通长55.7厘米，湖北江陵楚墓出土，湖北省博物馆藏

>>>>>>>>>

思考与练习

1. 以鼎为例，谈谈青铜器造型和纹饰的发展演变。
2. 试论述青铜礼器的精神内涵。
3. 课堂讨论：彩陶上的雕塑与青铜雕塑的异同。
4. 找找中国建筑史上的"最早"和"第一"。

第4章　战国秦汉时期的美术

本章学习目标

1. 总体把握秦汉时代美术发展概貌；
2. 理解墓室绘画在本期发达的原因；
3. 了解缣帛画的艺术成就；
4. 理解几种具有代表性的画像石、画像砖的风格特点；
5. 理解秦汉绘画的艺术特征；
6. 把握本期雕塑艺术的辉煌成就；
7. 了解战国秦汉时期的建筑、工艺美术。

4.1　概　　述

　　春秋战国时期，铁器的使用和牛耕的推广，标志着社会生产力的显著提高；同时诸侯争霸战争破坏了奴隶制的旧秩序，给人民带来了灾难和痛苦。但是血与火却熔铸出了一个新时代。战争的结果是加快了统一进程，促进了民族融合，也加快了变革的步伐；社会的变革，促成了思想的空前活跃和文化艺术的繁荣。新兴地主阶级蔑视奴隶主贵族天人合一的世界观，冲破不可逾越的森严等级，追求现实的人生享乐，这一切在青铜品种、纹饰、题材和风格方方面面都有所表现。战国秦汉时期的青铜制作工艺有很大进步，除纹样更加精细外，还出现了镂刻、鎏金鎏银、镶嵌、失蜡法等技术。青铜纹样也趋于写实，一般生活中的车马狩猎、水陆攻战、宴乐农桑都登上了青铜的大雅之堂。

　　经过春秋战国的动乱和战争，中国终于跨入大一统的秦王朝。秦代是历史长河中的匆匆过客，它只存在了15年，但无论是毁于兵火的骊山阿房宫、被历史风化的秦长城，还是蔚为壮观的秦陵兵马俑，以及李斯的金石书法，都是中国美术史上一道道亮丽的风景线。

　　如果说在政治制度上是"汉承秦制"，那么在文学艺术领域则全然不同：秦严谨简朴，汉恣肆奔放；秦拘束务实，汉天马行空；秦整齐划一，汉自由多变。汉代在艺术风格上形

>>>>>>>>

成了所谓的"大汉雄风"，在中华民族文化史上开辟出了一个空前灿烂的时代。

汉代是朝气蓬勃的封建大帝国。它的美术，从总体上看，体现的是"成教化、助人伦"的作用。但它的艺术充满活力，真幻交辉，丰富多彩。由于历史久远，汉代的地面艺术大部分已经荡然无存，所幸汉代厚葬之风盛行，使我们今天可以通过那沉积于地下的帛画、墓室壁画、画像石、画像砖、陶俑、青铜器、漆器、玉器、织物、印章、竹木简以及与丧葬有关的纪念性雕塑等，了解那个时期的美术概貌以及审美风尚。

秦始皇初兼天下，即采取"书同文"的文字规范化措施，形体优雅简洁的小篆得到广泛流传，而萌芽于战国末年的隶书至汉时已臻成熟。到东汉末年，汉字篆、隶、楷、行、草基本形成。

从总体上看，秦汉艺术处于中国艺术的早期，艺术风格以气势古拙为基本特征，浸润着楚汉文化的浪漫精神与西北黄土地的写实精神，而强大帝国的豪迈气概又给这种艺术注入了勃勃生机和恢弘气度。

4.2　绘　画　艺　术

4.2.1　战国秦汉绘画种类与题材

1. 绘画种类

从文献记载看，战国秦汉时期的绘画是很发达的。刘向《说苑》中记载画工敬君为齐王的九重台作壁画9年不能回家与妻子团聚，说明壁画规模之大。司马迁"木衣绨绣，土被朱紫"是对秦咸阳宫壁画的生动再现。汉代各代帝都及地方衙署也多作壁画，以利教化与美化。如汉文帝时于未央宫承明殿作壁画，汉宣帝时于麒麟阁画功臣像，东汉明帝时于洛阳南宫的云台画中兴功臣像。壁画之外，汉代也有很多人物肖像。汉元帝时期的宫廷画师毛延寿丑化王昭君的故事流传至今。贵族的屏风上也多有人物绘画。可惜，这些宫廷壁画与绢帛、纸上的绘画都随着古建筑的泯灭和时间的流逝而灰飞烟灭！但我们仍然有幸目睹这一时期的绘画，那就是近现代考古发现的地下艺术珍宝，比如帛画、墓室壁画、画像石、画像砖、器物装饰绘画等。尽管这也足以使我们惊叹，但比起消失了的地面艺术品，它们不过是冰山一角而已。

2. 绘画题材

汉代盛行厚葬。汉初休养生息70年，终于迎来了汉武帝刘彻统治的全盛时期，雄厚的财富积累使得厚葬蔚然成风。铁器时代的到来，也使汉代匠师雕造画像时有了得心应手的工具。这是墓室绘画得以产生的物质基础。汉初统治者热衷于神仙传说，追求长生不老、永享极乐。当神仙不可见、长生不可得时，他们又迷上了"死即再生"的观念，希望活着极尽人世欢娱，死后仍能继续享受。于是，墓室成了墓主生前环境的缩影。加之汉代"独尊儒术"，儒家提倡"孝道"，《后汉书》说："汉制使天下诵《孝经》，选吏举孝廉""以视天下莫遗其亲"。人们为了博得"孝子"的美誉，大都集中人力、物力和财力，打造先人的墓穴，让先人们享受与生前一样的权势与富贵。这就是所谓的"事死如事生"。这是墓

室绘画得以产生的思想基础。清人叶昌炽《语石》记载："汉时，公卿墓前皆起石室，而图其平生宦迹于四壁，以告后来，盖当时风气如此。"墓室绘画艺术在厚葬风气中应运而生。墓主们的灵魂是否升天我们不知道，造墓者是否成为"孝子"我们也不知道，我们今天看到的只是不朽的墓室艺术。

汉代墓室绘画题材大致可以归纳为四类。

1）原始神话、神仙世界的畅想

商周青铜传统里具有想象力的动物人格神灵在汉代绘画里得到了张扬。只是它们不再像青铜器上那么神秘和威严，而是活泼、生动，几乎时刻都在飞翔、跳跃、爬行，充满生命力。它们是强大、大一统、朝气蓬勃、热烈追求人世快乐的汉代社会现实的折射反映。伏羲女娲、东王公、西王母、后羿射日、嫦娥奔月、雨师、风伯、飞仙羽人、朱雀、玄武、青龙、白虎、灵鸟神兽等，构成了一个奇异浪漫的王国。《神兽与羽人画像石》（图4-1）是这类题材的典型代表。

2）羽化升仙、驱疫逐邪的渲染

墓室壁画、覆盖棺椁的铭旌帛画、画像石、画像砖，大多要描绘墓主人灵魂升天的情景，以及伴随灵魂升天所必需的种种傩戏打鬼等巫术礼仪，作为沟通天人世界的中介环节，同样散发着浓郁的神仙思想。这个传统，至少从战国时代就开始了。如长沙战国楚墓出土的《人物龙凤帛画》（图4-2）和《人物御龙帛画》，都是画墓主人在龙或凤引领下升天的景象。辽宁营城子汉墓壁画也有类似场面。当然最典型的是西汉长沙马王堆1号墓的《T形帛画》。

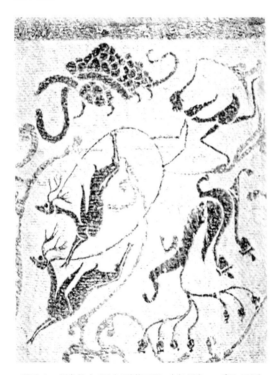

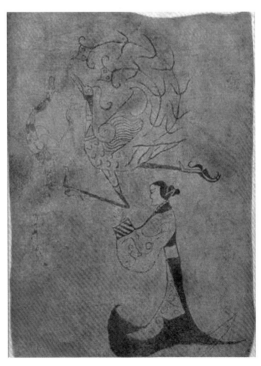

图4-1 《神兽与羽人画像石》（东汉），高145厘米，宽87厘米，河南南阳十里铺出土，南阳市汉画馆藏

图4-2 《人物龙凤帛画》（战国，绢本墨绘），高 31.2厘米，宽23.2厘米，湖南博物院藏

>>>>>>>>>

3）历史故事、古圣先贤的颂扬

汉代尊崇儒家的伦理道德观念，注重从历史事件中吸取经验教训，因而宣扬儒家忠孝节义观念的历史故事和古圣先贤的画像成为绘画的主要内容。东汉王延寿在《鲁灵光殿赋》中描述了鲁国灵光殿的壁画，其中有"忠臣孝子，烈士贞女。贤愚成败，靡不载叙。恶以戒世，善以示后"的字句，明确地说明人物画鉴戒教化的作用。明主昏君、忠臣奸佞、孝子烈女之类，如荆轲刺秦王、二桃杀三士、丁兰刻木、老莱子娱亲、秋胡戏妻等是汉画经常描绘的题材。历史故事如《周公辅成王》（图4-3）的故事，在画像石上多有表现。周公旦是汉代人心目中的先圣之一，也是人臣的楷模。这些历史故事和人物画在当时确实起到了"成教化，助人伦"的作用。

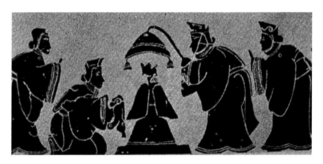

图4-3　《周公辅成王画像石》（东汉），山东嘉祥宋山村出土，山东石刻艺术博物馆藏

4）世俗生活、自然环境的描绘

在壁画和画像石、画像砖艺术中，有大量篇幅是对现实生活的直接描写。就其题材范围的广泛，描写的直接性和对人世生活的亲切、热烈情感而言，在中国古代美术史上，没有任何一个朝代可以与之相提并论。出行、征战、宴乐、百戏（图4-4）、庖厨、农桑、冶炼、畜牧、讲学、庭院、商市、收租、借贷、上朝、汲水、祭祀、起居、狩猎、仪仗、行医……真可谓无所不包，具体细微地再现了汉代生活的方方面面。

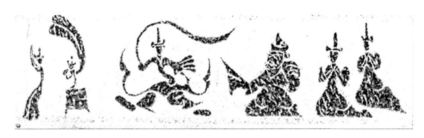

图4-4　《舞乐百戏画像石》（汉代），高37厘米，宽120厘米，河南南阳石桥汉墓出土，南阳市汉画馆藏

综观这四类汉画题材，礼教与神仙思想相辅并行，天上与人间同形同构，艺术家想象的翅膀在艺术的殿堂里自由翱翔，表现出汉代人的伟大创造力和主体意识。

4.2.2　缣帛画

帛画是中国画的一种，指古代绘在丝织品上的图画。缣帛，为双丝的细绢。汉代绘在缣帛上的画很多。在缣帛上作画，笔画流畅，易于携带和收藏。缣帛画是卷轴画的前身。

我国已知最早的缣帛画是战国楚帛画。

1．战国楚帛画

出土于湖南的战国时期的《人物龙凤帛画》（图4-2）和《人物御龙帛画》，经考证都是描绘灵魂升天的主题。前者的妇女形象是"楚王好细腰，宫中多饿死"的真实写照；后者的男子形象，则是《楚辞》中危冠长袍的士人装束。两图均是剪影式全侧面的造型，以墨线勾画，精细绵密，十分准确，相比于彩陶的稚拙，已不可同日而语，标志着中国传统人物造型技法的正式成熟，而开后世"密体"及游丝描之先声。这两幅帛画是目前所知世界上最早的丝织品上的绘画。

2．汉代帛画

董卓之乱，汉代帛画历经劫毁。唐人张彦远《历代名画记》记载："汉武创置秘阁，以聚图书；汉明雅好丹青，别开画室；又创立鸿都学以积奇艺，天下之艺云集。及董卓之乱，山阳西迁，图画缣帛，军人皆取为帷囊，所收而西，七十余乘，遇雨道艰，半皆遗弃。"汉代缣帛画卷惨遭毁灭性破坏令人扼腕，足足70余车的数量也使我们可以遥想当年绘画艺术是多么的兴盛。

新中国成立后陆续发现的西汉帛画实物资料有湖南长沙马王堆帛画和山东临沂金雀山帛画等为数不多的几件珍品。1972年长沙马王堆1号利仓之妻墓出土了《T形帛画》，1973年同一地区3号利仓之子墓也发掘出《T形帛画》以及车马仪仗图及一些帛画碎片。《T形帛画》汉代称为"非衣"，是送葬出殡时用的"魂幡"，有引魂升天之意，最后覆盖在棺材上。两件《T形帛画》内容相同，以1号墓帛画绘制更精彩。这件《T形帛画》（图4-5）分为上、中、下三层，描绘天界、人间和冥界。这幅画的内容极其丰富，场景神奇，从人间到天上、地下，从现实到幻想，从人神、飞禽、水族、爬虫到日、月、云、树和工艺品等，画家把这些繁杂的事物形象，用双龙和其他神话动物的穿插配置，使三界的描绘相互独立又彼此关联，成为一有机体，画面大体对称，局部

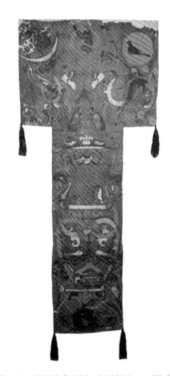

图4-5　《T形帛画》（西汉），绢本设色，上宽92厘米，下宽47.7厘米，高205厘米，长沙马王堆1号墓出土，湖南博物院藏

不对称，人神合一，协调而浪漫。这幅2100年前的作品，能集生动的形象、丰富的内容、精妙的技法于一身，实在令人叹为观止。

西汉帛画所有形象都用墨线勾画，轮廓十分清晰，这是对战国帛画的继承。马王堆帛画创造了重彩画形式，这是对中国人物画的重大贡献。整幅帛画以暖色调为主，较多使用了红、黄、赭等色，其中又间隔施白粉，采用平涂加渲染的着色手法，使画面色彩浓烈多变，富丽华贵。西汉帛画用矿物颜料为主，因此保持了原来的色彩效果。这几幅西汉帛画的出土，填补了汉画的空白，它所创造的艺术成就又影响和造就着后世的艺术家。

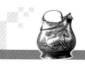
4.2.3　画像石、画像砖

画像石与画像砖是古代门楣、石窟、祠堂、墓室、棺椁等的石刻装饰画。大约兴起于战国晚期，盛行于汉代，三国两晋南北朝时继续流行。内容有历史人物、神仙故事、社会生产和生活等。画像石、画像砖虽以砖石为质地，但构图与造型都是绘画式的。与屈指可数的帛画相比，汉代画像石、画像砖可谓数量惊人，迄今馆藏数不少于 1 万件，流传在民间的更是不计其数。因此，画像石、画像砖对于研究汉代建筑、生活、习俗、观念具有很大价值，在汉画创作中也占有非常重要的席位。

画像石、画像砖的规模和艺术水平体现了墓主人地位的显贵，它大多集中在经济富庶、文化发达、附近石料充足的地区。汉画像石墓以河南、山东、陕西、山西、四川、江苏、安徽等地区为多。山东西部和南部、河南南阳等地的画像石最多，也最富有代表性。汉画像砖墓以河南、四川等地区为多，以四川地区的最有特色。汉画像石、画像砖虽然都具有浑厚质朴、深沉宏大的时代气息，但不同地区在题材内容、雕刻技法、风格样式上，仍然体现出鲜明的地域特色并各具神采：山东画像石古朴深厚、简洁醒目；河南画像石泼辣豪放、滑稽传神；四川画像砖清新明朗，具有浓厚的生活气息和地方特色。

1. 质朴厚重、简洁醒目的山东画像石

山东的汉画像石遍布全省，尤以肥父城孝堂山、嘉祥武氏祠、沂南最为集中。山东是古代文化发达的地区，汉代居于统治地位的儒家思想与老庄阴阳五行、历史神话等交织在一起，成为画像石表现的主要内容。画像石题材多样，内容丰富。分层描绘互不相干的题材内容，又巧妙地安排在同一画面而不显凌乱，这是山东画像石的一大特点。《西王母、历史故事、车骑画像石》（图 4-6）便是其中的典型代表。第一层西王母端坐其中，旁为羽人、蟾蜍、玉兔等天界神兽；第二层讲述了周公辅成王的故事；第三层是骊姬谗害太子申的故事；第四层是车骑出行。虽然各层内容不同，却有相同的表现手段，只勾勒人物动作的大轮廓，形象饱满，画面少有空白。在技法上多采用剔地凸像的"薄肉雕"，以阴线表示面部和衣纹，人物形象多为正侧面角度，具有剪纸般的装饰效果。画面处理颇具匠心，善于抓住事件发展的高潮和代表性情节，渲染主题，增强感染力，具有浑厚古朴的特点。

2. 泼辣豪放、夸张变形的河南南阳画像石

以南阳为中心的豫南区的汉画像石，包括南阳、唐河、新野、方城等地。河南南阳画像石主要描绘天文、舞乐百戏（图 4-4）、角抵、祥瑞、升仙（图 4-1）、辟邪以及反映豪门世族生活，而历史故事之类的画像则比较少。天文画像是南阳汉画像石最独特的内容，其中有不少天文图具有较高的天文学价值，如彗星图、三足鸟图、日月合璧图、北斗星图等。图 4-7 所示的《苍龙星座画像石》出土于南阳市蒲山乡阮堂汉墓，该图下刻一龙，从龙首至龙尾分布 17 颗星宿，上刻满月，内有玉兔和蟾蜍。该天象图当是反映汉代天象神话的石刻图像，月球正运行在苍龙星座的区域内。舞乐百戏画像在汉画像石中也比较多，这些画像反映了汉代舞蹈、音乐和杂技艺术的盛况。角抵画像形象地再现了汉代人与人相搏、斗兽、兽斗的场面，富有地方特征。中国神话里有"江神必牛形"之说，于是斗牛之戏盛行。

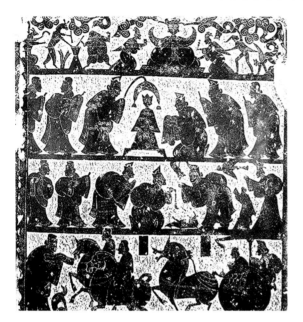

图4-6 《西王母、历史故事、车骑画像石》（东汉），高73厘米，宽68厘米，山东嘉祥宋山村出土，山东石刻艺术博物馆藏

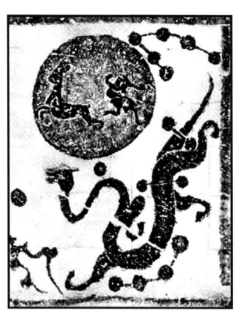

图4-7 《苍龙星座画像石》（东汉），高135厘米，宽95厘米，河南南阳蒲山乡阮堂出土，南阳市汉画馆藏

3. 清新活泼、淳朴自然的四川画像砖

汉代画像砖最有特色的要数河南与四川两地，河南以空心砖为主，四川则以实心砖为主。四川成都一带出土的东汉后期画像砖艺术造诣最高。四川古为巴蜀之地，秦汉时期属于经济文化较为发达的地区，这为汉代画像砖提供了丰富的物质条件。四川画像砖一般为一砖一画，画面一次模印而成，主题较为独立，构图完整。四川画像砖在题材内容上独树一帜，除少量神话内容之外，绝大部分刻画现实生活，其中既有反映墓主生前社会地位的门阙仪卫、车骑出行、经师讲学、宴饮百戏，也有四川特有的生活情节和实物场景，风格清新隽永，乡土气息特别浓郁。代表作有《弋射收获画像砖》《播种画像砖》《盐井画像砖》《荷塘渔猎画像砖》《桐园画像砖》《市井画像砖》等。《弋射收获画像砖》（图 4-8）分上、下两部分，上部是弋射图，着力表现猎手的优美姿态和鱼鸭遨游、飞雁成行，一派恬静的田园自然风光。下部为收获图，洋溢着丰收的喜悦，画面富有韵律感。《荷塘渔猎画像砖》（图 4-9）已经在自觉地表达山水，而且是充满诗意的表达，点滴之间，我们可以看出蜀人的先知先觉。

画像石、画像砖除上述三大分布区域外，江苏、陕西、浙江、湖北、重庆、云南、北京、河北、甘肃等地也有零星分布。东汉末年，战乱局势使社会生产遭受重大破坏，画像石、画像砖失去了存在的社会基础，全面而迅速地走向衰微。

4.2.4 壁画

宫室殿宇的装饰墙画，早在商周时已经存在。春秋晚期有屈原面对楚宗庙壁画而有《天问》之作，东汉王延寿的《鲁灵光殿赋》中有"图画天地，品类群生。杂物奇怪，山神海灵。写载其状，托之丹青"之描述。战国诸侯国宫室台榭壁画已无迹可寻。秦代宫殿规模巨大，壁画是其装饰的首选，目前能见到的仅是项羽焚烧之后的咸阳宫残壁壁画。我们面对秦宫

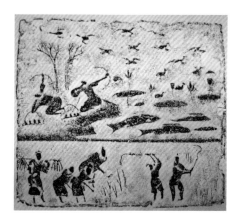

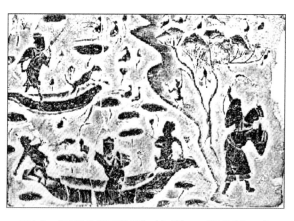

图4-8 《弋射收获画像砖》（东汉），高40厘米，宽46.6厘米，四川大邑安仁乡汉墓出土，四川博物馆藏

图4-9 《荷塘渔猎画像砖》（东汉），高25厘米，宽44厘米，1984年四川彭县三界乡收集，四川博物馆藏

遗址的壁画，联系到雄壮的秦长城和阵容庞大的秦兵马俑，可以想象当年绘饰于秦朝宫殿内的壁画该是何等金碧辉煌。汉代拥有长乐宫、未央宫、建章宫三大宫殿，萧何"非壮丽无以重威"道出了宫室之壮丽对于皇帝的意义，汉代宫殿壁画应该比秦代更为壮观，可惜我们今天同样无缘目睹。如今，大量的汉墓壁画成为我们感受当时社会风貌、研究汉代绘画最为形象的资料。

1.河南烧沟61号西汉墓壁画

1957年发掘的河南烧沟61号西汉墓壁画，以保存着精美豪放的历史故事画而著称。《二桃杀三士》（图4-10）故事取材于《晏子春秋》，大意是说齐景公时，晏婴为了维护统治阶级的权力，利用二桃设计杀死公孙接、古冶子、田开疆三员勇猛过人、骄横自恃并自称为"齐邦三杰"的大将，拔掉齐国心腹之患的故事。此图右边是公孙接、古冶子、田开疆三位形貌威猛、姿态各异的大将军，靠中部有一几案，上有一盘，盘中有两桃。田开疆正俯视欲取桃，公孙接居中，按长剑者为古冶子。画家很好地把握了人物特征，尤其对三个勇士的神情，更是表现得栩栩如生。三人看上去都勇猛狂傲，但是每个人的神情又有细微差别，画家对人物性格和情感的描绘细腻传神。《二桃杀三士》是汉代壁画的杰出作品。

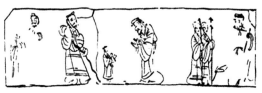

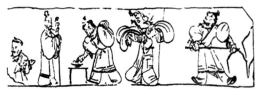

图4-10 《二桃杀三士》壁画及其摹本（西汉），河南洛阳烧沟61号汉墓出土，高约25厘米，宽约206厘米

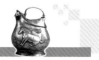

2．河南洛阳朱村东汉墓壁画

在东汉墓室壁画中，表现墓主身份及经历的车骑、出行、乐舞、百戏、属吏、官署、幕府、庄园等现实生活内容逐渐成为主要题材，而神话与迷信内容则相应减少。说明东汉统治者已淡化了对神仙幻境的沉迷，回到人生享乐和维护既得利益的现实。绘画技法更趋成熟多样，对人物的身份、性格刻画明显受到重视，因而壁画中的人物大多生动传神，这标志着人物画发展的新水平，也是三国两晋至隋、唐时期中国人物画大发展的前奏。东汉晚期河南洛阳朱村墓室壁画《墓主人夫妇宴饮图》（图 4-11）描绘墓主人生前宴饮的生活场景。画中男墓主高冕宽袍与同样宽袍长袖的女墓主并坐于华帐之中，神情矜持。面前几桌上，杯盏碗碟，是食物主馔。右旁立两侍从，谦卑恭谨，一人正为主人扇风纳凉。左旁立两侍女，袖手恭立。作者具有较高的写实技巧，真实地反映了墓主人的生前生活，主次分明，层次感较强。重视人物性格刻画，人物的身份、举止、神情都表现得妥帖自然。在描绘手法上，以墨线勾勒为主，兼施渲染以表现明暗体积，色彩丰富而协调，并着意于表现对象之凹凸感，实为东汉人物画中的佳作。与西汉壁画相比较，我们可以看到朱村东汉墓壁画写实能力大为提高，由此我们可以勾勒出汉代绘画发展的轨迹：由粗到精，由儿童般的写其大意到可以真实表现对象的写实风格。

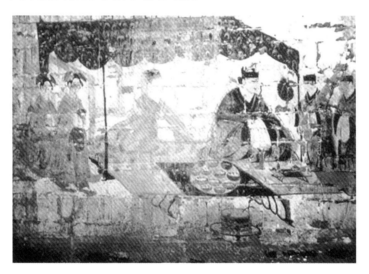

图4-11 《墓主人夫妇宴饮图》（东汉晚期），河南洛阳朱村墓室壁画

汉代墓室壁画虽然在内容上和数量上不及画像石与画像砖那么丰富，但是因为这是真正意义上的绘画，而且是大幅的，直接揭示了汉代壁画流行的事实，所以具有特殊的意义，对于了解汉代绘画艺术特色具有重要价值。

4.2.5 工艺装饰图案

战国秦汉时期附着于铜器、漆器、陶器上的装饰性图画，较前更为精美。描绘题材既有规律化的图案，如蟠螭纹、蟠虺纹、三角云纹、斜方格纹等，也有表现现实社会生活、历史故事及神怪形象的画面。布局或疏或密；无论是自由奔放的人物和动物画，还是整饬有序的装饰图案，都充满生命活力。

＞＞＞＞＞＞＞＞＞

1. 战国青铜工艺装饰画

战国青铜器从礼器回归日用器物，器物上的装饰图案也从天上回到了人间，社会生活各个方面都成为工匠们表现的题材。尤其是战争，成为讴歌英雄业绩的最好题材。《水陆攻战纹铜鉴》和《水陆攻战纹铜壶》上的纹饰就把那个时代的特征凝固在了铜壁上。《水陆攻战纹铜壶》（图4-12）四川成都出土，圆形、长颈、鼓腹、圈足、肩部有相对的两耳。壶自口沿下至圈足，通体以四条云纹构成的装饰带和一排重叶形图案横向围绕，把壶身分为宽窄不等的三个装饰区。自上而下分行描写采桑、宴饮、奏乐、弋射、渔猎、水陆攻战等场面——它几乎囊括了战国时代最重要的社会生活，而且是以社会为主体的生活。《水陆攻占纹铜壶》能让我们从战国铜器装饰图画"剪影"式的构图和形象处理方法上看汉画，从中受到启发。此壶曾作为我国的 8 件国宝之一，在 2010 年上海世博会上展示。

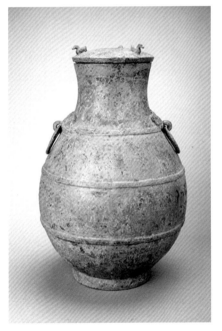
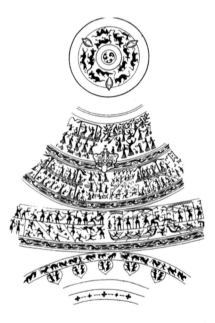

图4-12　《水陆攻战纹铜壶》和纹饰（战国时期），高40.7厘米，
四川成都百花潭出土，四川博物院藏

2. 西汉漆绘装饰画

汉代时期，四川的成都、广汉，湖南的长沙是漆器业中心。《漆棺彩绘云气异兽图》（图4-13）为马王堆 1 号汉墓外棺的彩绘漆画，它在给人以强烈视觉冲击和无限遐想的同时，更让人惊叹古人如此丰富、大胆的想象力和娴熟的绘画技法。通棺以黑漆髹底，用红、黄、白等色绘云气纹。云纹行笔飞扬流畅，颇具汹涌怒卷之势。其间怪兽出没，或作鼓瑟、舞蹈、狩猎之状，或与飞禽走兽相搏相逐，或策马云游于天涯云海，灵动神秘。怪兽均拟人化，其状劲健勇武，豁达豪迈，是一种超自然力的象征，应为当时所崇尚半人半兽传说的形象写照。1985 年 2 月出土于江苏省扬州市邗江区姚庄的西汉晚期 1 号墓木椁内的《漆面罩绘鸟兽云气图》中虎与四周云纹同舞，异常生动，与《漆棺彩绘云气异兽图》有异曲同工之妙。

3．东汉陶绘装饰画

图 4-14 所示的《陶盘彩绘禽鱼人畜图》是美国纳尔逊·艾京斯艺术博物馆收藏的我国东汉时期的陶质彩绘装饰画。此图由两组同心圆图案构成，中心大鱼和鹳鸟相向而立，外围四男子持物跪坐，两两之间以鸡鸭猪羊相间。鱼与鹳鸟本是天敌，但在这里它们却和谐相处，似友人窃窃私语。人和兽大小错落，动静对比，烘托出祥和氛围；正侧面描写，具有剪影般的效果，与山东画像石手法如出一辙。在构图处理上，用同心圆分割画面，里面同心圆的齿状纹朝外，外面同心圆的齿状纹朝内，遥相呼应，富于装饰美。

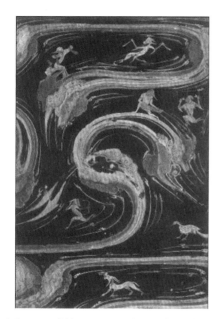

图4-13 《漆棺彩绘云气异兽图》（西汉），木胎漆绘，棺长256.5厘米，宽118厘米，高114厘米，河南博物院藏

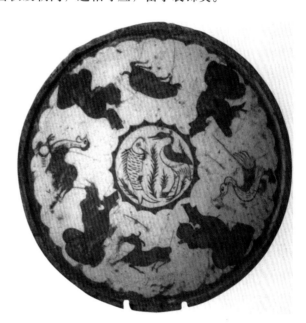

图4-14 《陶盘彩绘禽鱼人畜图》（东汉），陶质彩绘，美国纳尔逊·艾京斯艺术博物馆藏

4.2.6 秦汉绘画特点

从帛画、墓室壁画、画像石和画像砖、漆画、铜镜装饰画等秦汉绘画的实物材料，我们可以感受到秦汉艺术气魄深沉雄大、韵味醇厚质朴。在艺术风格上，秦汉绘画一变战国帛画精细写实的风格，而倾向于追求整体动势，不求细节刻画的粗线条、大效果，以气势与古拙的完美统一，创造出粗犷雄健、飞扬激荡的美学典范。概括起来，秦汉绘画具有以下几个特点。

1．构图体现绘画与工艺美术结合的特点，具有一定的装饰味道

秦汉绘画毕竟是从工艺美术中走来，而且不少绘画本身还是工艺美术品上的装饰，保有一定的装饰风格在所难免。画像石和画像砖多为平列分层式构图，不作纵深和远近的空间关系处理，装饰风格浓郁；漆画也多用对称的构图，装饰风格较强；壁画与帛画人物、动物错落有致，画面变化而动感十足，但往往也被具有装饰意味的对称性的龙纹或缭绕多

变的云气纹组织在一起，整个画面既有规律，又有变化，构图充实完整。

2．同一画面表现不同时空的内容

在同一画面上表现不同时空中相关或不相关的故事，是秦汉绘画的又一特点。山东画像石分层构图是一种极为普遍的表达形式，各层之间内容互不相干，时间与空间也毫无关系，这种样式清晰地反映了汉代绘画对彩陶、青铜时代工艺美术分区装饰手法的继承和发展。汉代帛画与壁画把天界、人间、冥界绘制在同一空间，把现实空间与想象空间完美融合在同一画面的做法司空见惯，如图4-5所示的西汉《T形帛画》，这样的构图方式对后来的佛教壁画也有影响。画像砖上也有把不同空间上有一定联系的情节安排在同一画面的作品。有的大型壁画反映墓主人一生的经历，把墓主人不同时空的生活情景组织在同一画面中，借助房屋、树木、车马等道具分割画面。如东汉的和林格尔汉墓壁画，描绘了墓主人的全部仕宦经历，各部分既可独立欣赏又可连续观看，这种构图方式不但魏晋时的佛教壁画、五代顾闳中的《韩熙载夜宴图》作品中得以沿用，清代宫廷绘画《康熙南巡图》等长卷仍在沿用，我们今天的连环画也与之有一定的关联。

3．传神写照、气韵生动的早期实践

魏晋时期的画家和绘画理论家在总结前人的绘画实践的基础上提出了"传神写照""气韵生动"等艺术主张。汉代及更早的优秀工匠们为这些理论的提出付出了长期艰辛的劳动。为了把人和物表现得栩栩如生，古代的工匠们总结出了不少绘画技法和程式：如通过侍者恭顺的态度衬托主人身份的高贵，西汉马王堆1号墓《T形帛画》和东汉洛阳朱村墓室壁画《墓主人夫妇宴饮图》都是这类佳作。又如以身体姿态传达人物情绪、情感的四川画像砖《弋射收获图》（图4-8）中，只勾勒收获者的大致轮廓，就表达出了收获者的喜悦之情，因为画家们抓住了人物愉悦时的轻快又富有节奏感的姿态。画工在创作技巧上显得非常娴熟而充满自信，信笔染出，自有天趣，这种气派一直影响着后代的壁画。

4．舍弃细枝末节，注重形象意态的整体把握

秦汉绘画处于中国绘画的起源期，属于谢赫所说的"古画皆略"阶段，此期的艺术家还没有能力通过面部表情等细节来深入刻画人物的神态气质，同时也没有过多装饰，没有作者的个性风格和主观情感流露，也正因为如此，反而具有人类童年时期天真烂漫的稚拙之美。人物动作高度夸张，注重整体轮廓，获得的是整体美、气势美的效果。如图4-6所示的《西王母、历史故事、车骑画像石》中，人物形象笨拙古老、姿态夸张、比例失调，没有过多修饰，也没有细节（例如面部表情），就在这种粗轮廓的整体形象的飞扬流动中，表现出一种浑然天成、气韵流畅的气势美。甚至有人说汉代画工们"可能在不经意间创造了中国最早的写意画法"。

5．具有强烈的运动感

无论是人和动物还是装饰纹样，秦汉绘画都很重视形象的、富有韵律的强烈运动感，从运动中表现出对象的强大生命力和不平凡的气势。秦汉绘画上的人和动物多为侧面图像，这样便于表现人和动物的形体动势。如山东部分画像石、河南南阳和四川的画像石、画像砖以各种造型因素的方向感和运动感，表现正在运动中的事物及运动的方向和速度，都获

得了造型美术中罕见的成就。著名的车马出行、荆轲刺秦王、泗水取鼎及激烈紧张的各种战斗，戏剧性的场面、故事，都是在一种快速运动和力量中展现出磅礴的气势。而且不管是神话传说、历史故事或人物形象，即使表面上是静止形态，却仍然包含着内在的力量感和运动感。

6. 线条流畅，色彩绚烂而和谐

秦汉绘画以单线勾勒为主要表现手段。这种传统早在战国帛画中就有所体现，而且后来成为中国绘画最基本也是最根本的造型手段。人们从线条里看出节奏感和韵律感，讲究线条的力度、速度以及情感的表达。秦汉绘画以线造型，对线条的把握能力参差不齐，一些杰出的作品运笔流畅，勾线简练肯定，形象生气蓬勃，表现出卓越的绘画技巧。如东汉壁画《墓主人夫妇宴饮图》（图4-11）对线条的把握就达到了很高水平，几案线条笔直有力，衣纹勾勒婉转流畅且富有粗细变化。秦汉绘画不但有富于表现力的线条，而且具有绚烂而和谐的色彩。马王堆帛画、洛阳朱村的墓室壁画和乐浪彩箧的漆画，说明色彩渲涂的方法在汉代已经非常流行。尤其是河北望都汉墓壁画用深浅墨色染出衣褶的厚度，以及辽阳汉墓壁画中用色彩效果追求对象的体积感，更说明古代工匠在色彩运用方面的追求与驾驭能力。

7. 风格早期粗犷浪漫，后期严谨写实

汉朝的开国皇帝及其旧部多数人的故乡在以前的楚国境内，或许因受楚文化的影响，汉代文学艺术中充斥着神灵、异兆及神话。这个充满幻想奇异的世界，摆脱了商周时期的"狞厉之美"而充满了人间情趣，正如李泽厚先生所言："它不是神对人的征服，毋宁是人对神的征服。神在这里还没有作为异己的对象和力量，毋宁是人的直接伸延。"它驱除了人们对死亡的恐惧，反映了汉代人积极进取的时代精神。西汉中期以后，尤其是东汉时期，反映庄园生活题材的美术品如车马、猎物、侍从、宴饮、百戏、庖厨等大量涌现，既表现了汉人对纵情享乐的追求，也充分展现了画工们的高度写实技巧。这样的题材，在洛阳汉墓中不乏其例，偃师杏园村墓室壁画《车马出行图》和朱村墓室壁画《墓主人夫妇宴饮图》等，无论其造型构图还是配色，都具备了中国绘画传统的元素。汉代后期的绘画，从早期粗犷浪漫的风格演变为严谨写实的风格，从一派绚烂飞扬的壮美走向了简约、典雅的柔美，对魏晋南北朝美术产生了很大影响。

总之，秦汉绘画极大地拓展了中国绘画的表现题材和领域，发展了中国绘画描绘现实生活及刻画人物性格的能力，丰富了中国绘画的表现手法和艺术技巧。秦汉艺术家们大规模、长时期的艺术实践和艺术创造，为中国绘画民族特征的形成奠定了坚实的基础。正因为如此，中国传统绘画中以传神论为美学核心，以顾恺之为代表的魏晋南北朝绘画才有了生长的土壤，而外来的佛教绘画艺术也才有所附丽。

4.3 雕塑艺术

韩非子在《说林》中曾引述过一段关于雕刻人物形象的法则："刻削之道，鼻莫如大，目莫如小。鼻大可小，小不可大也；目小可大，大不可小也。"这说明战国时代人们已经

掌握了不少雕刻的技巧。秦陵兵马俑的发现，被世人誉为"世界奇迹"。高度的写实性是秦陵兵马俑最大的特点。汉代的陶俑中最富艺术魅力的是那些表现世俗生活和普通劳动者形象的作品。汉代厚葬之风盛行，除了陪葬的陶俑外，享祠、碑阙和石人石兽等雕刻也达到了很高的水平。当然汉代石雕艺术中最具艺术价值和艺术魅力的首推"霍去病墓前石雕"。它集中体现了汉代雕塑"因材施雕"、朴拙粗放、简洁洗练的艺术特色。

战国秦汉雕塑的类别按照材料可以分为陶俑、石雕、铜雕、木雕、玉雕、泥塑等类型。

4.3.1 秦代兵马俑与两汉陶俑

1. 陕西秦始皇陵及兵马俑

秦始皇陵位于陕西省西安市以东35公里的临潼区境内，是中国历史上第一个多民族的中央集权国家的君主秦始皇于公元前246—公元前208年营建的，也是中国历史上第一个皇帝陵园。其巨大的规模、丰富的陪葬物居历代帝王陵之首。兵马俑的发现被誉为"世界第八大奇迹""20世纪考古史上的伟大发现之一"。秦俑的写实手法作为中国雕塑史上承前启后的艺术受到世界瞩目。具体而言，兵马俑具有以下两个显著特点。

1）数量众多、气势磅礴的崇高美

秦俑1、2、3、4号坑总面积达2万余平方米，共有约8000件大小与真人、真马相仿且"被坚执锐，全副武装"的陶俑、陶马，战车130余乘，它们浩浩荡荡地以秦代军队军形编列，其宏大的气魄和构想实为旷古罕见。它们很好地体现出秦代军队的实际风貌，形成气吞山河的气势并具有撼人心魄的魅力。图4-15所示为秦兵马俑1号坑正面全景。

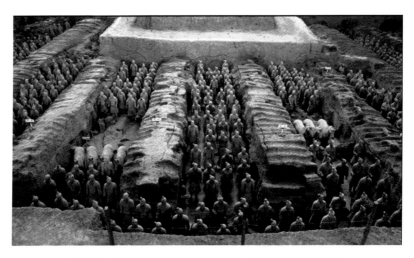

图4-15　秦兵马俑1号坑正面全景，秦始皇帝陵博物院

美学家认为，审美经验中最能震撼人心的崇高感，根源之一是审美客体巨大的数量，秦俑即具此特征。它的出人意料的众多和浩大，显示出一种威力，一种压迫感，一种令人肃然敬畏、超乎寻常的威势，这就是量和势的崇高特征。"秦王扫六合，虎视何雄哉！"秦始皇大破诸侯、统一中国的气魄和意志，他的雄心和力量，正是这庞大兵马俑崇高特征的客观依据之一。或者说兵马俑的崇高从一个侧面反映了秦始皇的思想个性——自认为德兼三皇，功盖五帝，千古一尊，从而客观地为我们展现了那个大转折时代的伟美。

2）生动传神、技法精练的写实美

秦兵马俑在艺术上的另一特色，是高度的写实性：真人、真马般大小，真武器、真实的军容队列，以及依照真实形象造型的写实手段。秦俑艺术最感人之处在于所塑造的每一件作品几乎都达到形神毕肖、栩栩如生的艺术境界。驾车和坐骑的挺立陶马，身长约 2 米，高约1.7 米，臀肥腰圆，肌肉丰满，筋腱隆实，鬃毛飞扬，一看就知是可千里追风赶月的骏马良骥，甚至可以从马的造型判断其品种。而数千名宛若真人的陶俑，神态各异：有的年轻幼稚，眉宇舒展，洋溢天真活泼的神气；有的老练深沉，额头上皱纹横布，记录下生活的磨砺；有的浓眉大眼，阔口厚唇，憨厚质朴；有的侧耳凝神，聪明机敏；有的笑口微启，开朗洒脱；还有的满面愁云，忧心忡忡。尤其是将军俑（图 4-16）身材高大魁梧，足蹬方口翘尖履，身穿双重长襦，外披彩色鱼鳞甲，头戴鹖冠，额头皱纹深刻，昂首挺胸，拄剑而立，气宇轩昂，雍容大度，焕发出阳刚之气。

秦兵马俑以其鲜明的时代感和艺术特色宣告了中国古代雕塑艺术风格新的开端。秦兵马俑一改前代雕塑夸张、神秘的艺术风格，并使雕塑从工艺美术中脱胎出来，以独立的艺术形式展现在世人面前。无论其空前宏大的规模，还是严谨写实的艺术手法，都蕴含了崭新的艺术精神。

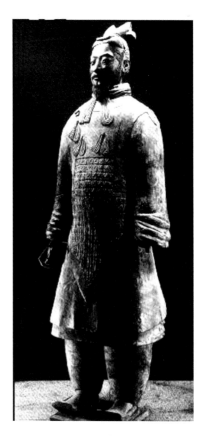

图4-16 将军俑

2．汉代陶俑

西汉的人物俑一般身体都显得高大，颇有追求"硕人其颀"的古风，动态一般较小，题材也不够广泛。到了东汉时期，人物俑变得矮小，但各种身份、各种体态和各种动态都有，可以说汉代陶俑中最富有艺术魅力的俑多产生在这一时期。

西汉的侍女俑和舞蹈俑，以西安白家口墓出土最为典型。这些侍女俑人体各部位比例匀称，形象俊美，眉清目秀，体态端庄，衣着的形制和色彩都如实模拟，是西汉宫廷侍女的真实写照。《拂袖舞女俑》（图 4-17）是西汉陶俑的杰作之一，作品整体概括，各部分比例因不甚协调而显得笨拙质朴，但这却恰恰合乎作者表现运动、表现活泼舞姿的夸张要求。有研究者认为，"这种粗率、简单、笨拙之中，反而透露出朴实无华、浑然大气、生机勃勃的汉代艺术风貌"，很有见地。

东汉时期侍仆舞乐俑成为主流，兵马俑不再出现。造型对象转为舞女、侍仆、农夫和市井等民俗风情，造型艺术也由呆板变为生动。表现日常生活和普通劳动者形象，艺匠们受到的限制更少，能更多地注入自己对生活的感受和对对象的理解，可以更自由地发挥造型技能，因而显得更加活泼而富有生命活力。甘肃、河南、河北、山东、四川等地出土的东汉人物俑都很杰出，以四川地区最多，也最精美。

四川出土的人物俑多数为东汉晚期作品，高度一般在 20～70 厘米。在艺术表现上，

>>>>>>>>>

作者力求抓住对象在各种活动中最具特征、最生动美好的瞬间，注意表现与人物内心活动密切相关的姿态动作，灵活多变，生动自然。面部表情的刻画更表现出对象发自心灵深处的善良和喜悦神情，这是四川陶俑的独特之处和特殊魅力所在。其中最受人称赞的是东汉的说唱俑。它真实地刻画了说唱者极富喜剧性的神情和手舞足蹈的忘我境界，堪称写实主义的杰作。四川成都天回山出土的《击鼓说唱俑》（图4-18），将民间说唱艺人兴高采烈、自我陶醉的神情刻画得惟妙传神，使我们感受到川地浓郁的生活气息和百姓喜闻乐见之说唱艺术的魅力。类似的说唱俑，在成都羊子山、郫县等地都有出土，也具有如闻其声的艺术效果。这类陶俑造型手法简练概括，生动传神，将秦汉陶俑艺术推向辉煌。此外，山东济南无影山汉墓、河南洛阳烧沟出土的杂技百戏陶俑；洛阳淅川出土的武士、猎人、仆夫等陶俑；甘肃礼县出土的歌伎、持铲陶俑；广州东郊先烈路出土的陶俑等，都不同程度地反映了当时的现实生活情景，并具有各自的地方特色，在艺术风格上，同样具有朴实与浑厚的审美特点。

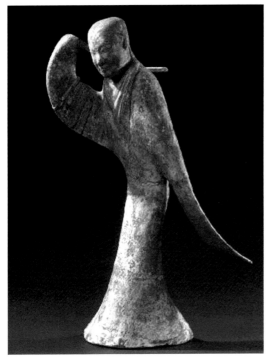

图4-17 《拂袖舞女俑》（西汉），西安白家口墓出土，中国国家博物馆藏

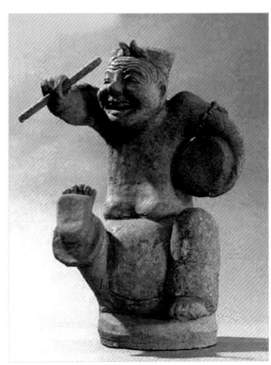

图4-18 《击鼓说唱俑》（东汉），四川成都出土，中国国家博物馆藏

动物形象陶俑在汉代达到出神入化的境界。河南辉县百泉1号墓出土的陶狗、陶羊、陶猪等一批家禽家畜形象，虽然形制很小，却非常写实而生动传神。成都天回镇1号墓出土的一件陶马驹（图4-19），高114厘米，稍微上翘的鼻翼、略略弯曲的下巴、似芭蕾舞一般立起的右前蹄、朝后微勾、轻抬起的右后蹄，再加上那只肥短、稍稍扬起的尾巴——整个一天真好动、顽皮淘气可爱的小马驹形象。甚至有学者评价说，如果从神态生动传情的把握上来说，这件陶马作品的艺术性不在《马踏飞燕》之下，因为这件陶马作品更具个性化和生活气息，更容易贴近观者，促成人与作品间的交流。

总之，汉代尤其是东汉时期的俑像生动地反映了当时的社会政治经济面貌。朴拙的风格，奔放的气势构成它独特的艺术魅力，在艺术史上谱写了极其光辉的一页。

4.3.2　石雕

汉代石雕艺术的新成就，突出表现在大型纪念性石刻及园林、陵墓装饰雕刻上。

1. 大型纪念性石刻——霍去病墓石雕

霍去病墓石雕建于公元前117年，现存陕西省兴平市道常村西北。有花岗岩雕的《马踏匈奴》、卧马、卧虎、跃马、卧象、石人、怪兽吞羊、人抱熊、野猪等16件作品，是国内保存比较完好的古代成组大型石雕杰作。

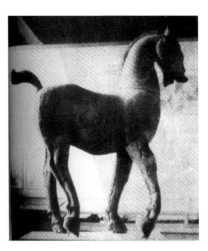

图4-19　陶马驹，四川成都出土

1）建造背景

霍去病是汉武帝时的名将，18岁率轻骑八百，远征漠北（蒙古大沙漠以北地区），先后6次向匈奴住地祁连山一带进军，经过长期艰苦的战斗，终于打败了匈奴的多次入侵。从此，匈奴北徙漠北，汉朝的西北边患被扫除，中原通往西域的河西走廊畅通无阻。汉武帝为表彰其功劳，封他为大司马骠骑将军、冠军侯，并为他修了一所豪华住宅，他却说："匈奴未灭，何以家为！"成为千古传诵的豪言壮语。元狩六年（公元前117年）因病去世，年仅24岁。汉武帝因其早逝十分悲痛，诏令陪葬茂陵。并用天然石块将墓垒成祁连山形，象征霍去病生前驰骋鏖战的疆场。还雕刻各种巨人、石兽布列其间，来彰显其生前功勋，祭奠这位功勋盖世的英雄的早逝英灵。

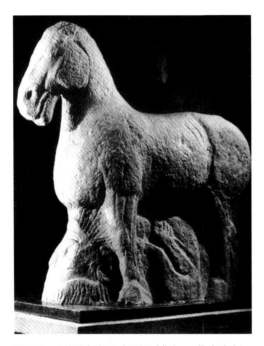

图4-20　《马踏匈奴》（西汉时期），花岗岩制，高168厘米，长190厘米，陕西省兴平县道常村西北霍去病墓

2）石雕主体《马踏匈奴》

这组纪念性群雕的主体是《马踏匈奴》（图4-20）石刻。在这件高168厘米的主题雕刻中，作者运用寓意手法，以一匹气宇轩昂、傲然卓立的战马象征大汉九夷臣服、万方来朝的国家形象；象征生命虽短、奇勋盖世的骠骑将军霍去病；它还体现了人民对和平的渴望。汉代的雕刻家在《马踏匈奴》这座纪念碑式的雕像的构思与雕刻上表现出卓越的才能。以战马将侵略者践踏在地的典型情节，来赞颂骠骑将军在抗击匈奴战争中建立的奇功；那仰面朝天的失败者，手中握有弓箭，尚未放下武器，这似乎告诫人民切不可放松警惕。战马与匈奴首领形成鲜明的对照，前者是稳如泰山、镇定

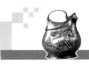

>>>>>>>>

自若、睥睨一切的"静"；后者是负隅顽抗、狼狈不堪的"动"。前者伟大，后者渺小；前者英武，后者卑琐。将"战争与和平"的宏大主题，"胜利与失败"的千古定律浓缩在一座雕像中，这正是《马踏匈奴》在中国雕塑史上大放异彩的原因所在。总之，《马踏匈奴》石刻成功地实现了浪漫主义和现实主义的结合，是思想性与艺术性完美统一的典范，是西汉纪念碑雕刻取得划时代成就的标志。

3）艺术特色

霍去病墓位于茂陵东北 1 千米处，巨石嶙峋，状如祁连，象征霍去病生前驰骋鏖战的疆场。各种石雕巨人、野兽布列其间，造就出祁连山上"山草肥美，六畜蕃息"的景象，来祭奠这位功勋盖世的英雄的早逝英灵，体现了设计者的奇妙构思。

霍去病墓石雕造型语言是独特的，它巧妙地将圆雕、浮雕、线刻等技法融汇在一起，有的研究者（王宽宇、吴卫）认为，从商周庄重浑厚的青铜工艺到春秋战国色彩纷呈的漆器造型、装饰，再到秦代严谨、宏大的陵墓雕塑，都很难找到汉代霍去病墓石雕造型语言形成的艺术根源。很有可能便是"这种艺术语言不属于传统的华夏族文化，而是来源于外族文化——胡人文化。当时的汉王朝正是以这样一种属于胡人的艺术语言来向胡人宣告自身的胜利、炫耀其伟大的历史功绩。而这种艺术语言的使用根源于当时时代背景下的一种民族心理，正是这种民族心理的作用，才使其艺术语言在功能表述上更具代表性和说服力，从而最终形成了霍去病墓石雕群不同以往的艺术特色"。

霍去病墓纪念性石雕，造型质朴而厚重雄强，造诣深邃而内在有力，它所形成的艺术风格，正如鲁迅先生所说"惟汉人石刻，气魄深沉雄大"。作品不但突出了纪念霍去病将军在战斗中建立的杰出功勋，同时也体现了时代的愿望和要求。深沉雄大的气魄，正反映了西汉时期强盛的国力和积极进取的时代精神，反映了处在上升时期的新兴地主阶级生气勃勃的面貌。因此，这一纪念性雕塑，不仅是霍去病个人的纪念碑，也是当时整个国家和民族付出重大代价而赢得伟大胜利的纪念碑，是汉代乃至整个中国古代大型纪念性雕刻的典范作品，是我国雕塑史上最杰出的作品之一。

2. 园林、陵墓装饰雕刻

根据文献记载，在宫殿、陵墓前建立雕像是用来作为护卫的一种制度，周、秦时代已经出现，只是宫殿早已毁去，帝王陵墓前亦绝少遗留，而西汉时代除霍去病墓以外，仅有以出征匈奴而封为将军的李广，其墓前遗有石马一对；以出使西域有功封为博望侯的张骞墓前遗有石兽一对，但经长年风化，已经形象模糊。现在保存最多的是贵族、官吏以及富家豪室墓前的享祠碑阙、石人石兽雕刻。如四川绵阳的《平阳府君墓阙》，在阙檐一角雕有一只雄狮正在追逐一只兔子（图 4-21），激烈的气氛，令观者屏住呼吸；又在檐底斗下，雕有四个负荷吃力的侏儒，使阙身充满了力量和情趣。又如四川渠县沈府君墓阙，除具有类似的装饰雕刻外，在阙身四面，按方位雕出朱雀、玄武、青龙、白虎四神，造型精巧生动，是汉代浮雕中不多见的佳作。

石兽多为辟邪和天禄，它们是汉代沿起的镇墓兽。这些汉代人想象中的猛兽具有虎豹般的身躯，飞鸟般的羽翼，狮子般的头部，大多昂首挺胸，张口吐舌，作阔步前进的雄健姿势。辟邪头上单角，天禄为双角，它们一般成对放置在墓道两侧或建筑物前，起镇守陵墓，驱邪避恶，保佑灵魂的作用。如图 4-22 所示的东汉《石辟邪》。

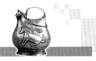

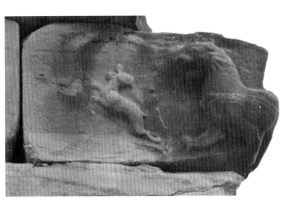

图4-21 《狮子逐兔》(《平阳府君墓阙》局部,位于
左阙、主阙背面)

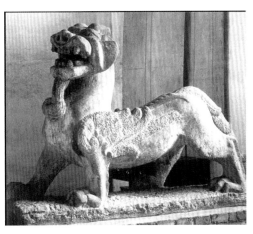

图4-22 《石辟邪》(东汉时期),河南洛阳出土

4.3.3 铜雕

1. 战国青铜雕塑

春秋战国时代的青铜工艺雕塑无论是人物还是动物,造型更趋生动真实。如《银首人俑铜灯》《十五连盏铜灯》《错金银猛虎噬鹿铜器座》《错银铜牛灯》《朱雀铜灯》等都是造型奇特、精美绝伦的佳作。

战国时期铜灯的设计水平达到了令人难以置信的高度,可以作为这一时期青铜工艺的典型代表。灯起源于何时,目前还没有明确的结论。但是到了战国时期,铜灯的造型已千姿百态,构思奇巧,制作十分精致。连盏灯又称连枝灯或树形灯,出现于战国中晚期至东汉。这件于1976年出土于河北省平山县中山王墓的《十五连盏灯》(图4-23)是目前发现的最高的战国灯具,考证认为其并非是放置在桌台上的案灯,应为置于房中的落地座灯。这件连枝灯设计精致,制作工艺考究,人、猴、鸟、龙共处一树,构思新颖,妙趣横生。整个构图注意对称,十五支灯盏穿插布置,千姿百态,惹人喜爱,不愧为灯具中的佳品。

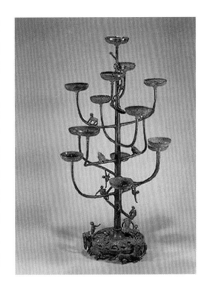

图4-23 《十五连盏灯》(战国),高
82.9厘米,河北平山出土,
河北省文物研究所藏

2. 秦陵铜车马

据《史记·秦始皇本纪》所载,秦始皇曾命人在咸阳宫中铸成12个铜人,10件毁于董卓作乱时,余下两件十六国时期被前秦苻坚所销毁。所幸1980年在秦陵西侧出土两乘《铜车马》(图4-24)让我们能够一睹秦始皇时代的青铜工艺的庐山面貌。秦陵出土的两组大型铜质车、马铜俑,是迄今中国发现的体形最大,装饰最华丽,结构和驾驶系统最逼真、最完整的古代铜车马。铜车马上的各种链条至今仍转动灵活,门、窗开合自如,牵动辕衡,

>>>>>>>>>

仍能载舆行使。和秦俑一样，铜车马采用严格的写实手法，车、马、人的造型处处讲究比例匀称，形态逼真。马的每块肌腱都符合生理解剖结构，甚至马口腔上颚的皱纹和牙齿都铸造了出来。御官的脸部、睫毛、头发及手纹指甲都达到惟妙惟肖的地步。与造型艺术严格写实形成鲜明对照的是铜车彩绘采用的高度浪漫手法，车盖和车厢上部的彩绘龙虎纹奔放自如，使得雕塑造型的精美与彩绘图案的绚丽共熔一炉，相得益彰。铜车马被誉为中国古代"青铜之冠"，也是世界青铜雕塑的精品。

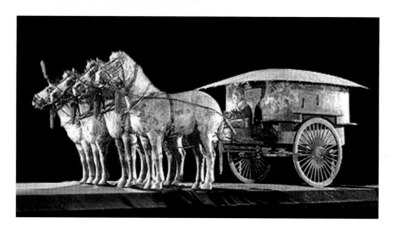

图4-24　《铜车马》（秦），高106.2厘米，长317厘米，秦始皇帝陵博物院藏

3. 汉代铜雕

　　汉代的青铜雕塑无论是在数量还是在雕刻技艺上都达到了新的高度。西汉青铜雕塑，以陕西兴平茂陵东侧出土的《鎏金铜马》、广西贵县风流岭出土的《大铜马》与《军吏铜俑》、西安汉长安城遗址出土的《铜羽人》、河北满城出土的《长信宫灯》等最为精美。东汉青铜雕塑，以甘肃武威台东汉墓出土的《马踏飞燕》（或称《马超龙雀》）铜马最为有名。此外云南滇族铜雕《虎噬牛案》《骑士贮贝器》等，以其不同于中原风格的浓郁地方色彩，在中国雕塑史上独树一帜。

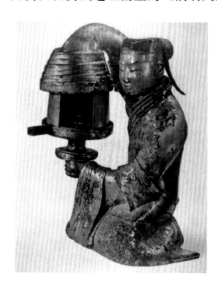

图4-25　《长信宫灯》（西汉），高48厘米，河北满城中山靖王刘胜妻窦绾墓出土，河北博物院藏

　　《长信宫灯》（图4-25）是中国灯具史上的不朽名作，也是中国汉代青铜中不可多得的珍品。这件宫灯通体鎏金，异常华美。一宫女以漂亮的跪舞动作托起宫灯。宫女左手持灯盘，右臂上举，袖口下垂成灯罩。灯盘可以转动，灯盘上的两片弧形屏板还可以推动开合，以调节灯光的亮度和照射的方向。宫女身体中空，如果体内盛水，烟灰经右臂进入体内水中，可以保持室内的清洁。灯的各部分还可以拆卸，有利于清洁。即使在今天看来，其设计依然科学合理，堪称环保产品。灯上刻铭文9处，因刻有"长信尚浴"字样，故名《长信宫灯》。《长信宫灯》出土后，因其形象优美、构造精巧，引起国内外广泛关注，多次作

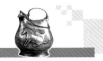
为"友好使者"出国展出。在美国展出时，美国前国务卿基辛格博士称赞这是中国古人保护环境、防止污染的表现。

《马踏飞燕》（图4-26）中奔马作昂首嘶鸣、飞跃奔跑状，三足腾空，只有后足右蹄踏在一只飞鸟的背上，正与古代诗人"扬鞭只共鸟争飞"的诗句相吻合。它是汉代雕塑家智慧、激情和精湛艺术技巧的结晶，也是汉人勇武豪迈气概和积极进取精神的形象体现。其惊人的平衡技巧令人叹为观止，不愧为中国古代铜雕艺术中的稀世珍品。1983年《马踏飞燕》被国家旅游局确定为中国旅游图形标志。

滇国是中国西南边疆古代民族建立的古王国，存在的时间大约从公元前5世纪中期至1世纪初，相当于战国秦汉时期。滇国存在期间，滇族人创造了一种独具地方和民族特色的文化，其核心内容就是滇青铜器。1955年以来，随着晋宁石寨山、江川李家山等一批滇族墓葬群的发掘，超过万件的滇国青铜器被发现。它们是"国宝级的旷世文物"，是中华青铜文化中的一枝奇葩，它们既和中原及西北青铜文化有着历史渊源，但又有着鲜明的边疆民族个性。《牛虎铜案》（图4-27）、《四牛鎏金骑士青铜贮贝器》等是其中的杰出代表。

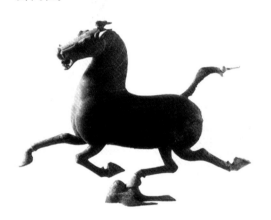

图4-26　《马踏飞燕》（东汉），高34.5厘米，长45厘米，甘肃武威雷台出土，甘肃省博物馆藏

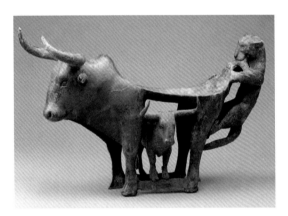

图4-27　《牛虎铜案》（西汉），高43厘米，长76厘米，云南省江川李家山24号墓出土，云南省博物馆藏

4.4　建筑艺术、工艺美术、书法艺术

4.4.1　建筑艺术

1. 战国时期的建筑

比起商周时期的低平而面积大的建筑，战国时期更强调高度。西周最有代表性的建筑遗址是陕西岐山凤雏村的早周遗址。这种围墙式的建筑遮挡了它的建筑组成和王室活动，强调了和谐与深度，性格内敛，但是它没有建成一个突出的纪念性意象。而在战国时代出现的高台，提高了整群建筑的高度，使其从很远就能看到，有很强的纪念性格。尽管早在商周时期就有高台的记录，但直到公元前6世纪才开始流行，几乎被当时主要国家的所有

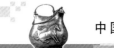

统治者采用。在这一时期的史书里，"台"被频繁提起，不是因为它们的建筑价值，而是在于它们的政治价值。齐的柏寝台、赵武灵王修筑的高台、楚王的高台、秦穆公的高台、魏的中天台都强调高台的象征含义，诸侯列国企图用高台来象征其地位的崇高和统治力量的强大。战国时候出现的很多新的建筑形式，如阁、阙、观等也强调其象征意义。

2．秦代建筑

秦始皇 13 岁继位，23 岁亲政，50 岁病逝。他亲手缔造了中国第一个统一的多民族封建帝国。统一六国后，为了实现千秋霸业，秦始皇雄心勃勃建宫殿，造皇陵，修驰道，筑长城，这些都是塑造秦始皇至高无上尊严的标志，也许正是其帝国灭亡的陷阱。

3．汉代建筑

两汉时期可谓中国建筑的发育时期，史籍中关于建筑的记载表明，这一时期建筑的组合和结构处理日臻完善，并直接影响了中国两千年来民族建筑的发展。山东孝堂山石祠（图 4-28）约建于公元 1 世纪东汉初年，为我国现存最早的地面房屋建筑，是研究我国建筑学历史的重要实物例证（为保护这一历史文物，于 1953 年在石祠外修建罩室，加筑围墙）；由于年代久远，至今没有发现一座汉代木构建筑。但这一时期建筑形象的资料非常丰富：汉代石构墓室是对木构建筑的真实模拟，石阙是忠实于木构建筑外形雕刻而成，大量的汉代画像砖、画像石和明器，对真实建筑的形象、室内布置以及建筑群的布局等方面都有形象的描绘。根据这些，人们对汉代建筑的认识比对过去任何时代的建筑都更加清晰、准确。

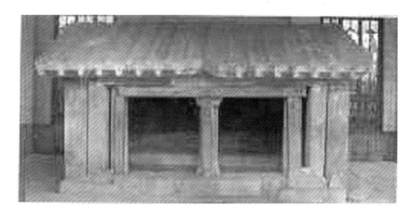

图4-28　山东孝堂山石祠（东汉），高2.64米，面阔4.14 米，进深2.5米，位于山东长清孝堂山山顶

汉代是中国古代建筑的第一个高峰，尤其在西汉末，楼阁建筑得到重大发展，柱头上已使用成组的斗拱，砖石建筑增多，屋顶出现了庑殿、歇山、悬山、囤顶及攒尖顶等多种形式，木构楼阁的出现是中国独特的木结构建筑体系成熟的标志之一。并且综合运用绘画、雕刻、文字等作为各种构件的装饰，达到结构与装饰的有机结合，成为以后中国古代建筑的传统手法。木构楼阁我们今天已经不能见到，但东汉中后期墓葬中出土的大量陶制楼阁具有明显的时代特征，可以作为研究汉代楼阁建筑的立体资料。以陶制的楼阁用作死者随葬的明器，是东汉时期上层社会流行的一种丧葬习俗。这件《绿釉陶望楼》（图 4-29），是研究汉代楼阁建筑的宝贵资料。

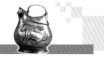
4.4.2 工艺美术

战国秦汉时期，由于生产力水平的极大提高，冶铁技术的发展，工艺美术也得到较大的发展，首先，最有成就的当数青铜工艺和漆器；其次，秦砖汉瓦的特征标志着秦汉的制陶工艺所达到的水平；此外，织绣工艺也具有较高水平。汉代是我国历史上一个辉煌的时代，也是工艺美术第一次呈现全面发展的时代，是上古工艺美术成就的集大成者。

1. 青铜工艺

战国时期的青铜器，铸造技术高超，装饰技法丰富，复兴了商代中期至西周初期繁缛富丽的风格，是青铜器文化发展史上的又一高峰。全国各地都有精美的战国青铜器出土。其中湖北随州曾侯乙墓出土的一批青铜器，是战国楚文化的典型。战国青铜器的装饰方法较过去更加丰富，有模印、线刻、镶嵌、金银错、鎏金、失蜡法等。金银错是战国盛行的装饰方法，先在青铜器表面预先铸出或錾刻出图案、铭文所需的凹槽，然后嵌入金银丝、片，锤打牢固，再用蜡石将其打磨光滑，达到突出图案和铭文的装饰效果。河北平山中山王墓出土的《错金银龙凤方案》《错金虎噬鹿器座》（图 4-30）、《错金银

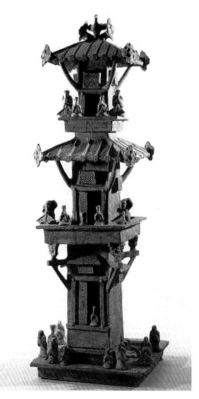

图4-29 《绿釉陶望楼》(东汉)，高130厘米，河南省灵宝县张湾汉墓出土，河南博物院藏

马首形铜辕饰》等，是这一时期金银错青铜工艺的代表作品。被错金银工艺装饰过的器物的表面，金银与青铜的不同光泽相映相托，将图案与铭文衬托得格外华美典雅。但战国时期最独特的装饰方法还是镶嵌红铜片和金箔。前面提到的四川成都百花潭出土的《水陆攻战纹铜壶》（图 4-12），就是通体以红铜片镶嵌的人物、动物、树木、建筑、战船等侧面剪影式图像。

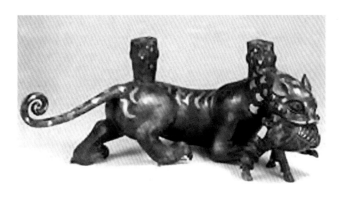

图4-30 《错金虎噬鹿器座》（战国），河北平山出土，长51厘米，高21.9厘米，河北博物院藏

战国中期以后，青铜器中的铜灯、铜镜、带钩以及车马饰件等也逐渐普及，各国的青

＞＞＞＞＞＞＞＞

铜制作百花齐放，各有千秋：实用的铜灯、铜镜开始兴起于楚国；带钩流行于中原；铜剑则以吴、越时期最为精美。铜镜是中国金属工艺品中的独特品种，其冶炼技术比一般青铜器更精纯，制模、浇铸、打磨等工艺也要求更严，当时主要产于楚国。带钩器物虽小，但造型多样，有像古琴、琵琶、龙、鸟、虎、匙、钩等形状，金、玉、铜、铁都可以作为带钩的原材料，包金、镶嵌玉石、金银错等装饰不一而足。战国以后，王公贵族、社会名流都以带钩为装饰，蔚然成风。

　　秦汉时期的金属工艺品较过去更加轻巧，是实用与审美结合的典范。蒜头瓶和鏊（烙饼用的炊具）是秦代独特的品种。陕西临潼秦始皇陵园遗址出土的《铜车马》，反映了秦代青铜器工艺的高超水平。

　　汉代的铜器，改变了商、周以来以礼器为主的传统，向生活日用器皿方面发展，灯具、铜炉、铜镜、带钩、铜洗、尺、熨斗、车马装饰等设计制作都十分精美。如在 4.3.3 小节提到的河北省平山县中山王墓出土的《十五连盏灯》、河北满城中山靖王刘胜妻窦绾墓出土的《长信宫灯》都是古代工艺设计的卓越典范。

图4-31　《错金银博山炉》（西汉），河北满城中山靖王刘胜墓出土，通高26厘米，腹径15.5厘米，圈足径9.7厘米，河北博物院藏

　　铜炉主要是烧香料用的，也叫熏炉。汉代和西域相通以后，国外名贵的香料输入中国，达官贵人用蕙草熏衣染被，以显尊贵。汉代神仙之说盛行，所以铜炉的炉盖往往做成海上仙山"博山"的形状，所以又叫博山炉。如图 4-31 所示的《错金银博山炉》是 1968 年河北省满城中山靖王刘胜墓出土的。此件博山炉整体造型饱满典雅，透雕蟠龙纹，炉体饰以错金云纹，铜绿底色上饰以金色的优美曲线，极尽绚烂自然之态。当炉内焚香之时，山峦云气缭绕，山间人物、龙、虎、猿等若隐若现。如此精湛的工艺和华美的外观，不愧为博山炉中的极品。

　　铜镜在汉代十分发达，是继战国以后的又一次大发展时期。汉代铜镜装饰，是在圆形的平面范围内以镜钮为中心进行构图设计，图案纹样丰富多彩，是古代适合造型的典范。汉代的铜镜，其背面装饰和瓦当一样，在汉代的装饰美术中占重要地位。所以也成为专门研究的对象。汉代还有一种奇特的透光镜。此种铜镜乍看与普通镜一样，但是当光照在镜面时，镜背的花纹会清晰地反映在墙上，非常神奇。西方人不明就里，称为"魔镜"。汉代之后，透光镜的工艺似乎就失传了。如图 4-32 所示的《昭明透光镜》就是国内外仅存数件的西汉透光镜之一，保存完好。

　　此外，各少数民族的青铜工艺，如云南滇族青铜文化、巴蜀青铜文化、内蒙古西部鄂尔多斯青铜文化等，反映了汉代少数民族在工艺美术上所取得的成就，也丰富了汉代美术的成就。

<<<<<<<<<

2．漆器

漆器是我国古代又一具有高度成就的工艺美术品。战国时期，我国的漆器工艺已经十分发达。漆器的装饰方法以彩绘为主，还有针刻、描金、镶嵌、镶边扣箍等，色彩一般以红色和黑色为主，间以黄、绿、蓝、白等色；红、黑形成明快的对比，在朴素中显现华美。此期著名的漆器作品有湖北随州曾侯乙墓出土的《鸳鸯漆盒》，湖北江陵出土的《彩绘透雕漆座屏》《虎座凤架鼓》等。《虎座凤架鼓》是战国时期楚国特有的器物，在江陵雨台山的 15 座楚墓中各有一件形制大体相同的虎座凤架鼓出土。此件《虎座凤架鼓》（图 4-33）出土于江陵县望山 1 号楚墓，造型独特，双虎、双凤

图4-32 《昭明透光镜》（西汉），直径 16.8厘米，上海博物馆藏

皆背向，虎踞凤立，鼓悬于双凤之间，系于凤冠和凤尾之上。虎座凤架鼓以黑漆为地，用红、黄、蓝、白色描绘虎斑、鸟羽与鸟喙等花纹，俏丽优雅，细腻生动，逼真传神。

据李斯《谏逐客书》言，秦拥有"昆山之玉，随和之宝""明月之珠""翠凤之旗""夜光之璧""犀象之器"，还有"江南金锡"与"西蜀丹青"。秦代的工艺美术可谓"铺锦列绣，雕缋满眼"。秦代的漆器十分发达。湖北云蔓地区曾出土大量秦代漆器，红里黑外，精美绝伦。

汉代的漆器，是战国漆器发展后的又一个鼎盛时期，以四川漆器制造业最盛。漆器是汉代主要的工艺美术，生产地区广，品种多，工艺精巧，装饰方法更加丰富。宫廷除了在少府监专设漆器工厂外，在蜀郡（今四川成都）、广汉郡（今四川梓潼）设工官，负责监造各种漆器，供宫廷享用。汉代漆器在器物的造型上，体现了卓越的设计思想。如多子盒的设计，即便在现代，也是一种完美设计。如图 4-34 所示的《双层九子漆奁》是可以放置 9 件不同化妆用品的一个盒子，9 个小漆盒根据所放置的物品的形状作相应的设计，造型各异，而且九子集于一盒，大盒套小盒，取用方便，易于收捡，既节省空间又美观协调，体现了作者实用与审美并重的设计理念。

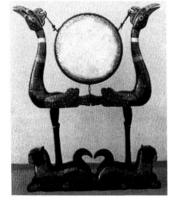

图4-33 《虎座凤架鼓》（战国），座长 87.8 厘米，宽15.9厘米，高 104.2厘米，湖北省博物馆藏.

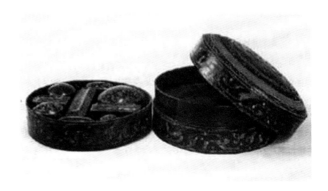

图4-34 《双层九子漆奁》（西汉），通高 20.8厘米，湖南博物院藏

>>>>>>>>>

3. 织绣工艺

战国时期已形成织锦生产中心。河南陈留（今开封东南）、襄邑（今睢县）都是织锦的著名产地。织锦的图案已从简单的几何纹样发展为复杂的人物、花卉、燕子、龙、凤、麒麟等纹样，图案结构灵活而富有变化；色彩也更加丰富，有褐、黄、紫、深绛、黑等色。湖北江陵马山 1 号墓曾出土大批丝织和刺绣。其中《舞人动物纹织锦》织出的人物高举双袖，腰间束带飘动，作舞蹈状，人、龙、凤、麒麟等图案构成横向纹样，贯通全幅，是一件丝织珍品；而《龙凤虎纹绣罗单衣》（图 4-35）则是绣品中的佼佼者。绣底为灰白色罗，绣线可见红棕、棕、黄绿、土黄、橘红、黑、灰色。用绣针法绣出彩色的蟠龙、飞凤、虎、三头鸟以及草叶、枝蔓和花朵等图案，线条流畅，画面生动，色彩鲜艳。

汉代，印染手工艺品、织锦和刺绣在织造工艺、图案等方面都有较大的发展，成为中国染织工艺史上的第一个高峰时期。在出土的大量汉代丝织品中，湖南长沙马王堆 1 号汉墓出土的《素纱禅衣》（图 4-36）最为珍贵。禅衣的式样最早形成于汉代，是当时仕宦们的居家服，有时也用作袍服的衬衣。这件禅衣衣长 1.28 米，袖长 1.9 米，还有很厚的领、袖镶边，重量却只有 49 克，不到 1 两。如除去领和袖口镶边，重量只有 40 克。两千多年前的中国古代丝织工匠就能织出如此透薄的织物，不能不令人惊叹。丝绸是动物蛋白质的编织物，极易腐烂，像素纱禅衣一样完整保存两千年的丝织品在世界上是绝无仅有的。它之所以能保存到今天，是因为马王堆 1 号墓的深埋密封效果十分神奇。

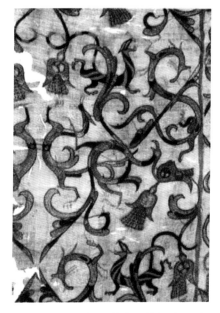

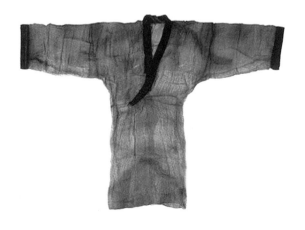

图4-35 《龙凤虎纹绣罗单衣》（战国），长29.5厘米，宽21厘米，湖北江陵马山1号墓出土，荆州博物馆藏

图4-36 《素纱禅衣》（西汉），湖南长沙马王堆1号汉墓出土，衣长1.28米，袖长1.9米，湖南博物院藏

4. 秦砖汉瓦

秦汉时期建筑用陶在制陶业中占有重要位置，其中最富有特色的为画像砖和各种纹饰的瓦当，素有"秦砖汉瓦"之称。秦砖汉瓦，互文见义指秦汉时期的画像砖和瓦当。从审

美的角度来说，此期的画像砖与瓦当价值最高。

在秦都咸阳宫殿建筑遗址，以及陕西临潼、凤翔等地发现众多的秦代画像砖，如图4-37所示的《龙纹空心砖》。汉代画像砖在4.2.3小节已有专门介绍，这里重点谈谈瓦当艺术。

瓦当，又称"瓦挡"或"瓦头"，是指古代建筑物檐头上筒瓦顶端的遮挡部分。根据考古发现，早在西周时期，我国建筑物上就开始使用瓦当了。古人用瓦当保护木制椽头，还在瓦当上装饰各种动植物图案或文字等，以此美化屋面轮廓，表达自己的理想、愿望和审美情趣，于是就有了瓦当艺术。最初的瓦当是半圆形的，秦代瓦当由半圆发展为圆形。汉代流行圆瓦当。瓦当图案的题材多种多样，基本以祥瑞纹样为主，有动物、卷云和文字纹等几种。秦汉时期是中国瓦当艺术的鼎盛时期。秦汉瓦当的纹饰美观大方，形象生动活泼，文字摆布和谐自然，疏密得当，显示了我国劳动人民的智慧和才干。图4-38展示的是新莽时期的《四神瓦当》，是汉代瓦当的杰出代表。瓦当上所饰"四神"，也称为"四灵"，即青龙、白虎、朱雀、玄武。四神纹在汉代应用极为广泛，画像石、画像砖、壁画、铜镜、漆器等各种工艺品的装饰上都时有出现。汉代将四神视作避邪求福的神物，它又表示季节和方位。青龙为东方之神，代表春季；白虎为西方之神，代表秋季；朱雀为南方之神，代表夏季；玄武为北方之神，代表冬季。瓦当上饰"四神"，意在让它们镇守四方，"左龙右虎避不祥，朱雀玄武顺阴阳"。这一组瓦当构图均衡饱满又有变化，富于装饰意趣。四神身居环形空间而不显局促，反觉神完气足，威严异常，工匠们的想象力和创造力赋予它们永恒的艺术生命。

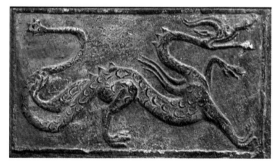

图4-37 《龙纹空心砖》（秦代）

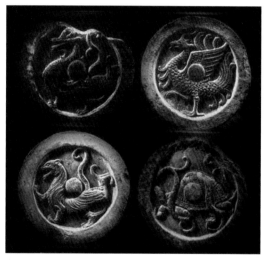

图4-38 《四神瓦当》（汉代），陕西历史博物馆藏

巍峨壮观的秦汉建筑早已荡然无存，而这些幸存下来的秦汉画像砖和瓦当每每会让人联想到当年秦汉宫阙的辉煌和气派。

5．玉器

战国时期，玉器也不断创新。佩饰品造型很多，除了圆、方、长方、菱形等简单的形状外，还有鹦鹉、舞女等复杂形象，上面装饰的线条规整流畅，并注重造型和色泽的对称，用金银丝连贯而成。除了玉佩外，还流行玉剑、玉奁、玉杯、玉带钩等生活用品。1978年，

>>>>>>>>

战国早期考古最重大收获之一的湖北随州曾侯乙墓出土了玉璧、环、璜、镯、剑、管、梳、带钩等 500 余件。

汉代是中国玉器发展史上承前启后的重要阶段。在汉代以前，玉器多为加饰浅浮雕的扁平玉片，如佩饰及玉璧、玉璜等礼器。到汉代，圆雕、高浮雕和镂雕的玉器陈设品和殉葬品逐渐增多。圆雕玉器中最著名的是陕西咸阳出土的《羽人骑天马》（图 4-39），仙人双手扶马、马四蹄蹬在刻有云纹的长板上做飞腾遨游状，充满奇幻迷离的浪漫气息，是难得的艺术珍品。

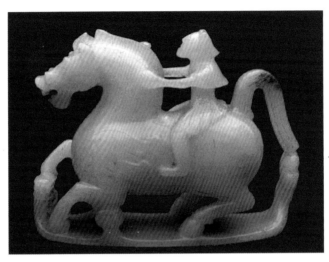

图4-39 《羽人骑天马》（西汉），玉雕长约 20 厘米，高约16厘米，陕西咸阳渭陵出土，咸阳博物馆藏

4.4.3 书法艺术

先秦两汉是中国书法的第一个阶段。在第 3 章里介绍了属于大篆的甲骨文和金文，这一章中将继续介绍属于大篆的石鼓文，此外还要介绍这一时期的书法艺术代表作品：青川木牍、泰山刻石、汉隶碑刻等。

1. 石鼓文

石鼓文（图 4-40）是春秋战国时期的刻石文字，分别刻在 10 块圆鼓形石上，故名。其文字内容为歌咏秦国国君田猎之事，故又称猎碣。它是秦始皇统一文字前的大篆向小篆过渡的字体。石鼓自唐初从陕西凤翔出土以来，一直受到人们的关注，现保存在北京故宫博物院。唐代诗人杜甫、韦应物、韩愈都曾写诗歌咏过它，使其名声远播。直到现代，对石鼓文的研究还是考古、书法两大学界的热点。石鼓文原文应为 650 字，今日所存第 8 块圆鼓形石上的鼓字已消失，其余 9 块的鼓文字也有残缺，仅存 300 余字。石鼓文的书法字体多取长方形，结体和章法较之金文更加规整和具有法度，端庄凝重，线条圆润流畅，饱满挺拔，石与形、诗与字浑然一体，既充满古朴雄浑之美，又具有清新典雅的艺术气质，

图4-40 石鼓文（春秋战国）

历代书家大多从石鼓文汲取养分。

2．青川木牍

青川木牍（图4-41）1980年出土于四川省青川县郝家坪50号战国秦墓。青川木牍文为墨书秦隶，牍上三行墨书定为战国晚期秦武王二年（公元前309年）的手迹，此木牍在史学和书法史上都具有很重要的价值，被视为目前年代最早的古隶标本。隶书的起源，过去往往认为是秦始皇统一中国后程邈所创。今从青川木牍看，它比湖北云梦睡虎地秦简还早80年。这两种简牍都是秦始皇统一中国以前之物，是隶书写成，然而是古隶，或者说是秦隶，与汉隶有所区别。这种秦隶，虽然某些字的结体上仍然保留篆书的笔法，但已经基本摆脱了小篆的圆浑匀整，而变得方圆结合，欹斜有致。尤其是字右下角的末一笔往往有意无意地加重，有的还走弧线，是隶书波势的雏形。青川木牍确实是一件具有划时代意义的书法作品。

3．秦小篆

秦始皇统一中国以后，在全国范围内统一文字，世称"书同文"，大篆被法定文字小篆所取代。大篆是秦统一六国之前甲骨文、金文、石鼓文的统称，大篆文字偏旁的大小、位置、朝向甚至形态均未规范化，小篆则做了明确规定。小篆作为当时统一中国文字的工具，居功至伟，其书法的规范与端庄秀雅也令人欣赏。

图4-41　青川木牍（战国），长46厘米，宽2.5厘米，四川省青川县郝家坪50号墓出土，四川省文物考古研究院藏

但因此而使东周时书法艺术的百花齐放变成一枝独秀，也颇让人惋惜。秦小篆相传以李斯所书的《泰山刻石》和《琅琊台刻石》为代表。《泰山刻石》（图4-42）是公元前219年秦始皇东率群臣封禅泰山时所立。原石共四面，三面为秦始皇刻辞144字。一面为秦二世胡亥刻辞，共79字。两次刻辞均为丞相李斯所书。刻石原立于泰山之顶，几移其所，今存于泰山脚下岱庙之中，仅余9字。泰山刻石的书法是规范小篆的代表作，其结构特点直接继承了石鼓文的特征，比石鼓文更加简化和方整，并呈长方形，线条圆润流畅，疏密匀称，给人以端庄稳重的感受。唐人张怀瓘称颂李斯的小篆"画如铁石，字若飞动"，"骨气丰匀，方圆妙绝"。秦泰山刻石以其极高的历史价值、书法价值，成为人们研究帝王封禅史和秦代"书同文"现象的珍贵资料。

4．汉隶

汉代是中国书法艺术光辉灿烂的时期。继篆书之后，隶书作为一种成熟的书体登上了书法艺术的大雅之堂，《礼器碑》《史晨碑》《曹全碑》《张迁碑》等碑刻代表了汉隶的最高成就，这四块碑并称四大汉碑。汉代隶书琳琅满目、流派纷呈，《礼器碑》于平正端严中见逸气和奇趣；《史晨碑》（图4-43）平正严谨，自然旷达；《曹全碑》风格秀逸多姿，整

体匀整精美；《张迁碑》方整雄强，朴茂稚拙。这些隶书都是以称作"蚕头燕尾"的波笔捺脚为主要造型标志，但能各具特征特色，拉开距离，这不得不令人惊叹于汉人的艺术创造力。晋唐以后，虽然行、草、楷相继盛行，而隶书不废，说明汉隶具有强大的艺术生命力和很高的审美价值。

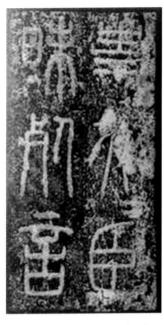

图4-42　《泰山刻石》（拓本）（秦），小篆，北京故宫博物院藏

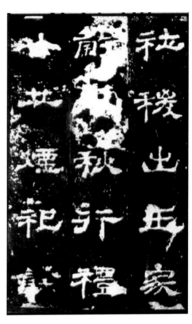

图4-43　《史晨碑》（东汉），隶书，山东曲阜孔庙

思考与练习

1. 汉代墓室绘画题材有哪些？
2. 试举例论述秦汉绘画特点。
3. 试论述霍去病墓石雕的艺术特色。
4. 你最喜欢的汉代雕塑作品是哪一件？说说你的理由。
5. 小论文：秦汉艺术特点比较。要求：可以写某一艺术门类甚至具体作品的比较，也可以是若干艺术门类的综合比较，字数不少于800字。

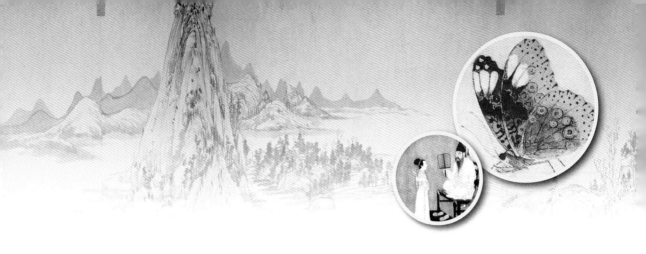

第5章 魏晋南北朝时期的美术

本章学习目标

1. 总体把握本期美术发展概貌；
2. 掌握中国早期佛教艺术的特点；
3. 了解本期人物画的新发展；
4. 知道山水画兴起于本期的原因；
5. 了解宗炳、王微的山水画论；
6. 了解南北朝的陵墓雕刻与陶俑；
7. 了解本期书法大家的代表作品。

5.1 概　　述

　　魏晋南北朝是一个大动乱、大灾难的时代，"白骨露于野，千里无鸡鸣"（曹操诗），战乱、饥荒、瘟疫绵绵不绝。魏晋南北朝也是中国历史上思想空前解放的时期，宗白华说它是"具有浓郁色彩"的时期，并把它与西方的文艺复兴相提并论。当时社会上厌世思想滋生，老庄哲学盛行，人们崇尚清谈，玄学由此兴起，道教也逐渐形成，西汉以来独尊的儒术受到有力挑战。在这种情况下，从东汉就传入中国，宣扬"忍让""彼岸世界"的佛教，找到了生存的土壤。对于呻吟于苦难深渊之中的百姓，忍受现实苦难而去摘取来世幸福的虚幻花朵，无疑是一剂精神抚慰的良药。统治阶级也发现了它的这一妙用，因而由最初的禁止到大力扶持，具有广泛社会基础的佛教因而得以普及。儒、释、道思想相互消长，并逐渐成为意识形态的主导。晋室东迁之后，黄河流域被匈奴、鲜卑、羯、羌、氐等史书上称为"五胡"的少数民族占领，南北两朝对峙而立。儒、释、道思想的重叠交错，南北各民族之间的文化交流和融合，中外文化的冲撞交合，也带来了美术创作的空前繁荣。

　　人物画在继承汉代绘画传统的基础上有新的发展，注重传神，以线为造型基础的方法不仅贯穿艺术实践始终，而且进一步提高到理论高度予以充分肯定。绘画题材范围扩大，

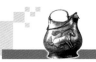

>>>>>>>>>>

除了两汉以来已经流行的忠臣、孝子、列女、神话传说和祥瑞等传统题材以外，出现了不少着意表现对象风神韵度，以"名士""胜流"生活为题材的人物画、肖像画，以文学作品为题材的创作也趋于成熟。专业画家在画史上有了较详细的记录，出现了顾恺之、张僧繇、曹仲达、陆探微等杰出的画家。

与此同时，以寄情林泉岩壑或向往神仙境界为表现主题的山水画也由从属于人物画逐渐变为一门独立的画科。这一时期的山水画目前还没有发现存世作品，但从宗柄、王微的山水画论中，从一些人物画的背景山水中我们可以想象当时的山水画发展水平。

在这个绘画繁荣的时期，绘画理论也得到了空前发展。艺术家在总结实践经验的基础上，结合当时哲学思想和文学理论，提出了一些影响深远的绘画理论主张，如顾恺之的传神论、谢赫的六法论等。

总之，魏晋南北朝时期画家对绘画形式的探索、绘画理论的思考，为隋唐以后的中国绘画的繁荣与发展产生了重大的影响，是中国艺术从稚拙走向成熟的桥梁。

魏晋南北朝是书体演变过程中的重要时期。这一时期各种书体竞相发展，行、草、楷等书体的规范大致在这个时期创立了。特别是由草写隶书而成的今草的出现，更促进了行、楷书体的迅速发展。钟繇、王羲之父子的出现，揭开了中国书法史新的一页，树立了楷、行、草书的典范。

我国是世界上烧制瓷器最早的国家，而我国最早烧制的瓷器是青瓷。早在商代中期就出现了原始青瓷，东汉时期（距今 1800 余年）烧制出了真正意义上的瓷器。此后瓷器得到广泛应用，瓷器制品代替铜器和漆器，成为生活用品的重要品种，我国进入了瓷器时代。

以佛教为主的宗教美术是这一时期美术的代表。出现了新疆克尔孜石窟、新疆库木吐喇石窟、甘肃敦煌莫高窟、炳灵寺石窟、麦积山石窟、山西云冈石窟、河南龙门石窟等一大批石窟艺术。

从美术的发展来看，这一时期的美术有以下四个突出特点。

1．美术从宫廷走向了民间

随着佛教等宗教的广为传播，佛教石窟的大量开凿，大批佛教壁画、雕塑等可视的艺术形象涌现，当然，它们的本意不是为了艺术，而是为了宣传佛教教义，达到教化民心的作用，但是客观上，美术开始从宫廷进入民间，从过去只为少数统治者服务转向面对更多的民众，佛教美术因而得到普及。

2．书画艺术的地位有所提高

由于顾恺之、王羲之等文人书画家的加盟，书画艺术不再是专属于工匠的雕虫小技或纯粹的体力劳动，而是与辞赋和管弦丝竹一道成为文人的修养和业余雅好，从而提高了美术的地位。

3．中外艺术的交融

随着佛教艺术的兴盛，佛教、印度文化以及希腊文化在中国本土生根开花。云冈石窟是我国早期佛教艺术的代表，集中体现了这一时期佛教艺术的特点：吸收、借鉴印度和中亚艺术。

4. 南北艺术风格各异

由于南北两朝对峙，此期我国南北艺术风格虽互有影响，但总体而言是呈现出各自鲜明的特色，南朝秀丽灵动，北朝朴拙刚健。

5.2 佛教艺术的繁荣

随着佛教的传入，佛教艺术如雨后春笋般在全国各地兴起。各地佛寺、石窟寺的大量壁画、造像和碑刻艺术，成为中国美术史上不可或缺的一页。

石窟寺原指依山崖开凿出来的寺庙和僧舍，是佛教徒顶礼膜拜的神圣殿堂。随着佛教的广泛传播，石窟寺逐渐成为佛教文化传播的一个载体而发展成为融合建筑、雕塑、壁画、装饰等艺术的综合体。佛教产生于印度，沿尼泊尔传向我国西域，自西向东，沿丝绸之路向我国中部与东部传播。这条线上，新疆的克尔孜千佛洞、库车的库木吐喇千佛洞和森木塞姆千佛洞，甘肃的敦煌莫高窟、安西榆林窟、永靖炳灵寺、天水麦积山，山西的云冈石窟，河南龙门石窟和四川广元石窟等，像一条美丽的项链把中国古老的大地装点得美丽而富有文化底蕴。随后，佛教广泛而深刻地影响了中国人和中国的文化，崇佛的盛况也从雨后春笋般出现的石窟艺术中得到了最集中的体现。其中，云冈、龙门、麦积山和敦煌莫高窟号称"我国四大石窟"。

5.2.1 敦煌壁画

南北朝时期，为了宣传佛教教义，各地佛寺、石窟寺绘有大量壁画。而且佛教绘画早在传入中国之前，便在印度本土积累了丰厚的经验，所以，一经传入中国，作为直接延续外来艺术传统的成果，便以高度成熟的形态呈现在人们的面前。顾恺之为南京瓦棺寺绘壁画募得巨款的故事，《历代名画记》记载南朝萧梁时期"武帝崇饰佛寺，多命僧繇为之"，都传为佳话。在"南朝四百八十寺，多少楼台烟雨中"的叹息声中，我们已无缘目睹南方寺庙中的佛教壁画。现在保存下来的仅是北方石窟寺壁画，如新疆拜城的克尔孜千佛洞4—6世纪壁画、库车的库木吐喇千佛洞5—6世纪壁画，甘肃敦煌莫高窟十六国、北魏、西魏、北周壁画，永靖炳灵寺石窟东晋时西秦壁画，麦积山石窟北魏壁画等都是北朝佛教壁画的重要遗迹。北朝佛教壁画吸收外来的艺术技巧、形式较多，风格总体来讲是雄浑开阔的。被誉为"东方艺术宝库"的举世无双的敦煌莫高窟的北朝壁画最能代表这一时期佛教壁画艺术的成就。

敦煌莫高窟共有石窟492个，有历代壁画45 000平方米，彩塑2000多座。敦煌壁画内容丰富，技艺精湛，是我国也是世界壁画最多的石窟群，是敦煌石窟艺术的主要组成部分。其早期壁画主要有说法图、故事画、民族传统神话、装饰图案画等内容，此外山水画、建筑画、器物画、花鸟画、动物画等也占有一定比例。

敦煌莫高窟早期故事画主要分为佛传故事、本生故事、因缘故事、经变故事四类。其中本生故事画内容丰富、题材多样，是敦煌壁画艺术精品之一。本生故事是指描绘释迦牟尼前生，包括他做王子以前若干世的修行故事。佛教徒认为像释迦牟尼这样的圣者，在修

道成佛之前，历经磨难，经过无数次的善行转世，无私奉献，最后才能修行成佛。在这些故事里，释迦牟尼的前生曾是国王、太子、贤者、善神、天人或者是动物中的鹿王、猴王、象王、狮王等种种不同的化身。虽然宗教烙印很浓，但我们不难发现，它实际上是佛教徒把古代印度、东南亚诸国优美的神话、童话、民间故事中的善事加以改造、幻想，都安在他的身上。这些来自于民间的本生故事，通过工匠们的艺术加工，构成了莫高窟壁画最富有时代感和人间气息的动人作品。本生故事画主要内容有：毗楞竭梨王身钉千钉、尸毗王割肉贸鸽、月光王施头、快目王施眼、九色鹿舍己救人、善事太子入海求珠、鹿母夫人生莲花、须达拿太子本生等。莫高窟本生故事画所描绘的是流血、牺牲和苦难。这些苦难，显然是当时社会现实苦难的折射反映。

在敦煌莫高窟壁画中，萨埵那太子本生故事共有 18 幅，其中单幅组合画第 254 窟（北魏）中艺术性最高，连环画式第 428 窟（北周）中，规模最大，内容最完整。

第 428 窟《萨埵那太子本生》（图 5-1）是一劝人舍己救人的故事。这幅连环画分上、中、下三段，以 S 形顺序描绘了辞行、出游、遇虎、刺喉、跳崖喂虎、二兄报信、砌塔供养等情节。舍身饲虎是故事的高潮，以萨埵那太子不断改变饲虎的方式，来突出其自我牺牲的决心。青绿灰黑的色调与画面阴森凄厉的气氛十分协调，把悲剧性的主题烘染得十分突出。图案化的群峰和树木既表明了故事发生的环境，又具浓烈的装饰效果。萨埵那太子是释迦牟尼的前世。

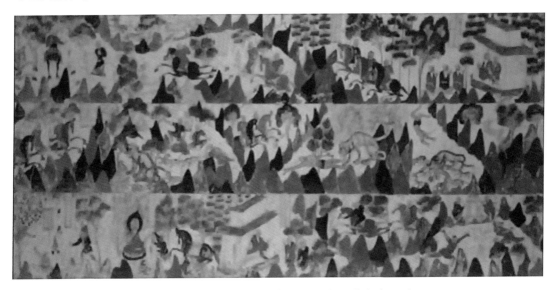

图5-1　《萨埵那太子本生》（北周），敦煌莫高窟428窟

5.2.2　佛教造像

我国已知最早的佛像为在四川乐山发现的东汉崖墓上的石刻佛像与彭山、绵阳何家山等东汉崖墓出土的摇钱树座的佛像（图 5-2）。中国石窟造像之风兴盛于魏晋南北朝，隋唐得到发扬光大，一直至 13 世纪，都是中国石窟的黄金时代。石窟造像从地域分布上看，可以说是遍布全国。魏晋南北朝的佛教雕刻以山西云冈石窟造像、洛阳龙门石窟造像为代表。南朝佛教雕塑随着建筑的消失而消失，遗留下来的很少。

1. 云冈石窟造像

云冈石窟最有代表性的造像，当推昙曜五大窟造像——20窟释迦趺坐大像（图5-3）。这尊佛像高13.7米，面部丰满，两肩宽厚，造型雄伟，气魄浑厚。他的脸型和体型还保留着印度、西域佛教造像的仪轨，但夸张的双肩，使之有了帝王之气，这种气派是印度佛像不曾有的。它体现了此期佛教造像在吸收和借鉴印度犍陀罗佛教艺术及波斯艺术精华的同时，有机地融合了中国传统艺术风格，是印度艺术、犍陀罗艺术、西域与中原艺术交融的作品。昙曜五窟造像不仅代表了我国当时佛教造像的最高水平，而且还标志着佛教艺术北朝风尚的形成。这种新风尚深刻地影响了其他地区的石窟造像和其他艺术门类的佛教造像。

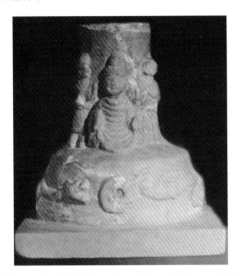

图5-2 陶质摇钱树座上的佛像（东汉），四川省彭山县出土，南京博物院藏

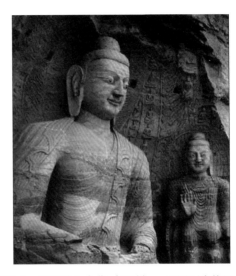

图5-3 释迦趺坐大像（北魏），云冈石窟第20窟

北魏国家的建立，标志着中国历史上第二次民族融合的初步实现。云冈石窟不仅仅是这一重大历史事件的见证，而且是这一重大历史事件的艺术象征和永恒丰碑。

2. 龙门石窟造像

龙门石窟是历代皇室贵族发愿造像最集中的地方，它是皇家意志和行为的体现。龙门石窟北魏三大窟指古阳洞、莲花洞、宾阳洞。宾阳洞又分为宾阳北洞、宾阳中洞和宾阳南洞。其中，宾阳中洞开凿于北魏景明元年至正光四年（500—523年），是龙门石窟中最雄伟、最富丽堂皇的一个佛洞，它也是北魏中期雕刻艺术的最高成就的体现者。洞窟平面呈马蹄形，穹隆顶，深12米，宽10.9米，高9.3米，正壁五尊一铺雕像。主尊释迦牟尼结跏趺坐于狮子座上（图5-4），显得高大、庄严、沉稳、面相清秀、眉目开朗、褒衣博带，神采飘逸。佛像的衣饰由北魏早期的袒露右肩和通肩式，变为褒衣博带式，是孝文帝实行汉化政策在石刻艺术上的反映。这样的造像，从造型特征、精神气质到衣饰表现，都展现出与云冈石窟造像很大的不同，因而被认为是龙门北魏造像的典型代表。它标志着石窟造像中"秀骨清像"样式的确立，标志着外来佛教艺术与中国传统民族艺术以及鲜卑审美风尚与南方汉民族的风尚相融合而产生的新风尚的确立。

图5-4 释迦牟尼佛结跏趺坐像（北魏），龙门石窟宾阳洞

3．麦积山造像

麦积山石窟素以北朝泥塑作品最集中又最精美而闻名于世，身处121窟的《胁侍菩萨像》（图5-5）尤为雕塑史家们称道。二胁侍菩萨，一个头绾塔形螺旋高髻，一个束扇形高髻。他们不像传统样式的等距离站立，而是两两相依，组成一组颇有意趣的造型。两人均脸面清纯秀美，温婉娴熟，身体微微内倾相靠，仿佛一对正在默思礼佛或窃窃私语的伙伴，彼此心领神会。因为皆披衣纹纵向的长衣，显得身材修长，具有典雅秀美、圆熟洗练的造像特点。

4．山东青州龙兴寺佛教造像

南北朝时期，山东青州是佛教造像集中的地区。1996年10月青州市龙兴寺遗址出土北魏至唐宋时期的石灰石、汉白玉、花岗岩、陶、铁、木及泥塑等各类窖藏佛像400余尊。造像雕刻技巧高超，包括浮雕、镂雕、线刻、贴金、彩绘等多种技法。窖藏佛教造像数量之大、种类之多、雕琢之精美、彩绘之富丽，震惊世界，被称作"20世纪改写东方艺术史的重大发现"。

青州造像在风格上分为两类。第一类是北魏晚期到东魏时期的造像。其佛像大多身材单薄、肩部低垂，着外衣对领、内衣系带的"褒衣博带"，是典型的中国汉人的体态和衣饰；面部颧骨微微突出，也是中国传统文化中智者的形象。这种秀骨清像、婉雅俊逸的造像风格，深受汉族士大夫阶层传统审美情趣的影响，它先在南方的汉族王朝兴起，北魏孝文帝改制后传到了北方。这一时期的造像中，佛像身后的背屏成为表现佛教世界的载体，用来表现佛祖身上闪耀的佛光，是佛教世界里众神不同于凡人的一个重要标志。图5-6所示的《胁侍菩萨立像》虽然残破，神采却仍然如当初般熠熠生辉，在婴孩一般天真的面庞中微微流露的拈花微笑让人过目难忘。

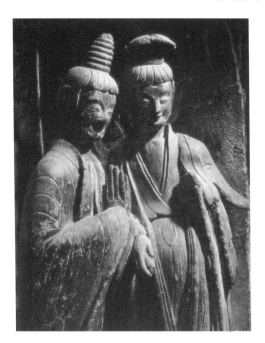

图5-5 《胁侍菩萨像》（北魏），甘肃天水麦积山121窟正壁左侧

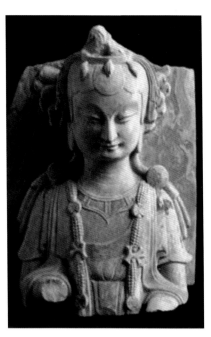

图5-6 《胁侍菩萨立像》（北魏），残高36厘米，山东青州龙兴寺窖藏出土，青州博物馆藏

第二类是北齐时期的造像。早前秀骨清像的造像特征完全被新的造像风格所取代。早期从印度传入中国的艺术风格再次成为主流。身体壮硕，衣纹刻画简练明快，面容饱满，神情隽永深邃。雕塑家们注重整体性雄伟端庄的效果，揭开了唐代佛教造像风范的帷幕。图5-7所示的《贴金彩绘石雕菩萨立像》，面相圆润，衣着雍容华贵，身姿妙曼。一些佛像采用凸棱的方式刻出衣纹，好像打湿的衣衫紧贴身体，这种造像样式很可能就是史书文献中记载的"曹衣出水"。

5. 南朝佛教造像

长江以南是我国早期佛教艺术活动的重要地区，南朝多建木构寺庙而少凿石窟，因此佛教雕塑作品大都随着建筑物的毁灭而不存。近几十年在四川、江苏、浙江等地考古发现了众多的这一时期金、铜、木、石、泥、陶、夹等材质的佛教造像，可以印证南朝曾有过佛教造像兴盛的判断。如1954年四川成都著名的万佛寺遗址出土两百余件南北朝至隋唐时代的石刻造像，南朝造像占绝大多数，其中图5-8所示的《释迦立像龛》，浮雕线刻结合协调自如，整铺造像，主次分明，动静交融，潇洒秀美，是南朝石刻艺术的杰出代表。

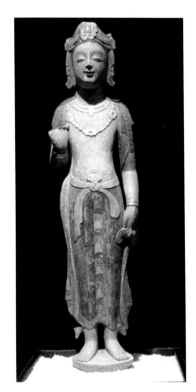

图5-7 《贴金彩绘石雕菩萨立像》（北齐），高93厘米，青州博物馆藏

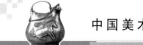

>>>>>>>>>

南朝遗留下来的最大的石窟造像只有南京栖霞山千佛崖,但早已面目全非,残破不堪。

图5-8 《释迦立像龛》(南朝梁),龛高35.8厘米,宽30.4厘米,
厚12.3厘米,四川博物院藏

5.3 绘画与绘画理论的出现

魏晋南北朝是审美意识空前高涨的时代,随着这一时期文人士大夫对精神生活愈来愈高的追求,个人意识的觉醒和各个文化种类之间的相互影响,绘画题材种类在原有的基础上日益扩大,并开始向分科方向发展。人物画方面,除了两汉以来流行的忠臣、孝子等具有"鉴戒"作用的传统题材,也开始取材于文学作品,出现了不少表现"魏晋风度"的人物画。与此同时,最能代表中国哲学思想和绘画美学思想的画科——山水画开始摆脱人物画的背景地位而成为一个独立的画科。花鸟画虽尚未形成画科,但"蝉雀"之类题材的花鸟画也开始初露端倪,出现了以善画蝉雀著称的画家。当然,绘画中比重最大的还是佛教题材。在总结此期绘画实践的基础上,我国绘画系统理论业已形成,其中顾恺之的"传神论"、谢赫的《六法论》影响尤为深远。总之,绘画题材划分越来越趋向细致和画家技能越来越各有专长,是这一时期绘画飞跃发展的明显标志之一。

5.3.1 人物画

在中国绘画史上,第一批有可靠记载的知名画家是从三国两晋时开始的。他们的出现,使得绘画不再是工匠的专属,也可以是士人的雅好,从而极大地提高了绘画的地位。画家的姓名也开始受到关注,中国绘画史从此与绘画大师们的名字紧密联系在一起了。他们的

出现，还导致了绘画创作的目的从"成教化、助人伦"向畅神适意、纯粹审美功能的转化。与此相适应的是，绘画技法上更加注重于精致、流利、潇洒的形式美感，与汉代艺术倾向于气势、古拙迥异其趣。中国绘画史上被奉为"正宗的文人画"在这里已经初露端倪。这一时期著名的人物画家有东吴的曹不兴，西晋的卫协，东晋的顾恺之，南朝的陆探微、张僧繇、谢赫、曹仲达，北齐的杨子华等。这一批画家的出现标志着绘画艺术进入了新的阶段。

1．魏晋之际的画家曹不兴与卫协

东吴曹不兴、晋初卫协因开启一代新风而名垂画史，遗憾的是他们的作品今天已经难觅踪迹。

1）"误笔成蝇"的曹不兴

三国时东吴著名画家曹不兴，也是记载中最早以佛画知名的画家。曹不兴所画的佛像，史称"曹家样"，衣纹皱褶如同贴在身上一样，故有"曹衣出水"之说。这个特点明显具有印度秣菟罗式风范。相传吴王孙权命令曹不兴画一屏风，不料墨点溅在了屏风上，于是曹巧化污点为蝇，孙权以为真，用手去弹，留下"误笔成蝇"的趣谈。而曹不兴更以画龙出名，唐代还保存着他画龙的真迹。据唐人裴孝源《贞观公私画史》记载，曹不兴作品有《清溪侧坐赤龙盘赤龙图》两卷，《龙头样》四卷等。但曹不兴的作品主要还是人物画，尤其是佛画像。他曾在 50 尺的绢素上画人物，心敏手捷，只用了很短的时间就完成了，而且比例协调。

2）"至协始精"的卫协

晋初画家卫协，师法曹不兴，擅绘道释人物故事画。白描细如蛛网，饶有笔力。顾恺之受其影响，并称赞卫协的画"伟而有情势"，"巧密于情思"。南朝齐谢赫《古画品录》评论说："古画皆略，至协始精。"说明上古绘画的粗略简单到卫协得到了改变。葛洪在《抱朴子》中将卫协誉为"画圣"。这充分肯定了卫协作为开拓者在中国绘画史上的地位。

2．东晋画家、绘画理论家顾恺之

这一时期最负盛名的大画家是东晋的顾恺之。他提出的传神理论成为中国绘画的一个重要美学原则。

顾恺之（约 345—406 年），字长康，小字虎头，江苏无锡人，出身士族家庭。他成名的时候正是东晋中叶。顾恺之的生平经历，我们知道得很少，只知他最初曾在雄踞长江上游的将军桓温和殷仲堪的幕下任过官职，他和桓温的儿子桓玄颇有来往，很受桓温和谢安的赏识。晚年任散骑常侍，62 岁去世。顾恺之的绘画在当时享有极高的声誉，东晋大名士谢安惊叹他的艺术是"苍生以来未之有也！"时人称他身怀"三绝"："才绝、画绝、痴绝"。

顾恺之的"三绝"之中，"画绝"当数绝中之绝。

顾恺之的"画绝"表现在描绘人物时，往往善于用人物的形象特征和适合人物个性的环境来表现人物的性格特征。如顾恺之在画裴楷的肖像时，为了表达裴楷英俊而有学识的面貌，顾恺之在他的面颊上加了三根毫毛，使其格外有神。"颊上三毛"成为裴楷独具的特征。又有记载，顾恺之故意把名流谢鲲画在岩石、丘壑中间。谢鲲是寄情山水、闲适淡泊的隐士，顾恺之选择了一个与谢鲲性情相适应的典型环境来烘托人物性格。

顾恺之的"画绝"还表现在善于抓人物神态进行"传神写照"。如何才能传神呢？据《世

说新语·巧艺》记载，顾恺之画人数年不点睛，人问其故，答曰："传神写照，正在阿堵（即这个，指眼珠）中。"顾恺之所以能够"传神写照"而受人赞赏，就在于他有点睛的绝技。前面提到他在瓦棺寺画维摩诘像，就是这样先不画眼珠，最后当众点睛，一挥而就，达到"光照一寺"的惊人效果。据史书记载，顾恺之非常喜欢嵇康的四言诗，并因此创作了不少以嵇康四言诗为主题的图画。他经常给人说画"手挥五弦"易，画"目送归鸿"难。作为一个人物画家，他在企图细致地描绘微妙的心理变化时，真正认识到了点睛的重要意义。

顾恺之在自己绘画实践的基础上，总结出了绘画的艺术价值在"传神"而非"写形"的绘画理论主张，围绕这一主张，又提出了"迁想妙得""以形写神"等绘画方法。"传神论"具有划时代的意义，标志着中国绘画觉醒时代的到来。在顾恺之之前，中国还没有一篇正式的、完整的画论，因此顾恺之无可争议地成为中国绘画理论的奠基人。中国绘画以"传神论"为大发展的起点，形成了一个完全不同于西方古典油画写实风格的水墨画体系，顾恺之功不可没。

顾恺之的作品真迹今已无传，只有若干流传已久的摹本，其中最精美的《女史箴图》《洛神赋图》和《列女仁智图》都很能说明顾恺之时代的画风和艺术水平。

《洛神赋图》（图 5-9）是中国美术史上绘画与文学完美结合的早期典范，其中的《洛神赋》诗人曹植用浪漫主义手法，借人神恋爱的故事，隐喻自己失落爱情的感伤，这是中国古代文学史上一篇杰出的作品。

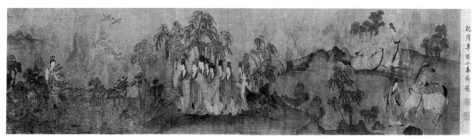
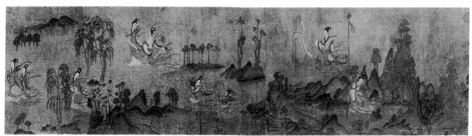
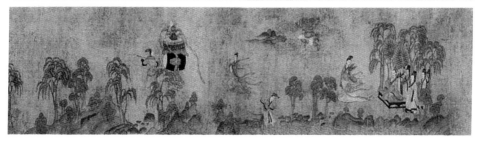

图5-9 《洛神赋图》（东晋时期），作者为顾恺之（摹本），绢本设色，高27.1厘米，宽572.8厘米，北京故宫博物院藏

曹植所爱的女子甄氏，由父亲曹操做主嫁给了他的哥哥曹丕。甄氏在曹丕那里没有得到真正的爱情，并被谗言所害，死得很惨。她死后，曹丕把甄氏遗留的玉镂金带枕给了曹植。曹植在回封地的路上经过洛水，夜晚梦见已成为洛神的甄氏飘然而来，倏忽而去，悲痛之余作了这篇缠绵悱恻的《洛神赋》。顾恺之依照赋文的主题思想，发挥非凡的艺术想象力，创作了诗情画意相得益彰的《洛神赋图》。曹植在诗中曾用"凌波微步，罗袜生尘"来形容洛神在水上的飘忽往来。这两句充满柔情蜜意和微妙感受的诗句成为千古传诵的名句。画卷的开始便是这一意境的完美再现。曹植和他的侍从在洛水之滨遥望，恍惚中，婀娜多姿、美丽绝世的洛神出现在平静的水面上。画面上远水泛流，洛神含情脉脉，似来又去。洛神的身影传达出一种可望而不可即的无限惆怅的情思。这样的景象正是诗人多情的眼睛所见，凄切感人。这一富有文学性的《洛神赋图》，描写了人的感情活动，所以在古代绘画发展史上有重要的地位。

3. 南朝人物画家陆探微与张僧繇

陆探微和张僧繇与顾恺之齐名，画史上合称"六朝三大画家"。唐代张怀瓘评价说：顾的绘画能得对象之神，陆的绘画能得对象之骨，张的绘画能得对象之肉。遗憾的是，陆、张二人的画迹连后人的摹本也不曾流传下来。

"六朝三大画家"与唐代的吴道子合称"绘画四祖"。四祖中，顾、陆均以线描精细紧密著称，号称"密体"，而张、吴则以用笔奔放疏落见长，号称"疏体"。

1）"秀骨清像"的陆探微

陆探微（？—约485年），南朝刘宋一代成就最高的著名画家，吴国人（今江苏苏州），擅画道释、古贤、名士肖像。他笔下的人物形象潇洒飘逸，形成"秀骨清像"的独特造型，以致蔚然成风并影响到雕塑创作。陆探微对当时与后世的影响极大，可与顾恺之媲美，因此后世经常将"顾陆"相提并论。"顾陆"同属"笔迹周密"的"密体"。陆探微改变了顾恺之用线如"春蚕吐丝"的特征，"笔迹劲利，如锥刀焉"。陆探微的线纹曾因"连绵不断"而被称为"一笔画"（《历代名画记》），虽无作品传世，但其画风可从当时的石窟造像、壁画、砖印壁画中得到印证。有评论者认为，顾恺之是"传神论"的倡导者，而陆探微才是"传神论"的亲历者，他创造的"秀骨清像"人物造型，表现出了人的内在精神，标志着中国人物画已走向成熟。

砖印壁画《竹林七贤与荣启期》（图5-10）在江苏南京西善桥、丹阳等地有多处发现，系同一母题制作。《竹林七贤与荣启期》分为两段，其中一段画四人，表现的是魏晋名流竹林七贤与春秋战国隐士荣启期纵酒、放达，"超然尘外"的生活。人物间以松、柳、银杏等树木，每个人物都处于相对独立的空间，又隔而不断，气脉相连。此壁画人物、景物全用单线造型，线条粗细均匀，长短、疏密的处理富有节奏感和装饰性，简练的笔触中传达出人物内在的精神气质。全画线条紧细而潇洒，人物骨骼清奇，有"秀骨清像"的特点，与陆探微画风接近。壁画粉本作者有顾恺之说、陆探微说。但壁画本身独具的艺术魅力却是早有定论。

2）"画龙点睛"的张僧繇

张僧繇，南朝梁时画家，生卒年未详，吴国人（今江苏苏州）。曾为武陵王国侍郎，在宫廷秘阁中掌管画事，历任右军将军、吴兴太守。擅作人物故事画及宗教画，精肖像，

>>>>>>>>

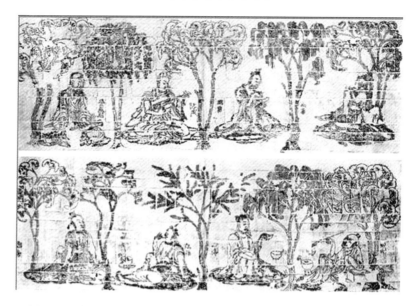

图5-10 《竹林七贤与荣启期》（南朝时期），砖印壁画，各幅画高80厘米，宽240厘米，江苏南京西善桥出土，南京博物院藏

并作风俗画，兼工画龙，其"画龙点睛"的传说成为千古美谈。张僧繇是一位刻苦而勤奋的画家，南朝陈姚最《续画品录》形容其"俾昼作夜，未曾厌怠，惟公及私，手不释笔，但数纪之内，无须臾之闲"。正是这种坚持不懈的努力，才有他神妙非凡的绘画技能，而成为冠冕一代的大画家，并对隋唐画风产生积极的影响。

张僧繇最擅长的题材是佛像，所画佛像改变了顾恺之、陆探微以来"秀骨清像"的人物样式，形象丰满秾丽，"面短而艳"，成为后世佛像楷模，人称"张家样"。"张家样"影响了梁以后两百多年的佛教人物画造型。

4. 北朝宫廷画家杨子华

北朝画家姓名保留下来的甚少，因为北朝对于画迹的收藏远远不及南朝重视。在北朝流传下来的少数知名画家中，杨子华与曹仲达成就最高，在北朝绘画史上地位显著。

杨子华，北齐画家，生卒年不详。是北齐武成帝高湛的爱臣，任直阁将军、员外散骑常侍。北齐武成帝使其供职宫廷，非有诏不得与外人画，成为专门的御用画家，时有"画圣"之誉。善画贵族人物、宫苑、鞍马，所画的马尤其生动逼真。相传他在壁上所画的马，甚至引起观者夜间听到马索取水草而嘶鸣的幻觉。这是绘画史上最早关于画马画得生动有神的记载。杨子华画的《北齐校书图》（图5-11），今存宋代摹本，现藏美国波士顿美术馆，是今天唯一能见到的杨子华的卷轴画。该图卷描绘北齐天保七年（556年）文宣帝高洋命樊逊等11人共同刊校内府收藏的五经诸史的情景。据宋人题跋，原为杨子华作，水墨着色，横卷。图中画人物3组。卷首一组，画一少年侧立，捧经书阅读；中心人物为圆脸长髯的樊逊，他坐于交椅上执笔书写，侍从二人托纸砚；一人执书卷，身后还有女侍二人。全图用笔细劲流利，人物形象准确，虽人物众多，仍个性鲜明、富于变化。此画保留着早期人物画的特点，主要人物形体高大，次要人物形体矮小。人物长脸丰颐，脸呈鹅蛋形，有别于顾恺之、陆探微的"秀骨清像"。

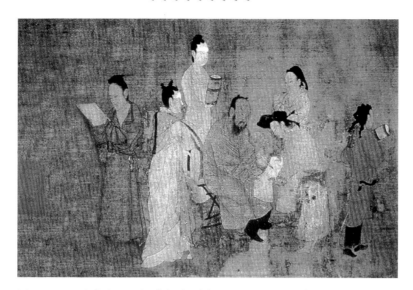

图5-11 《北齐校书图》（局部）（北齐），作者为杨子华（宋代摹本），绢本
设色，高29.3厘米，宽122.7厘米，美国波士顿美术馆藏

　　1979年，东安郡王娄叡墓在山西省太原市王郭村被发现。娄叡墓最引人注目的是墓中的彩色壁画，这是迄今发现最早最完美的北齐壁画。现存壁画共71幅，面积约为200平方米。壁画规模宏大，内容丰富，是研究北齐政治、经济、宗教、服饰等的重要依据。壁画构图完整，技艺成熟。其人物的身体姿态、地位尊卑以及不同的民族特征都得到了很好的表现；鞍马或奔驰，或徐行，或伫立，或嘶鸣，无不惟妙惟肖。《娄叡墓壁画·出行图》（图5-12）中的大红牡马，在行进中转首凝视画外，目光炯炯，最为传神。壁画中线条勾勒与色彩晕染相结合，增强了人物形象的立体感和真实感。看到娄叡墓壁画如此精美，再考虑到娄叡生前的显赫地位，许多研究者不约而同地推测该壁画的作者很可能就是杨子华。的确，娄叡墓壁画的人物脸形与《北齐校书图》有许多相似之处；大红牡马的生动传神也印证了杨子华画马生动有神的传说。

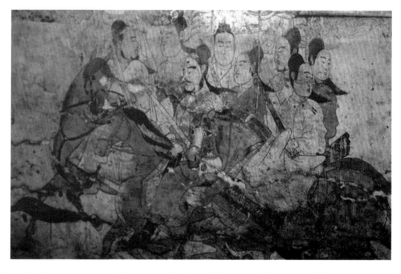

图5-12 《娄叡墓壁画·出行图》（北齐），高1.6米，宽2.02米，山西博物院藏

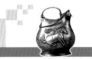
5．北朝域外画家曹仲达

曹仲达，北齐画家，生卒年不详。是从中亚来到内地的域外画家，曾任朝廷大夫。擅画人物、肖像、佛教图像，尤精于外国佛像。曹仲达的画风在中国有较大的影响，在佛教雕塑和绘画中都有"曹家样"之称（一说曹不兴创），为唐朝四种最流行的佛像样式之一。"曹家样"的特点曾被唐朝人概括为"曹衣出水"一语，而与代表中国风格的吴道子的"吴家样"之"吴带当风"相辉映。"曹衣出水"指曹仲达所画的人物以稠密的细线表现衣服褶纹薄衣贴体，"其势稠叠，而衣服紧窄"，似刚从水中出来。曹仲达无作品传世，但现存的北朝佛教造像的衣纹处理，可作为研究"曹衣出水"大致面貌的实例。

5.3.2　山水画的兴起

我们在"概述"一节提到，魏晋时期，中国历史上出现了空前的思想解放，宗白华说它是 "具有浓郁色彩"的时期，并把它与西方的文艺复兴相提并论。但晋人的"复兴"又与西方的复兴有别，晋人走向自然，与山林为伴，倾向简淡玄远、超然绝俗的哲学意味，着重人物的风采、风姿、风神、风韵。于是，陶渊明、谢灵运为代表的寄以志趣、情操而清新婉丽的山水诗应运而生。南朝刘宋时宗炳《画山水序》及王微《叙画》是中国现存最早的关于山水画的著作，其文字间流露出的信息非常贴近山水文学，魏晋山水画的出现与山水诗有着密切的关联。可见，魏晋人醉心于山水的特殊情态，直接催生了中国的山水情绪，使得魏晋成为中国绘画的重心由人物画转为山水画的一个重要转折时期。从此，山水画真正开始脱离原来附属于人物画的地位逐渐成为一门独立的画科。

东晋顾恺之《论画》中有"凡画人最难，次山水"之说。顾恺之在另一篇文章《画云台山记》中，也开宗明义地谈到"山有面，则背向有影……凡天及水色尽用空青。竟素上下以映日"。从文字上看，这是一篇有关山水画创作的文字稿，也是"独立"的山水画见著于文字的最早记录。目前可以见到的绘画中的山水，最早的实物当是顾恺之所作《女史箴图》卷中的"道德隆而不杀"一段和《洛神赋图》中的衬景山水，还有敦煌北朝壁画的一些背景，如249窟《狩猎图》和285窟《苦修图》。

从唐代张彦远《历代名画记》文献中的记载来看，当时的山水画是一种"群峰之势，若钿饰犀栉，或水不容泛，或人大于山，率皆附以树石，映带其地，列植之状，则若伸臂布指"的状态。说明那时的山水画，树形幼稚，如"伸臂布指"，"人大于山，水不容泛"，山石稚拙如"钿饰犀栉"，显示了早期山水画稚气的比例失调和它在萌芽时期特有的时代风格。我们从《女史箴图》《洛神赋图》中的衬景山水可以看到，尽管人与山的空间关系还不怎么协调，但是山、兽、林、鸟却结合得很完整。尤其是用线条表现山石不同的面，利用俯视的角度来表现辽阔的山川，这些都成为后来中国山水画的基本表现技法，尽管这种表现还非常幼稚。

总之，中国山水画在以老庄哲学为基础的玄学风气中形成，顾恺之、宗炳、王微等画家凿开了山水画作为中国传统绘画主流的先河，奠定了1500多年来中国山水画的基本趋向，使中国画以独特的面貌屹立于世界绘画之峰。

5.3.3 画论

东晋以来，系统的绘画理论著作接连问世，建立起中国绘画理论的雏形。

1．顾恺之《论画》《魏晋胜流画赞》《画云台山记》

顾恺之对中国绘画的发展有着极其深远的影响，他在道释画、故事画、肖像画等方面均有很高造诣，同时他也是中国最早的绘画理论批评家。他的《论画》《魏晋胜流画赞》《画云台山记》3 篇画论，见于唐人张彦远《历代名画记》的转载。由于经过长期的辗转传抄，3 篇文字有较多的遗漏或错误，但它毕竟是中国最古的绘画理论及史料的专著，仍不失其重要的价值。特别是《魏晋胜流画赞》中提出"以形写神"，强调"传神"和"悟对通神"（对传神的另一种更形象的表述，指画中人栩栩如生给人以可以相与"晤言"、能够达意传情的感觉）；《论画》中提出"迁想妙得"（"迁想妙得"是对绘画审美活动和艺术构思特点最早的概括，后来成为中国绘画的一个重要的美学原则。"迁想"指画家艺术构思过程中的想象活动，把主观情"迁入"客观对象之中，取得艺术感受。"妙得"为其结果，即通过艺术家的情感活动，审美观照，使客观之神融合为"传神"的、完美的艺术形象）；《画云台山记》提出了"传神论"。在现代美术教育进入中国以前，顾恺之的绘画理念是中国画家所共同遵守的最高准则。顾恺之在《论画》中谈及"凡画，人最难，次山水、次狗马，台榭一定器耳，难成而易好"，由此我们知道依题材而区分画科，在东晋时已粗具雏形。

2．宗炳《画山水序》

宗炳（375—443 年），字少文，南朝刘宋时期有名的"高士"，一生隐居不仕，擅长书法、绘画和弹琴，酷爱自然山水，曾游名山大川，将游历所见景物绘于居室之壁，自称："澄怀观道，卧以游之。"他晚年所作的《画山水序》是中国历史上第一部专门论山水画的理论著作，对后世的中国绘画理论产生了极为重要的影响。文中提出了山水画艺术"以形媚道""畅神"的功能观，即认为自然山水形象能给人精神的愉悦和美的享受，是对传统绘画"成教化，助人伦"的功利功能观的超越。"畅神说"强调自然与精神的融合，丰富了中国绘画的理论体系。此文还论及了有关山水画的透视及具体表现技法等问题。"竖划三寸，当千仞之高；横墨数尺，体百里之迥。"论述了远近法中形体透视的基本原理和验证方法，比意大利画家勃吕奈莱斯克（1377—1446 年）创立远近法的年代约早1000 年。

3．王微《叙画》

王微（415—453 年），字景玄，家世显赫，南朝刘宋时的山水画家。他所著的《叙画》是继宗炳的《画山水序》之后又一部重要的山水画论。王微《叙画》把山水画完全从实用中摆脱出来，使其具有独立的艺术价值。创作山水画，不能像画地图那样"案城域，辨方州，标镇阜，划浸流"。并指出山水画的创作与欣赏都带有主观色彩，是因为山水可以使人得到"神飞扬""思浩荡"的精神解放，进一步强调了山水画的"畅神"功能。宗炳、王微的山水画论在当时具有开创性的意义，对后世产生了持续的影响。

4. 谢赫《古画品录》

谢赫（479—502 年），南齐著名的人物画家和美术理论家，擅长肖像画和仕女画。他在绘画史上的重要地位，主要取决于理论方面的贡献。他著述的《古画品录》是探讨人物画理论为主的专著，是我国现存最早的较系统的美术史论专著，在画史上享有不朽的声誉。《古画品录》是一部品评体的绘画史籍，保留了汉末以来的若干珍贵史料，提出了品画的艺术标准"六法论"。六法论对后世中国绘画的理论与创作产生不可磨灭的深远影响。

《古画品录》是我国最早对作品加以品评的著作，书中评定了三国至南齐前 27 位画家作品的等级。他在评论中，把画家分成六品，即六个等级。他对 27 位画家的评语保存了珍贵的绘画史料，但他在序言中提出的品画标准更为重要。谢赫的品画标准即著名的"六法论"："气韵生动,骨法用笔,应物象形,随类赋彩,经营位置,传移摹写。""气韵生动"，大体上指一幅绘画作品完成之后的总体氛围，必须有一种生气勃勃的精神洋溢其中。"气韵生动" 是"六法"之本，其余五法是达到"气韵生动"的条件。"骨法用笔"主要是指作为表现手段的"笔墨"的效果，例如线条的运动感、节奏感和装饰性等。从古代画论中可见古代画家和评论家对这一点的重视。"应物象形、随类赋彩、经营位置"是绘画艺术的造型基础：形、色、构图。"传移摹写"是学习绘画艺术的方法：临摹，也是复制的方法。

"六法"的提出，标志着绘画真正成为一门独立的艺术而获得士大夫的认同和研究。谢赫的"六法论"与顾恺之的"传神论"一脉相承，奠定了中国绘画的美学原则和表现法则。后人在此基础上将客观之"神"和"气韵"，推而广之到包含主观之"神"，乃至完全成了主观之"神"，形成中国画迥异于西方古典绘画的写意传统。

5.4　陵墓雕塑与瓷器

5.4.1　南北朝的陵墓雕刻与陶俑

魏晋南北朝时期的非宗教雕塑也有发展。我们今天能见到的，大抵只能是陵墓雕塑了。陵墓雕塑大致可分为两大类：一类是陪葬俑，即用雕塑手法制作的人俑、家畜和鸟兽以及建筑和车马等陪葬的模型。另一类是陵墓表饰雕塑，即陵墓周围设立的石兽、石人等仪卫性雕塑，具有一定纪念夸饰功能。其中以气势雄健威严，深沉静穆中蕴含生命力的石兽成就最高。

1. 陪葬俑

陪葬俑常见的有文史俑、武士俑、男女侍从、镇墓兽、马、牛、猪等形象，还有出行仪仗俑和部曲俑等。洛阳北魏元邵墓、北魏司马金龙墓、河北磁县北齐高润墓、南京象山7 号东晋墓、湖南长沙西晋墓葬等处都有数量众多的陶俑、石俑和瓷塑出土。从造型风格看，北方的塑像古拙浑朴，南方的塑像清秀端庄，南北风范各有特色，相互辉映。陶俑的面型、表情和姿态与佛教形象，特别是菩萨、力士、供养人像基本一致。女俑尤其多瘦削形的秀骨清像，但也有头大身短、面型圆浑的一种。1958 年湖南省长沙市金盆岭 9 号墓出土的《对书俑》（图 5-13），俑胎灰白，青绿色釉开片，多已剥落。两俑高冠长袍，相对跪坐。中间置书案，案上有笔、砚、简册，一人执笔在板状物上书写，另一人手执一板，上置简册。

二人若有所语。此俑的衣袍、手等的塑造十分简朴，而对帽、几案、书箱、笔却又注意细部的刻画，如案上的纹饰、书箱上的提手和所系的绳子，都表现得相当逼真。作者运用夸张的手法，头大身小，重点放在两人专注对视、若有所思的面部表情上，其滑稽的样子令人捧腹，确是一件传神之佳品。在中国古代文物中，《对书俑》仅见此件，书法家们还把它作为研究晋人书写方式的实物资料。图 5-14 所示的《高髻女俑》1960 年出土于南京西善桥南朝墓，高 37.5 厘米，"山"字形发型十分引人注目。南京附近六朝墓中出土的女俑，发式装束多样，这和当时妇女崇尚打扮的风气有关。因此，从发型和服饰看，此俑正是六朝时期贵妇的写照。女俑微含笑意，这种俑相使人联想到东汉时期四川地区的俑，充满笑意，注重内心情感的表达。女俑长裙及地，体态修长，面目清秀，这也是受当时审美习俗和画风的影响。

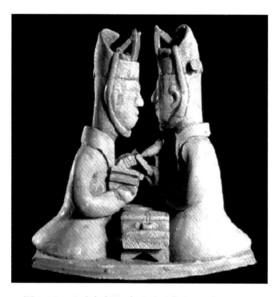

图5-13 《对书俑》（西晋时期），高17.2厘米，1958年湖南省长沙市金盆岭9号墓出土，湖南博物院藏

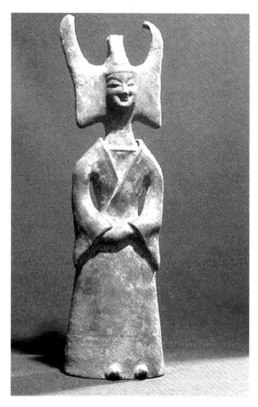

图5-14 《高髻女俑》（南朝宋），陶质，高37.5厘米，江苏省南京市西善桥出土，南京博物院藏

2. 石兽

南朝陵墓石刻制度是承汉制以来发展得最为完备的陵前石刻制度。在被称为"六朝古都"之一的南京及附近的丹阳等地，至今还遗存着南朝陵墓石雕共 33 处。南朝陵墓石刻以石兽、石柱、石碑为主要内容，但石柱、石碑保存较少，其造型、雕刻也相对简单，唯石兽数量最多，也最能代表南朝石刻艺术的发展水平，故历来被视为六朝陵墓石刻的主体。石兽有两种，一种躯体较瘦，头足较长，身上雕刻较多纹饰，根据头部犄角的不同，

有不同的称谓，双角谓天禄，单角称麒麟。另一种躯体肥壮，短颈长鬣，略似狮子，身上无多雕饰，头部无角，一般称辟邪。南朝形成了帝后陵前置有角兽、王侯墓前列无角兽的定制。宋、齐、梁、陈各代的石兽雕刻风格有所差异，但是，追求雄健威严的气势和富有生命的动力感、深沉静穆的体量感，却是它们的共同点。《萧景墓辟邪》（图 5-15）是南朝石兽中的典型代表：兽首高昂，脑际鬃毛高隆，巨口大张，长舌垂胸，挺胸跨步，前胸饰有优美的云钩纹；前胛生翼，双翅饰以羽翩。整个石兽如一头猛狮，威武豪迈，又似一尊矫健灵动的神兽，浪漫活泼，是汉代石雕朴拙凝重风格与六朝石雕优雅华美风格的完美交融。

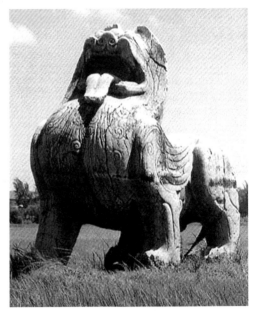

图5-15　《萧景墓辟邪》（南朝梁），石雕，高3.5米，长3.8米，江苏南京甘家巷花林村

5.4.2　瓷器

我国早在商代就出现了原始瓷器，但真正不吸水的半透明的瓷器出现在东汉。魏晋南北朝时期，瓷器工艺迅速发展。北魏时发明的白瓷，为后来的各种彩绘瓷器的发展打下了基础。浙江越窑在西晋时烧出的青瓷，在烧制技艺上已接近近代瓷器的水平。

1．鸡首壶

中国人饮茶习惯当起于东周时的四川一带，东汉时饮茶之风传至长江下游，此风蔓延迅速，至东晋时，已成为王室豪门的时尚。据古籍的记载，当时的茶饮方式方法与今日大不相同，所以需要一些形制不同的器具，数量上也有很大需求。经研究考证，当时造型独特的鸡首壶就是一种茶具，这种造型隋唐以后就不再有了。《青釉褐彩鸡首壶》（图 5-16）胎质较为粗厚，灰白色，施青釉，釉面光亮润泽闪青黄色。盘口，短颈，溜肩，圆球腹。肩一端饰鸡首，喙作流；另一端为圆环形把，肩部双系为桥形，穿带可提携。此器造型新颖别致，鸡首上昂引颈远眺，十分神气，给人美好的遐想。另外，褐彩是东晋至南朝流行的青瓷装饰，此器的褐彩装饰疏密有致，图案典雅醒目，颇具民族特色。

2．莲花尊

南北朝时期佛教盛兴，各地都建造了大量寺庙、佛像石窟，僧尼数量猛增，带有佛教色彩、意义的装饰随处可见。如在建筑装饰上带有飞天、莲花等标志性图案。在瓷器上则表现为多用莲花来做装饰，最有代表性的是《莲花尊》。佛门戒酒，莲花尊应该不是传统意义上的酒器，很可能是佛教信徒及佛寺用于佛事的礼器。图 5-17 所示的这尊《莲花尊》胎质灰白细密，遍体施青灰釉，色泽光润晶莹。总体造型可用敞口、长颈溜肩、深腹、高底座来描绘。纹饰华美繁缛，器型丰满盈润，所饰莲花仰覆和谐、肥瘦有致，为北方青瓷的代表作。

图5-16 《青釉褐彩鸡首壶》（东晋），高19.5厘米，温州博物馆藏

图5-17 《莲花尊》（北朝），通高63.3厘米，口径19.4厘米，河北省景县封氏墓群出土，中国国家博物馆藏

5.5 魏晋南北朝时期的书法艺术

魏晋南北朝书体演变迅速，风格多样，大致在这个时期创立了行、草、楷书的规范。至此，篆、隶、草、行、楷诸体齐备，各立门户。有些在演变过程中的过渡性书体，如"魏体""章草"，因其特有的风格和魅力而流传后世。按照乾嘉时期学者阮元的观点，中国书法可分为"帖学""碑学"两大系统，或称为"北碑南帖"。阮元的看法也是我们分析本期书法艺术的一个理论基石。在这一时期，造就了中国书法史上空前的书法大师。王羲之的书法艺术、北魏碑刻成为中国书法史上不可逾越的高峰。

5.5.1 "帖学"系统

1. 钟繇《宣示表》

钟繇（151—230年），三国时期魏国书法家，字元常，颍川长社（今河南长葛）人。魏初任相，明帝时迁太傅，世称"钟太傅"，卒谥成侯。钟繇是一位具有创新精神的杰出书法家，在书法由隶而楷的演变过程中，曾起过积极的推动作用，历史上将他与"书圣"王羲之并称为"钟王"。其正楷书法独步当时，因促进了楷书真正定型化的功绩，被奉为"正书之祖"。《宣示表》（图 5-18）帖也因此在书法史上具有划时代的意义。此帖所具备的点画法则、结体规律等影响和促进了楷书高峰——唐楷的到来。因此，钟繇《宣示表》

>>>>>>>>

可以说是楷书艺术的鼻祖。宋以来法帖中所刻《宣示表》《贺捷表》《荐季直表》《力命表》等，都出于后人临摹。

2. 王羲之

王羲之（321—379 年），字逸少，东晋琅琊临沂（今山东临沂县）人，住在会稽山阴（今浙江绍兴）。他出身名门望族，曾任江州刺史、会稽内史、右军将军等职，人称"王右军"。王羲之幼时师从著名书法家卫夫人，后渡江北游名山，博采众长，草书师法张芝，正书得力于钟繇。观摩学习"兼撮众法，备成一家"，达到了"贵越群品，古今莫二"的高度。他书法精绝，为我国历史上最著名的书法家，有"书圣"之称。

书法史上所谓的"二王"帖学派系，即出自王羲之与王献之父子二人。王羲之有章草《豹奴帖》《十七日帖》《寒切帖》，小楷《黄庭经》《乐毅论》《东方朔画赞》；王献之有章草《七月二日帖》，小楷《洛神赋》。

"二王"最有创新价值的，是其妍美飘逸的行书和行草书，如王羲之的《初月帖》《丧乱帖》《二谢帖》《快雪时晴帖》《游目帖》以及《兰亭集序》等，而王献之则有《鸭头丸帖》《中秋帖》等。

王羲之的书法，一改汉魏质朴书风，创妍美流变新体，备受后人推崇。被誉为"天下第一行书"的《兰亭集序》（图 5-19），是王羲之 51 岁风格成熟期的代表之作，可谓字字遒媚健劲，奕奕有神。他的用笔、结体与章法极具变化而又极为和谐，确实达到了"达其性情，形其哀乐"的高妙境界。字里行间充分表现出他潇洒不群、飘逸飞扬、超然自得的风度，为后世景仰。

图5-18　《宣示表》（局部）（三国魏），作者为钟繇（临本），小楷，高23.9厘米，宽11.9厘米，北京故宫博物院藏

不染斋主临古系列——神龙本兰亭序成片.mp4

图5-19　《兰亭集序》（东晋），作者为王羲之（摹本），高24.5厘米，宽69.9厘米，北京故宫博物院藏

王羲之《兰亭集序》之所以有如此高的审美价值，与当时的创作状态不无关系。据历史记载，353 年，即东晋永和九年 3 月 3 日，王羲之与友人谢安、孙绰等名流及亲朋共 41 人聚会于兰亭，行修禊之礼，列坐岸边饮酒赋诗。据说流觞亭前有一弯弯曲曲的水沟，水在曲沟里缓缓地流过，这就是有名的曲水。当年王羲之等人就是列坐在曲水岸边，仆人在曲水的上游，放上一只盛酒的杯子，酒杯由荷叶托着顺水流漂行，停在谁面前，谁就得赋诗一首，作不出者罚酒一杯。宾主兴致益然，一天下来，成诗 37 篇，众人推举王羲之为之作序以存念，这就是著名的《兰亭集序》。传说当时王羲之是酒兴方酣，疾书此序，通篇 28 行，324 字，有复重者，皆变化不一，精美绝伦。酒醒后，王羲之曾多次重抄此序，都无法达到当初一气呵成、浑然天成的艺术效果。只可惜这样一件书法珍品，到了唐太宗手里，他爱不忍释，临死时竟命人用它来殉了葬。从此世人便看不到《兰亭集序》的真迹了。

我们今天能见到的是唐人冯承素的摹本，据说深得王羲之的风神和韵度。

此外，王羲之《快雪时晴帖》、王献之《中秋帖》、王珣《伯远帖》，合称"三希"。自乾隆年间进入内府，经乾隆品题，并藏在养心殿西暖阁内，乾隆御书匾额"三希堂"。今"三希"原件仍藏于此。

5.5.2 "碑学"系统

1. 爨龙颜碑

魏碑，是北魏以及与北魏书风相近的南北朝碑志石刻书法的泛称，是汉字由隶书向楷书发展的过渡时期书法，具有鲜明的时代特色。由于北魏时期极盛，故又称"北碑"。云南"二爨"（《爨宝子碑》《爨龙颜碑》）可谓书法史上一对隶书奇葩。南朝沿袭晋制，禁止立碑，故碑刻极少，也许因地处边陲，使得它们得以侥幸留存，又因汉文化影响薄弱，而保留了它稚拙古朴的面貌。《爨龙颜碑》（图 5-20）立于南朝宋大明二年（458 年），它的结体以方正为主，但转折处已使用圆转笔法，而不像《爨宝子碑》那样如矩形的折角，更具有楷书的特征。我们可以从《爨龙颜碑》笔画的圆润刚强，窥见其运笔实源于篆法，起笔虽有方圆之分，但笔画均极为厚重。康有为评说："下画如昆刀刻玉，但见浑美；布势如精工画人，各有意度，当为隶楷极则。"隶楷相间、古意盎然的《爨龙颜碑》，对研究我国书法由隶书向楷书演变的过程具有重要的价值。

2. 张猛龙碑

《张猛龙碑》（图 5-21）立于北魏孝明帝正光三年（522 年），全称《魏鲁郡太守张府君清颂之碑》，现在山东曲阜孔庙中，碑文记颂魏鲁郡太守张猛龙兴办学校的政绩，碑阴为题名，古人评价其书"正法虬已开欧虞之门户"，向来被世人誉为"魏碑第一"。康有为则以"周公制礼，事事皆美善"相喻，把它列为"精品上"。其用笔沉着痛快，如断金切玉，结字险峻而富有奇趣，神情潇洒流宕。总之，《张猛龙碑》是北碑雄强奇肆一路风格的代表之作，它所体现出的潇洒奔放、雄强奋发的阳刚之气，对清代以后的书坛产生极大影响而至今不衰。

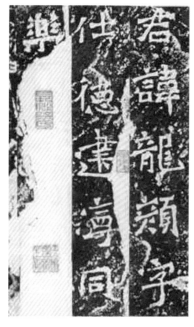

图5-20　《爨龙颜碑》（南朝宋），通高3.88米，宽1.46米，现存于云南陆良县贞元堡小学

图5-21　《张猛龙碑》（局部）（北魏），高226厘米，宽91厘米，山东曲阜孔庙

思考与练习

1. 魏晋南北朝时期美术发展的新特点主要体现在哪几个方面？
2. 中国早期佛教艺术兴盛的原因是什么？我国有哪些主要的石窟？
3. 什么是本生故事？举例说明本生故事的美学特征。
4. 简述我国早期佛教雕塑风格的演变。
5. 简述顾恺之在艺术理论和艺术实践上的成就。
6. "六法论"的内容及意义是什么？

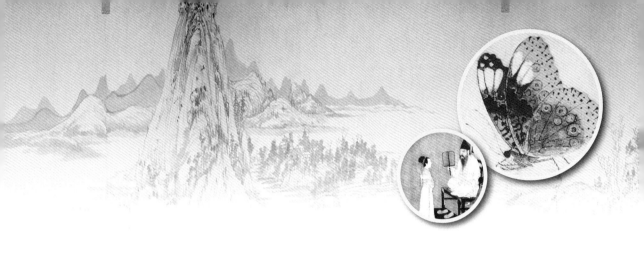

第6章 隋唐时期的美术

本章学习目标

1. 总体把握本期美术发展概貌；
2. 理解初唐画坛上的两大画风，尤其是阎立本的绘画艺术；
3. 掌握吴道子在中国绘画史上的地位；
4. 了解张萱、周昉的绮罗人物画以及孙位的《高逸图》；
5. 了解青绿山水的发展与水墨山水的兴起；
6. 理解花鸟画兴起于唐的原因，了解唐代的画马名家及风俗画家；
7. 了解唐代佛教壁画和陵墓壁画；
8. 知道唐代画论中的美学思想；
9. 了解本期佛教雕塑与陵墓雕刻；
10. 了解唐代书法代表人物及其代表作品。

6.1 概　　述

隋唐是中国历史上社会经济文化繁荣、中外文化交流活跃和各民族文化融合深入的时代。隋与唐虽然是两个朝代，政治制度和文化却一脉相承。隋朝重新统一中国，使南北文化交融混一，奠定了唐朝前期南北融为一体、兼收并蓄、八面来风的深厚根基。

隋末短暂的动乱之后，中国出现了当时世界上最强盛的大唐帝国。唐代是中国封建时代最为华美的乐章。杜甫《忆昔》诗曰："忆昔开元全盛日，小邑犹藏万家室。稻米流脂粟米白，公私仓廪俱丰实。九州道路无豺虎，远行不劳吉日出……"这是诗人对当时太平盛世的由衷赞美。与政治的统一、经济的繁荣遥相呼应的是文化艺术的灿烂辉煌。

唐诗是中国古代文学艺术中最辉煌的一页。不到300年的时间中，流传下来的诗歌近5万首。独具风格的著名诗人约五六十人，而李白、杜甫更是一代诗人的杰出代表，他们完全可以和世界上最伟大的诗人媲美，令每一个炎黄子孙引以为荣。

>>>>>>>>

唐代的乐舞，同样是色彩缤纷。我们从敦煌壁画飞天妙曼的舞姿，可以尽情想象当年的唐声、唐舞……

唐代美术成就斐然。

唐代绘画"灿烂而求备"。人物画、山水画、花鸟画等中国传统绘画中的各个门类，在这个时期都以独立的姿态出现在画坛，表现技法日趋成熟与完备。

隋唐雕塑继续以石窟、道观、寺院、陵墓为主体，尤以唐代造像的规模、气势和艺术水平最为突出。唐代佛教造像艺术实现了外来艺术民族化、宗教艺术世俗化，具有鲜明的民族特质和时代特色。陵墓雕刻和其他雕塑也都有长足发展，体现出雄浑、豪迈的大唐气度。

唐代的书法同诗歌一样达到了不可再现的高峰，尤以楷书、行书、草书成就最为斐然。

如果说秦汉是中国宫殿建筑的第一次高潮，那么，隋唐和宋掀起了第二次高潮。可惜，唐代的城池、殿堂早已不复存在。只有四座佛殿让我们可以依稀想见唐代木构建筑的辉煌。此外，那座现存最古老的安济桥成为隋代匆匆走过的见证。

唐代工艺，呈现出华丽、精巧的艺术风格。陶瓷、织染、铜镜、金银器、漆器等争奇斗艳。尤其是唐三彩，以其体态健美，造型逼真、色泽辉煌、鲜丽，当之无愧地成为唐代工艺美术中的佼佼者。

唐代美术以其辉煌灿烂的成绩，成为中国美术发展史上的又一座高峰，不仅对后代美术发展产生深远影响，而且对国外也产生过广泛的影响，在整个世界美术发展史上也占有极其重要的位置。

6.2 绘画与绘画理论的发展

中国封建社会经过300年的动荡和分裂，至隋又归统一。隋代虽短暂，但在国家统一之后，促进了南北文化交流融合，田僧亮、杨契丹、郑法世、董伯仁、展子虔等艺术家在绘画史上具有承上启下的作用。尤其是展子虔的山水画对唐影响极大，被张彦远誉为"唐画之祖"。

唐代是中国古代绘画全面发展的鼎盛时期，人物画、山水画、花鸟画都取得了新的成就，"灿烂而求备"，瑰丽、豪放、雄健、明快成为唐画的普遍特征。具体而言，唐代绘画有以下突出特点。

（1）唐代为人物画的巅峰期，中国人物画和道释壁画的性格与典范在唐代发展完成。杰出代表有阎立本、尉迟乙僧、吴道子、张萱、周昉、孙位等。

（2）唐代山水画在魏晋基础上有了较大发展；在画法上进一步丰富，开始划分青绿与水墨、疏体与密体。唐代最著名的青绿山水画家是李思训、李昭道父子。他们二人继承和发展了展子虔的山水画艺术，形成了我国山水画中独具特色的青绿山水画派；水墨山水以王维等人为代表。

（3）花鸟画在唐代脱颖而出，继山水之后以独立的姿态登上画坛，开花鸟画兴旺之先河。薛稷、边鸾、刁光胤、滕昌祐是中晚唐时期的知名花鸟画家。唐代还出现了一些画牛画马的名家。

（4）壁画艺术在隋唐达到极盛。当时宫殿、寺观、石窟、衙署、厅堂、墓室都有壁画

<<<<<<<<<

装饰。

（5）唐代的画论、画史著作显示了唐代绘画理论的深度。

（6）唐代绘画作品的流通与收藏，也较前为活跃。

总之，唐代绘画艺术有了长足进步，技法更加熟练，主题更加明确，形象丰满而又紧凑，色彩绚丽而又调和，不愧为中国美术史上的又一座高峰，并以其杰出的成就骄傲地屹立于世界美术之林。

6.2.1　人物画的兴盛

隋代虽只有短短的 38 年，但绘画上继往开来，成就显著。国家统一后，南北画家云集京洛，得以相互借鉴和交流，形成了以北方严谨厚重、刚健端庄为基础，融会南方顾恺之紧劲绵密风格的新时代风尚。隋代擅长人物画的画家有杨子华、田僧亮、杨契丹、郑法士、董伯仁、展子虔、阎毗等。他们的绘画对初唐画风的形成有一定的影响。

唐代绘画以人物画和道释人物画为主流，成就也最为辉煌。唐代人物画发展大致可以分为三个阶段：第一阶段为初唐，延续和发展了隋代的风格，还吸纳了边疆地区与外来艺术的影响。阎立本、尉迟乙僧的绘画活动代表了这一时期人物画艺术的最高成就。第二阶段为盛唐到安史之乱，人物画达到极盛时期，初唐的细润变为雄健宏伟、雍容华贵。吴道子、张萱的绘画活动代表了这一时期人物画艺术的最高成就。第三阶段为中晚唐，随着国势的渐衰，人物画形成了沉郁、深刻、委婉、抒情的美学特征。周昉和孙位的绘画活动代表了这一时期人物画艺术的最高成就。

1．初唐画家阎立本和尉迟乙僧

所谓初唐，是指从高祖初元（618 年）到玄宗即位（712 年）近 100 年的时间。初唐绘画代表中原画风的是阎立本，代表西域画风的是尉迟乙僧。一方面，初唐的绘画政教气息非常强烈，画家们完全是为配合宫廷的政治方针而从事创作，阎立本的绘画实践可以证明这一点；另一方面，由于中国佛教的隆盛，与西域、印度、南海的交往频繁，因而西域、印度、波斯风格的绘画传入了中国，尉迟乙僧的绘画活动就是在这种背景下产生的。

1）阎立本

阎立本（600—673 年），雍州万年（今陕西西安）人，祖籍榆林盛乐（今内蒙古自治区和林格尔），隋代宫廷画家阎毗之子。阎立本绘画题材广泛，人物、车马、山水、台阁无所不能，有"丹青神化""冠绝古今"之誉。但他最擅长、成就最突出的还是肖像画和政治题材的历史画。他的人物画适应了具有雄才大略的统治者的政治需要，远承汉魏绘画的宣传教化传统，利用绘画来歌颂皇帝的威德，表彰将帅们的战功，记载一些重大历史事件，成为初唐政治事业的形象化见证。据记载，他曾画过歌颂开国立业的勋臣肖像《秦府十八学士图》《凌烟阁功臣二十四人图》等，还画过《魏征进谏图》《十二真君像》《王右军真图》等作品，著录于《宣和画谱》。传世作品有《步辇图》《职贡图》《历代帝王图》等。

现藏于北京故宫博物院的《步辇图》（图 6-1）是阎立本的代表作，是一幅纪实性的历史肖像画。它以文成公主进藏为背景，选择了唐太宗接见吐蕃迎亲使者禄东赞的情节加以描绘，反映了汉藏两族友好关系。画的重心在右边，唐太宗李世民盘膝端坐步辇上，威严祥和，宫女动作各异，左右顾盼；左边禄东赞精明强干、敬畏谦恭，礼仪官肃穆，传达出

>>>>>>>>

画面中人物之间亲切融洽的感情沟通。画家通过服饰举止、容貌和神情的生动刻画，表现出两个主要人物的精神气质，具有肖像画的特征。唐太宗的身材伟岸，体现了早期人物画"主大从小、尊大卑小"的原则尺度。此图与顾恺之《女史箴图》一样突出描绘人物而省略背景，创作简练而工整。勾线细劲坚实，松紧得度。设色浓重妍丽，并适度运用了晕染法。人物形象和艺术手法都不失魏隋以来的传统，体现了鲜明的初唐风范。

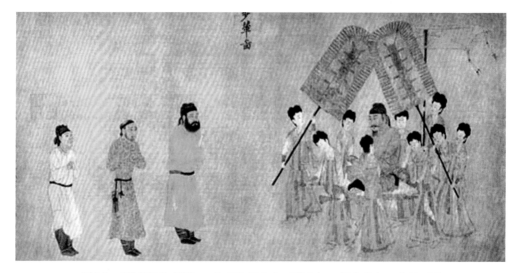

图6-1　《步辇图》（唐），作者为阎立本（摹本），绢本设色，高38.5厘米，宽129.6厘米，北京故宫博物院藏

阎立本绘画艺术继承了顾恺之、陆探微、张僧繇奠定的"以线描画""以神写形"的美学传统。他用线遒劲坚实，工笔重设色，用笔沉着清俊，在人物性格刻画方面取得了重大成就。可以说，阎立本是最早成熟的人物画大家，他开辟了唐代人物画走向鼎盛的坦途。

2）尉迟乙僧

尉迟乙僧，于阗（今新疆和阗）人。贞观初于阗王因尉迟乙僧"丹青奇妙"，荐送京都长安。尉迟乙僧在长安、洛阳的大寺院如慈恩寺、光宅寺、兴唐寺等处画了大量壁画。他的绘画，无论是人物、花鸟，还是佛像，都充满西域风格。尉迟乙僧的画在画史上有"凹凸画"之称。他对唐代绘画最突出的贡献就是将西域的凹凸画法传入中原，给唐代画家以极大影响。尉迟乙僧的作品无真迹流传，今天新疆和田的寺庙及库车克尔孜石窟壁画为探讨尉迟乙僧的画风提供了新的材料。尉迟乙僧带来的西域画风是继北齐曹仲达的西域佛画之后又一种影响深远的外来艺术风格。他的绘画促进了中西方艺术的交融，为丰富、发展中华民族绘画艺术的技法做出了贡献。

阎立本所代表的中原画风和尉迟乙僧所代表的西域画风共存并相互影响，促进了中国绘画艺术的发展，在此基础上，才可能出现盛唐时期融会两派之长的"画圣"吴道子。

2. 盛唐"画圣"吴道子

所谓盛唐指唐玄宗开元、天宝年间（713—755年）40余年的时间。这是唐代全盛时期，也是文学艺术的鼎盛时期。历史上历代均有"画圣"出现，但被民间画工奉为"祖师"的只有一位，这就是吴道子。吴道子以其佛画像方面杰出的造诣，成为那个时代最伟大的画家。

　　吴道子（约685—758年），又名吴道玄，阳翟（今河南禹县）人。幼年父母双亡，生活贫寒而好学不已。初拜张旭、贺知章为师学习书法；学书法未成，跟随民间画工、雕匠张孝师学习绘画，不到20岁，就以绘画远近闻名。曾在韦嗣立处当小吏，游历了川蜀美丽的风光；做过兖州瑕丘县尉。后去职浪迹洛阳，画了300多堵壁画，臻于"前无古人，后无来者"的至高境界。后来唐玄宗李隆基也听说了他的画名，便把他召入宫中，任内教博士，官至宁王友，并为他改名"道玄"。从此，吴道子从民间画工变成了宫廷画师，而且皇帝不愿意他再为别人弄墨，下令"非有诏不得作画"。

　　吴道子所绘人物，线条圆转，所写衣袖、飘带有迎风起舞之势，故有"吴带当风"之称。他还创造了一种用焦墨勾线，淡着色于墨痕中的画法，世称"吴装"。甚至有不着色的白画，成为后世"白描"的先驱。画工作壁画时必须依据粉本来绘底稿，描绘底稿之后再设色才算完成。根据《历代名画记》的记载，往往有画工设色时反而破坏了原来吴道子的粉本。这是因为吴道子所绘的人物画稿在未上色仅有墨线的状况下，就已经可视为完成的作品，这就是所谓的白画。在南北朝佛教凹凸画传入中国后，出现以阴影或晕染法来表现物象明暗变化的画法。吴道子的白画重笔而不重色，以线描而不仰赖设色来表现立体感，成功地扩展了传统线描的表现能力，是对"骨法用笔"传统的继承。

　　吴道子的山水画笔简意远，相传他曾在大同殿画嘉陵江三百余里山水，一日而就。后人把他与张僧繇并称"疏体"，以别于顾恺之、陆探微紧劲连绵较为古拙的"密体"。

　　吴道子最擅长的是宗教绘画，仅在长安、洛阳两地寺观便画壁画300余堵，"变相人物，奇迹异状，无一同者"。据说他为景云寺绘的壁画名作《地狱变相图》，"了无刀林、汤镬、牛头、阿旁之象，而变状阴惨，使观者腋汗毛耸，不寒而栗"，以至于京都许多屠夫渔父看了以后"惧罪改业"，放下了屠刀。地狱变相的画面我们已无从亲见，但是从这些绘声绘色的描写和记述中，可以想见其非凡的艺术感染力和震撼人心的力量。

　　《送子天王图》（图6-2）（宋代摹本）是一幅优秀的古代作品。图卷取材《瑞应经》，是描写释迦牟尼降生于净饭王家的故事。画卷前段描写天王居中端坐，送子之神骑着瑞兽奔驰，天王旁边文武侍臣及天女神态各异，笼罩的气氛是肃穆而欢快。画卷后段描写净饭王抱了初生的释迦牟尼到神庙中，诸神下拜的情景。净饭王小心翼翼地捧着太子（即释迦牟尼）缓步而持重地趋前进谒，摩耶夫人神情虔诚紧随其后，天神张皇失措、惶恐万状地

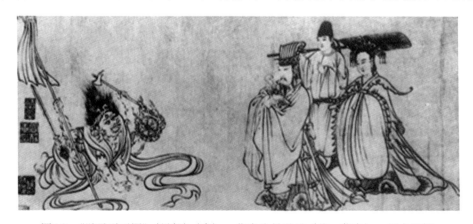

图6-2　《送子天王图》（局部）（唐），作者为吴道子（传、摹本），纸本墨笔，高35.5厘米，宽338.1厘米，日本大阪市立美术馆藏

>>>>>>>>

匍匐在地。净饭王和天神的神态烘托出还在襁褓中的太子的不平凡和无上威严。从人物形象处理上看，那些佛教传说中的故事人物都成了中国人，净饭王和摩耶夫人形象完全是中国帝王帝后的形象和装束，尤其是几个天女的形象，体态端庄，美丽活泼，洋溢着纯真的情感和饱满的生命力，是盛唐时期典型的青年女性形象。全图淡设色，接近白描，这也是吴道子的绘画特征之一。画家在人物造型上充分发挥了传统的线描功能，用线挺拔流畅，人物形象富于立体感，显得真实生动。它保证了以线成为主要表现技法的传统形式，但又加强了体积感和形体结构的真实表现。从风格笔致判断，应是宋代摹本，可以作为探讨吴道子绘画的重要参考。

吴道子在新的历史条件下，继承发扬民族绘画传统而又积极吸取外来艺术精华，创造出崭新的民族艺术风格。他的宗教人物画，标志着我国具有民族特色的宗教画以至于整个人物画的完全成熟。

3．张萱、周昉及绮罗人物画

从初唐开始，表现贵族妇女的人物画日益发达，称为"绮罗人物"。张萱、周昉所画的仕女形象具有一种健美丰腴的体态和雍容华贵的气质。这种画法被认为是"唐世所好"。这一审美风尚与六朝人物画"秀骨清像"的美学标准大相径庭。在此之前，虽有妇女题材的绘画作品，但主要是"贞妃烈妇"一类宣扬封建礼教的内容。在绘画中着意描写现实生活中的妇女，是从初唐开始，最早以画此类题材知名的大画家是盛唐的张萱和稍后的周昉。

1）张萱

张萱，生卒年不详，京兆（今陕西西安）人。唐玄宗时的宫廷画家，盛唐时期最负盛名的贵族人物、仕女画家，也擅画婴儿、鞍马。画婴儿既有童稚的形貌，又得其活泼的神采；画贵族游乐生活场景，不仅以人物生动和富有韵律的组合见长，还能"为花蹊竹榭点缀皆极妍巧"，说明他对傅色和补景都很注意。他画的妇女形象，"曲眉丰颊，秾丽丰肥，温润香软，丰厚为体"，是盛唐绮罗人物画的典型风格，直接影响晚唐五代的画风。

《虢国夫人游春图》（图6-3）绢本设色，描写杨贵妃的三妹、显赫一时的虢国夫人出游的情景。画面中8个大人和1个小孩，分乘8匹骏马，前呼后拥，轻松愉快，充分反映了杨氏姐妹的浪漫气派和显赫身世。构图的聚散安排宾主有序，富于韵律。马匹漫步幽游，轻松舒缓；线条均匀，设色艳丽；人物表情微妙，神态从容；人物造型曲眉丰颊，体态肥

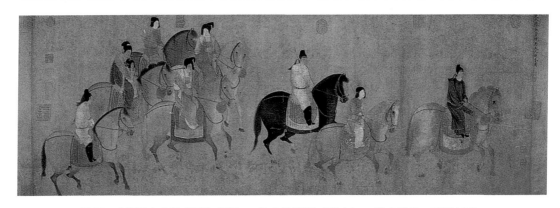

图6-3　《虢国夫人游春图》（唐），作者为张萱（摹本），绢本设色，高52厘米，
宽148厘米，辽宁省博物馆藏

胖，反映了唐人"丰腴华贵"的审美理想。为了突出主题，作者不绘任何背景，通过人物悠然自得的神态以及装备华丽的马匹那轻快而有节奏的行进步伐，表现"游春"这一主题。此画无款识，黄绫隔水上有金章宗完颜璟瘦金体楷书"天水摹张萱虢国夫人游春图"。天水乃赵姓郡望，意指赵佶的摹本，实际出于画院高人之手。

2）周昉

周昉，字仲朗，又字景玄，生卒年不详，京兆（今陕西西安）人。出身贵族，官至宣州长史。擅画贵族人物肖像及宗教壁画，尤其以仕女画最为突出。周昉的宗教画具有明显的世俗化倾向，所绘的佛及菩萨像具有体态丰腴、容貌端庄的柔和风格，与现实中的人物十分相像，被称为"周家样"。"周家样"与"曹家样"（北齐曹仲达创）、"张家样"（南朝梁张僧繇创）、"吴家样"（唐代吴道子创）并立，合称"四家样"，是中国古代最早具有画派性质的样式，为历代画家所推崇。周昉在仕女人物画上继承和发展了张萱的艺术风格，成就超过张萱，有"出蓝"之誉。他笔下的仕女，以当时的关中贵妇为形象依据，具有"丰厚为体""衣裳简劲，彩色柔丽"的特点，体现了中晚唐时期官僚贵族的审美情趣。张萱和周昉的作品无论在绘画技巧上，或是题材内容上，都可以看出前后的继承关系和共同点。周昉流传于世的作品有《簪花仕女图》《挥扇仕女图》《调琴啜茗图》等。

《簪花仕女图》（图 6-4）是唐代仕女画的又一高峰。画中描绘了一组身着华丽服饰的宫中妇女在庭院游玩的情景。她们或簪花，或扑蝶，或戏犬，或赏鹤，皆闲散无聊，表情冷漠，表现了她们华服下的内心苦闷，这一点被有的评论者认为是其作品思想性高于张萱的地方。画中 6 个妇女皆袒胸，皮肤细润光泽，身穿曳地团花长裙，身披透亮松软的轻纱，高大的发髻上插满盛开的牡丹花，画浓晕蝶翅眉，装扮入时。周昉在工笔重彩技法上确乎达到了相当高的水平。

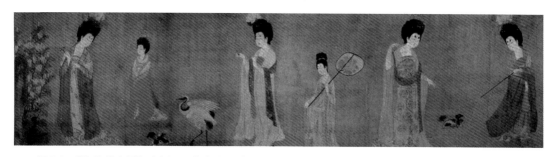

图6-4　《簪花仕女图》（唐），作者为周昉，绢本设色，高46厘米，宽180厘米，辽宁省博物馆藏

1972 年，辽宁省博物馆对馆藏国宝级名画进行了一次大检查，发现《簪花仕女图》的画心开裂得非常厉害，决定对它进行一次重裱修复。在揭裱过程中发现画面是由三块大小相近的画绢拼接而成的。原来《簪花仕女图》并不是一幅完整的横卷，可能曾是一组三幅各自独立的屏风画，后裱为长卷。

4．孙位

孙位又名孙遇，会稽（今浙江绍兴）人，自号会稽山人。晚唐著名的宫廷画家，善画人物、鬼神、杂画。唐末躲避战乱入蜀，在成都及附近寺院内画了很多壁画，对西蜀的许多画家影响很大，黄筌曾向他学过画。孙位为人性情疏野，不拘礼法，平生常与僧道往来，颇有魏晋名士风度。历代著录所载孙位的卷轴画有 37 件之多，但流传至今的仅有《高逸图》

一件真迹。

《高逸图》（图6-5）画卷中的四位主体人物，淡泊、清高、孤傲的神情，与魏晋的高人逸士相仿，专家考证此图的题材正是"竹林七贤"。这幅画上只存4位名士，可以断定为《竹林七贤图》的残卷。现存4人为山涛、王戎、刘伶、阮籍。画中山涛上身袒露，披襟抱膝，双目正视，旁若无人。在绘画技法上，与东晋顾恺之的画风有明显的继承之处，线条流畅；只是笔势略重，稍带方折，造型更见精整工巧，人物形象准确细腻，丝织品与肌肤质感的表达也超越了前人。此画代表了晚唐人物画所达到的水平。

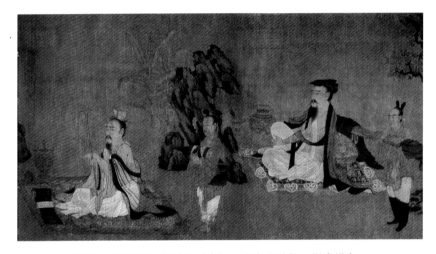

图6-5 《高逸图》（局部）（唐），作者为孙位，绢本设色，
高45.2厘米，宽168.7厘米，上海博物馆藏

6.2.2 山水画的发展

隋代及初唐山水画在魏晋基础上有了较大发展。隋代以前的山水画均无留存，其面貌只能根据文献记载和人物画中作为背景的山水形象去揣摩。隋代展子虔《游春图》的出现，使我们有了最早的山水画实物资料。

1. 隋代展子虔的《游春图》

展子虔（550—617年），渤海（今山东阳信）人。北周末隋初画家。历经北齐、北周，入隋为朝散大夫、帐内都督，是隋代绘画发展的关键人物。擅画人物、山水及杂画，几乎无所不能。

《游春图》（图6-6）是画家留存下来的唯一作品，现藏于北京故宫博物院。此图为绢本、设色。卷首有宋徽宗赵佶题"展子虔游春图"6字。画面描绘了阳光和煦的春天，翠岫葱茏，碧波荡漾，贵族士人于堤岸策马游赏的景象。《游春图》不同于南北朝时"人大于山，水不容泛"、树石若"伸臂布指"的早期山水画的幼稚状态，而发展到了人与山有了适当比例，远近关系有所解决。因此唐人称展画有"远近山水、咫尺千里"之势。在画法上近似于人物画的勾勒设色，即先以中锋用笔勾画出景物的轮廓和结构，然后填染浓重的矿物质颜料。全画以青绿作主调，人物与枝干直接用粉点染，山脚用泥金，金碧富丽，是中国山水画中独具风格的画体，是了解此时山水画面貌最直接的形象资料。有勾无皴，树木排列尚少穿插变化等，这些都反映了山水画从南北朝到唐代的过渡状况。与唐宋山水画比，展画显得

十分幼稚，但他为唐代青绿山水画派开了一个很好的端绪，故张彦远称他为"唐画之祖"。

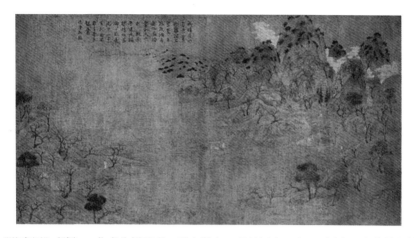

图6-6 《游春图》（隋），作者为展子虔，绢本设色，高43厘米，宽80.5厘米，北京故宫博物院藏

2. 李思训父子的青绿山水画

李思训及其儿子李昭道，在青绿山水画史上具有极为重要的地位。因为他们直接继承和发展了展子虔一系的青绿山水，青绿山水画在他们的笔下达到了成熟。

李思训（651—718 年），唐朝宗室。他的一生在封建贵族的生活环境中度过，虽然遭到过一些波折，但基本上并没有影响他富贵舒适的贵族生活。他因为曾任左武卫大将军之职，画名又盛，所以后世尊称他为"大李将军"，而他的儿子李昭道，虽未任过将军之职，因绘画上能继承父业，工金碧山水，也被后人称为"小李将军"。

李思训山水画的内容还没有完全脱离六朝以来求仙访道的老套，但已开始描绘贵族士大夫们欣赏的幽居景色了，并以山川秀色的绘画来托兴情怀。由于李思训把青绿山水画推向成熟，并经其子李昭道的继承和发展，自成一派，历代都有追随者，所以明代董其昌推李思训为"北宗"之祖，有人也称其为青绿山水画派之祖。

《江帆楼阁图》（图6-7）是一件大幅青绿山水，立轴，上部江天阔渺，大有长江之水天际流的气势，几只小舟逆流而上；下段长松秀岭，翠竹掩映，山径层叠，碧殿朱廊，江边点缀着几个身着唐装的人物。画法沿袭展子虔的青绿设色而有所发展变化，以细笔勾勒山石外廓及结构，已略有勾斫，树木的取势已经注意了彼此的顾盼，树叶的形状也多了些许变化，松针的画法也有所改进。较之《游春图》更有雄浑的气势，体现出盛唐风貌。采用

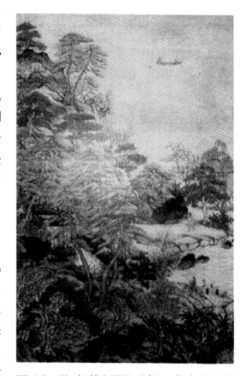

图6-7 《江帆楼阁图》（唐），作者为李思训（摹本），绢本设色，高 101.9 厘米，宽 54.7 厘米，中国台北"故宫博物院"藏

>>>>>>>>

青绿重色，虽仍富有装饰性，但已能表现林间院落的幽静，江流的空阔浩渺，意境上也更胜一筹。这幅《江帆楼阁图》虽系宋人手笔，但可以充分反映出李思训的画风。

据说，唐明皇曾命吴道子和李思训在大同殿同绘蜀道嘉陵江水，吴道子"一日而就"，李思训"累月乃成"。唐明皇评价"李思训数月之功，吴道子一日之迹，皆极其妙也"。这则故事虽为讹传，但说明当时已存在两种不同的山水画风格，如果说吴道子山水画风属于粗放速写一路，那么李思训属于精妙缜密的工笔了。

3．水墨山水画的发展

在山水画史上，一般把王维推为水墨山水画之祖，其实水墨山水的渊源可以上溯到更早的年代。在东汉墓室壁画中，已见其端倪，初唐敦煌第 323 窟已留下了水墨山水画的影迹。到传说中的吴道子绘嘉陵江水"一日而就"，显然不是山水画中精工的青绿形式，而是一种笔意简远的"疏体"，近乎粗放的速写。张彦远《历代名画记》说"因写蜀道山水，始创山水一体，自为一家"。可见，是吴道子确立了水墨山水画的艺术形式。

中唐以后，国势渐衰，社会风气由豪华淫逸变为淡远清苦，士大夫阶级产生超尘出世的思想。人们的审美观念也悄然发生变化，山水画也由喜爱金碧辉煌变为崇尚水墨清淡。这样就出现了以水墨渲淡为法的山水画艺术形式，以王维、张璪、王墨、刘商等人为代表，他们将山水画艺术推向一个新的高度。

1）王维

王维（701—761 年），字摩诘，山西太原人。官至尚书右丞，故也称王右丞。他诗、书、画、音乐都很擅长，尤以诗和画最为突出。他对自己的画艺尤其得意："当世谬词客，前身应画师"。王维早年即爱绘画，中年逐渐成熟，至晚年达到顶峰。他山水、人物、花卉无一不能，亦无一不工，而尤以山水画最为突出，对后世的影响也最大。因其在水墨技巧方面的开拓，又笃信佛学神理，首创中国山水画中优美独特的"禅境"表现，故在山水画史上曾被董其昌推崇为"南宗"之祖。今传王维的《雪溪图》《江山雪霁图》《辋川图》，均为后人摹本。

虽然后世强调诗情墨趣的文人画家把王维奉为南宗画派的创始者，其实唐代对水墨山水的发展作出更大贡献的应是张璪、王墨。尽管如此，王维首先采用破墨技法，大力发展了山水画的笔墨意境，对山水画的变革贡献仍然是巨大的。

2）张璪

张璪，盛唐书画家，生卒年不详。"璪"又作"藻"，字文通，吴郡（今江苏苏州）人。官至检校祠部员外郎、盐铁判官，因安史之乱时任伪职，被贬为衡州司马，移忠州司马。擅水墨山水，尤精松石，传说他能双手分别执笔画松，一支笔画生枝，一支笔画枯枝，出现"润含春泽，惨同秋色"的两种笔墨效果，这是成语"双管齐下"的原典。张璪还有一绝，那就是用手蘸墨作画，不求巧饰，成为中国指画第一人。张璪受王维绘画技法的影响，十分熟练地运用破墨法，以水墨的浓淡渲染山水，开创了水墨山水画。虽然王维的水墨山水在先，宋人眼里王维是水墨山水画的创始人，但在唐代，人们则认为张璪的成就高于王维。王维虽有"破墨山水"，但只是偶尔为之；张璪则全用水墨的浓淡渲染山水，且达到了很高的水平，奠定了水墨山水画的基石，称其为水墨山水画的创始人，他当之无愧。惜无作品传世。

3）王默

王默（又名洽），是泼墨法的创始人。据说他作画常在酒醉之后，将墨泼洒在绢素上，随其浓淡形状，用手抹之，画出山石云水，风雨烟霞。因此，"王墨"成了他的别名。他不是按照常规作画，被朱景玄称为"逸格"。中国文人对绘画作品的最高评价是逸品。逸，放逸也，是强调个性、强调自我感情抒发的一种境界。王默的泼墨是对水墨渲染的进一步发展，对山水画的发展具有重大意义。

唐代山水画多表现全景式的大山大水，创造并发展了青绿山水、破墨山水、泼墨山水等表现手法，形成了多种多样的山水画风格，既反映了王公贵族的审美理想，又表达了文人士大夫们的思想感情；山水画不仅以壁画形式广泛装饰于宫殿、厅堂、寺观、陵墓，而且绘成卷轴屏风；专长山水的画家也相继涌现。这一切，显示出山水画在中国民族绘画中具有重要地位的端倪，拉开了五代两宋山水画繁荣的序幕。

6.2.3　花鸟画的兴起

中国传统绘画包括山水、人物、花鸟三大画科，花鸟画是其中之一。花鸟画是对以植物和动物为主要描绘对象的绘画的总称。根据描绘的内容，又可细分为花卉、翎毛、蔬果、草虫、畜兽等支科。经五代直至清代，花鸟画与山水画一样逐渐成为中国古代绘画的主流，这在世界各民族同类题材的绘画中是不多见的。

1．花鸟画之历史流变

中国花鸟画，是由装饰图案发展而成为独立画种的。距今 7000 年前的新石器时代，已出现较为完整的花鸟画图案，如彩陶上的花鸟纹饰。商周青铜器上更有花瓣纹、蝉纹、象纹等装饰纹样。战国时期的人物龙凤帛画，西汉时期的绢帛画，汉代画像石与画像砖上的龙、凤、金乌鸟，都非常精美，但它们仅仅是人物画里的点缀。魏晋时期墓室壁画中的花鸟更加精湛，但仍具有浓重的图案装饰气息。六朝时期，有少数画家以描绘蜂蝶、雀蝉著称，但却"笔迹轻羸，非不精湛，乏于生气"。所以说花鸟画虽发源于南北朝时期，但真正具有独立审美意义的花鸟画产生于唐。

2．花鸟画兴起于唐的原因

汉以前的艺术重"成教化、助人伦"的功利作用，作为具有独立审美意义的花鸟画是难以在那个年代产生的。魏晋时期重玄学，士族们寄情山水，从山水中领略玄趣，山水画更能满足表达玄趣的需要，因此也不可能大力发展花鸟画。只有到了隋唐时期，由于经济的发展，追求世俗享乐的贵族美术得到前所未有的发展，宫廷及上流社会中流行用花鸟画装饰宫殿、厅堂、屏风，乃至寺观和陵墓，顺应时代潮流，花鸟画从山水画、人物画的附属中独立出来，得到了前所未有的发展。

3．唐代著名花鸟画家

根据文献资料的记载来看，我国早期的花鸟画在表现技法上多为工笔重彩，勾线精细，设色浓艳，在造型上严谨写实，布局多取个体形象，即所谓"折枝花"的形式，给人以精细、巧丽的美感。为后世的花鸟画，特别是院体花鸟画构建了基本的模式。

盛唐薛稷擅长画鹤，中唐边鸾成就最高，折枝花卉、蜂蝶、蝉雀无不精妙，中国花鸟画的传统工笔设色的技法，到边鸾已经达到相当水平了。尤其值得一提的是，晚唐刁光胤在前蜀初年避乱于四川，为蜀中黄筌所宗师，为五代出现"黄家富贵"的个人风格、花鸟画走向成熟创造了条件。遗憾的是，他们的作品都没有流传下来。

4. 唐代的画马名家——韩干

描绘和塑造马的艺术形象，秦汉以来流行不衰。因为马不仅与人们的生活密切相关，而且形态矫健、性格强悍，被认为是英勇豪迈精神的象征。唐代国势隆盛，开疆拓土，继承北朝尚武之风，故对鞍马尤为重视。与之相适应，是艺术家为名马传神写照。浮雕昭陵六骏和唐三彩中的不少作品至今仍是马的造型艺术中难以逾越的高峰；不少画家也竭尽平生专长画马，达到了空前水平。李绪、曹霸、陈闳、韩干、韦鉴、韦偃等，都是唐代名重一时的画马名家。在众多的画马名家当中，尤以曹霸、韩干师徒二人最为出色。

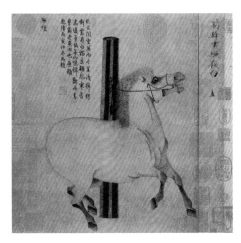

图6-8 《照夜白图》（唐），作者为韩干，纸本水墨，高30.8厘米，宽33.5厘米，美国大都会艺术博物馆藏

韩干，生卒年不详，京兆（今陕西西安）人，一作大梁（今河南开封）人，生活在盛唐玄宗时代。年少时为酒店雇工，曾到王维家收酒钱，主人不在，无聊中用树枝在地上随意画人画马，被王维发现并赏识，王维遂资助其学画，而且这一资助就是整整10年。韩干没有辜负王维的苦心，后成为长安城名噪一时的画马名家。照夜白是唐玄宗李隆基的坐骑，图6-8中照夜白系一木桩上，剽悍肥壮，骨肉停匀，健壮有神，昂首嘶鸣，四蹄腾骧，似欲挣脱缰索。此图用笔简练，线条纤细有劲，马身微加渲染，雄骏神态已表现出来。

5. 唐代的画牛名家——韩滉

牛也是唐代重要绘画题材之一，如归牛、牧牛、渡水牛、戏牛、斗牛、乳牛等。画牛题材的广泛流行，反映了这一时期农耕事业的发达。这方面的代表画家有韩滉、戴嵩等人。

韩滉（723—787年），字太冲，长安（今陕西西安）人，唐德宗时的宰相。他擅书画，尤长于画牛，能"曲尽其妙"。《五牛图》（图6-9）为韩滉画作中的精品，描绘五头神色、姿态、色泽、花纹各异的黄牛。一牛居中为正面，透视精确，其余四头侧面，形态不一。或俯首吃草，或昂首前行，或回顾舐舌，神态各异，造型准确，形象生动。前四头牛都在悠闲吃草，最末一头戴着笼头，似有不平之色，令观者联想到人间的苦乐不均，充满人性化的魅力。《五牛图》绘于白麻纸上，是我国目前所见最早的纸上绘画作品。用笔粗简而富有变化，敷色轻淡而稳重，十分恰当地表现了牛的筋骨和皮毛质感。后人称为"神气磊落，稀世名笔"。它标志着唐代的畜兽画已达到很高的水平。

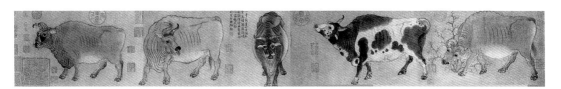

图6-9　《五牛图》（唐），作者为韩滉，纸本设色，高20.8厘米，宽139.8厘米，北京故宫博物院藏

6.2.4　画论、画史中的美学思想

绘画艺术的繁荣促进了绘画理论与绘画史学的发展，唐代画论、画品、收藏著录、画史等著述的成就大大超过往代。

1．张彦远《历代名画记》

张彦远（815—907年），字爱宾，蒲州猗氏（今山西临猗县）人，官至大理寺卿。他的高祖、曾祖、祖父曾为相，世称"三相张家"，世代都对书法名画有浓厚的兴趣并富于收藏。如此深厚的家学渊源，加之本人能书善画，精于品鉴，使得他在32岁就完成了《历代名画记》《法书要录》等著作。《历代名画记》对晚唐以前中国绘画的理论和历史的发展作了系统的总结，是我国历史上第一部系统完整的绘画通史。全书共分10卷，内容大致可分为4大部分：关于绘画历史发展的评述，绘画技法与理论，鉴赏、收藏与考证，画家传略及画迹史料。前3部分内容各为1卷，从第4卷开始，汇集了从传说的轩辕时期到唐会昌元年（841年）画家372人的史传。此书体裁新颖，有意模仿《史记》，采用传记体而且传、论结合，开创了中国古代绘画史著作的基本范式。书中保存了许多珍贵的材料，顾恺之的3篇论画文章、张璪"外师造化，中得心源"的绘画主张等，都是借此书才得以流传下来。

《历代名画记》作者张彦远是一个有敏锐眼光的史家，此书在理论上的价值体现在以下几点。

（1）在绘画艺术的功能方面，张彦远既强调"成教化、助人伦"的教育作用，也强调"指事绘形，可验时代"的认识作用，还明确绘画具有"怡情悦性"的审美作用。用今人的眼光来看，都是比较全面的，只是儒家思想色彩非常浓厚。

（2）首倡"书画同源"，《历代名画记》提出"书画异名而同体""书画用笔同法"的观点，直接把绘画和书法联系起来。

（3）明显地接受当时以杜牧、司空图为代表的重"意"轻"道"的美学新思潮的影响，《历代名画记》多次强调"立意"是绘画创作的根本，称赞顾恺之的绘画"意存笔先，画尽意在"。认为"运墨而五色具，谓之得意。意在五色，则物象乖矣"。又提出"意不在于画故得于画"的论点，肯定"妙才一二，象已应焉"，"笔不周而意周"的作品，不取"形貌彩章，历历具足，甚谨甚细，而外露巧密"的作风。这些强调"意在笔先""水墨为上""墨具五色"的观点，从一个侧面表现出晚唐美学从儒家美学向禅宗美学转变的趋势，对后来文人画理论的出现产生了重要的影响。

（4）记录了张璪"外师造化，中得心源"的艺术主张。

（5）对谢赫"六法论"的解读。对谢赫"六法论"的四字标点法解读："一气韵生动是也；二骨法用笔是也……"张彦远是第一人。今人钱钟书提出另一种标点法："一气韵，生动是也；二骨法，用笔是也……"两种解读，前者已经深入人心，后者似乎更为公允。

2. 品论

画品是中国古代对画家及作品作出品评的文体。一般分品论述，鉴赏优劣得失。以品论画自六朝始，历代沿袭，遂成传统。这种体裁是受魏晋时期士族阶层对人物气质、品格、风貌进行评鉴、品藻的风习影响而产生的，盛于六朝、隋唐，元明之后渐为稀少。南齐谢赫《画品》是保存至今的最早一部品画著述。陈隋之际的姚最著《续画品》接续谢书，不分品第优劣而评鉴 80 余人，充实了人们对六朝画家的全面了解。唐代彦悰《后画录》、李嗣真《续画品录》、窦蒙《画拾遗录》（均只存佚文辑录），承继前人撰著体例，进而评鉴唐代画家优劣。朱景玄《唐朝名画录》综合前人观点，分神品、妙品、能品、逸品四品，载初唐以来画家 124 人，记其小传、轶事，述其风格特长。张彦远增加了"自然""精品""谨细"三个新概念，并认为"自然者为上品之上"，以"自然"为美，符合中国美学的一贯精神。立品格对于把握绘画的审美特征是一个创举，对于中国古典美的范畴理论也是一个重要的补充。

3. "外师造化，中得心源"

据唐代张彦远《历代名画记》记载，盛唐画家张璪曾著有《绘境》一篇，讲绘画要诀。"外师造化，中得心源"是张璪在《绘境》中提出来的绘画主张。"师造化"，以大自然为师，须同时"得心源"，即有所思，有所寄意；"得心源"又是建立在师造化的基础上，二者协调，便会产生好的作品。"外师造化，中得心源"概括了艺术与现实的审美关系，是张璪对艺术创作规律的深刻总结。这两句话，成为中国绘画理论的不朽名言，也奠定了张璪在中国绘画史上的重要地位。

6.2.5　墓室壁画

唐代是中国古代绘画全面发展的时期，也是壁画史上的黄金时代。长安、洛阳的宫殿壁画十分发达，且大多出自名家手笔。可惜它们已随着宫殿建筑的毁灭而不存。保存下来的仍然主要是墓室壁画遗迹。近几十年的考古发掘，发现大量唐代壁画墓，其中许多有明确纪年，形成了一个清晰的发展脉络。唐代都城长安（今陕西省西安市）及其附近分布着唐代帝陵及贵族墓，是目前国内唐代墓室壁画发现最多、画艺最精的地区。与陕西相邻的山西、宁夏境内，也不断发现唐代墓室壁画。这些壁画大多出自宫廷画工之手，显示了盛唐时期的绘画水平。新疆吐鲁番阿斯塔那墓地也是唐代壁画墓群最集中的地方之一。此外，湖北、广东、河北、北京、四川等地也有唐代壁画墓的零星发现。

最具有唐墓壁画特征的是乾陵陪葬墓，乾陵是武则天与唐高宗李治的夫妻合葬陵。在陵园东南方向有 17 座陪葬墓，至今先后已发掘了懿德太子李重润、章怀太子李贤、永泰公主李仙蕙等 5 座墓，这些陪葬墓壁画几乎布满了墓道和前后墓室的四壁及顶部，进入墓道仿佛到了一个地下画廊，壁画达 1200 多平方米。多是绘制象征死者生前豪华生活的场面，这些壁画内容大异于敦煌壁画，它很少宗教气息，而着重于现实生活的描绘，体现了写实的特点。其中章怀太子李贤墓、懿德太子李重润墓和永泰公主李仙蕙墓壁画尤为精美。

1. 章怀太子李贤墓壁画

章怀太子李贤（654—684 年）是唐高宗李治与武则天的次子。一度立为太子，监理

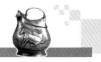

<<<<<<<<<<

国政，后遭猜忌、诬陷，680 年被武则天定作谋反罪，废为庶人，流放巴州（今四川巴中）。后被逼令自杀，葬于巴州。中宗复位后，于 706 年将李贤之墓迁至长安，以"雍王"之礼陪葬乾陵。711 年又追封为"章怀太子"，妻房氏与之合葬。

　　章怀太子墓内壁画保存基本完好。计有《马球图》《狩猎图》《客使图》《观鸟扑蝉图》壁画 50 多幅，面积近 400 平方米，反映了李贤生前生活片段和当时中外友好交流活动的实况，笔力纯熟，线条流畅，人物生动，为前所未见。

　　马球运动在唐代非常盛行，是王公贵族喜爱的体育活动。《马球图》（图 6-10），气势壮阔，共有 20 多人骑马，骑马者均头带幞头，身穿各色窄袖袍，腰间束带，足蹬黑靴。最前面一人骑枣红马，勒缰跃马，反身奋力击球，姿态矫健，得心应手。其余四人驱马迎击，其后大队人马纵横驰骋，穿行在古树青山之间。画面以特有的语汇勾画出疾驰的马蹄，挥动的球杆，渲染出比赛的紧张激烈气氛，逼真地再现了 1000 多年前马球运动的盛况。

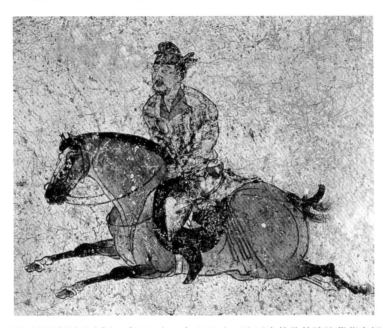

图 6-10　《马球图》（局部）（唐），高 1.8 米，宽 1.55 米，陕西省乾县乾陵陪葬墓章怀太子墓，
陕西历史博物馆藏

　　总的来说，章怀太子墓的人物图，造型更趋写实，线条的技巧也益加成熟，在敷彩设色上，画工喜用原色，也兼用重色、淡彩，绚丽辉煌，对比鲜明，体现了唐画焕然以求完美的特点。画工还用色调的浓淡来区别物体的阴阳向背，用晕染法来增强人物形体的质感。

2. 永泰公主李仙蕙墓壁画

　　永泰公主名李仙蕙，是唐中宗李显的第 7 个女儿，是唐高宗李治和武则天的孙女。701 年，永泰公主死于洛阳，年仅 17 岁。据史书记载，她因议论朝政被武则天"杖杀"（也有赐白绫死等说法）。中宗即位后，追封惨死的女儿为"永泰公主"，并于 705 年将永泰公主与其丈夫合葬于乾陵东南。

　　永泰公主墓内壁画丰富多彩，从墓道至后墓室都绘有壁画。由于千余年来雨水带着泥沙顺盗洞而下，许多精美的壁画都遭到了破坏。然而，幸存的壁画却不失为唐代绘画的精品。

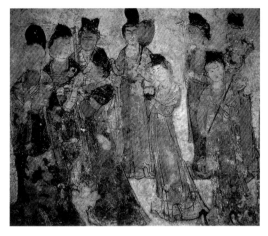

图6-11 《宫女图》（唐），高1.77米，宽1.98米，陕西省乾县乾陵陪葬墓永泰公主墓，陕西历史博物馆藏

前墓室东西两壁的《宫女图》（图6-11），久享盛名，最为后人称道。其中以东壁南侧的一幅9名宫女组成的群像图最为精彩。左起第一人双手挽着纱巾，挺胸趋步前行，姿态雍容华贵，似为领导，嗣后8人分别捧盘执杯，抱物持扇或拿拂尘、蜡烛等物，组成向同一方向徐徐行进的队列。她们以唐代宫女特有的带着点拘谨的端庄，丰腴华美，裙裾轻飘，披帛微扬，款款向你行来，一个个犹如仙女下凡。她们或正或侧，前顾后盼，相互呼应，画面疏密有致，富有韵律感。宫女们或凝视注目，若有所思，或紧锁秀眉，神情抑郁。公主死于非命，她的侍女们的表情大致应该如此才近人情吧；也可以说如此神情方能表现画工们对永泰公主的深切同情。这幅宫女图虽然没有故事情节，只是一群生活在宫廷里面侍奉主人被人呼唤的宫女奴婢，但画家还是通过高度美化的艺术构图，使这些美女荟萃一堂，流芳百世。其中，双手托高足杯、头梳螺髻的侍女尤为动人（图6-11所示左起第6人）。她袒胸，肩披纱巾，长裙曳地，S形站立，身材窈窕，风韵殊艳，与盛唐浓丽丰肥的美人完全不同，十足的美少女韵味。她甚至被海外宾客誉为"东方的维纳斯""中国古代第一美女"。

3. 懿德太子李重润墓壁画

懿德太子李重润，原名李重照，是唐中宗长子，也是中宗李显与韦皇后所生的唯一儿子。邵王李重润与其妹永泰郡主李仙蕙、妹夫魏王武延基一同被武则天处死，死因是他们三人私下议论："张易之兄弟何得恣之宫中？"死时，李重润年仅19岁。中宗复位后，于706年追封惨死的儿子李重润为"懿德太子"，陪葬乾陵，号墓为陵。1971—1972年，考古工作者对此墓进行挖掘，该墓是迄今已发掘的唐墓中等级最高、规模最大的一座。

墓壁满绘壁画，保留约40幅，面积约400平方米。墓道两壁以楼阙城墙为背景绘太子出行仪仗，人数达196人，场面宏伟壮观。过洞内绘驯豹、架鹰、宫女、内侍等。天井内绘列戟，为天子之制。甬道及墓室壁面绘持物宫女、伎乐等宫廷生活画面。墓顶绘天象。

懿德太子墓《阙楼图》（图6-12）宏伟高大，为三出阙（一母阙、二子阙），是阙这种建筑物中等级最高的一种，表现出封建帝王的等级，也是阙这种建筑发展到唐代的实物资料，为20世纪研究唐代建筑史上的重大发现之一。三出阙这种形制起于东汉，原是陵阙中较高

图6-12 《阙楼图》（唐），高2.8米，宽2.8米，陕西省乾县乾陵陪葬墓懿德太子李重润墓，陕西历史博物馆藏

等级的象征,到了唐代,成为皇室宫阙的标志。画中的阙楼由屋顶、屋身、平座、墩台组成。阙楼以朱碧着色,雕梁画栋,富丽堂皇,结构准确,体现了隋唐以来界画的发展面貌。

乾陵陪葬墓中的壁画,是我国民族传统绘画的基本形式之一。这些墓壁画的出现,闪耀着唐代工匠们的智慧才华,不仅是人们了解当时社会政治、经济、军事、文化、外交乃至建筑的窗口,而且为我们今天直接欣赏和研究唐代绘画提供了珍贵的形象资料。

6.2.6 敦煌壁画

在敦煌莫高窟的历代壁画中,唐代壁画遗存最多,约占全窟的40%以上,大多规模宏伟,内容丰富,形象生动,结构谨严,色彩绚烂,保存完好,艺术上呈现焕然求备、光彩一新的景象。无疑敦煌壁画最能代表唐代石窟壁画的实力。此外新疆的克尔孜石窟和库木吐喇石窟壁画也各具特色。

唐代敦煌壁画的题材,与魏晋南北朝比较,发生了很大的变化,净土变、经变故事画、菩萨像、供养人代替了本生故事和说法图的主导地位。相应的是,喜乐升平的极乐世界代替了阴森沉郁的血腥场面。特别是大量的西方净土变,以巨大的场景画出楼台殿阁、七宝莲池、歌舞伎乐等美好的景物,是唐代繁荣富庶的现实生活的折射反映。壁画中还出现了出行、宴会、审讯、游猎等各种社会活动,为神秘的佛教壁画增添了世俗色彩。这些画面,尤其是大型经变画充分反映出唐代画工已经掌握了表现大型场面的纵深透视法,对复杂题材的组织能力和表达能力也大为提高;用色富丽堂皇而又明净、和谐,线条流畅而富有表现力。总之,唐代敦煌壁画的艺术技巧已经极为成熟,在许多方面代表了中国古代人物画的最高水准。

佛教中讲西方净土是永无痛苦的极乐世界,人死后可以复生。172窟南北壁通壁各绘一幅盛唐时期的《观无量经变图》壁画,描写西方极乐世界的楼台伎乐、水树花鸟、七宝莲池等美丽的事物,以劝诱人们信仰阿弥陀佛,以便将来有机会到此享受。宏伟的宫殿般的亭台楼阁耸立在碧波荡漾的七宝莲池中。画面以阿弥陀佛为中心,左右坐着他的两大菩萨——观音和势至,四周围绕着罗汉、天王、力士以及许许多多供养菩萨。宝池里莲花盛开,天真稚气的复生童子嬉戏追逐于莲荷之间。舞台上反弹琵琶的舞伎举臂勾脚,正和着音乐旋律翩翩起舞。乐池里,管弦齐鸣,仙乐悠扬。体态轻盈的飞天翱翔于虚空蓝天彩云之间。整个画面充分地表现出了"极乐世界"欢乐、热烈的气氛,充分显示了当时壁画艺术发展的高度水平。

图6-13是敦煌莫高窟112窟南壁中唐时期《观无量经变图》的局部图,我们可以更加近距离地体会到佛国世界的欢乐。当我们置身壁画前,自然会产生一种一览无余、举手可及的感觉。

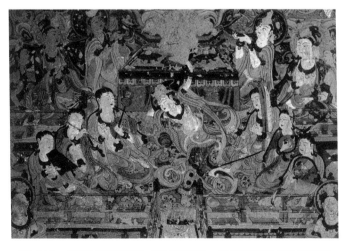

图 6-13 《观无量经变图》(局部)(唐),敦煌莫高窟 112 窟南壁

>>>>>>>>

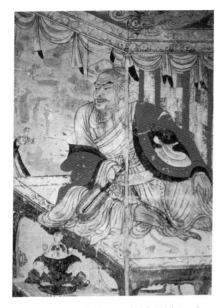

图6-14 《维摩诘图》（局部）（唐），高95厘米，宽约80厘米，甘肃敦煌莫高窟103窟

甚至会感到佛国就在眼前，净土近在咫尺，只要跨前一步，就会进入极乐盛世。这些景象与其说是理想中的佛国天堂景象，毋宁说是唐代歌舞升平时宫廷生活的折射反映，变相中充满了肯定生活的开朗、欢乐气氛。

莫高窟的唐代变相很多，《西方净土变图》《弥勒净土变图》《药师净土变图》《报恩经变图》的构图形式与《观无量经变图》大体相仿，只是在细节上略有变化。维摩诘经变是佛教壁画经久不衰的题材。维摩诘是未剃度出家却精通佛理的居士，对佛理的参悟竟超过了佛的弟子。他常称病在家，与前来探病的人辩难佛理。南北朝时期的维摩诘是"清赢示病之容"，而唐代的维摩诘却是两颊丰实、体魄健康的智慧老者形象，体现了鲜明的时代特色。图6-14所示的《维摩诘图》是维摩诘和文殊菩萨论辩时的景象。维摩诘侧坐于床上，身体前倾，眉锋微挑，目光灼灼逼人，似正辩到激烈处。画家以流利刚健的铁线描一气呵成，富有张力，属吴道子一派的画风，为唐代描绘同一题材作品中，最生动传神、最具代表性的一幅。

敦煌的唐代壁画，代表着唐代石窟壁画艺术的最高水平，为我们考察当时绘画的真实面貌留下了珍贵的第一手资料。无论是经变故事、菩萨像，还是飞天像或供养人像，都以不同方式在不同程度上保持着和现实生活的密切联系，间接反映了唐代繁荣富庶的社会生活。中国的宗教绘画题材经历了以悲戚的本生故事到欢快的经变故事的转变；形式上经历了以摹写印度、西域佛画为主，到处渗透着中原特质的转变。至此我们可以说，唐代的宗教壁画完全实现了外来艺术的民族化、宗教艺术的世俗化转变。

6.3 石窟造像与陵墓雕塑

中国佛教造像至唐代，在形象的塑造与内在精神的结合，以及宗教性与世俗性的结合等方面已达到完美的境地。龙门奉先寺卢舍那大像雕饰精美，妙相庄严，还有山西天龙山石窟造像、巴蜀唐代造像，都体现了大唐盛世对外来文化兼容并包的气度、健康开朗的民族性格和高度的民族自信心。富丽堂皇的敦煌彩塑，在唐代达到顶峰，给我们留下"菩萨如宫娃"的风姿。唐陵雕塑经历了1000余年的风霜侵袭，仍豪迈雄健，不失大唐气度。

6.3.1 石窟造像

1. 龙门奉先寺卢舍那大像

龙门石窟是历代皇室贵族发愿造像最集中的地方，它是皇家意志和行为的体现。北魏和唐代的造像反映出迥然不同的时代风格。北魏造像追求秀骨清像式的艺术风格，而唐代以肥为美，所以唐代的佛像脸部浑圆，双肩宽厚，胸部隆起，衣纹的雕刻使用圆刀法，自

<<<<<<<<<

然流畅。龙门石窟的唐代造像继承了北魏的优秀传统，又汲取了汉民族的文化养分，创造了雄健生动而又纯朴自然的写实风格，达到了佛雕艺术的顶峰。

奉先寺是龙门石窟中规模最大、最具有代表性的佛龛，形态各异、刻画传神的造像显示了盛唐雕塑艺术的高度成就，成为石雕艺术史上的奇观。龙门奉先寺卢舍那大像龛（图6-15）为11尊1铺巨型群像龛。主尊卢舍那大像，旁立迦叶、阿难、菩萨、力士、金刚，主从分明，高下有别，气势磅礴。卢舍那大佛（图6-16）高17.14米，是龙门石窟中最大的佛像，头高4米，耳长1.90米，位居佛龛中央，身披袈裟，面容丰腴饱满，修眉长目，嘴角微翘，略含笑意，眼帘低垂，宁静的目光既表达出对世俗的关照、与人间的沟通，又显示出宗教的超拔和佛的聪慧睿智，其端庄大度、淳厚安详的仪态令人肃然起敬。卢舍那大佛不愧是佛教艺术中现实与理想完美结合的最高典范。而与宁静慈祥的卢舍那大佛形成鲜明对照的，是两侧充满动感的金刚、力士，他们蹙眉瞪目，弓腿叉腰，孔武有力，充满狞厉之美。这种刚柔相济的美，给人以强烈的感染力，因而这种结构几乎成为中国石窟造像乃至寺庙造像的一种定式，历千年而不变。

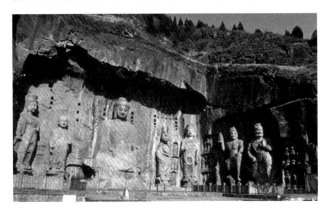

图6-15　奉先寺造像（唐），河南洛阳龙门石窟

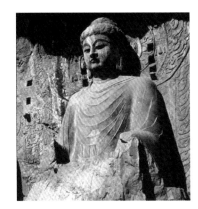

图6-16　卢舍那大佛（唐），高17.14米，
　　　　河南洛阳龙门石窟

2．天龙山造像

天龙山石窟位于山西省太原南36千米处，始凿于东魏，而后续于唐。唐窟占石窟总数的三分之二。天龙山石窟在规模上远不能与莫高窟、龙门石窟相提并论，但造像的艺术水平却远在其他石窟之上，成为唐代石雕最杰出的代表。天龙山造像在雕刻技术上非常成熟，薄衣下身体各部分筋肉骨骼处理准确，是人体美的展示。这些石雕的身体是有血有肉的，是柔和而温暖的。他们给人以强劲雄浑的体量感、筋骨肌肉的真切感和衣纹细密的优美感。每一躯雕像都是高度真实性和完美装饰性相结合的产物，故天龙山造像被称为唐代造像的精华。正因为天龙山石窟具有如此精美的造像，在诸多石窟中遭受的劫难也最多。尤为可惜的是20世纪20年代，天龙山石窟遭到难以置信的盗凿破坏，大批精品流失海外。今天天龙山所剩的石刻不仅数量少，而且残破不全。这尊菩萨头像（图6-17）系典型的唐代作品，现由纽约陈哲敬先生珍藏。头像发髻高耸，戴花冠珠饰，前额露出一排卷发；弯眉长目，高鼻梁，嘴唇轻抿，双目微启；面颊丰润，下颌及颈部刻有几道弧线，显露出项肌冰清玉洁，是唐代丰腴为美的典型形象。神情娴静温婉，庄严中微露妩媚，既超凡脱俗，又倍感人间的温馨，为理想中美好人物的化身。

>>>>>>>>>

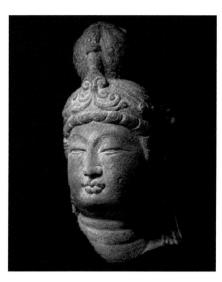

图6-17　菩萨头像（唐），天龙山石窟，美国纽约陈哲敬先生藏

3.敦煌彩塑

唐代是敦煌莫高窟彩塑的鼎盛时期，题材上出现群像，一铺造像少则三五身，多者达11身；依岩开凿的大佛像气势恢宏，并大量塑造涅槃像。人物造型丰满圆润，手法细腻写实，

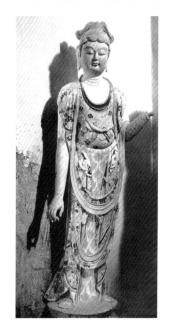

图6-18　菩萨（唐），甘肃敦煌莫高窟194窟正壁南侧

技巧趋于成熟，彩绘精致富丽。纵观莫高窟泥塑菩萨造型的发展，早期往往以身躯单薄纤瘦、穿戴朴素大方的少女形象为主；进入隋代，青年女子的形象颇为多见，并开始出现着锦裙、披华饰的菩萨；到了唐代，曲眉丰颐、丰肌秀骨渐次成为女性的审美标准，于是走向大众化的菩萨造像也纷纷以躯体健康丰肥为时尚，并以神情妩媚、身姿窈窕、衣着锦绣等"取悦于众目"，以至于菩萨如宫娃、如艺伎、如贵妇的造型广为流行。这尊194窟的菩萨（图6-18），颇具"环肥"的特点。菩萨丰肥俏丽，丰腴莹洁的裸臂，蕴含着生命的活力。圆鼓的腹部仿佛要撑破衣裙，凝脂般的颈项因肥胖而形成的三环历历在目。她重心放在右脚上呈S形站立，姿态轻盈优雅。此件菩萨造像，活脱脱是现实生活中雍容华丽的贵妇形象的翻版。她身着绚丽的圆领上衣，腰带轻束，长裙曳地，长裙上绘满了卷曲婉转的蔓草和浓艳饱满的团花，令人联想起唐诗中"蔓草见罗裙"的名句。帔帛上下两弧横于腿腹前，富有织锦刺绣的质感。这尊彩塑塑绘俱佳，形质并茂，取得了一般雕塑难以达到的绝妙效果，反映了古代工匠们塑绘结合的高度纯熟的技巧。

4.四川石窟造像

唐代是佛教雕塑的极盛时期，除了在原有石窟胜地的基础上继续开凿外，又开凿了不少新的石窟。尤其是四川，几乎是"县县有石窟"，佛教造像呈现出异常繁盛的局面。乐

山大佛、安岳卧佛、广元千佛崖造像都是举世闻名的佛教造像；地处偏远山区的巴中，也有精美绝伦的浮雕造像传世。巴中南龛石窟78号西方净土变窟右壁飞天（图6-19），姿态非常优美，令人过目难忘。她上身裸露，腰系长裙，左手托供物，在彩云中飞舞的飘带，更是增加了飞天的动感。

图6-19　飞天（唐），四川巴中
南龛石窟78号窟

6.3.2　陵墓雕刻

唐代帝王陵园的营造，以装饰布局和神道两侧的石刻艺术成就最突出。唐代陵墓石刻集中在陕西关中7县，共有19位皇帝的18座陵墓和"号墓为陵"的4座皇亲墓，还有众多的功臣、皇亲国戚的陪葬墓，号称"三百里唐代石刻露天博物馆"。石刻内容早期诸陵差异较大，到乾陵走向制度化、完备化，形成了唐陵也是我国古代陵墓神道石刻的规范。唐陵石刻代表作品有献陵的石犀，昭陵的六骏，乾陵的翼马，顺陵的石狮，庄、泰、建诸陵的石人等。唐代晚期诸陵规模缩小，石刻造型矫饰、平庸，失去早期的恢宏气度。

昭陵是唐太宗李世民与文德皇后长孙氏的陵墓，位于陕西省礼泉东北的九嵕山上。陵山北面的祭坛内有六匹马的高浮雕，即闻名于世的"昭陵六骏"。六骏是伴随唐太宗李世民驰骋沙场的六匹战马，它们因毛色或产地的不同而有着自己独特的名字：青骓、什伐赤、特勒骠（图6-20）、飒露紫、拳毛䯄、白蹄乌，它们是李世民战功卓绝的象征。六骏或立或行或奔驰，造型写实，既有粗犷简洁的整体，又有生动细致的局部。是汉唐盛行的马的艺术的重要杰作。在中国雕塑史上，是继西汉霍去病墓前石雕之后又一座伟大的里程碑。20世纪20年代，六骏中的飒露紫和拳毛䯄不幸被盗卖至美国，现存美国费城宾夕法尼亚大学博物馆，另外四骏因盗运败露而流落西安，现皆为陕西省西安碑林博物馆珍藏。

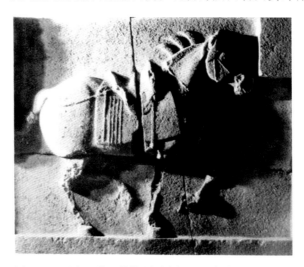

图6-20　昭陵六骏·特勒骠（唐），西安碑林博物馆藏

6.4 隋唐时期的建筑艺术

隋唐在长期动乱以后复归统一，尤其盛唐时代，政治安定，经济繁荣，国力强盛，与西域交往频繁，是中国封建社会盛期，此期的建筑艺术也取得了空前成就。隋唐建筑类型以都城、宫殿、佛教建筑、陵墓和园林为主，可以用"雄浑壮丽"四字来概括其建筑风格，具有可贵的独创精神，重视本色美，气度恢宏从容，堪称中国建筑艺术的发展高峰。

6.4.1 隋朝的建筑艺术

隋朝（581—618年）统一中国，结束了长期战乱和南北分裂的局面，为封建社会经济、文化的进一步发展创造了条件。建筑上主要是兴建都城——大兴城和东都洛阳城，以及大规模的宫殿和苑囿，并开凿南北大运河、修长城等。

隋代留下的建筑物有著名的河北赵县安济桥（又称赵州桥）（图6-21）。安济桥是我国现存最古老的石桥。它是一座弧形单孔拱桥，大拱由28道石券并列而成，跨度达37米。在桥两端的石拱上，各有两个券洞，既便于排洪，又减轻了桥的重量。这种结构形式，称为"敞肩拱"，是世界桥梁史上的首创。石桥两侧的望柱栏板上还有精美的雕刻。桥上的装饰与整个石桥一起构成了一个完美的桥梁建筑整体，宛如一道凌空的彩虹，横跨在洨河之上。安济桥以它优美的造型和悠久的历史在中国桥梁史上占有重要地位。负责设计建造此桥的是著名工匠李春。

图6-21　赵县安济桥（隋），桥长50.82米，桥面宽约10米，跨径37.02米，河北赵县

1978年以来在陕西省麟游县发掘的仁寿宫是隋文帝命宇文恺等人修建的一座避暑离宫，唐太宗时改建为九成宫。此宫位于海拔1100米的山谷中，四面青山环绕，绿水穿流，风景极佳，夏季凉爽，是隋文帝、唐太宗等两朝4位皇帝喜爱的避暑胜地。建筑物依山傍水，错落有致，纯属山地园林格局，表现出园林建筑特有的风貌。

<<<<<<<<<

6.4.2　唐朝的都城与宫殿建筑

唐朝都城为西京长安和东都洛阳。长安城原是隋代规划兴建的，但唐继承后又加以扩充，使之成为当时世界最宏大繁荣的城市。长安城的规划是我国古代都城宏伟、严整的方格网道路系统城市规划的范例。它气势恢宏，格律精严。宫殿组群极富组织性，空间尺度巨大，舒展而大度。隋唐都城建设展示了高超的建筑技术，形成了完整的体系和高度成熟的特点。它甚至影响到渤海国东京城、日本平成京（今奈良市）和后来的平安京（今京都市）。其他府城、衙署等建筑的敞亮宽广，也为任何封建朝代所不及。

唐代朝会大宫有三座。长安城中轴线北端有太极宫，后又在其东北增建大明宫，规模比太极宫更大，遗址范围即相当于明清故宫紫禁城总面积的 3 倍多。唐代的大明宫，被称为"中国宫殿建筑的峰巅之作"。大明宫遗址已经考古发掘，正殿含元殿(图 6-22)非常宏伟，充分反映了大唐盛世的建筑艺术水平。唐诗人李华在《含元殿赋》中称其"如日之升，则曰大明"。含元殿格调之辉煌、欢快，有如日东升的豪迈，作为大明宫中的主殿，充分表现了盛唐开阔、明朗的时代精神。大明宫另一组伟大建筑是麟德殿，面积达 5000 平方米，是中国最大的殿堂。东都洛阳有洛阳宫，宫中的明堂也是一座伟大建筑。

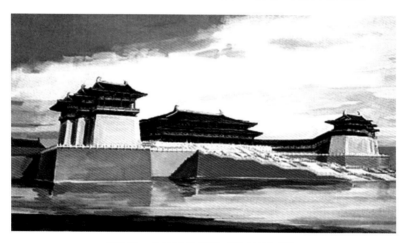

图6-22　含元殿复原图（傅熹年复原）

6.4.3　唐代宗教建筑

隋唐佛寺今天几乎无存，但其形象可以从敦煌石窟数以百计的大型经变故事壁画中看到。经变故事画中的佛寺，是一些具有中轴线的、规整的院落。中轴线上从前至后有三座殿堂，前殿最大，是全寺的构图主体，配殿、门屋、廊庑、角楼都对它起烘托作用。大殿前方的主要院落是统率众多小院落的中心。整个建筑群有丰富的轮廓线：单层建筑和楼阁交错起伏，长长的低平的廊庑衬托着高起的配殿楼阁，形成美丽的天际线。与欧洲教堂的巨大体量相比，佛寺建筑体量尺度适宜，蕴含着建造者对佛国净土的理解：宁静而安详。

敦煌壁画中的佛寺并非虚构，而是现实生活的再现。1945 年，中国建筑史学家梁思成先生在翻阅敦煌壁画画册时，发现壁画上清晰地绘出了五台山的佛寺，按图索骥，他找到了藏在深山中的佛光寺大殿（图 6-23）。佛光寺大殿建于唐大中十一年（857 年），是一座中型殿堂，建在寺的最后高台上，站在殿前，可以俯视宽广的院落。大殿平面长方形，

正面 7 间，进深 4 间，面积近 500 平方米。屋顶为单檐庑殿，屋坡缓和。殿内有 5 组造像，相貌圆润，生动逼真，是不可多得的唐代雕塑精品。五台山佛光寺大殿一直被公认为我国现存最早的木构建筑之一，也是我国现存的唐代殿堂型构架建筑中最典型、规模最宏大的代表作。它在造型、构造、比例等方面，都集中体现了唐代木构建筑的特点，在中国及世界建筑史上都占有重要地位，不愧为中国古代建筑的瑰宝。我国现存唐代木结构建筑仅有 4 座，都是佛殿，其中最重要的是佛光寺大殿和南禅寺大殿（782 年）。南禅寺大殿也在五台山，体量很小。

图6-23　佛光寺大殿（唐），山西省五台县东北佛光山

与木结构的难以保存相比，砖石结构的建筑更易于留存下来，目前我国保留下来的唐塔均为砖石塔。陕西西安大雁塔、小雁塔都是唐塔的代表。小雁塔（图 6-24）位于西安市南的荐福寺内，因其形似大雁塔而体量略小故名"小雁塔"。它是一座密檐式砖塔，原为 15 层，后经多次地震仅存 13 层。塔身由下而上逐渐减小，越往上越紧凑，自然收顶，形成秀丽而舒展的外轮廓。塔身四面开券门，底层青石楣上布满线刻供养人图像与蔓草花纹。整座小雁塔玲珑精致，别具风韵，是唐塔中的精品。

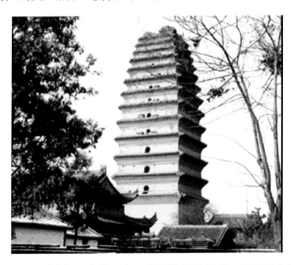

图6-24　小雁塔（唐），高约44米，底层边长11.38米，陕西西安荐福寺内

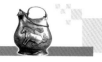

<<<<<<<<

6.5 隋唐时期的书法艺术

唐代是中国书法艺术的鼎盛时期。楷、行、草、隶、篆诸体都取得了很大成就,尤以楷、行、草成就最大,对后世影响也最大。唐代楷书以虞世南、欧阳询、褚遂良、薛稷、颜真卿、柳公权最为有名。李邕的《李思训碑》、颜真卿的《祭侄文稿》则是唐代行书的极品。唐代草书也呈现出鼎盛的局面,孙过庭、张旭、怀素同为唐代草书大家。李阳冰的篆书独步一时。

6.5.1 草书

怀素(725—785 年),字藏真,俗姓钱,湖南永州零陵人。以"狂草"著称于世,史称"草圣"。自幼出家为僧,经禅之暇,爱好书法,刻苦临池,以蕉叶代纸,又以漆盘木板练字,相传秃笔成冢。同时,他悟性极高,"观夏云多奇峰尚师之","夜闻嘉陵江水而草书益进",能领悟自然与艺术相通之奥秘,以自然为师。他性情疏放,好饮酒,一日九醉,人谓之"醉僧"。茶圣陆羽说他"饮酒以养性,草书以畅志",杯中之物成为激活书法家创作灵感的媒介。怀素半醉半醒的创作状态与张旭如出一辙,二人合称 "颠张狂素"。怀素与张旭形成唐代草书双峰并峙的局面, 也是中国草书史上两座不可企及的高峰。《自叙帖》(图 6-25)是怀素人到中年后叙述自己学书的经验和名家对自己草书的评论,是其传世作品中浪漫主义气息最为浓郁的作品之一。此帖以玉箸笔法为之,圆劲飞动,纵横驰骋,然回旋进退又无不中节,可谓百炼成钢而化为绕指柔。通篇 700 余字,一气呵成,如骤雨旋风,笔走龙蛇,随手万变,如有神助;又如一曲激情澎湃的交响乐章,惊天地,泣鬼神。

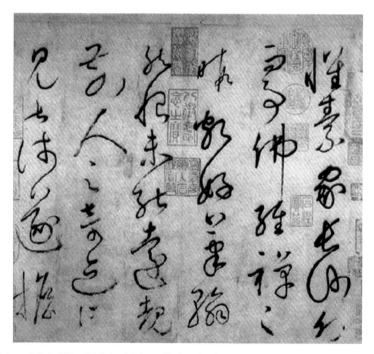

图6-25 《自叙帖》(局部)(唐),作者为怀素,狂草,高28.3厘米,宽755厘米,中国台北"故宫博物院"藏

6.5.2　楷书

1．颜真卿《多宝塔碑》

颜真卿（709—785 年），字清臣，京兆万年（今陕西西安）人，祖籍琅琊临沂（今山东临沂）。开元间进士。曾任平原太守，世称"颜平原"。安史之乱，抗贼有功，入京历任吏部尚书、太子太师，封鲁郡开国公，故又世称"颜鲁公"。德宗时，李希烈叛乱，他以社稷为重，亲赴敌营，晓以大义，却终被李希烈缢杀，终年 77 岁。颜真卿一生忠烈悲壮的事迹，与书法作品的雄浑端庄相映生辉，是"书为心画"的典范。他少时家贫缺纸笔，用笔蘸黄土水在墙上练字。书法初学褚遂良，后师从张旭，又汲取"初唐四家"的特点，兼收篆隶和北魏笔意，广收博取，自成一格，彻底摆脱了初唐的风范。其楷书化瘦硬为丰腴雄浑，结体宽博，气势恢宏，骨力遒劲而气势凛然，是典型的盛唐气象，人称"颜体"。颜体奠定了他在楷书千百年来不朽的地位，他是继"二王"之后成就最高、影响最大的书法家。他的"颜体"，与柳公权并称"颜柳"，有"颜筋柳骨"之誉。他的书迹作品，据说有 138 种。楷书有《多宝塔碑》《麻姑仙坛记》《颜家庙碑》等，是极具个性的书体。行草书有《祭侄文稿》《争座位帖》等。

不染斋主临古系列——多宝塔碑成片.mov

图6-26　《多宝塔碑》（局部）（唐），作者为颜真卿，西安碑林博物馆藏

《多宝塔碑》（图 6-26）全称《大唐西京千福寺多宝塔感应碑》，天宝十一年（752 年）建，岑勋撰文，颜真卿书身，徐浩题额，史华刻字，现藏西安碑林。碑文写的是多宝塔的成因：西京龙兴寺和尚楚今静夜诵读《法华经》时，仿佛时时有多宝佛塔呈现眼前，他决心把幻觉中的多宝佛塔变为现实，天宝元年选中千福寺建塔，4 年乃成。此碑是颜真卿早期成名之作，书写恭谨诚恳，整篇结构严密，字里行间有乌丝栏界格，点画圆整，端庄秀丽，一般横画略细，竖画、点、撇与捺略粗，一撇一捺显得静中有动，飘然欲仙，是他继承传统的作品。

2．柳公权《玄秘塔碑》

唐代书法艺术名家辈出。初唐有欧、虞、褚、薛；盛唐有张旭、颜真卿、怀素诸人；中晚唐有柳公权、沈传师诸大家。柳公权从颜真卿处接过楷书的旗帜，自创"柳体"，达到楷书的又一巅峰。

柳公权（778—865 年），唐朝最后一位大书法家，字诚悬，京兆华原（今陕西耀州区）人。官至太子少师，故世称"柳少师"。他的字在唐穆宗、敬宗、文宗三朝一直很受重视。文宗皇帝称他的字是"钟王复生，无以复加焉"。柳公权的书法，由于帝王的赏识，在他在

世时就已极其珍贵。其书法初学王羲之，以后遍阅近代笔法，学习颜真卿、欧阳询，融入新意，然后自成一家，创独树一帜的"柳体"，为后世百代楷模。他的字取均衡瘦硬、直追魏碑斩钉截铁之势，点画爽利挺秀，骨力遒健，结体严紧。"书贵瘦硬方通神"，他的楷书，较之颜体，则稍均匀瘦硬，故有"颜筋柳骨"之称。柳公权的传世作品很多。其中《金刚经刻石》《玄秘塔碑》《神策军碑》最能代表其楷书风格。

《玄秘塔碑》（图 6-27）是柳公权 63 岁其书风完全成熟时的代表作。碑为楷书，总 28 行，每行 54 字，原碑下半截每行磨灭两字，即使是旧拓也不能窥见原貌，其余诸字则都完好无损。碑今存西安碑林。《玄秘塔碑》唐裴休撰文，柳公权书并篆额，邵建和、邵建初镌刻。此碑具有"瘦硬""多变"的特点。书体端正瘦长，笔力挺拔矫健，行间气脉流贯，顾盼神飞，全碑无一懈笔。点画清劲、瘦硬，极尽变化之能事。颜、柳结体用笔差别显著，颜书平和，柳书险劲，然都不失端庄沉着之态。故历来学大楷的人，往往以此碑和欧书《九成宫碑》、颜书《多宝塔碑》为入门典范。

不染斋主临古系列——玄秘塔碑成片.mp4

图6-27　《玄秘塔碑》（局部）（唐），作者为柳公权，楷书，高3.05米，宽1.7米，陕西西安碑林藏

6.5.3　行书

李邕（678—747 年），字泰和，广陵江都（今江苏扬州）人。唐代书法家，"邕精于翰墨，行草之名尤著"。李邕少年即知名，曾任北海太守等职，人称"李北海"。政治命运坎坷，屡遭贬斥，后为宰相李林甫所害，含冤杖杀。虽贬职在外，请他撰文、书写碑颂的依然络绎不绝，据说得到的润笔竟达数万之多。但他却讲义气，爱惜人才，常常用这些家资来周济穷人，以至于家里很少积蓄。他以行书书写碑文，其书法个性明显，结字取势颀长，左低右高，笔力遒劲舒展，有险峭爽朗之感。李邕提倡

不染斋主临古系列——祭侄文稿成片.mov

>>>>>>>>>

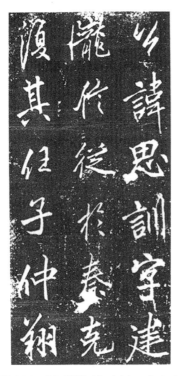

图 6-28 《李思训碑》（唐），作者为李邕，陕西省蒲城县桥陵藏

创新，有"学我者死，似我者俗"的精辟论点。传世作品有《李思训碑》《麓山寺碑》《法华寺碑》等。

《李思训碑》（图 6-28）也称《云麾将军李思训碑》，李邕撰文并书，唐开元八年（720 年）建于今陕西境内。共 30 行，每行 70 字。碑石下半段文字残缺严重。自魏晋以来，碑铭必须正书，自唐太宗李世民始以行书书写碑后，此风气渐开，李邕即为其中的名家之一。书写此碑李邕正当 42 岁，豪放书风基本形成，故而此碑用笔自然豪爽，起落转折，瘦劲异常，结字取势颀长，凛然有势，且规模极大，遒劲而妍丽，历来作为李邕作品第一而称雄于世。后世不少画家题画多有借鉴，如齐白石就取法于此。

在中国书法史上，有两件出神入化的行书作品，被后人誉为"天下第一行书"和"天下第二行书"，它们分别是王羲之的《兰亭集序》和颜真卿的《祭侄文稿》。《兰亭集序》真迹已不复存在，我们今天还有幸能目睹颜真卿的墨迹。鲁公一门忠烈，生平大节凛然，精神气节反映于翰墨，本稿最为论书者所乐道。《祭侄文稿》（图 6-29）是颜真卿为悼念以身殉国的侄子所写的祭文草稿，作者根本未存书法创作的念头，却创作出为历代书家珍爱的极品，历史的选择就是这样让人捉摸不透！"无意于佳而佳"的背后是其扎实的楷书功底。全篇运笔流畅果断，一气呵成；转折精巧自然，渴笔枯墨多处出现，生动地反映了作者临池时情真意切，血泪交迸的情绪，酣畅淋漓中让我们感受到一种英雄主义浩然正气的震撼。所以此帖有"颜书行草第一"之誉。

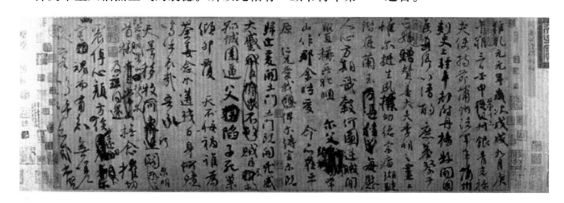

图 6-29 《祭侄文稿》（唐），作者为颜真卿，行草墨迹，高 28.16 厘米，宽 72.32 厘米，中国台北"故宫博物院"藏

6.6 隋唐时期的工艺美术

唐代工艺美术，呈现出华丽、精巧的艺术风格。唐代的陶瓷种类增多，有青瓷、白瓷、花瓷、唐三彩等。唐代织染工艺十分发达，我们从唐人绘画中可以看见唐代染织工艺努力

追求华丽的色彩效果，而且十分成功。此外，唐代的铜镜、金银器、漆器等也有可圈可点的成就。

6.6.1　陶瓷

隋以北朝为基础统一全国，隋初的文化面貌也带有较浓重的北朝色彩。随着南北的政治统一，也促进了南北经济、文化的合流和交融，开始了一个新的时期。这一新时期体现在制瓷工艺上有两个特点：一是隋以前，北方没有发现值得重视的窑场，入隋以后，北方瓷业迅速发展起来。这是未来唐宋瓷业大发展的先导。二是虽说青瓷仍然是隋代瓷器生产的主流，但白瓷有了长足进步，胎质更白，釉面光润，胎釉均无泛青、闪黄的现象。

陶瓷艺术最能表现盛唐气象的是唐的三彩釉陶。在制瓷工艺上，唐人的贡献也是不少的。唐人烧出了高质量的邢窑白瓷与越窑青瓷，也为宋代名窑的出现准备了工艺条件。

唐代烧造的白瓷，胎釉白净，如银似雪，标志着白瓷的真正成熟。目前已发现的有河北临城邢窑、曲阳窑，河南巩县窑、鹤壁窑、登封窑、郏县窑、荥阳窑、安阳窑，山西浑源窑、平定窑，陕西耀州窑，安徽萧窑等都烧白瓷。其中邢窑白瓷成为风靡一时、"天下无贵贱通用之"的名瓷。因此，人们通常用"南青北白"来概括唐代瓷业的特点。邢窑白瓷与越窑青瓷分别代表了北方瓷业与南方瓷业的最高成就虽是事实，但实际上，北方诸窑也兼烧青瓷、黄瓷、黑瓷、花瓷，也有专烧黑瓷与花瓷的瓷窑。在南方的唐墓也发现了相当数量的白瓷。彩瓷装饰也有新的发展。

1．邢窑白釉穿带壶

图 6-30 所示的《白釉穿带壶》是著名的邢窑产品。此壶唇口、直颈、长圆形腹，圈足，器身有对称双系。表面装饰简洁，仅肩部有一周弦纹以及将腹体分为前后两侧四部分的几道不明显的瓜棱纹，整器显得朴素大方。此壶具有典型的邢窑瓷器特征：胎体坚硬细薄，釉色洁白晶莹，符合文献中"类银似雪"之说，有宁静、典雅之美。邢窑白瓷的出现，改变了我国单一的青瓷生产局面，为后代彩瓷的发展奠定了基础。

2．唐三彩

唐三彩是驰名中外的唐代彩色釉陶的总称，由于它烧制于唐代，用得最多的色彩是黄、绿、白三种颜色，所以被人称为唐三彩。实际上，它所用的色彩还有蓝、赭、紫、黑等，绚烂多彩、富丽堂皇。唐三彩的种类异常繁多，几乎包括了所有的日常生活用品，也包括大量动物俑和人俑，是唐代社会生活风貌的再现，被誉为唐代社会的"百科全书"。目前出土的唐三彩多集中于唐代两都西安和洛阳，此外扬州也有出土。估计唐三彩产地也主要在这些地方，但目前所发现的唐三彩窑址仅有河南巩县窑一处。从现有出土的唐

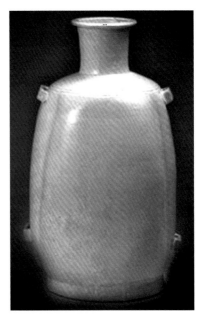

图6-30　《白釉穿带壶》（唐），高29.5厘米，口径7.3厘米，上海博物馆藏

三彩来看，它始于唐高宗时，盛于开元盛世，天宝以后逐渐衰落。盛唐三彩产量大，质量高，三彩俑生动传神，釉色自然垂流，互相渗化，色彩绚丽，呈朦胧之美，艺术水平很高。唐三彩器物形体圆润、饱满，与唐代艺术的丰满、健硕的特征一致。三彩人物和动物比例适度，形态自然，线条流畅，生动活泼。在人物俑中，武士肌肉发达，怒目圆睁，剑拔弩张；女俑则高髻广袖，亭亭玉立，悠然娴雅，十分丰满。动物以马和骆驼为多。唐三彩是在继承汉代绿、褐釉陶器的基础上发展起来的，是中国制陶技术发展的高峰，当时就驰誉中外。早在唐初就远销海外，在印尼、伊朗、埃及、朝鲜、日本等地，都发现过唐三彩的器皿或碎片。这种多色釉的陶器以其斑斓釉彩，鲜丽明亮的光泽，优美精湛的造型著称于世，是我国古代陶器中一颗璀璨的明珠。

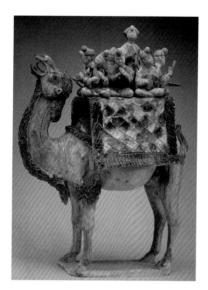

图6-31　《三彩载乐驼俑》（唐），1959年陕西省西安市西郊中堡村唐墓出土，通高56.2厘米，长41厘米，陕西历史博物馆藏

这件《三彩载乐驼俑》（图6-31）是唐三彩载乐驼俑中的佼佼者。整个乐舞队仿佛正奏着欢快的曲子，跳着动人的舞蹈，它们与静静伫立的骆驼交相辉映，动静交融。通过艺术家大胆的想象和富有浪漫色彩的艺术表现，为我们展现了大唐物阜民安、歌舞升平、胡汉交融的时代风貌。

6.6.2　其他工艺美术

1．织染

唐代织绣工艺十分发达。封建社会设有织染署来专门管理生产，分工很细。唐代织绣工艺努力追求华丽的色彩效果。丝织的品种很多，而以织锦最著名，一般称为"唐锦"。它是以纬线起花，用二层或三层经线夹纬线的织法，形成一种经畦纹组织。因此，区别于唐代以前汉魏六朝运用经线起花的传统织法，称汉锦为"经锦"，称唐锦为"纬锦"。纬锦的优点是能织出复杂的装饰花纹和华丽的色彩效果。加以唐锦在传统的图案花纹基础上又吸收了外来的装饰纹样，所以它具有清新、华美、富丽的艺术风格。唐锦的装饰花纹有：联珠纹、团窠纹、对称纹、散花等。联珠纹可以作为唐锦的代表纹样。它是在一个圆形的适合图案的周边，布满连接的小圆形，如同联珠，故名。《联珠纹胡王牵驼锦》（图6-32），1964年出土于丝绸之路的要塞高昌古国。这幅织锦的图案便是以联珠纹为几何骨架，联珠骨架内填充着主题纹饰——胡王牵驼图案。胡王持鞭牵骆驼，一个圆圈内有一正一倒两个这样的形象，仿佛牵驼的胡王在经过沙漠绿洲时的情景，胡王喜悦之情溢于言表。

2．铜镜

我国铜镜可分为6个时期：早期（齐家文化与商周）、流行期（春秋战国）、鼎盛期（汉代）、中衰期（三国、两晋、南北朝）、繁荣期（隋唐）、衰落期（五代十国、宋、金、元）。

从其流行程度、铸造技术、艺术风格及其成就等几个方面来看，战国、两汉、唐代是三个最重要的发展时期。铜镜的产地，以山东、河南、陕西、安徽为最多。唐镜兴盛的原因有两点：一是由于瓷器兴起，一般日用器皿改为瓷器，从而使金属工艺制作技术集中到铜镜上来，唐镜装饰日益精美。二是唐代流行以铜镜为馈赠礼品，带动了铜镜在社会上的流行。唐代铜镜具有鲜明的时代特征：首先，在题材上有不少创新。如《瑞兽葡萄纹镜》(图 6-33)，将西域传来的葡萄纹与中国的瑞兽相融合，反映了唐代这个文化大交流时代的特征。其次，多采用五言或七言诗，使金属工艺与唐诗相结合，反映了唐代诗歌昌盛的时代特征。最后，在铸造和装饰手法上有许多创新，如金银平脱工艺、螺钿工艺等。

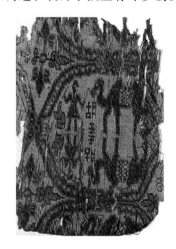

图6-32 《联珠纹胡王牵驼锦》(唐)，
残部长19.5厘米，宽6.7厘米，
新疆维吾尔自治区博物馆藏

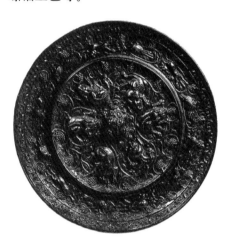

图6-33 《瑞兽葡萄纹镜》(唐)，铜质，直
径17厘米，陕西历史博物馆藏

3. 金银器

金银器在唐代手工业中是一个突出的部门，有着重大的发展。中华人民共和国成立后，出土唐代金银器多次，精品不少。1970 年西安南郊何家村一个唐代窖藏，出土的金银器多达千件。那金光闪闪、银光熠熠的金银器，成了显示唐王朝富丽堂皇、灿烂夺目的标志之一。如《舞马衔杯银壶》《刻花金碗》《葡萄花纹银香熏》等，数量众多、类别丰富、造型别致、纹饰精美的金银器，都出土于该窖藏。它们是唐文化艺术雄健、华美和自然秀颖的杰出代表。

《舞马衔杯银壶》(图 6-34) 再现了唐代舞乐兴盛的场面。据史书记载，唐玄宗时代的舞乐发展到了极盛。每逢皇室大典，要举行盛大的宴会，以舞马助兴。舞马身披锦绣，颈系彩带，鬃系着金银饰物，随着伴奏的乐曲进行舞蹈表演。曲终这舞马要给玄宗"腕足徐行拜两膝"，每到此时，玄宗必大乐，令内侍赐酒一杯，那马能自衔自饮，饮毕还露出"垂头掉尾醉如泥"的醉态，非常讨人喜欢。这件《舞马衔杯银壶》上面的舞马形象表现的就是曲终舞马衔杯时的瞬间情景。它的造型也非常独特，取皮囊和马镫形，在唐代并不多见。据专家考证，属于北方契丹文化的代表器物，有可能是当时的贡品。

《刻花金碗》(图 6-35) 形体端庄、稳重、雍容华贵，各种动物纹饰雕刻得异常精细，令人赞叹不已，是唐代金银器中罕见的珍品。

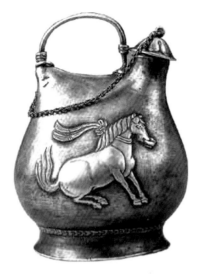

图6-34 《舞马衔杯银壶》（唐），壶高
　　　14.5厘米，口径2.3厘米，底径
　　　8.9厘米，陕西历史博物馆藏

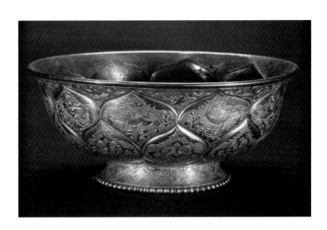

图6-35 《刻花金碗》（唐），高5.6厘米，口径13.4厘
　　　米，底径6.8厘米，陕西历史博物馆藏

　　《葡萄花纹银香熏》（图6-36）设计巧妙，小巧玲珑，刻镂精细，使人爱不释手。

　　江苏是我国唐代金银器的又一大的发现地。1982年江苏省丹徒区一个唐代窖藏，出
土金银器900多件，《镏金龟负〈论语〉玉烛银酒筹器》（图6-37）是其中最有价值的器物
之一。它是饮酒行令所用的筹令。

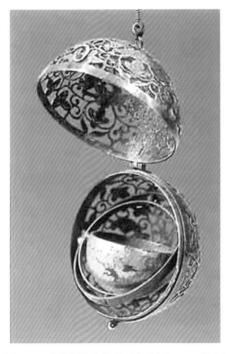

图6-36 《葡萄花纹银香熏》（唐），口径4.5
　　　厘米，陕西历史博物馆藏

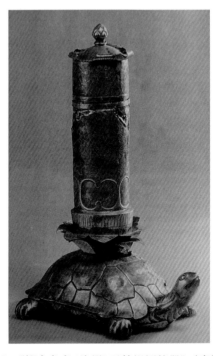

图6-37 《镏金龟负〈论语〉玉烛银酒筹器》（唐），筒
　　　通高34.2厘米，直径7厘米，龟长24.6厘米，
　　　江苏镇江博物馆藏

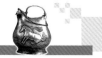
思考与练习

1. 概述唐代美术成就。

2. 唐代绘画有什么新特点?

3. 请介绍吴道子《送子天王图》的艺术特色。

4. 为什么说李思训父子在青绿山水画史上具有极为重要的地位?

5. 《历代名画记》的基本内容是什么? 它在理论上的价值体现在哪些方面?

6. 唐代敦煌壁画较之前代有何变化?

7. 你最喜欢唐代哪个书法家的作品? 为什么?

8. 社会实践活动: 到博物馆、图书馆、地方志办公室等地调查了解本地区唐时美术发展情况。

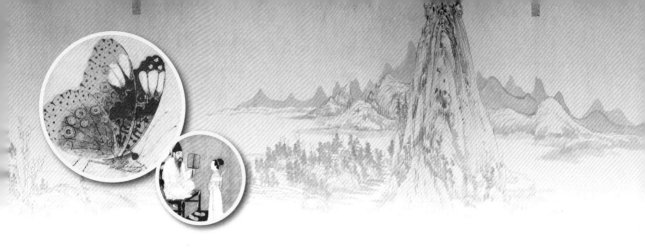

第7章　五代宋元时期的美术

本章学习目标

1. 总体把握本期美术概貌；

2. 理解宋代院画、花鸟画、山水画、人物画、风俗画较之前代的发展及各种绘画的代表人物、代表作品；

3. 了解赵孟頫和元初画坛上的"复古"思潮；

4. 重点掌握"元四家"的山水画艺术及中国文人画的特点；

5. 了解元代寺观壁画。

7.1　概　　述

中国古典艺术美到唐代可谓登峰造极。"安史之乱"以后，随着国势渐衰，文艺呈颓败之象，只有盛唐开创的绘画局面，由于西蜀和南唐等国君主的热心扶持，仍得以维持、发展，并形成各自面貌。

宋从总体面貌来看，略输于唐，但宋代的文学艺术仍取得了有别于唐人的成就。元代90余年的统治不算长，却也留下了一串美的足迹。文学史上有"唐诗、宋词、元曲"之誉。事实上，就美术的发展演变来看，元代是一个转折的时期，也是一个卓有成就的时期。

宋代的书法，是继晋唐以来的又一个高峰。北宋著名的书法家有苏轼、黄庭坚、米芾、蔡襄。他们的行书以其爽健豪放、洒脱多姿的时代风格，在书法史上写下了浓重的一笔，被誉为"四大家"。宋徽宗还另创瘦金体，劲健飘逸，别具特色。南宋书风则呈现衰竭之势，缺少北宋的豪迈气度。元代的书法，一反南宋的萎靡，其中以赵孟頫的成就最大，他的楷书、行书、草书都自成一家，飘逸潇洒，对后世影响很大。

五代时期，山水画形成了以荆浩、关全为代表的北派山水，以董源、巨然为代表的江南画派，这种以大师个人命名的风格样式，是该画科高度成熟的标志。花鸟画也出现了"黄

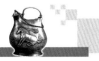
家富贵、徐熙野逸"两种不同的艺术风格，意味着这个年轻画科的成熟。人物画，这个早在唐代已成熟的画科，五代时期出现了若干大师级的画家，如南唐顾闳中、周文矩和西蜀的贯休等。

两宋是唐代之后绘画艺术又一个灿烂辉煌的鼎盛时期。皇家画院以至画学的兴起，文人士大夫绘画的崛起，以及适应民间需要的风俗画的大量涌现，都是这一时期重要的美术现象。宫廷绘画、士大夫绘画、民间绘画各自形成体系，彼此间又相互影响、吸收、渗透，构成宋代绘画多姿多彩的面貌。山水画、花鸟画、人物画三种画科共同构成了宋画三峰并峙的奇观，这是中国古代绘画史上绝无仅有的辉煌瞬间。之后，人物画盛极而衰，而山水、花鸟则蓬勃向上，形成中国绘画的主流画科。擅长思辨的宋人还为我们留下了极其丰富的绘画史论著述，元、明、清绘画中的风格样式及理论大多可在宋代绘画中找到根据。

元代绘画的主要成就体现在文人画。水墨、写意、花鸟画也有长足进步。此外元代寺观壁画颇盛，出自民间画工之手的宗教人物壁画，大放异彩。

五代宋元时期的雕塑，仍以服务宗教为主，但规模远不及隋唐。雕塑形象也脱去丰腴为美的观念变得清秀而理智，并表现出世俗化倾向。雕塑虽然缺乏隋唐时期的宏伟规模和奔放气势，但在写实手法的精雕细刻上却有所发展。西蜀永陵石刻、山西晋祠仕女彩塑、重庆大足石刻等是此期雕塑中的杰作。

宋代的陶瓷在艺术上、技术上都有飞速的进步，成为宋代工艺美术中最为突出的成就，也是我国陶瓷艺术发展的一个鼎盛时期。宋瓷讲究韵味，与唐之鲜艳迥异。宋代瓷器名窑辈出，风格各异，其中汝、官、哥、钧、定五大名窑影响最大。元代烧成了青花、釉里红。宋元瓷器无论在品种、造型、装饰艺术上，还是在数量上，都远远超过以往。宋元工艺美术其他方面成就斐然：宋锦、缂丝达到了一定的艺术水平；元代织绣中的纳石失富有特色；宋元金银器制作仍保持一定规模；元代雕漆的兴起具有开创的意义。

宋代建筑风格倾向于含蓄矜持、典雅清丽，与唐代的刚健质朴相比，显得秀柔有余而雄浑不足。宋代建筑以寺庙道观建筑为主。河北正定隆兴寺、天津蓟县独乐寺等是宋代现存寺庙道观中的杰作。元代宗教建筑相当发达，道教建筑、佛教建筑、喇嘛庙和喇嘛式塔、伊斯兰教礼拜寺等，中外建筑样式交相辉映。元大都的建设更是意义重大，它布局严谨，气象雄伟，为明清北京城及其宫殿建筑奠定了基础，是古代建筑艺术的杰作。

宋代由于采取的是"偃武修文"的国策，文人的地位得到空前提高，文人的审美趣味左右着美术的发展，用"山花烂漫、风盛神衰"来概括宋代的美术也许不为过。进入元代以后，文人失去了往昔的崇高地位，以至于产生了很大的失落感，反映在美术方面，是隐逸文人意趣的强调。

7.2　画院及院画

7.2.1　画院的历史渊源

画院原指中国古代宫廷中掌管绘画的官署。它的主要功能是根据皇家需要绘制各种图画，还兼有皇家藏画的鉴定和整理工作以及绘画人才的培养功能。"画院"一词被沿用至今，

成为现代美术创作和研究机构的名称。

宫廷画院始于五代，盛于两宋。但据史书记载，早在殷商时代，政府中就设置专门的机构，统率百工，包括画家，只是画家地位底下，属于工匠、奴隶性质。春秋战国时期，为诸侯作画的画家称为"史""客"，地位略有提高。与绘画活动范围的扩大以及对绘画作品的大量需求相适应，秦汉时期以绘画为专门职业的画工日益增多。被罗致到宫廷的专门画家称为"黄门画者"或"尚方画工"。虽无画院，却已有"画室"。汉代设有画室署长之职，负责管辖这些画家。西汉时的毛延寿、陈敞、刘白、龚宽、阳望、樊育等，东汉时的刘旦、杨鲁等都是当时知名的御用画工。这些在宫廷中执役的画工不仅专业化程度更高，也有较多的发展各自特长的机会，这无疑给绘画的广阔发展创造了有利条件。唐代无画院，但有些皇帝对书画有特殊爱好，曾招聘画家入翰林院，并授以待诏、内廷供奉、祗候之职。翰林院在唐代本来主要是文辞经学之士待诏之所，让书画之士供职其中，在一定意义上提高了书画家的地位。五代的西蜀和南唐都设立宫廷画院，前蜀设内廷图画库，主要职责是保管皇帝的藏画。西蜀后主孟昶于明德二年（935 年）创立翰林图画院，这是中国历史上最早出现的画院。孟昶让著名花鸟画家黄筌掌管画院事务，院中分设待诏、祗候等职位。宋艺、吴道兴、黄筌、黄居寀、高文进等都是翰林图画院有名的画家。南唐中主李璟，也在宫中设立翰林图画院，集中了一大批有成就的画家。顾闳中、周文矩、董源、卫贤等都是画院待诏。宋代是画院的兴盛时期。从五代开始设立，延续了将近 400 年的画院，至元代中断。明代御用画家归工部将作司管辖。清代乾隆年间设如意馆和画院处，分别管理御用画家，后归并为如意馆画院。但明清两代的画院制度都不如宋代完善。

7.2.2　宋代的宫廷画院与画学

两宋时期可谓历史上画院兴盛的时代，而画院之制度也因此最为完备。宋代开国之初，设立了图画院，西蜀、南唐画院的画家也多随降主归宋进入画院，大批中原绘画高手不论地位高下也被召入宫中，形成了人才济济的可喜局面。北宋画院至擅长绘画的宋徽宗赵佶时代达于极盛。宋徽宗以前，画家虽有文官的官衔，却不允许在朝服上佩戴相应的补子。宋徽宗改变了前朝"凡以艺进者不得佩鱼"的旧制，大大提高了画院的社会地位，把画院画家提升到与文职官员相同的地位。在经济待遇上，画家也享有较高的"奉值"，而区别于一般工匠的"食钱"。宋徽宗还为画院设立了一套完整的制度。画家少数来源于前辈画家和院画画家的推荐，大多数通过考试录取。经过考试而来的画家，根据水平的高下，授予学正、艺学、祗候、待诏、供奉等官职，还招收需进一步培养的画学生。宋徽宗以自己的鉴赏趣味和创作方法来要求画院画家的创作。他的审美标准是"形似""格法"，构思上讲求含蓄巧妙，诗情与画意相得益彰。宋徽宗是个不称职的皇帝，却是个杰出的"皇家美术学院院长"。宣和画院遂成为后代画院的典范，它对两宋绘画的繁荣起到了很大的推动作用。

宋徽宗时期用考试的办法选拔画院人才，设立了"画学"，使之正式成为科举制度的一部分。据《宋史·选举志》记载，画院在艺术上的取士标准是"以不仿前人，而物之情态形色，俱若自然，笔韵高简为工"，"夫以画学之取人，取其意思超拔为上"，更强调立意和格调。

学生根据出身成分的不同，分为"士流"和"杂流"。士流可以担任别的行政工作，

杂流则不能。所有的画学生要专门学习佛道、人物、山水、鸟兽、花竹、屋木六科专业课，并修《说文》《尔雅》《方言》《释名》等古文字学的书籍，还有机会临摹观赏宫廷收藏的历代名画。学习期间要进行考试，其成绩优异者可得到升迁。宋徽宗常常亲任"主考官"。李唐、王希孟等都是经宋徽宗钦点而具有斐然成就的院画家。

"画学"在画史上只是昙花一现，以画取士的科举制度前后仅存在了四五年时间。然而，宋徽宗时期翰林图画院培养的人才、创作的画迹、形成的制度、提出的主张，都对南宋的画院有直接的影响。

7.2.3 院画的艺术特征

出自院画作家的作品，反映了最高统治者的审美标准，谓之"院体画"。宋代院体画有两个特点，下面分别说明。

1. 形式上要求"形似"和"格法"

"形似"，即符合自然的法则；"格法"则是要求学习前人的经验和技法。宋人邓椿在《画继》中记载了宋徽宗嘉奖一画月季的少年画家的故事，当不明就里的画家们询问嘉奖缘由时，宋徽宗解释道："月季鲜有能画者，盖四时、朝暮、花、蕊、叶皆不同。此作春时日中者，无毫发差，故厚赏之。"又载宋徽宗召集画家画孔雀升墩，指出画家们画孔雀升墩先举右脚的错误，"孔雀升高，必先举左"。这些逸事都能说明当时画院对"形似"强调到什么样的程度。关于"格法"，北宋院画家韩拙在《山水纯全集》中是这样解释的："人之无学，谓之无格；无格者，谓之无前人之格法也。""凡学者宜先执一家之法，学之成就方可变为己格。"宋初精丽富贵的黄派花鸟画，因为符合宫廷绘画的标准而受宠。北宋末年，宋徽宗的艺术观更是导致了宫中自然主义趣味流行。

2. 立意上讲求含蓄，追求诗意

院画在追求形似的同时，也讲求构思的巧妙和诗意的表达。院画选拔人才的题目，往往摘取古人的诗句，如何准确而含蓄地表达诗意的绘画境界，成为画家们追求揣摩的课题。如命题"六月杖藜来石路，午阴多处听潺湲"，不画一人对水而坐，而画长林乱石，"一人于树荫深处，倾耳以听，而水在山下，目未尝睹"；命题"野水无人渡，孤舟尽日横"，不画空舟系岸侧，而画"一舟人卧于船尾，横一孤笛，其意以为非无舟人，但无行人耳"；命题"竹锁桥边卖酒家"，只画"桥头竹外挂一酒帘"；命题"踏花归去马蹄香"，只画"数蝴蝶逐马后"等。这种命题考试的方式，虽然出自统治者愉悦玩赏的需要，但客观上促进了绘画向文学的靠拢。

院画培养了无数的画家，提高了绘画的社会地位，它对宋代绘画的繁荣起到了积极的推动作用；它还拓展了绘画的意境，拉近了绘画与文学的关系；它注意真实而巧妙的艺术表现，并努力进行形象提炼，有着高度的写实能力；它丰富并充实了我国的绘画史，这是其积极的一面，我们应该充分肯定。但院画受统治者审美观念的束缚，正如朱寿镛《画法大成》中说："宋画院众工，必先呈稿，然后上真"，加之强调"形似"和"格法"，必定在一定程度上束缚一些画家的思想，限制他们的个性发展。有的作品趋于"巧密过甚"，平庸、刻板。我们在肯定院画在发展中国传统绘画的积极作用的同时，要认识到它的局限性；但也不用因噎废食，否定其艺术成就和对中国传统绘画的积极影响。

7.3 五代两宋山水画

五代山水画坛承唐启宋，变古生今，出现了荆浩、关仝、董源、巨然为代表的几位山水画大师，开创了南北山水画派。

宋代山水画名家辈出，北宋初期的山水画以李成、范宽等中原画派为主流，后融入江南画派，形成以郭熙等为代表的院体山水画。南宋院体山水画是其主流，以"南宋四家"李唐、刘松年、马远、夏圭为代表。北宋中期文人墨戏之风盛行，"米点山水"是其代表，与院画的"格法"大异其趣。7.5节中会专门介绍"米点山水"。北宋中后期，青绿山水画进入成熟发展的时期，出现了王希孟、赵伯驹等代表画家。

元代山水画上溯唐、五代、北宋诸样式而形成自己的风格，元代文人画大盛，赵孟頫及"元四家"黄公望、王蒙、倪瓒、吴镇是文人山水画家的杰出代表。7.5节中会专门介绍元代的山水画。

7.3.1 五代山水画的南北二派

五代是山水画大发展到日趋成熟的时期，这个时期的山水画，风格纷呈，画家众多，代表着五代山水画水准的关键人物就是画史上常提及的"荆、关、董、巨"。

"荆"指荆浩，"关"指关仝，"董"指董源，"巨"指巨然。"荆、关、董、巨"从各自生活的地区体察山水情势，将自然山水化为笔底生机勃勃的艺术形象。荆浩表现太行山景色，关仝描写关、陕一带风光，成为北方山水画派的代表人物；董源和巨然写江南山水，开创南方山水画派的风格。南北二派都创造了自己独特的表现方法，成为中国传统山水画的不朽宗师。

1. 以荆浩、关仝为代表的北方山水画派

1）荆浩

荆浩，字浩然，生于唐大中年间，卒于五代后梁时期，沁水（今属山西）人。五代杰出画家。唐末因避战乱隐居于山西太行山的洪谷，自号洪谷子。他是我国山水画发展史上一位承上启下的画家。他在崇山峻岭之中，面对大自然，以造化为师，面对真山写生，据说他单写松就达数万本之多。他既以大自然为师，也注意吸取前人的绘画经验和教训。他曾说吴道子的山水画有笔无墨，项容的山水画有墨无笔，"吾当采二子之所长，成一家之体"。可见其强烈的上进心和使命感。他最终实现了自己的诺言，在总结唐人运用笔墨经验的基础上，创造了笔墨并重的北方山水画派。六朝时期即出现的"卧对其间可至数百里"，比较旷阔风格的山水，到荆浩时，获得更大发展，成为宋人所称的"全景山水"，这种格局成了北宋山水画的主流。他开创的北方山水画派的画家群有着共同的艺术特征，即明显的北方地域特色，长山大岭，雄伟峻拔，呈雄健阳刚之美，给人以崇高之感。这种大气磅礴的山水创作，正是通过"远取其势，近取其质"的表现手法得到的。在技法运用上，笔墨刚健，多用斧劈、刮铁皴法，用墨偏重，用水偏少，主要以笔墨皴擦塑造大山大水形象。荆浩现存世作品极少，有《匡庐图》《雪景山水图轴》《山阴宴兰亭阁》等，著录于《故宫名画三百种》《宣和画谱》。

传为荆浩作品的《匡庐图》（图7-1）为全景式构图，中间危峰重叠，壁立千仞，四周群嶂连绵，溪谷蜿蜒。全幅纯施水墨，皴染结合，法度严谨，风格苍劲浑穆。他既注意汲取传统技法的优点，更注意笔墨技法的变化，奠定了水墨山水画笔墨技巧的艺术形式。从某种意义上说，荆浩的山水画标志着中国山水画的成熟。《匡庐图》系画江西庐山，实际上是以北方的深山大岭为依据创作的。

荆浩的伟大之处还表现在他的理论成就上。他上承"传神论"和"气韵论"，而又有新的创见，他的《笔法记》是我国山水画理论中的重要文献，"图真"是其核心思想。他在《笔法记》中写道："画者，画也，度物象而取其真。……似者，得其形，遗其气。真者，气质俱盛。"他对"似"与"真"的区别，表达了他对山水画本质的认识。"似"不过是物象外在的形似，而不具备内在的精神气质，徒具形骸而无生气。而"真"则是形神兼备，把物象外在形貌与内在的生命精神都充分表现出来。山水画的本质和目标就是"图真"，就是创造出一个表现自然山水的形体和生命的审美意象。而要达到"图真"目的，技法手段上提出"六要"："气、韵、思、景、笔、墨"。荆浩对笔墨在山水创作中的作用予以了相当的重视。他在创作实践

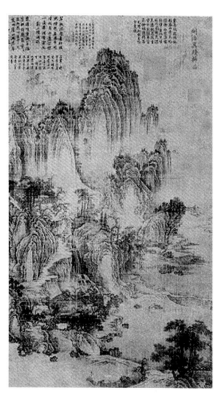

图7-1 《匡庐图》（五代），作者为荆浩，绢本水墨，高185.8厘米，宽106.8厘米，中国台北"故宫博物院"藏

中体会到，再巧妙的艺术构思，再精到的形象布局，都得靠笔墨去实现。荆浩所说的笔墨之意典型地标示了山水画的文化特质。荆浩的笔墨之论至今已逾千年而不衰，说明其影响之深远。

荆浩的远见博识，精湛的技艺和非凡的人格魅力，对后学影响巨大。画史称："三家鼎峙，百代标程。""三家"指关仝、李成、范宽。而关仝是荆浩的入室弟子，北宋李成、范宽也与荆浩的山水画有师承关系。荆浩开创的北方山水画派，在北宋山水画坛占据压倒性的优势。

2）关仝

关仝，长安（今陕西西安）人，五代末至宋初的山水画大师。他刻苦钻研，废寝忘食地学习老师荆浩的画，有"出蓝"之誉，与荆浩并称"荆关"，二人共同奠定了北方山水画派。关仝喜欢以秋山寒林、村居野渡、幽人逸士、渔市山驿等为题材，自成一家，时称"关家山水"。较之荆浩，他的画作笔墨更为简练，形象更为鲜明动人，他画关河"下笔甚辣"，有时能一笔而成，"其辣擢之状，突如涌出"，所以有"笔愈简而气愈壮，景愈少而意愈长"的境界。传世作品有《山溪待渡图》《关山行旅图》《秋山晚翠图》等，著录于《故宫名画三百种》。

2．以董源、巨然为代表的江南画派

与北派两家对峙的是以董源、巨然为代表的江南山水画派。

>>>>>>>>

1）董源

董源（？—约962年），为五代南唐画家，一作董元，字叔达，钟陵（今江西省南昌市进贤县西北）人。他在南唐时任职北苑副使，人称董北苑。他的生活环境不同于旷寂、雄浑、寒冷的北方，而是地势起伏平缓、温暖湿润的江南水乡。他留心自然，并以自己的艺术语言表达出来。作为山水画家，董源水墨、青绿山水都有很高的成就。宋人称许他"水墨类王维，着色如李思训"。当然，董源最有独创性而且成就最高的还是水墨山水。他的代表作有《潇湘图》《夏山图》《夏景山口待渡图》《寒林重汀图》和《龙宿郊民图》等。

在董源的作品里，很难看到险峻奇峭的山峰，所见都是平缓连绵的山峦映带无穷，林麓洲渚，山村渔舍，全是江南丘陵江湖的动人景色。《潇湘图》（图7-2）以横幅形式描绘草木茂盛，云雾晦明的江南景色，充分发挥水墨的表现力，极得山川神气。他创造出一系列独特的造型语言来表现江南独特的地貌特征：披麻皴（好像剥苎麻时拉出的长条纤维那样的笔触）表现江南山石形质，浑圆的点子皴表现灌木郁郁葱葱的感觉，这两种皴法都是表现远观的大印象。沈括评价"用笔甚草草，近视之几不类物象，远观则景物粲然，幽情远思，如睹异境"。为了表现江南湿润的特点，其笔墨中水分含量较多，并掺有少量花青，使其笔墨技法与所表现的特定景色充分融合。董源很重视对山水画中点景人物的刻画，每每带有风俗画的情节性，有时实为全画的题旨所系。人物虽小如豆点，但皆设青、红、白等重色，与水墨皴点相衬托，神情逼真，清晰可辨，别有一种古雅之趣。与北派山水画相比，他的绘画语言比较简单，但从取景到画法都笼罩在一种宁静、平和、恬淡的氛围当中，有一种南唐文化特有的柔婉诗意。

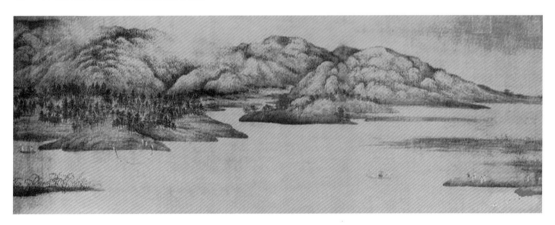

图7-2　《潇湘图》（五代），作者为董源，绢本设色，高50厘米，宽141.4厘米，北京故宫博物院藏

董源所创造的南派山水画，当时得到巨然和尚的追随，后世遂以"董巨"并称。在宋代，除了米芾、沈括十分欣赏"董巨"画派之外，一般论者对"董巨"的评价并不高。一直到了元代，取法"董巨"的风气才逐渐兴起。这其实是文化中心的转移、时代审美风气的变异造成的结果。"元四家"、高克恭，明代沈周、文徵明、董其昌，都传其画法，尊为画派正宗。

2）巨然

巨然，五代南唐、北宋初期画家，僧人。原姓名及生卒年不详，钟陵（今江西南昌）人。他先是钟陵开元寺的僧人，山水画师法董源，因善画山水而成为南唐后主李煜的宾客。南

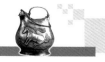

>>>>>>>>

唐亡，巨然随李后主到了汴梁（今河南开封），居开宝寺中。北方的自然环境和北方山水画派又给予他新的影响，创造出一种融合南北的新面貌。他的画山峦拔地而起，山顶多作矾头（小石块），有一定的气势感，具有北方山水画派的特点。布局虽然宏大，却无北派的雄奇、峻峭之感。山石皴法仍然用长披麻皴，然后以焦墨破笔点苔法点树叶。浓点淡皴，点线并置，更显得气格秀润，墨彩腾发，总体效果仍具有董源的那种平淡与幽远。传世作品有《层崖丛树图》《秋山问道图》，现藏于中国台北"故宫博物院"；《万壑松风图》藏于上海博物馆；《烟浮远岫图》藏于日本大阪市立美术馆。

"荆、关、董、巨"四大家的出现，成为中国山水画发展史的里程碑。荆浩、关仝代表的北方山水画派，以大山大水的构图，开创了北方雄伟壮美的全景式山水；以董源、巨然为代表的江南山水画派，则长于表现平淡天真的江南景色，体现风雨晦明的变化。作为中国山水画重要技法之一的"皴法"，在此时得到了很大发展，墨法逐渐丰富，笔墨成了画家们的自觉追求，水墨及水墨淡设色的山水画已发展成熟。

7.3.2　北宋中原画派与院体山水画

五代至北宋，水墨山水大盛，以荆浩、关仝开创的"雄奇浑厚"的北方山水得以继承、发展、开拓，出现了三家各有地方特色的北方山水画派。北方山水画派的阵营得以壮大，风格也趋于多样化。为此，北宋著名画论家郭若虚在《图画见闻志》中特辟《论三家山水》一章，指出"画山水惟营丘李成、长安关仝、华原范宽"，又赞誉"智妙入神、才高出类、三家鼎峙、百代标程"。说这三家有绝世之境界，成三家鼎立之势。我们在 7.3.1 小节已介绍了关仝，下面谈谈李成和范宽。

1. 李成

李成（919—967 年），字咸熙，先世为唐宗室，世居长安（今陕西西安），五代、宋初画家。由于他的风格在北宋产生了很大影响，习惯上把他看成北宋画家。五代随祖父避战乱迁居青州营丘（今山东淄博临淄），世称李营丘。齐鲁平原的自然环境给了他创作的源泉。他在继承前人水墨山水技法的基础上，形成独特的造型语言——蟹爪枝和卷云皴。蟹爪枝指用粗细变化自如的墨线，层层分岔，层层搭接，概括地表现出冬季的杂树枯枝。这种语言，有利于表现秋冬季节的萧条肃杀，于是他创造了"寒林"的景象，人称"李寒林"。卷云皴指用中锋和侧锋并施的笔法，在绢面上扭转拖压，并形成弧线，画出浑圆饱满的云朵状石块、沙丘或受到水蚀的山丘、黄土岗。另外，作为一个有很高修养的文人，一个心怀忧愤的失意者，李成的山水里有更多的主观写照在里面，是作者的主观审美情趣与大自然相融的产物。他最喜欢表现的平远小景，往往具有清旷萧疏的意境，与荆浩、关仝雄奇深厚的画风不同。李成在世时，画名已很盛。到宋末更称为"古今第一"。宋神宗、宋徽宗均酷爱其山水，下诏收集李成的画。这对于李成画派成为北宋画院的主流风格起到了关键作用。流传至今传为李成所作的画大多是后人仿作或其传派作品。

现收藏于日本大阪市立美术馆的李成名作《读碑窠石图》（图 7-3），画面碑侧款题"王晓人物，李成树石"。但据宋末周密《云烟过眼录》记载，他当时所见此画仅剩半幅，王晓人物画这部分已残损。因此，收藏在大阪的这件作品或许是宋人的摹本，通常被认为能够代表李成的风格。

>>>>>>>>>

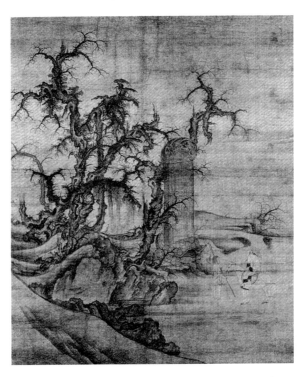

图7-3 《读碑窠石图》（北宋），作者为李成，绢本水墨，高126.3厘米，
宽104.9厘米，日本大阪市立美术馆藏

《读碑窠石图》描绘大自然幽凄、萧瑟的景象。石坡下古木参差，苍干瘦枝俯仰，下垂如蟹爪，上有藤葛攀缘。平台上一古碑矗立，一戴笠骑骡的行者正仰观碑文，似有无限感慨。随行的童子，持杖而立，似乎并不解主人的忧思。一块残碑，几株枯树，荆棘枯草，所有的景物都烘托出无限凄怆的气氛。这幅《读碑窠石图》是表达文人墨客旅途中怀古思幽的主题，联想到李成辉煌的家世，渊博的才艺，这也许正是作者有感于自己命运坎坷不得志的精神写照。是"自娱于其间"的"胸中丘壑"——客观大自然山水与画家主观情趣的交织交融。此画在水墨山水画的文人抒情方面迈出了一大步，对后世影响深远。

2. 范宽

北宋另一主流派山水画家是范宽。范宽（约950—1027年），名中立，字仲立，因为性情宽和，人称范宽，华原（今陕西耀州区）人。范宽初学荆浩、关仝，受李成影响更大，但他不满足于此，终于领悟到："前人之法，未尝不近取诸物。吾与其师于人者，未若师诸物也；与其师于物者，未若师诸心。"于是移居终南山、太华山，"遍观奇胜，常危坐山林间，终日纵目四顾，以求其趣，发之毫端"。创造出不同于荆浩、关仝、李成的北方山水画样式。范宽与李成虽然同是北方流派，但李成因徙居山东营丘，便常以齐鲁原野的自然环境为描绘对象，范宽长期居住在终南山和太华山，他的画也就崇山雄厚、巨石突兀、林木繁茂、气势逼人。北宋中期著名画家王诜曾同时观赏李成、范宽的画作，认为恰好是"一文一武"。北宋北方画派以李成、范宽为代表，继李成、范宽之后，山水画家接踵而起，当时曾出现"齐鲁之士惟摹李成，关陕之士惟摹范宽"的景象。范宽存世作品有《溪山行旅图》《寒林雪景图》等。

《溪山行旅图》（图7-4）是我国古代山水画的优秀典范，被董其昌誉为"宋画第一"。展开画轴，高旷雄伟的峰峦拔地而起，壁立千仞，巍峨摩天，撼人心魄，表现出秦陇间峰峦浑厚雄强、峻重苍老之感。体现了范宽作品"如面前真列，峰峦浑厚，气壮雄逸，笔力老健"的特点。此图不但造型峻巍，无人能出其右，写山之骨的笔墨，也同样是其独创。仔细推敲，此画虽然墨气浓重，但用墨却并不多，作者很少用水调出淡墨，而是用焦墨皴擦，用强烈的黑白对比突出墨色的分量。特别是正面的山体以稠密的小笔，皴出山石巨峰的质与骨。这种皴法便是后人所称的"钉头皴"或"雨点皴"，稍大一点的被称为"豆瓣皴"。同时，范宽还十分重视具体景物深入细致的刻画，精心经营山坳深壑中的飞瀑流泉和前景的行旅队伍，巧妙地用烟岚虚化，衔接巍峨的主峰与富有生活气息的前景。

北方山水画派的几位画家各有特点，关仝的"峭拔"、李成的"旷远"、范宽的"雄杰"，历来被称为"三家山水"，他们都因为各具个性而自成一体，而三家又都源于荆浩，他们共同组成了五代至北宋初山水画中的北方画派，与以柔性线条描绘平缓温婉的江南山水的南方画派有着本质的区别。当时受三家影响或者直接师法他们的画家很多，也留下了不少精彩之作，但在三家之后，尤其是宋代以后，影响最大的是李成一派，其他两家相对式微。李成传派中较为出色的画家有燕文贵、许道宁、郭熙等。

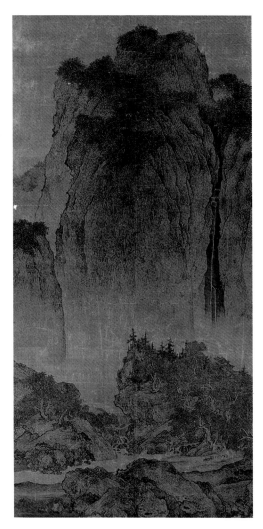

图7-4　《溪山行旅图》（北宋），作者为范宽，
　　　绢本水墨，高206.3厘米，宽103.3厘米，
　　　中国台北"故宫博物院"藏

总之，北宋山水画常采用全景式构图，或山峦重叠，树木繁杂；或境地宽远，视野开阔；或铺天盖地，丰盛错综；或一望无际，邈远辽阔。笔墨繁而凝重。这种基本塞满画面的、客观的、全景整体性描绘自然，使北宋山水画富有深厚的内容感，给予人们的审美感受宽泛、丰满而不确定。

7.3.3　青绿山水画的第二座高峰

北宋中后期的山水画坛，出现了非常多元的风格倾向，表现在青绿和水墨两端。我们先说青绿山水。北宋中后期，青绿山水画得到长足发展，与盛唐大、小李将军遥相呼应，形成我国青绿山水画史上的又一座高峰。一些山水画家致力于青绿山水，创造出符合宫廷欣赏趣味的典丽的青绿山水画，他们是王希孟、赵伯驹、赵伯骕等。宋代青绿山水的

>>>>>>>>

内容从唐代的神仙境界和贵族游乐转向了更为广阔和平易的世俗生活，转向对锦绣河山的歌颂。宋徽宗时期王希孟创作的《千里江山图卷》，是青绿山水的旷世杰作。

《千里江山图卷》（图 7-5）是天才画家王希孟 18 岁时创作的不朽长卷，是我们所能见到的早期最大的一幅青绿山水卷轴画。此图一匹整绢画成，为全景青绿山水，气魄宏大，构图严谨，把千里山川、人物、屋宇、村舍、车船、飞瀑、林木、飞禽等，集中于一长卷，充分体现出中国画散点透视的特点。整个画面着色浓重，少皴笔，多以勾廓方式，用晕染来加强画面的艺术气氛。这幅画代表了院体青绿山水精密不苟，严格遵循格法的画风，富丽堂皇、气象万千，无论在画面的容量上还是艺术水平上，都是堪与《清明上河图》媲美的巨作。总之，《千里江山图卷》无论在构图的周密，还是在用笔的精密、色彩的浓艳方面，较之隋唐的青绿山水，都大大地前进了一步，形成了与展子虔及大、小李将军一派青绿画风不同的风格。王希孟是宋徽宗时画院的学生，曾得宋徽宗亲自指点。但画史无传，清人怀疑他画成此图之后不久就早逝了。

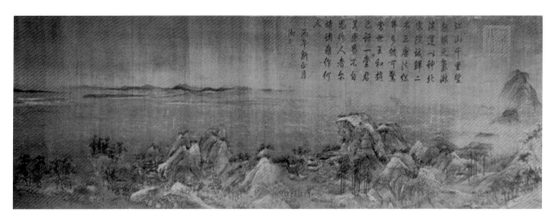

图7-5　《千里江山图卷》（局部）（北宋），作者为王希孟，绢本设色，高51.5厘米，
宽1191.5厘米，北京故宫博物院藏

7.3.4　南宋院体山水画

真正代表南宋山水画主流的是那些讲究意境的创造、以抒情为主要目的的所谓"边角之景"。画家在取景上多以局部特写的方法来加强描写的力度，在画法上多以水墨苍劲的大斧劈皴为特色，从而以细节的真实构成清新的意境。这种新风格的代表是院体山水画家李唐、刘松年、马远、夏圭，他们四人被称为"南宋四家"。如果说北宋山水画是崇高的，那么南宋山水画则是优美的；北宋山水画是充实的，南宋山水画则是空灵的；北宋山水画是宽厚的，南宋山水画则是玲珑的。两美并峙，留给我们无穷的回味。

1. 李唐

李唐（约 1066—1150 年），字晞古，河阳三城（今河南孟州市）人。48 岁时遇皇家画院招考，试题是"竹锁桥边卖酒家"。李唐从"虚"处着手，没有重点描绘酒家，而在小溪桥畔的竹林深处，斜挑出一幅酒帘，正切合到"竹锁"的深意。这种"露其要处而隐其全"的艺术手法使宋徽宗大为赞赏，亲手圈点为第一名，遂成为宋徽宗时期画院的专职画家。金兵攻破汴京后，他辗转到了临安，以卖画为生，生活上穷困潦倒，他写诗抱怨："雪

里烟村雨里滩，看之如易做之难。早知不入时人眼，多买胭脂画牡丹。"80 岁高龄才被举荐重回画院，为画院待诏。擅长山水及人物故事画。传世作品有山水画《万壑松风图》《清溪渔隐图》《长夏江寺图》等，借古喻今的人物故事画《采薇图》《晋文公复国图》等。

《万壑松风图》（图 7-6）为李唐的传世名作之一。在画史上，有些画家仅凭一幅作品，即可跻身大师的行列，《万壑松风图》正是这样的杰作。当然，李唐的杰作并非仅此一件。此画当是李唐南渡前 70 岁左右时的手笔。画家游刃有余地使用北方山水画家的绝妙手法，描绘中国北地山水雄浑壮丽的景色，大、小斧劈的技法也有了基本雏形。此图最打动人的是它能将常见的高山、流水、白云、青松等景物营造成一个宁静似太古的艺术境界，让人们深切地感知和体悟到自然界的永恒和伟大。

李唐是南宋画家的领袖，斧劈皴成熟于李唐，大斧劈皴更是李唐的独创。"南宋四家"中其余三人以及萧照皆是他的传人。刘松年画风比李唐稍微细腻一些，马远、夏圭的画风更加刚劲、简括，所以尽管他们二人更能代表南宋的画风，却都没有超脱李唐的画风。李唐画派的影响，在南宋就因僧人的往来传到了日本。李唐作为开宗立派的绘画大师，在中国绘画史上具有不可替代的作用。

图 7-6 《万壑松风图》（南宋），作者为李唐，绢本设色，高 188 厘米，宽 139.8 厘米，中国台北"故宫博物院"藏

不染斋主临古系列——斧劈皴.mp4

2. 马远

马远和夏圭是南宋画院画家，他们在构图章法上有突破性创造，他们的作品从根本上改变了五代北宋以来的全景式构图形式，采用边角式构图方法，使画面的重心偏离正中，留下更多空白，传达出某种诗趣、情调，人称"马一角、夏半边"。李唐、马远、夏圭虽然都是局部取景，但总体来说，马远、夏圭更为简约、概括，画面烘托的气氛和表现的意境更具特色。他们的画对空白的巧妙运用，可以说是前无古人，所营造的幽淡、清静、冷寂、萧条、淡泊的意境，确定而优美。对"马夏"这种"一角""半边"的新颖章法，人们除了从艺术创作的角度加以研究和肯定外，还常常把它的产生与南宋的现实处境相联系："一角""半边"不正好与南宋的"剩山残水""半壁江山"相暗合吗？当然，这是一种附会的解释。这种构图方式的出现，是出于艺术样式发展的需要。一种构图方式的运用，不会永远流行，总有新的样式要突破樊篱，"马一角、夏半边"是顺应时代需要而产生的。

马远，字遥父，河中（今山西永济市）人。宋光宗、宁宗时的画院待诏。他的作品往往是一边半角的构图，让空白传达出某种意境。在用笔上，也有发展，他扩大了斧劈皴法，画山石用笔直扫，水墨俱下，有棱有角。马远人物、山水、花鸟，无不擅长，而尤以山水

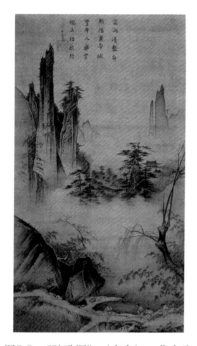

图7-7　《踏歌图》（南宋），作者为马远，绢本设色，高192.5厘米，宽111厘米，北京故宫博物院藏

画最为杰出。他的作品在当时很受推重，画院中学他风格的人也不少。北京故宫博物院所藏《踏歌图》《水图》《梅石溪凫图》是其代表作。

《踏歌图》（图7-7）是马远的传世名作。图中奇峰突兀，不再居于中心位置，而是置于远景和一旁，殿阁隐现于云烟迷蒙之中，近处山径曲折，竹翠柳疏，几个农民正结伴踏歌于垅上，形象地表达了"丰年人乐业，垅上踏歌行"的诗意。整个画面清旷秀劲，上部似笼罩在扑朔迷离的仙气之中，下部却是现实人物风俗画，二者被中间的云雾相隔相连，和谐自然。

马远、夏圭不仅是当时画院画家的旗帜，还给元明时期的画家以深远的影响。马夏流派从南宋宁宗时起，到明末清初止，前后繁衍了400多年。马夏流派的影响，在南宋末年因僧人的往来还传到了日本。可以说，中国古代未有任何一个画派能比得上马夏在国外的影响。马远、夏圭这两位在中国绘画史上占有重要地位的杰出画家，作为山水画坛的两座丰碑，今后还将给更多的后学者提供艺术创作的灵感和经验。

7.4　五代两宋花鸟画的繁荣

五代两宋花鸟画的发展，其欣欣向荣的盛况，毫不逊色于山水画。五代花鸟画的突出成就，集中反映在西蜀黄筌父子和南唐徐熙身上。宋代是花鸟画空前发展的时期，文人士大夫的水墨花鸟画（7.5节介绍）与院体花鸟并存，都达到了很高的艺术水平。元代文人画的长足发展使以"梅、兰、竹、菊"四君子为主题的水墨花鸟得以广泛流行，画家们逐步由"以形写形"开始向"以意写形"转变。他们主张"以素净为贵"，其画在继承院体花鸟艳丽工整的基础上，一变而为清润淡雅，涌现出了如钱选、陈琳、赵孟頫、王冕、吴镇、柯九思（7.5节介绍）等一代名家。

7.4.1　五代花鸟画

五代西蜀和南唐，政局相对稳定，经济繁荣，社会上层流行着奢侈享乐的风气，于是花鸟画有了生存的土壤。唐玄宗和唐僖宗先后逃难入蜀，把宫廷贵族文化带入四川，满足贵族享乐之风的"黄家富贵"样式的花鸟画迅速在西蜀发展起来。南唐徐熙的花鸟画则具有平民知识分子色彩。黄筌和徐熙的花鸟画都重视写实，但风格迥异，相映生辉，人们用"黄家富贵，徐熙野逸"来概括二人不同的艺术风格。

1. 黄筌

黄筌（约903—965年），字要叔，四川成都人。西蜀宫廷画家，后入北宋画院。黄筌

以他的花鸟画艺术，顺利地得到了统治者的"厚遇"，经历前蜀、后蜀、北宋，从 17 岁进画院起，直到去世就再也没有离开过画院。黄筌早年师从入蜀的唐末宫廷画家有刁光胤、滕昌祐、孙位等人，他集众家之长而独具一格。黄筌及其子黄居寀的作品格调富贵，多画宫中珍禽瑞鸟、名花奇石；画法工整细致，"妙在赋色"，设色富丽浓艳，适合宫廷贵族的欣赏趣味，所以有"黄家富贵"之称。黄筌的花鸟画妙于写生，造型准确，颇能乱真。文献记载：淮南王为蜀主送来 6 只仙鹤，黄筌奉命在偏殿墙壁上写生，画成六鹤图：唳天、颈露、啄苔、起舞、梳翎、顾步，画上六鹤经常把真鹤引来。这座殿也就因之命名为"六鹤殿"了。追求形象的真实和画面的生趣是黄筌花鸟画的基本格调。黄派花鸟画被北宋院画奉为圭臬，风靡百年之久。遗憾的是他的作品仅有《写生珍禽图》一件传世。

《写生珍禽图》（图 7-8）现藏于北京故宫博物院，此图描绘飞鸟、昆虫、龟介等 20 余种类型，造型逼真，对于鸟羽的蓬松感、蝉翼的透明感、龟壳的坚硬感等的刻画，确乎达到了栩栩如生的效果，足以与数百年之后西方文艺复兴时期写生大师笔下的同类形象相媲美。左下角款署"付子居宝习"，表明此图是黄筌教儿子黄居寀习画的范本。虽然此图并无构图上的组织，但仍可看出黄派"用笔新细、轻色晕染"的特点。

图7-8 《写生珍禽图》（五代西蜀），作者为黄筌，绢本设色，高41.5厘米，宽70厘米，北京故宫博物院藏

黄筌的花鸟画，多用淡墨细勾，然后用重彩渲染的"双勾填彩"的画法。他的这种画法，代表着画院精工富丽、繁缛华贵的风格，与院外的徐熙各竞所长，形成两大流派，使花鸟画进入一个新的阶段，而且日益兴盛起来。

2. 徐熙

徐熙，江宁（今江苏南京）人。五代南唐士大夫画家。他出身江南名门望族，但本人却是个不求闻达、闲散江湖的处士。他性情放达，志节清高，以绘画自娱。徐熙师承关系不明，主要靠师法自然来提高写实的能力。他多选材于田野景象，描写"汀花野竹，水鸟渊鱼""蔬菜茎苗"，有野逸的韵致。画法上自创"落墨法"，墨迹与颜色不相隐映，大略属于小写意的方法。这种看似用笔草草，实际上是一种水墨为主兼用色彩的新画风，具有生动活泼的笔墨趣味和朴实淡雅的格调，颇能传达野逸之趣，受到文人士子的重视。可惜他的真

>>>>>>>>

迹今已失传，上海博物馆收藏的《雪竹图》，被专家认为反映了徐熙的画法风格。

徐熙的画适合文人趣味，开水墨淡彩和水墨写意花鸟画的先河。北宋初期徐熙画风并不为画院所崇尚，北宋中期以后才受到文人士大夫的赞赏，对那以后的水墨花鸟画产生了较大影响。

五代南唐徐熙及其孙子徐崇嗣的"野逸"与五代西蜀黄筌及其儿子黄居寀的"富贵"，创立了两种迥异的画风和美学风格。这两种美学风格的形成，是由于两人所处的社会地位不同，接触的事物和环境不同，乃至人生态度、思想意识也不尽相同的缘故。这也说明这一时期的花鸟画已从单纯的模拟物象进入托物言志的阶段。黄派花鸟画表达了作者对宫廷生活的认同和赞美，而徐派花鸟画则传达出文人士大夫的自命清高、孤芳自赏。"徐黄异体"适合了各阶层的审美需求，也是中国花鸟画发展到成熟阶段的标志。这两种风格左右了两宋乃至此后整个中国花鸟画史的发展嬗递。

7.4.2　宋代花鸟画

宋代是中国花鸟画繁荣时期。北宋初期百余年，黄家富贵画风在花鸟画中占主导地位。到宋神宗时，赵昌、崔白、易元吉、吴元瑜的出现，打破了黄家"富贵"一统天下的局面，标志着具有宋代文化特点的院体花鸟画面貌的出现。宋代花鸟形体刻画精工逼真，设色傅彩细腻艳丽；重视飞禽的神态描写，达到了中国工笔设色花鸟画的历史巅峰。

1．不让于父的黄居寀

黄居寀（933—？），五代、宋初画家。字伯鸾，四川成都人，黄筌第三子，绘画深得家传。宋代黄复休的《益州名画录》中称黄居寀"画艺敏赡，不让于父"。先仕后蜀为翰林待诏，32岁随蜀主入宋，仍任翰林待诏，深受帝王宠信。黄氏父子画风富丽，迎合宫廷需要，为宋初翰林图画院中取舍作品之标准。据说徐熙的孙子徐崇嗣为了在画院立足，也不得不改变祖法来迎合黄派的脾胃。《山鹧棘雀图》是黄居寀于今仅存的一幅真迹。

《山鹧棘雀图》（图 7-9）画溪水旁，坡石上一只山鹧倾着身子，正准备啄饮溪水，那长长的尾巴横跨整个画幅。一群野雀飞来，姿态各异，停在细竹、荆棘上。画家着意于刻画大石上的山鹧，红嘴黑颈，朱爪绿羽，雍容华贵。其画法是先作勾勒，然后着色。此外，石块的皴斫显示出画家山水画的功力。

2．写生赵昌

赵昌，字昌之，四川广汉人。宋初著名花鸟画家。擅画花果，多作折枝花卉，兼工草虫。其

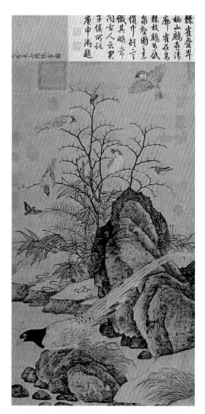

图 7-9　《山鹧棘雀图》（北宋），作者为黄居寀，绢本设色，高 99 厘米，宽 53.6 厘米，中国台北"故宫博物院"藏

画师法滕昌祐，有"出蓝"之誉，亦效徐崇嗣"没骨"法。相传常于晓露未干时，细心观察花卉，对花调色摹写，自号"写生赵昌"。当时盛行厚彩重色，而赵昌所作敷色清淡，屏去浓艳，一时有"旷世无双"之誉，唯笔迹较为柔弱。因此，虽与黄体同为工笔设色画，但意境恬淡幽远，富于清新俊逸的疏朗情调，在北宋花鸟画家中独具面貌。作品传世极少，有《杏花图》（即《粉花图》，中国台北"故宫博物院"藏）、《写生蛱蝶图》传为其作品。

《写生蛱蝶图》（图 7-10）以墨笔勾秋花虫草，彩蝶翔舞于野花之上，蚂蚱跳跃于草叶之间，整幅画给人以秋风送爽的愉悦和轻柔的美感。形象准确自然，风格清秀，设色淡雅，用双勾法，线条有轻重顿挫变化；虫蝶用色浓丽，以工整的细线条进行勾勒。构图上以主要的空间描绘飞舞着的蝴蝶，使画面具有一种田园野趣的意境。与黄筌的"富贵"、徐熙的"野逸"又有几分不同。此图无款印，明代董其昌题称为"赵昌画"。此画的艺术成就为世人公认，但就其是否出自赵昌之手尚有争议。原因就在于画中使用了双勾粗逸之笔，而这和赵昌的画法并不一致，故有人推断为徐熙一派的作品。

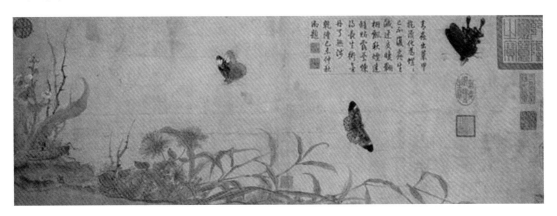

图7-10　《写生蛱蝶图》（北宋），作者为赵昌（传），纸本设色，高27.7厘米，宽91厘米，北京故宫博物院藏

3. 崔白

崔白（约 1004—1088 年），字子西，濠梁（今安徽凤阳）人。北宋院画家。记载中说他"博雅好古"，是一位颇有学识素养的画家。他不受宋初以来画院中流行的黄筌父子浓艳细密画风束缚，另创一种清雅疏秀的画风。崔白擅画花竹、禽鸟，尤工秋荷凫雁，注重写生，强调笔墨的表现力，勾线劲利如铁丝，设色淡雅。崔白的出现，标志着花鸟画中开始形成具有宋代文化特点的独特面貌。他的传世名作有《双喜图》《寒雀图》等。

《寒雀图》（图 7-11）中环境的描写被简略化了，只剩下一株老树偃仰虬曲，却由此传达出隆冬时节的荒凉冷寂。一群叽叽喳喳的麻雀，在老树枝头鸣跳嬉戏，它们情态各异，充满活力，画出了麻雀好动的特性。将此图中的飞雀与《山鹧棘雀图》（图 7-9）中的飞雀相比，画家体物写形的进步不言自明。同时，画家运用了对比、变换等形式美法则，如老树干的横斜平直与麻雀形体的浑圆柔润、直与曲对比，环境的寒荒寂寥与麻雀的充沛活力对比，为作品增添许多艺术魅力。这幅图与《双喜图》相比，构图上进一步摆脱了山水画的影响，形成自己的创作特点。

崔白之弟崔悫，也为当时颇有成就的宫廷花鸟画家。兄弟齐名，画风也相似。崔白之孙顺之，也卓有祖风。崔白的弟子吴元瑜不但自己打破院体的媚俗之气，而且影响了一批

>>>>>>>>>

院画家也"革去故态，稍稍放笔墨以出胸臆"。至此，北宋中叶以来的花鸟画变革彻底完成。他们对赵佶的花鸟画风也有较大影响。

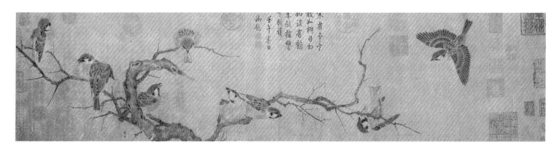

图7-11 《寒雀图》（北宋），作者为崔白，绢本设色，高25.5厘米，宽101.4厘米，北京故宫博物院藏

4. 赵佶

赵佶（1082—1135年），即宋徽宗。北宋皇帝、书画家。宋徽宗虽然政治上昏庸腐败、治国无方，但他所执事的时代，却是画院花鸟蓬勃发展的时期。他既是个天分极高的书画家，也是艺术活动的倡导者和组织者。他即位前就特别喜欢绘画。在位时广收历代文物、书画，集一时之盛，扩充并亲自掌管翰林图画院；使文臣编辑《宣和画谱》《宣和书谱》《宣和博古图》等书。在宋徽宗时期，代表官方意志的《宣和画谱》首次将花鸟画赋予人类的道德情操，所谓"花之于牡丹芍药，禽之于鸾凤孔翠，必使之富贵，而松竹梅菊，鸥鹭雁鹜，必见之悠闲，至于鹤之轩昂，鹰隼之击博，杨柳梧桐之扶疏风流，乔松古柏之岁寒磊落，展张于图绘，有以兴起人之意者，率能夺造化而移精神，遐想若登临览物之有得也"。这种理念在之后的若干世纪（直到现在），一直成为花鸟画家们自觉或不自觉遵循的原则。宋徽宗擅长书法，自创瘦劲锋利如银钩铁划的"瘦金体"。传世书迹有真书及草书《千字文卷》等。他的绘画重视写生，观察入微，以精工逼真著称。擅画花鸟、山水和人物。获有"妙体众形、兼备各法"之誉。但有些作品乃画院中高手代笔。画后押字用"天水""宣和"和"政和"小玺或用瓢印虫鱼篆文，还常押书"天下一人"。传世作品有现藏北京故宫博物院的《芙蓉锦鸡图》、藏上海博物馆的《柳鸦芦雁图》、藏辽宁省博物馆的《摹张萱虢国夫人游春图》和《瑞鹤图》等。

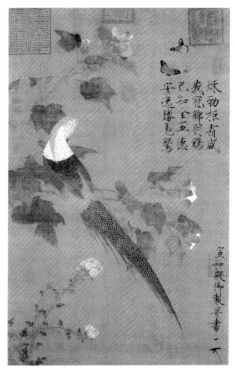

图7-12 《芙蓉锦鸡图》（北宋），作者为赵佶，绢本设色，高81.5厘米，宽53.6厘米，北京故宫博物院藏

赵佶花鸟画的风格可分为两类：一是以工笔赋色的作品；一是以水墨为主的作品。《芙蓉锦鸡图》（图7-12）是第一类的代表。此图画芙蓉、菊花，双勾工整。锦鸡回首，仰望双

蝶戏飞。这幅画写实技巧相当高超，锦鸡羽毛的华美及细致斑纹、芙蓉花枝因锦鸡停栖其上的摇曳动荡都刻画得传神逼真。画上御题诗篇点明了花鸟的象征意义，那锦鸡的斑斓色彩象征"五德"，宣扬封建的伦理思想。

南宋院体花鸟画是宣和院体画的延续。尤其是宋徽宗对花鸟集册的兴趣，使作为宫廷装饰用的小幅作品特别发达，流传至今的杰作也数量可观。表现方法仍以精勾细描为主，画风清疏淡雅，工致秀润，代表画家有李迪、李安忠、林椿等人。

5．李迪

李迪，生卒年不详，河阳（今河南孟州市）人。南宋画院待诏，后任画院副使，赐金带。他擅画花鸟、竹石、走兽、山水，是一位长于写生的画家，其写生作品十分生动。李迪的代表作有《枫鹰雉鸡图》《鸡雏待饲图》《猎犬图》等。其中《鸡雏待饲图》（图7-13）是一件很有特点的作品。该图没有任何背景，显得非常单纯，这在以往的花鸟画中十分少见。画家精心描绘了两只茸茸可爱的雏鸡，它们虽向同一方向张望，动态却完全不同，一只是顺势前瞻，一只为回首瞻望，传达雏鸡嗷嗷待哺的神情。此画的表现手法十分工整严密，作者先用淡墨和白色渲染雏鸡的背腹，然后用极精细的黑白线条勾绘出绒毛，一丝不苟，由此可以看出作者深厚的绘画功力。

6．佚名杰作

宋代美术史家郭若虚在他的《图画见闻志》中谈到"没骨画法"时曾说，宋初有一种画法，"其画皆无笔墨，惟用五彩布成"。即不用墨线勾勒，直接用五彩渲染而成。这幅不知作者姓名的《出水芙蓉图》（图7-14），用的就是没骨画法。整个画面似全用色彩画成，不见墨线的痕迹。画幅很小，画家用俯视特写的手法，十分精致生动地展现了荷花的娇艳和神韵：浅粉色的花瓣，层层绽放；嫩黄的花蕊，似乎还带着拂晓时的露珠；粉红色的花体，在绿叶映衬下妩媚动人。《出水芙蓉图》虽然只描绘了一朵花、一片叶，但它使我们感到了整个荷塘散发出的沁人心脾的芬芳，它是南宋花鸟画家构思新奇、笔墨精妙的集中体现。

图7-13 《鸡雏待饲图》（南宋），作者为李迪，绢本设色，高23.8厘米、宽24.7厘米，北京故宫博物院藏

图7-14 《出水芙蓉图》（南宋），佚名，绢本设色，高23.8厘米、宽25.1厘米，北京故宫博物院藏

与院体花鸟相异趣，院外的水墨花鸟画逐渐盛行，以梅、兰、竹、菊"四君子"为题材的士大夫画家比北宋有所增多，突出的有扬无咎、赵孟坚、郑思肖等人（详见7.5节）。

7.5　文　人　画

文人画泛指中国封建社会中文人、士大夫所作的画，其特点是综合了文学、书法、绘画、篆刻等艺术，表现画家的多方面文化修养和审美趣味，以别于民间画工和宫廷画院职业画家的绘画。北宋苏轼提出"士夫画"，明代董其昌称道"文人之画"，皆是说的文人画。文人画产生于北宋，成熟于元代，极盛于明清，在很大程度上左右了我们今天对"中国画"这一概念的理解。

7.5.1　宋代文人画

随着绘画表现技巧的不断发展与成熟，到了宋代以后，写实绘画的表现手段仿佛已趋于极致。在这种情况下，求变、求发展，就成为一种必然。绘画由再现自然转向抒写情感，由广阔的外在真实转向深邃的内在真实，这是绘画风格发展的内在规律使然。因此，在北宋中期院体画兴盛的同时，在院外的部分文人士大夫当中，兴起一股借绘画抒发性情的"笔墨游戏"之风。这种"笔墨游戏"即被后人称为"文人画"，以苏轼、文同、晁补之、米芾等人为代表。文人画家顺应时代的要求，力求变革，具有一定的进步意义。

1．苏轼的文人画观

苏轼（1035—1101年），字子瞻，号东坡居士，四川眉山人。他是宋代文人"墨戏"的倡导者和实践者。在中国的文人画史上，苏轼对文人画理论体系的形成起到了决定性的作用。他的艺术美学思想可以概括为以下几点。

（1）提出"士人画"概念。苏轼在《东坡题跋·跋汉杰画山》中，首先提出了"士人画"（即文人画）概念，虽然没有给予明确的定义，但有一定的具体描述："观士人画如阅天下马，取其意气所到；乃若画工，往往只取鞭策皮毛，槽枥刍秣，无一点俊发，看数尺便倦。"文人画马重"意气"，画工画马重形似，这是苏轼眼中文人画与画工画的本质区别。

（2）大力倡导诗画结合。苏轼在《东坡题跋·书摩诘蓝田烟雨图》中推崇王维，因为："味摩诘之诗，诗中有画；观摩诘之画，画中有诗。"他认为"诗画本一律，天工与清新"。绘画的诗意境界，是一种自然、淳朴、清新的境界。由于苏轼等人的大力提倡，诗画结合成为文人画的基本特征之一。

（3）神似高于形似。苏轼对绘画中"形"与"理"的论述对文人画的发展有着很深的影响。他认为客观对象皆有"常形"，而"论画以形似，见与儿童邻"。也就是说无论是作画还是评画，如果以"形似"来判断成败，这是十分幼稚和肤浅的，"形似"并不能作为评判艺术作品的最高标准。

（4）"绚烂之极归于平淡"。苏轼认为"平淡"是一个诗人、艺术家成熟之后才能达到的境界，他在《东坡诗话》中说："大凡为文当使气象峥嵘，五色绚烂，渐老渐熟，乃造平淡。"揭示出"绚烂"和"平淡"这两种风格既对立又统一，既相反又相成，包含着

艺术的辩证法。平淡之所以难得，之所以上乘，其根本原因还在于得之自然，苏轼在《东坡题跋·评韩柳诗》中称赞陶渊明、柳宗元诗歌艺术风格是"其外枯而中膏，似澹而实美"，这些都是很有价值的美学见解。

（5）不求功利、自我表现的创作原则。宋人邓椿在《画继》中记载苏轼在画家朱象先画上的题跋："能文而不求举，善画而不求售；文以达吾心，画以适吾意。"这是苏轼对朱象先的赞美，也是他所倡导的创作原则：不求功利，自我表现。

经过苏轼的大力提倡，更多的文人士大夫对绘画产生了兴趣。可以说，宋代文人画的发展与苏轼的理论主张紧密相关。许多文人学士因此纷纷拿起画笔，抒发胸中意气，且不断扩大文人画的表现内容，相继出现了墨梅、墨兰、墨菊等题材，他们成为与专业画家相抗衡的群体，并在美术史中谱写出了重要的篇章。宋代文人画的代表人物文同、米芾、王诜、李公麟，都与苏轼有较为密切的交游关系。苏轼的美学思想，对后世产生了深刻而深远的影响，是元以后风行的文人画的理论基石。

2．文同的《墨竹图》

文同（1018—1079 年），字与可，自号笑笑先生，人称石室先生等，梓州永泰（今四川盐亭）人。文同多才多艺，苏轼称他有诗、词、书、画四绝，绘画方面以画竹著称。他注重体验，主张画竹必先"胸有成竹"而后动笔。他画竹叶，创浓墨为面、淡墨为背之法，学者多效之，形成湖州竹派。

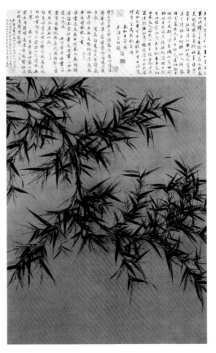

竹在我国传统绘画中有着极其重要的地位，在文人画中更是常见的题材。文人画竹是因为竹与人的某些高尚品格相似。文同曾在诗中称赞竹"虚心异众草，劲节逾凡木"。文同的墨竹，乃虚心、劲节、不慕荣华、凌寒不凋的人格精神的体现。这幅《墨竹图》（图7-15）是"墨竹宗祖"文同传世之作。文同虽不是以墨笔写竹的第一人，但他在前人的基础上，最大限度地发挥了墨的作用，创造性地表达了竹子的神韵个性，所以，后人公认他为墨竹一派开宗立派之人。文同自称画竹为"墨戏"，主张"托物寓兴"，然而这幅《墨竹图》仍使我们感到其画风的严谨，它是作者平时潜心观察和画前"成竹于胸"的必然结果。

图7-15　《墨竹图》（北宋），作者为文同，绢本水墨，高131.6厘米，宽105.4厘米，中国台北"故宫博物院"藏

3．"米点山水"

米芾（1051—1107 年），字元章，别号甚多，有襄阳漫士、海岳外史、鹿门居士等。祖籍山西太原，晚年定居润州（今江苏镇江）。因个性怪异，举止癫狂，遇奇丑怪石呼之为"兄"，膜拜不已，因而人称"米颠"。宋徽宗诏为书画学博士，人称"米南官"。米芾能诗文，擅书画，精鉴别，集书画家、鉴定家、收藏家于一身。米芾长住江南，尤其对

> > > > > > > >

镇江一带的云山烟雨，饱游细览，创造了"米氏云山"。米芾山水画的真迹至今无一遗存。我们只能通过其子米友仁的山水画和元代的一些模仿想象米芾山水画的面貌了。《潇湘奇观图》（图7-16）是其子米友仁的作品。画卷表现江南山水云雨微茫、丘陵晦明、丛林隐现的意境。以中锋卧笔作浓淡枯湿的横点，积点成山，树冠也用点法画成，后人称为"米点皴"。画家充分发挥水墨融合、墨色晕染所形成的效果，山峰、江水、树木虽未作具体细致的描写，而含蓄、空蒙的特殊韵致已凸现，大大丰富了中国山水画的表现技法。米氏父子的画风区别今已无从知晓，人们笼统地把这种山水画法称为"米氏云山"。"米氏云山"对元明清文人画产生了巨大的影响。

不染斋主临古系列——米点皴成片 _.mp4

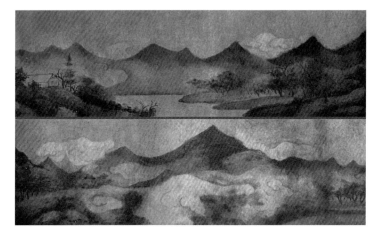

图7-16　《潇湘奇观图》（局部）（南宋），作者为米友仁，绢本水墨，高19.8厘米，宽289.5厘米，北京故宫博物院藏

4."白描"大师李公麟

李公麟（1049—1106年），字伯时，号龙眠居士，舒城（今安徽桐城）人。宋熙宁三年（1070年）中进士。李公麟官运不太得意，然而在艺术上却成就很高。他与苏轼、王诜、黄庭坚有密切的交往，学识修养极高，精于诗文、书法，善于鉴别古代钟鼎文物。在他众多的艺术才华中，以绘画成就最高，世称一绝。他的绘画题材极为广泛，道释人物、鞍马、宫室、山水、花鸟无所不能，这在中国历史上文人画家中是少有的。在人物画中注入文人的意趣，是李公麟在绘画上的最大贡献。

在艺术形式上，李公麟把唐代的"白画"创造性地发展成了"白描"，使白描成为独立的绘画形式，在中国绘画史上开辟了新天地，成为后人学画所遵从的样板典范。在中国绘画技法中，线描是最有特色的技法之一，而纯用线条和浓淡墨色描绘实物的白描画法，可以说是线描技法发展的最高、最纯的阶段。脱离了色彩的线条更加强调书法功力和抽象审美意趣，更符合文人士大夫的审美标准。白描画法符合了时代审美趣味的变化，因而很快流行起来，并成为文人士大夫创作人物画的主要手法。

李公麟的传世作品有《西园雅集图》《免胄图》《五马图》《临韦偃牧放图》等。

《五马图》（图7-17）是传世中最可信的李公麟真迹之一，画的是西域进献给北宋王朝的五匹骏马，分别为凤头骢、锦膊骢、好头赤、照夜白和满川花，每匹马前均有奚官

牵引。人马造型准确，均以单线勾出，线条概括洗练，流畅而含蓄，马神采焕发，人物服饰、神情各异。他画的马不仅造型准确，而且具有文人画的笔墨意趣，尤为后人称道。在美术史上，常称李公麟为白描大师，亦绝非偶然。

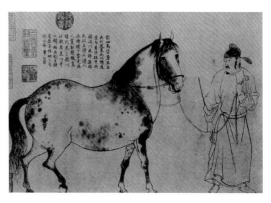

图7-17　《五马图》（局部）（北宋），作者为李公麟，纸本水墨，高29.3厘米，宽225厘米，日本私人收藏

5. 扬无咎的墨梅

宋代形成的"四君子"绘画题材——梅、兰、竹、菊是中国花鸟画中较早形成的情感符号。墨梅据说是苏轼同时代华光和尚的首创。南宋画家扬无咎进一步发展了墨梅画法。扬无咎（1097—1169 年），字补之，今江西南昌人。他诗、书、画皆能，尤其擅长水墨画。他画梅花师法华光，变水墨点瓣为用墨线圈出花瓣，更适宜表现疏香淡色的梅花特性，自有一种清爽不凡的韵致。扬无咎存世作品有《四梅花图》《雪梅图》《墨梅图》等，其中《四梅花图》画梅花未开、欲开、盛开、将残四种状态（图 7-18 为盛开），枝干皴擦用飞白，花瓣用白描勾出，表现出一种既工致又洒脱的在野文人画风格。扬无咎在墨梅艺术史上地位极高，直接影响了南宋赵孟坚、元末王冕等墨梅名家。

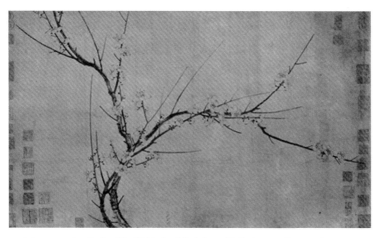

图7-18　《四梅花图》（局部）（南宋），作者为扬无咎，纸本水墨，高37.2厘米，宽358.8厘米，北京故宫博物院藏

6. 赵孟坚的墨兰

赵孟坚（1199—1264 年），字子固，号彝斋，浙江湖州人。宋宗室，宋太祖 11 世孙。家境清寒，是南宋末年兼具贵族、士大夫、文人三重身份的著名画家。工诗善书，擅水墨白描水仙、梅、兰、竹、石。其中以墨兰、白描水仙最精，给人以"清而不凡，秀而雅淡"之感，受到历代士大夫的推崇。传世作品有《水仙图》《岁寒三友图》《墨兰图》等。他的《墨兰图》（图 7-19）画墨兰两丛，生于草地上；兰花盛开，如彩蝶翩翩起舞；兰叶

>>>>>>>>

柔美舒展，清雅潇洒。自题诗曰："六月衡湘暑气蒸，幽香一喷冰人清。曾将移入浙西种，一岁才华一两茎。"诗中表露了作者孤高脱俗的思想境界。全图运笔柔中带刚，笔意绵绵；兰叶用淡墨，花蕊墨色微浓，变化含蓄，形成墨色对比。其好友周密曾云："赵孟坚墨兰最得其好，其叶如铁花，茎亦佳……前人无此作也。"

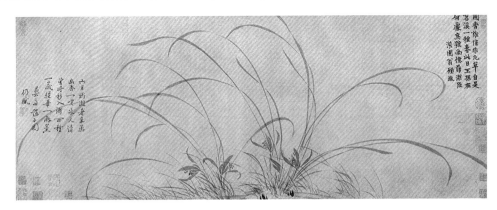

图7-19　《墨兰图》（南宋），作者为赵孟坚，纸本水墨，高34.5厘米，宽90.2厘米，北京故宫博物院藏

7．郑思肖的无土墨兰

郑思肖（1241—1318年），字亿翁，号所南，连江（今属福建）人。宋末曾以太学生应博学鸿词试，授和靖书院山长。宋亡后，隐居平江（今江苏苏州）。坐卧必向南，自号所南，誓不与北人交往。擅画墨兰，兼工墨竹。郑思肖于宋亡后作兰皆不写土，人问何故，答曰："土为蕃人所夺，汝尚不知耶？"拳拳爱国之情，于此可见。郑思肖这种不与异族统治者合作，乃至憎恨的态度一向为后世文人画家们所重视，他们往往将这种独立不羁的情操，强烈地抑或隐蓄地表现在自己的作品中，这种艺术手法以至于成为后世文人画家进行艺术创作的一种重要手段。图7-20所示为《墨兰图》，数笔兰叶夹双蕾，笔笔劲挺硬朗，气格高洁清俊，无水土杂木，简洁疏朗，高雅不群。

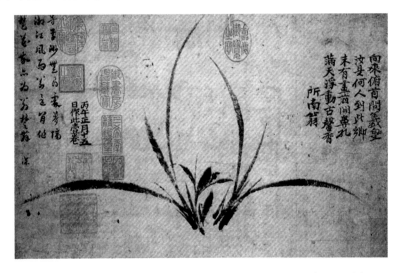

图7-20　《墨兰图》（南宋），作者为郑思肖，纸本水墨，高25.7厘米，
宽42.4厘米，日本大阪市立美术馆藏

7.5.2　元代文人画

元代在中国绘画史上的地位不容忽视。元代蒙古族统一中国之后，由于实行民族歧视政策，不少文人处于失意境地，常以书画自娱，导致了文人画的兴盛，形成了中国绘画史上又一个高潮。元画比宋画更突出了水墨形式，更突出了"石如飞白木如籀"的书法意味，更突出了士大夫知识分子的抒情寄意。终于在元代迫使人物画退居二线，山水画成了中国画的主流，一直延续到明清；水墨写意花鸟画也得到了发展。

1. 元初文人画

元初，在赵孟頫、钱选、高克恭等文人画家的倡导下，画坛上形成一种摒弃南宋院画传统，取法北宋以至唐人的一代文人画新画风。赵孟頫和元初诸名家是中国绘画史上承前启后的大师。

1) 赵孟頫

赵孟頫（1254—1322 年），字子昂，号松雪，别号欧波、水晶宫道人等，为宋太祖赵匡胤 11 世孙，吴兴（今浙江湖州）人。宋亡后家居不出，与钱选等人有"吴兴八俊"之号。后经程钜夫推荐仕元，受到元世祖的重用，官至一品。他学识渊博，诗文、书画、音乐、鉴赏都很精通，特别是书画方面成绩最为突出。他在绘画方面继承晋唐五代和北宋的优秀传统，博采众家之长，自成一帜。

赵孟頫也是一位书画理论家。首先，他主张作画要有"古意"。即越过南宋，直追北宋、五代、唐朝。他要求变革的是以"南宋四家"为代表的南宋院体格调，并不包括南宋文人画。他要继承和发扬的是山水中的王维、董源、李成诸大家，以及文人墨客中的苏轼、米芾等人。其次，他明确提出"书画同源"的理论，在题画诗中写道："石如飞白木如籀，写竹还应八法通。若也有人能会此，须知书画本来同。"强调中国绘画应以"写"代"描"，以书法的笔法绘画，强调绘画中用笔的书法趣味，这为文人画强调用笔找到了理论根据。最后，他还主张师法自然，提出"到处云山是吾师"。他的绘画理论和实践在当时和明清两代都有极大的影响。

赵孟頫绘画题材广泛，风格多样，山水、人物、竹石、花鸟均"悉造微，穷其天趣"。在艺术表现形式方面，无论工笔、写意、青绿、水墨也都十分精彩。他的画变革了南宋院体格调，开创了元代画风。

现藏美国普林斯顿大学美术馆的《谢幼舆丘壑图》是他的早年作品，学唐人的大青绿画法，风格高古稚拙。

中国台北"故宫博物院"收藏的《鹊华秋色图》（图 7-21）为文人画风式青绿设色山水。描绘山东济南郊区的鹊山和华不注山一带的秋景，采取平远法构图。辽阔的江水沼泽地上，极目远望，地平线上，矗立着两座山，右方双峰突起，尖峭的是华不注山，左方圆平顶的是鹊山。此图林木种类颇多，红绿相间，枯润相杂；树姿高低曲直变化丰富，布置得宜，聚散自然，故多而不繁，疏朗有致。作者用写意笔法画诸岸树木，树干简略双勾，树叶用墨随意点成，笔法灵活，书法意趣浓厚，被画界誉为元代文人画的代表作。此图是为南宋著名词人、鉴赏家周密所画。周密原籍山东，却生长在赵孟頫家乡的吴兴，也从未到过山东。赵孟頫既为周密述说济南风光之美，也作此图相赠，以安慰周密怀乡的愁绪。

>>>>>>>>>

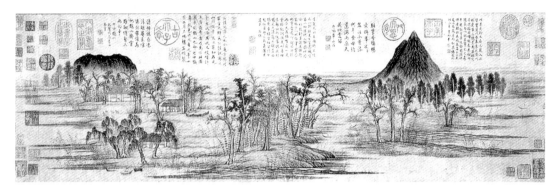

图7-21 《鹊华秋色图》（元），作者为赵孟頫，纸本设色，高28.4厘米，
宽93.2厘米，中国台北"故宫博物院"藏

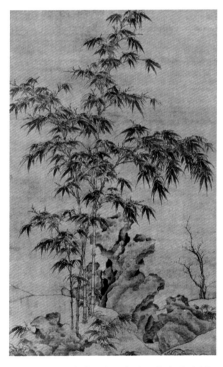

图7-22 《双勾竹石图》(元)，作者为李衎，
绢本设色，高163.5厘米，宽
102.5厘米，北京故宫博物院藏

2）李衎

李衎（1245—1320年），字仲宾，号息斋道人，蓟丘（今北京）人。官至吏部尚书、集贤殿大学士、荣禄大夫（从一品）。他官职很高，却不得重用，于是以画竹作为自己的精神寄托。元代画竹名家众多，李衎是其中杰出代表之一。他善画枯木竹石，尤擅青绿双勾设色之竹及墨竹。他的双勾设色竹，水平之高，文人中罕有伦比。《双勾竹石图》（图7-22）中绘竹子数竿，枝繁叶茂，下方小竹数株，怪石平坡。构图匀称，笔法圆劲精整，设色明快清雅。作者通过碎石、枯枝等周围景物的描写烘托出竹子"清高拔俗"的品格。

2."元四家"

黄公望、王蒙、倪瓒、吴镇是元代最具代表性的画家，被明代董其昌推为"元四家"。

他们的绘画体现了中国文人画的共同特点，又各具魅力：黄画空灵潇洒，王画苍茫浑厚，倪画简淡荒疏，吴画沉郁湿润，均为后世景仰的典范。

1）黄公望

黄公望（1269—1354年），字子久，号大痴、一峰，晚号井西老人等。本姓陆，名坚，平江常熟（今属江苏）人；出继永嘉（今浙江温州）黄氏为义子，当时黄氏已经90岁，膝下无子，得子万分欣喜，连声道："黄公望子久矣！"因此得名。他早年仕途失意，之后便不问政事，入道归隐，云游于江、浙、沪一带，以诗酒自娱。云游生活使他能以造化为师，形成了平淡天真、萧散简远的艺术面貌。黄公望幼时有"神童"之称，学识渊博，稔经史，工行楷书，通音律，能诗文善散曲。50岁左右才专心于画，最精山水画，山水在师法董源、巨然的基础上，取众长而自成一家。有"峰峦浑厚，草木华滋"之评，对明清山水画影响巨大。后人认为元四家"以黄公望为冠"。

<<<<<<<<<

黄公望的山水画到了晚年有浅绛和水墨两种风格。浅绛是山水中的淡设色，以墨色为主，以花青、赭石二色副之。黄公望把皴擦、赭石色淡和汁绿、花青加墨加染糅于一体，并多用草绿湿染，成功地表现了南方秋山之景，被后世推为"浅绛山水"真正的创始人，《天池石壁图》《丹崖玉树图》《江山胜览图》是这类风格的代表。黄公望的水墨山水，皴擦较少，笔意简远逸迈，《富春山居图》《九峰雪迹图》是其代表。

《富春山居图》（图 7-23），是黄公望的传世杰作，同时也是元代山水画中的精品。黄公望于 1347 年起笔，至 1350 年他 81 岁题跋时，尚未最后画完。据清代王原祁说，黄花费 7 年才完成此卷。此说未必可靠，但黄公望惨淡经营的苦心由此可见一斑。此图描绘杭州附近桐庐一带富春江两岸的初秋景色，峰峦冈阜、坡陀沙渚，起伏变化无穷，林木葱郁，疏密有致，渔舟村舍、溪桥浅滩，美不胜收。在笔法上取法董、巨，而又自出新意，变化无穷，山石多用"披麻皴"干笔皴擦，极少渲染，丛树平林多用横点，笔墨纷披，实在是变化了的"米点画法"，林峦浑秀，似平而实奇，一峰一状，一树一态，变化无穷。此画以清润的笔墨、简远的意境，把浩渺连绵的江南山水表现得淋漓尽致，确乎达到了"山川浑厚，草木华滋"的境界，是文人画中超逸洒脱之意味和精湛的笔墨技巧相结合的完美典范，也是中国山水画的典范。

不染斋主临古
系列——披麻皴
成片 .mp4

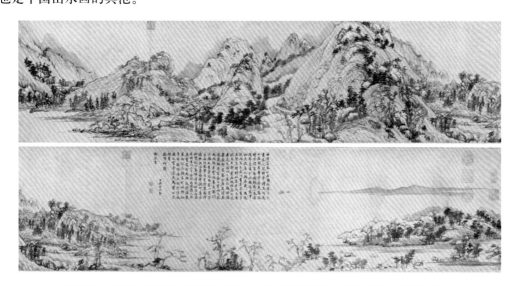

图7-23 《富春山居图》（局部）（元），作者为黄公望，纸本水墨，高33厘米，宽636.9厘米，中国台北"故宫博物院"藏

这卷名画在黄公望以后的数百年间流传，历尽沧桑。从画上题跋看，此画最初是为无用禅师所作。后曾经沈周、董其昌等名家收藏，在画上题跋、盖收藏印者多达 20 余人。但不久就转手为宜兴吴之矩所藏，吴又传给其子吴洪裕。吴洪裕特意在家中建富春轩藏之。正是这爱之如性命的吴洪裕，临终之际，竟想仿唐太宗以《兰亭集序》殉葬之例，嘱人将此画投入火中。虽然其侄子眼明手快，以另一卷画易之，但画已焚分为长短两段。画的前段（短段）名为《剩山图》，近代到了画家吴湖帆的手里，现为浙江省博物馆收藏。画的后段（长段）名为《无用师卷》，现藏于中国台北"故宫博物院"。2011 年 6 月 1 日，经历 361 年分离、63 年隔海相望的《富春山居图》在台湾合璧展出，成为两岸文化交流盛事。

>>>>>>>>

黄公望的山水画，给明清画坛以巨大的影响，曾出现"家家一峰，人人大痴"的现象。就笔墨技巧的灵活多变而论，黄公望被推为"元四家"之冠是当之无愧的。

2）王蒙

王蒙（1308—1385年），字叔明，号黄鹤山樵，吴兴（今浙江湖州）人，赵孟頫的外孙。曾做过闲散小官，元末由于农民起义的兴起而感到元朝统治的衰落，便弃官归隐临平黄鹤山（今浙江杭州）。明洪武初年出任泰安（今属山东）知州，因胡惟庸案受牵连，死于狱中。

王蒙擅画山水，亦工诗文书法，在绘画上自幼受外祖父赵孟頫影响，并继承董、巨传统，自创新意，独具一格，是元代具有创造性的山水画大家。喜用枯笔、干皴，多用解索皴、牛毛皴或细笔短皴，有时兼之以小斧劈皴。王蒙的创作方法大致分为设色和水墨两种面貌，《葛稚川移居图》《太白山图》《丹山瀛海图》《秋山草堂图》是其设色山水的代表作，《青卞隐居图》则是水墨山水的代表作。

《青卞隐居图》（图7-24）是王蒙风格成熟期的精心之作。绘作者家乡吴兴的卞山景色。峰峦曲折盘桓，重叠峥嵘，气势雄伟秀拔。山间林木茂密，山径迂回，飞瀑高悬直泻。山脚下有客拄杖而行，山坳深处茅庐数间，堂内一隐士倚床抱膝而坐，意境深邃幽雅。此画构图繁密而层次分明，用多种方法表现江南溪山林木的苍郁繁茂和湿润感，能代表王蒙创作的最高水平。王蒙是"元四家"中技法最全面、功力最精深的一位，特别到了晚年愈见其功力，他自己曾说："老来渐觉笔头迂，写画如同写篆书。"倪瓒曾有"叔明笔力能扛鼎，五百年来无此君"的赞语。构图满而不雍，结构密而不塞，用笔繁而不乱，这种突出的个人风格特点，使王蒙的画明显区别于黄、倪、吴三家。元朝以后他的这种风格繁密的山水画被奉为范本，广为流传摹写，其影响至今不绝。

3）倪瓒

倪瓒（1301—1374年），字元镇，号云林、幻霞子等，无锡人。元代画家、诗人。他出身豪富，青壮年时过着读书作画的"风雅名士"生活，家中藏书数千卷，亲手勘定。后家道中落，便卖去田宅，无拘无束浪迹太湖一带长达20年之久。为了逃避现实，他曾研求佛学，焚香参禅，后入玄文馆学道。倪瓒山水画以幽淡萧瑟意境为多，与他超脱尘网逃避现实的思想密切相关。倪瓒的水墨山水，师法董源、关仝、李成、赵孟頫、黄公望的画风对他也有一定影响，但他又另辟蹊径，形成自己独特的风格。传世作品有《渔庄秋霁图》《容膝斋图》《雨后空林图》《梧竹秀石图》等。

倪瓒在理论上曾提出一些著名的论点。如："仆所谓画者，不过逸笔草草，不求形似，

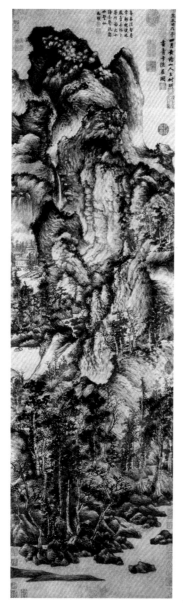

图7-24　《青卞隐居图》（元），作者为王蒙，纸本水墨，高140.6厘米，宽42.2厘米，上海博物馆藏

聊以自娱耳""余之竹聊写胸中逸气耳，岂复较其似与非，叶之繁与疏，枝之斜与直哉！或涂抹久之，他人视以为芦，仆亦不能强辩为竹，真没奈览者何！但不知中视为何物耳？""聊以自娱耳""写胸中逸气"，是倪瓒毕生追求艺术表现所达到的境界，是绘画功能上的一大进步。它表明文人画家终于摆脱了绘画为伦理政治宣传教化的束缚，而从创作主体内心情感的表达意义上来认识绘画的功能，这是一种人本主义层面上的巨大进步，是文人画的精髓所在。明清文人画家一直把此语视为座右铭，但理论表述都没有倪瓒这般透彻。

倪瓒主张绘画不求形似，是对苏轼"论画以形似，见与儿童邻"的文人画创作理论的深化，代表了元代绘画创作思想的一般趋向。但是我们从他的传世作品看出，自然物象实际还是他的创作源泉，只不过他不去刻意追求形似，而是把自然的山水、竹石当作自己寄兴写意抒发自我性灵的依托。不仅倪瓒如此，元代文人画家无不如此，后代的文人画家亦然。倪瓒作品的构图、画面丘壑单调重复，本来是他的不足，也变成了优点，因为画中荒寂、冷漠、萧疏的境界，正是他甘于寂寞、与世无争、乐在其中冷淡心境的自然流露。

《渔庄秋霁图》（图 7-25）是倪瓒 55 岁时的作品，充分展现了他成熟时期的典型画风。画卷描绘江南渔村秋景及平远山水，构图独具倪瓒个人特色，即所谓的"三段式"或"一河两岸式"。画面以上、中、下分为三段，上段为远景，三五座山峦平缓地展开；中段留白，以虚为实，权作烟波浩渺的平静湖面；下段为近景，坡石上高树数株，参差错落，枝叶疏朗，风姿绰约。倪瓒在前人"披麻皴"的基础上，创"折带皴"，以此表现山石。图中坡石，中锋拖笔，再用侧锋转折横擦，浓淡相错，颇有韵味。整幅画不见飞鸟，不见帆影，也不见人迹，一片空旷孤寂之境，展现了倪瓒的净心境界。画的中右方以小楷长题连接上下景物，使全图浑然一体，达到诗、书、画的完美结合。倪瓒平实简约的构图、剔透空灵的笔墨、幽淡荒寒的意境，曾使明清画家反复临摹，但终因他以物写心难以重复，罕有能得其精髓者。有专家认为倪瓒的疏简风格，使中国绘画的抽象性逐步增强，也使笔墨的独立表现能力大大提高，此言极是。

不染斋主临古系列——折带皴成片 .mp4

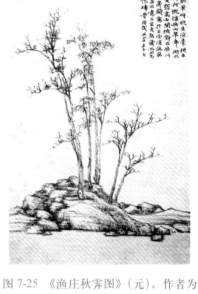

图 7-25　《渔庄秋霁图》（元），作者为倪瓒，纸本墨笔，高 96.1 厘米，宽 46.9 厘米，上海博物馆藏

赵孟頫、钱选、高克恭虽然是元代山水画的开创者，但是，最能代表元代山水画乃至整个元代绘画成就的，则是"元四家"。四家的山水，既有各自鲜明的特征，又有时代的共同特点。他们都是政治上不得志的落魄文人，在艺术上都强调绘画的自娱功能，在传承上都以董、巨为渊源并自出新意。"元四家"个人像貌都极为突出，但在情调上则有共性，即伤感、淡泊、孤寂，反映了动乱年代中知识分子无可奈何的情绪。他们共同把中国文人画推向了高峰。

3．王冕

元代花鸟画多为表达士大夫寄情畅怀的方式，题材集中于竹、梅、兰等象征意义较强的形象上，其中以王冕的墨梅最为著名。

王冕（1287—1359年），字元章，浙江诸暨人。元末画家、诗人。他擅长画梅，他画梅的特色是老干横斜，新枝挺秀，繁花如雪，韵格超奇，沁入骨髓，具有鲜明的借物抒情、托物言志的特点。传世作品《墨梅图》（图7-26），嫩枝挺拔，生机勃露，自有一种天然之趣。他在画上题诗："吾家洗砚池头树，朵朵花开淡墨痕。不要人夸好颜色，只留清气满乾坤。"以暗示自己在元朝实行民族歧视政策的年代里，不甘心受民族压迫、不愿与统治者合作的政治态度。画史上，画梅者众，但以画梅著称者寡，王冕是这凤毛麟角中最负盛名的一个。

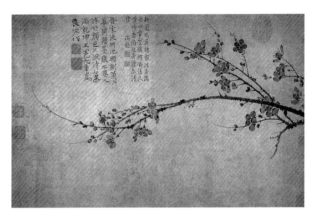

图7-26　《墨梅图》（元），作者为王冕，纸本水墨，高31.9厘米，宽50.9厘米，北京故宫博物院藏

总之，中国文人画从北宋发端，到元代完全成熟。文人画的成就，集中体现在山水画与花鸟画上。中国文人画具有以下几个特点：其一，强调绘画的文学趣味，重视主观意兴的表达。其二，在具体的形式处理上追求以书入画，讲究用笔、用墨的书法趣味。其三，在画上题字作诗蔚然成风，诗情画意相得益彰。

7.6　人　物　画

7.6.1　五代时期的人物画

五代时期的人物画，与山水画、花鸟画一样，呈现出地域风格的分野。南唐以画院画家为主，发展了中晚唐以来的世俗化倾向，技法更加精丽秀致。享有盛誉的人物画家有顾闳中、周文矩等人。他们不仅善于把握生动的、富有表现力的情节，而且十分注意对在特定的环境和情节中的人物心理情感的表现。而西蜀人物画却由于画家在宗教壁画等方面的探索具有更为深远的意义，出现了贯休、石恪等著名的道释人物画家。

1．顾闳中

顾闳中（约910—980年），江南人。曾为画院待诏，是五代南唐著名的人物画家。他的人物画，神情意态逼真，用笔圆劲，间有方笔转折，设色浓丽。据记载，南唐中书侍郎韩熙载是北方归顺南唐的政治家，才识过人，后主李煜打算任用他抵抗北宋，但又心存疑

忌，韩熙载既不愿意承担这必然失败的重任，又需要显示自己毫无野心，就纵情声色，夜夜宴乐以保全自己。传说李后主命顾闳中潜入韩熙载府第，目识心记，绘成这幅举世闻名的《韩熙载夜宴图》（图 7-27）。

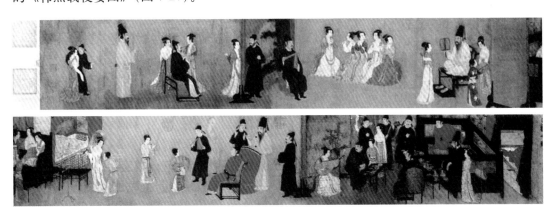

图7-27 《韩熙载夜宴图》（五代南唐），作者为顾闳中，绢本重彩，
高28.7厘米，宽335.5厘米，北京故宫博物院藏

《韩熙载夜宴图》采用连环画式构图，分听乐、观舞、休憩、清吹和调笑 5 个段落。全图男女造型细致生动，各段之间，或用屏风隔开，或自成段落。作为主要人物的韩熙载，在 5 个场面中以不同的动作和服饰反复出现，但他的形貌和性格则是完全一致的，与史书记载完全吻合，具有肖像画性质。他身材魁梧，气宇轩昂，长脸美髯，丰颊长目，虽置身欢乐场，却始终不苟言笑，郁郁寡欢，揭示了他怀才不遇又怕遭人暗算，而不得不故意沉湎于享乐生活所带来的内心深深的苦闷。作者不仅描写表面的纵情欢乐，而且深入人物内心世界，描摹出主人公空虚无聊的精神世界。顾闳中的《韩熙载夜宴图》，在刻画人物和用笔的工细劲健、设色的富丽匀净等方面，已达到了很高的技巧。如对服装上那些细如毫发的织绣纹样，极尽工细之能事来描绘。特别是韩熙载浓浓的胡须，笔法非常精细，不仅画出了胡须的质感，而且使人感到与其说是画出来的，不如说是自然地"长"出来的。其高超的用笔技巧，令人叹为观止。此图为卓越的历史人物画，现藏北京故宫博物院。

2. 周文矩

周文矩（约 907—975 年），建康句容（今属江苏省）人。五代南唐画家。周文矩工佛道、车马、屋木、山水，尤精于画仕女，其肖像画也甚为出色。他的仕女画从题材内容到表现形式，都继承了唐代周昉的传统而变得更加繁富纤丽。他画人物衣纹，效仿李后主的书法笔意，行笔瘦硬颤掣，追求不依附于造型的趣味形式。传世作品有《琉璃堂人物图》《重屏会棋图》《宫中图》等。

《重屏会棋图》（图 7-28）画南唐中主李璟与其兄弟三人下棋的情景。主体人物画后面榻上屏风画白居易《偶眠》诗意，屏风画中又画三折山水屏风，故曰"重屏"，画中有画，别有情趣。此图是五代时重要的肖像画作品，据史籍记载，中主李璟性情缓和而从容，与诸兄弟之间，情分深厚，相处和睦，又谦和下士，礼遇大臣，处处表现出儒者风范，从这幅画看，中主端坐正中观棋，面庞丰满，细目微须，仪态气度确实出类拔萃。此外，此图

设色古雅，与人物衣冠和室内陈设的简朴相协调。人物情态刻画细致，衣纹线描皆细劲曲折而略带顿挫，属于典型的周文矩画风。

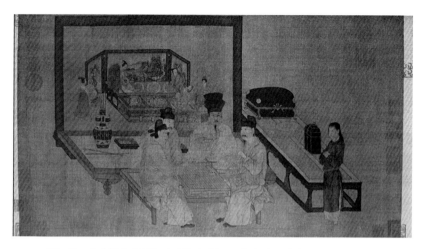

图7-28 《重屏会棋图》（五代南唐），作者为周文矩，绢本设色，高40.3厘米，宽70.5厘米，北京故宫博物院藏

3.贯休

贯休（832—912年），俗姓姜，字德隐，婺州兰溪（今浙江兰溪）人。7岁出家，日读经书千字，过目不忘，既精通奥义，诗亦奇绝，有《禅月集》传世。唐末因避战乱入蜀，西蜀皇帝王建赐以紫衣和"禅月大师"的称号。

罗汉奉释迦之命，常住世间，济度众生，因此，人们对他们有亲近感，成为民间普遍信仰的对象之一。历代画家也都喜欢以罗汉为题材作画，最著名的当数贯休的《十六罗汉图》（图 7-29）。贯休的罗汉图与众不同，画史称"胡貌梵像，曲尽其态"，具有独特的艺术风格。他画的罗汉形象，状貌古野，绝俗超群，笔法坚劲，人物浓眉大眼，丰颊高鼻，形象夸张，有的倚松石，有的坐山石。据《益州名画录》记载，贯休声称"休（贯休自称）自梦中所睹尔"。明末著名画家陈洪绶等人的变形主义人物画深受其画风影响。

4.石恪

石恪，生卒年不详，五代末宋初画家，字子专，成都郫县人。石恪是一位性格怪僻，富有个性的画家。入宋后，石恪至都城开封，奉旨绘相国寺壁画，后授以画院之职，坚辞还乡，其晚年应该是在四川度过的。据记载，石恪擅长画佛道人物，初学张南本，"后笔墨放逸，不专规矩"。他笔下的人物，形象幽默怪异，与之相适应的是，在手法上不专规矩，多求新奇，笔墨纵异清刚而老辣，具有一定的开创性，可以说是"减笔"画的开山祖师。

据传为石恪所作的《二祖调心图》（图 7-30）表现了一禅定状态的高僧形象：左手自然下垂，右手放在虎背上，酣然入睡。身下的老虎也沉睡如泥，驯服得如同家猫，显出高僧的深厚道行和高深法力。高僧的衣纹用粗笔，散锋破墨，行笔迅疾如狂草，粗劲豪放的笔触反衬出以淡墨勾出的脸部的平静如水，也反衬出佛祖微妙深邃的禅境。石恪的"减笔"画风，在人物画的艺术手法上，是一种大胆的变革，但在当时并不为文人士大夫们欣赏，被归入"粗恶""不堪入目"之列。

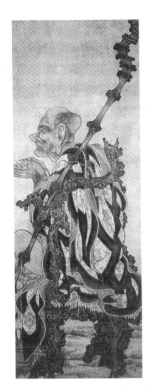

图 7-29　《十六罗汉图》（之一）
　　　　（五代后蜀），作者为贯休
　　　　（传·摹本），绢本设色，
　　　　各幅高 92.2 厘米，宽 45.5
　　　　厘米，日本宫内厅藏

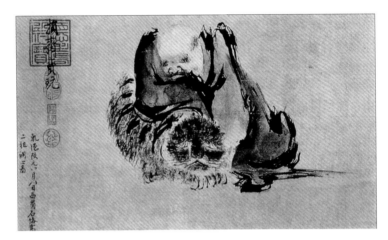

图 7-30　《二祖调心图》（之一）（五代后蜀），作者为石恪（传），
　　　　纸本水墨，高 35.5 厘米，宽 129 厘米，日本东京国立博
　　　　物馆藏

7.6.2　宋代人物画

北宋前期，宗教艺术仍较兴盛。北宋前期的人物画，大多学吴道子，亦步亦趋，只有武宗元、李公麟（7.5 节已介绍）两位，发展了吴道子轻拂丹青的"吴装"传统，把以前作为粉本画稿的"白描"画法发展成为独立的艺术创作形式，从而把传统的线描艺术推向了顶峰。北宋中期以后，由于文人画和风俗画的日渐兴盛，宗教壁画渐弱渐衰，很少有著名画家参加宗教壁画制作。南宋著名画家梁楷、法常依然创作道释人物画，只是从壁画移植到卷轴画。他们的"减笔"水墨人物画，写意传神，气势飞动，与北宋李公麟的白描艺术相映生辉。

1．武宗元的壁画粉本

武宗元（984—1050 年），北宋时期重要的宗教画家，初名宗道，字总之，河南白波（今河南孟津）人。官至虞部员外郎。擅画佛道鬼神，嵩岳、洛阳、许昌等地的不少寺观墙壁上都曾留下过他的手迹。他的宗教人物画受吴道子画风影响，曾被同时代的人认为可以与吴道子相提并论。北宋推崇道教，宋真宗景德年间营建道观玉清昭应宫，招募画工绘制壁画，应征者 3000 人，中选者仅百余人，分为左右二部，武宗元任左部之长。现存《朝元仙仗图》卷，为五方帝君朝见元始天尊行列的左部，推测是武宗元为玉清昭应宫作的左侧壁画的粉本。

《朝元仙仗图》（图7-31），画道教东华、南极两帝君率领仙官、侍从和仪仗队去朝拜天上最高统治者玄元皇帝的情形。天下三界十方男子得道成仙由东华帝君统管，南极天帝则统管人类的寿命，玄元皇帝即老子。画面上众多的真人仙人、玉女、神将、大帝等共80余人井然有序，飘然前行，浩浩荡荡。画中人物体形丰满，仪态庄重。画面繁复而协调，在统一中求变化。整个队伍统一在行进时徐缓的韵律中，人物排列参差起伏，疏密相间，神采飞扬，帝君庄严，神将孔武，女仙顾盼生姿。流利的长线条描绘的稠密重叠的衣纹，迎风飘扬，具有"天衣飞扬，满壁飞动"之感。显示出画家绘制鸿幅巨作的精湛技艺。

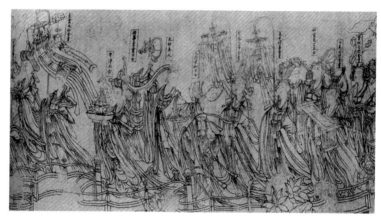

图7-31　《朝元仙仗图》（局部）（北宋），作者为武宗元，绢本墨笔，高44.3厘米，宽580厘米，美国纽约王季迁藏

2. 梁楷的"减笔"画

梁楷（13世纪），南宋东平（今属山东）人，居钱塘（今浙江杭州）。宋宁宗嘉泰间曾为画院待诏，在南宋画院有很高的声望，后因厌恶画院规矩的羁绊，将金带悬壁，悄悄离职而去。他善画人物、山水、道释、鬼神。师贾师古（贾以学李公麟著称），其成就远远超过老师。据画史记载：梁楷为人不拘小节，好酒，自得其乐，狂放不羁，且任性高傲，在艺术上有自己的创见，不肯随波逐流，因而有"梁疯子"之称。他深入体察所画人物的精神特征，以简练的笔墨表现出人物的音容笑貌，以简洁的笔墨准确地抓取事物的本质特征，充分地表达出了画家的感情，从而把写意人物画往前推进了一大步，使人耳目一新。传世作品有《泼墨仙人图》《太白行吟图》《布袋和尚图》《八高僧故事图卷》《六祖斫竹图》等。

《泼墨仙人图》（图7-32）是现存最早的一幅泼墨写意人物画，梁楷泼墨大写意画法的代表作，表现了一位烂醉如泥、憨态可掬的仙人形象。仙人的衣袍以泼洒般的淋漓水墨抒写，可谓笔简神具、自然潇洒；又用简括细笔夸张

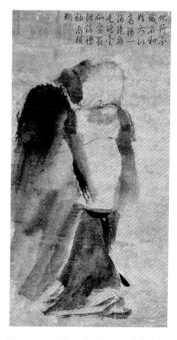

图7-32　《泼墨仙人图》（南宋），作者为梁楷，纸本墨笔，高48.7厘米，宽27.7厘米，中国台北"故宫博物院"藏

地画出带有幽默感的沉醉神情，活灵活现描绘出仙人超凡脱俗又满带幽默诙谐的形象，令人回味无穷。仙人放荡的形骸、夸张变形的造型、放逸简括的笔墨，都显示出梁楷对传统人物画的离经叛道；也是作者豪放不羁、超凡脱俗个性的自我写照。梁楷凭着这股"疯"劲，反对因循守旧，敢于标新立异，敢于创造发展，因而他在中国画史上占有重要地位。梁楷对人物画体系"离经叛道"的大胆革新，丰富了我国传统人物画的技法。

3. 李唐的历史故事画

宋代边患不断，特别是南宋偏安江南。在这种情况下，画家们经常借历史故事来表达自己的政治观点和思想情感，因此借古喻今的历史故事画比较兴盛。李唐不仅在山水画史上是一位具有开拓性的画家，他在人物画方面也有相当高的成就。他的《采薇图》《晋文公复归图》是历史故事画的代表作。

《采薇图》（图 7-33）取材于殷末的伯夷、叔齐不食周粟的故事。司马迁《史记·伯夷列传》记载，伯夷和叔齐是殷的诸侯孤竹君的两个儿子，孤竹君立其三子叔齐为继承人，孤竹君死后，叔齐要把继承权让给哥哥伯夷，伯夷不肯接受，说这是父命，不可违背，最后逃跑了。叔齐见状也离家出走。兄弟二人出走后去投奔西伯姬昌（即周文王），此时姬昌已死，儿子姬发（即周武王）正准备出兵讨伐纣王。伯夷、叔齐拦住姬发的马头谏阻，认为臣子造反讨伐君王是大逆不道的。武王伐纣取得胜利后，伯夷、叔齐以此为耻，表示决心不吃从周朝的土地上长出来的粮食，于是逃隐于首阳山，采集野菜充饥度日，最后饿死在山里。李唐借此以颂扬民族气节，间接地表达了他反对投降屈服的立场。画面采用截取式构图，图绘半山之腰，苍藤、古松之阴，伯夷、叔齐对坐在悬崖峭壁间的坡地上，目光迥然，显得沉着坚定，身旁放着采摘野菜的小锄和篮筐。二人面容清瘦，身体瘦弱，肉体上由于生活在野外和以野菜充饥而受到极大的折磨，但是在精神上却丝毫没有被困苦压倒。作者着墨不多，就把伯夷、叔齐在特定环境下的神态描绘得淋漓尽致，达到了很高的水平。画中石壁上有"河阳李唐画伯夷、叔齐"题款两行。

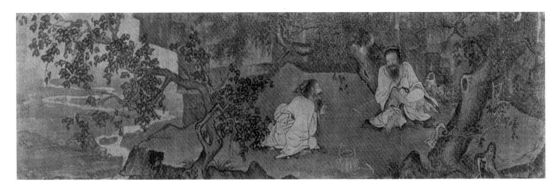

图7-33　《采薇图》（南宋），作者为李唐，绢本水墨淡设色，高27.2厘米，宽90.5厘米，北京故宫博物院藏

7.6.3　元代人物画

元代人物画呈衰败之势，但是人物画的优秀传统却为民间画工所继承、光大。他们的手迹在山西芮城永乐宫壁画、山西省洪洞县广胜寺壁画上得以留存，成为元代人物绘画的一大亮点。

>>>>>>>>

1. 道教壁画——永乐宫壁画

永乐宫是中国著名的道教宫观，永乐宫壁画是元代宗教壁画的代表作。原址在山西省永济市永乐镇，相传为吕洞宾故里，元代全真教的中心。因三峡水利工程，于1959年全部建筑和壁画拆迁复原于距原址20公里的芮城县北龙泉村。永乐宫壁画现存于龙虎殿、三清殿、纯阳殿和重阳殿四座大殿内。这些构图宏阔而又严谨、工整，技法精湛的壁画总面积800多平方米，题材丰富，画技高超，它继承了唐、宋以来优秀的绘画技法，又融汇了元代的绘画特点，不论是壁画的规模或是艺术成就，在中国现存的寺观壁画中都是罕见的。

三清殿，又称无极殿，是供奉"三清"——玉清元始天尊、上清灵宝天尊、太清道德天尊的神堂，为永乐宫的主殿。殿内四壁，满布壁画，面积达403.34平方米，画面上共有人物286个。这些人物，按对称仪仗形式排列，以南墙的青龙、白虎星君为前导，分别画出太上玉皇大帝、太真金母元君等8位主神。围绕主神，28宿、32帝君、12宫辰等"天兵天将"在画面上徐徐展开。画面上的武将骁勇剽悍，力士威武豪放，玉女温柔娴雅。整个画面，气势不凡，场面浩大，人物衣饰富于变化而线条刚劲流畅。这人物繁杂的场面，神采又都集中在近300个"天神"朝拜元始天尊的道教礼仪中，因此被称为《朝元图》。与宋代壁画名家武宗元所作的《朝元仙杖图》一脉相承，神仙的形象和线条表现的方法有一定承传关系。所不同的是，武宗元作品是向前行进的神仙行列，而《朝元图》是朝拜时的静止状态。一是动中求静，一是静中寓动。尤值一提的是壁画辉煌灿烂的色彩效果和"毛根出肉"的画法。在富丽堂皇的青绿色基调下，有层次地添加少量黄、朱砂、紫、蓝、白、赭石等矿物质色，效果富丽庄严。画中的石青、石绿，历经近700年，至今依然鲜艳夺目。所谓"毛根出肉"画法（图7-34），指永乐宫三清殿壁画中人物的胡须、云鬓接近皮肤的方向用笔尖细，随着向两侧展开，笔画逐渐变粗、变淡，远看胡须是从肉里长出来的一般。这要求笔的运行必须准确、舒张、刚健，不允许有丝毫败笔，表现了画工的高超技艺。

图7-34　《朝元图》（元），山西芮城永乐宫三清殿

永乐宫三清、纯阳、重阳三殿的精彩道教壁画，其严谨的装饰趣味与浪漫的文字情调，宏伟的气魄与细腻的描绘，既是元代民间画工高超技巧的象征，也是14世纪宗教绘画发展到高水平的重要范例。

此外，永乐宫壁画提供了许多民间画工的名字，如山西朱好古及其门人马君祥、张尊礼等20余人。

2. 世俗化的宗教画——广胜寺壁画

广胜寺在山西省洪洞县城东北霍山南麓，创建于东汉。分上下两寺，广胜上寺系明

代重建。广胜下寺为元代建筑。后殿内四壁
壁画被盗卖出国，藏于美国堪萨斯城纳尔逊
艺术馆。山墙上部尚有残存壁画 16 平方米，
画善财童子等，画工精细，色彩富丽，为建
殿时所绘。下寺的右侧有水神庙，或称龙王
庙。水神庙主殿明应王殿建于元仁宗延祐六
年(1319 年)。殿内塑水神明应王及其侍者像，
四壁布满壁画。现存壁画 13 幅，高 5 米余，
总面积近 200 平方米。除《祈雨》《行雨》
二图属于道教内容外，其余都是历史故事或
当时的社会活动场景，有打球、下棋、卖鱼、
梳妆、杂剧等画面，富有生活情味，故有专
家认为这是"世俗化的宗教画"。我们现在
所说广胜寺壁画，实际上是水神庙明应王殿
壁画。

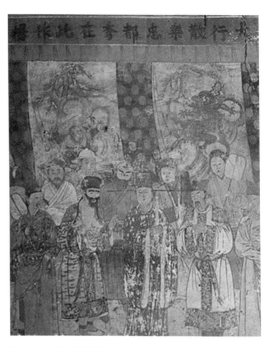

图7-35　《杂剧图》(元)，作者为王彦达等，山西
洪洞广胜寺水神庙明应王殿

　　明应王殿壁画中最为特殊的，无过于
戏剧题材的《杂剧图》(图 7-35)，它是我
国目前发现的唯一的大型元代戏剧壁画。
《杂剧图》类似于今天的剧照，戏剧演出，生、旦、净、末、丑各种角色齐全，化妆、服装、
道具、乐器、幕布、布景、舞台等都很真实，准确记录了当时杂剧演出的形式，对于戏
剧史的研究，尤为重要。壁画吸收了唐宋绘画的传统技法，构图疏密有致，笔法老练，
线条遒劲，重彩平涂。人物神态逼真，刻画细致入微。颜色以石青、石绿、朱砾、银朱、
土黄等色为主，间有用黑色描绘服饰，画面富丽浑厚，深沉古朴。

7.7　风　俗　画

　　风俗画是以一定地区、民族或一定社会阶层人们的日常活动、生活面貌、民俗风情等
为描绘题材的绘画，它也是绘画表现现实生活的重要画科。风俗画根据表现生活对象的不
同，又有不同的分类。如有市井、舟车、耕织、货郎、牧童、婴戏等门类。风俗画起源很
早，从汉代的画像砖到隋唐的壁画，都有许多这方面内容的作品。如属于东汉时期的和林
格尔墓壁画，属于晋时期的嘉峪关墓室画像砖，以及唐代李贤墓壁画等。但总的来说，从
魏晋到五代风俗画作品并不多，画家的兴趣主要集中在贵族生活方面。宋代随着城市经济
的发展，市民阶层的扩大，广大市民对表现自己日常生活的风俗画有了较强的消费需求和
消费能力，于是北宋后期至南宋前期，以描绘社会中下层日常生活为主题的风俗画蔚然兴
起，这是宋代人物画科中引人注目的一个新现象。南宋时期描绘商品贸易的"货郎图"是
风俗画流行的题材之一。"婴戏图"表现儿童天真可爱的形象和嬉耍的情景，包含了希冀
多子多福的传宗观念，这类题材的风俗画极受欢迎。"牧放图"也是风俗画中流行的题材。
在风俗画方面，成就最高的要属张择端的不朽长卷《清明上河图》。王居正的《纺车图》、

苏汉臣的《秋庭戏婴图》、李嵩的《货郎图》、佚名的《百子嬉春图》等都是宋代风俗画的优秀作品。

7.7.1 张择端与《清明上河图》

张择端，字正道，东武（今山东诸城）人。北宋宋徽宗时画院待诏，擅长画舟车、市肆、桥梁、街道、城郭，自成一家。张择端的画作，大都散佚，只有《清明上河图》《西湖争标图》等作品存世。

张择端的《清明上河图》（图7-36）是北宋风俗画中最为著名的杰作。作者通过清明节日北宋都城汴梁和以虹桥为中心的汴河两岸各阶层人物活动情景的描绘，反映了这一历史时期社会生活的一些侧面。此图以全景式的构图、严谨精细的笔法，展现了12世纪我国都市各阶层人物的生活状况和社会风貌。全画结构共分3段：首段写市郊风景，寂静的原野，略显寒意，渐而有村落田畴，嫩柳初放，有上坟回城的轿、马和人群，点出了清明时节特定的时间和风俗。中段描写汴河，汴河是当时全国的南北交通干线河道，同时也是北宋王朝的漕运枢纽，画面上巨大的漕船，或往来于河上，或停泊于码头。横跨汴河有一座规模巨大的拱桥，其桥无柱，以巨木虚架而成，结构精巧，形制优美，宛如飞虹，故俗名虹桥，正名应是上土桥，坐落在汴京内城东角子门外。桥两端连接着街市，人们往来熙熙攘攘，车水马龙，与桥下繁忙的水运相呼应，是全图的第一个热闹场面所在。后段描写市区街景，以高大的城楼为中心，街道纵横交错，各种店铺鳞次栉比，有茶坊、酒肆、脚店、寺观、公廨等。有专营沉檀楝香、罗锦匹帛、香火纸马，有医药门诊、大车修理、看相算命、修面整容，还有许多沿街叫卖的小商小贩。街上的行人摩肩接踵，络绎不绝，男女老幼，士农工商，无所不备。作者采用了传统的手卷形式，从鸟瞰的角度，以不断推移视点的办法来摄取景物，段落节奏分明，结构严密紧凑。全卷人物众多，繁而不杂。各种人物衣着不同，神态各异，劳逸苦乐，对比鲜明，按一定情节进行组合，富有一定的戏剧性矛盾冲突，使人读来饶有兴味。至于笔墨技巧，无论人物、车船、树木、房屋，线条遒劲老

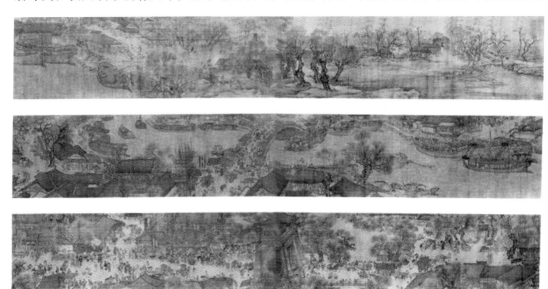

图7-36 《清明上河图》（北宋），作者为张择端，绢本淡设色，高25.5厘米，宽525厘米，北京故宫博物院藏

练，兼工带写，设色清淡典雅，不同于一般的界画。《清明上河图》在艺术手法和处理上，具有高度的成就。在内容上，画家用高度集中和概括的手法，广阔而细腻地描写了各种复杂的社会生活和世俗生活，不愧为我国古代绘画中最杰出的作品之一，它在社会、历史学的研究及绘画史上，都具有极其重要的价值。

《清明上河图》对后代的风俗画创作有很大的影响。明代的《皇都积胜图》《南都繁会图》等，清代的《康熙南巡图》《乾隆南巡图》等，也都是人物众多、气势宏大，反映当时城市面貌的作品，对于了解明清城市生活有一定的价值，但在艺术成就上，没有一幅能超过《清明上河图》。

7.7.2 其他风俗画家的作品

1. 王居正的《纺车图》

王居正，生卒年不详，北宋画家。乳名"憨哥"，河东（今山西永济）人。著名道释画家王拙之子，自幼受到父亲的熏陶，喜爱人物画的创作，且风格颇似王拙。王居正主要是描绘贵族仕女一类形象，师法周昉，得闲适之态。传世作品有《调鹦鹉仕女图》《绿窗蕉雨图》等，前人对其仕女画评价不高，认为是"得其艳冶之态，然精密有余而气韵不足"。

但王居正的《纺车图》（图7-37）却因超出贵族题材范畴而写下层妇女的劳动场景，在中国绘画史上占有一席之地。《纺车图》表现春日里婆媳二人正相向纺线的情景。画面上纺车轧轧，年轻的媳妇坐于小凳上，一面怀抱着婴儿哺乳，一面摇动简易的木制纺车，稍远处一满脸皱纹、身躯佝偻的老婆婆双手引着两个线团，眼睛注视着长长的棉线，丝毫不敢懈怠。画卷右端一蓬头小儿持一小棍，棍上系绳拴一大蛙，以之戏弄纺车前的黑狗，农家生活的气息浸满图面。从绘画史的角度来看，《纺车图》并非在技法或风格创新上有重大突破或建树，其可贵价值在于它表现了下层劳动人民真实的辛苦劳作场面，为我们了解研究当时的社会和历史提供了形象资料。婆媳二人粗布葛衣，尤其是老婆婆裤子上还缀着醒目的补丁，揭示出为他人作嫁衣者却体无完衣的社会现实。画家个人在画面中所寄寓的对劳动人民的同情态度也十分难能可贵的。

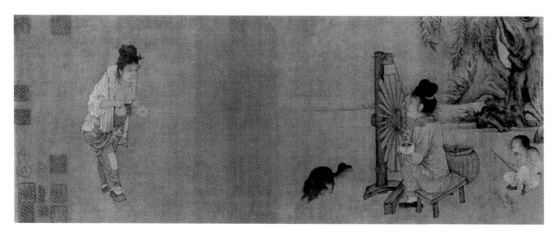

图7-37 《纺车图》（北宋），作者为王居正，绢本设色，高26.1厘米，
宽69.2厘米，北京故宫博物院藏

>>>>>>>>>

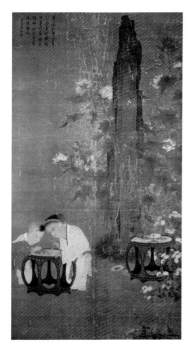

图7-38 《秋庭戏婴图》（南宋），作者为苏汉臣，绢本设色，高197.5厘米，宽108.7厘米，中国台北"故宫博物院"藏

2. 苏汉臣的《秋庭戏婴图》

苏汉臣（1094—1172年），开封（今属河南）人。北宋宣和年间画院待诏。南宋绍兴年间复职，孝宗隆兴初因画佛像称旨，补承信郎。师刘宗古，工画道释人物，尤擅画婴孩。传世作品有《秋庭戏婴图》《货郎图》《杂技戏孩图》《百子嬉春图》等。

儿童入画，古已有之。然而，把儿童作为绘画的主题，着意进行刻画，则始自宋代。宋代风俗画盛行，涌现出一大批儿童画画家。苏汉臣的《秋庭戏婴图》（图7-38），描写姐弟二人于庭院凳子上游戏玩具，两个孩子全神贯注地盯着枣子做成的玩具，心无旁骛，似乎正进行如何玩的讨论。婴孩圆圆的脸蛋、略显笨拙的举止、烂漫的童心、活泼的神态、轻透的衣着，跃然于帛绢之上。陪衬的花草、假山亦精描细画，十分逼真。此图代表了这一时期儿童题材绘画作品的水平。后世也有以"婴戏"为题的画作，但多绘众孩群婴戏耍之场景，似此精细刻画神情者，实属难得。传世多幅题为苏汉臣的婴戏图中，这幅画最为精美。

7.8　雕塑和建筑艺术

7.8.1　雕塑

1. 大足石刻

五代两宋，佛教艺术中心南移，巴蜀成为佛教造像活动最为活跃的地区，几乎"县县有石窟"。广元皇泽寺和千佛崖、巴中石窟、大足北山和宝顶山、安岳卧佛院、夹江千佛崖等处造像规模宏大，颇具代表性。其中五代两宋时期的大足石刻，可以称得上是中国佛教造像精彩的压轴戏。

大足县位于重庆西部偏北。据统计，至今全县境内有大、小造像5万余龛，分布于40余处，规模最大、最为壮观的当数北山和宝顶山两处，堪称宋代佛教石刻艺术荟萃之地。

北山在大足城北2.5公里处，佛湾是北山石刻数量最多、最精彩的地方。始建于晚唐，以后经五代到明代都有开凿，但大部分是宋代作品。佛湾125龛的"数珠观音"（图7-39）是北山石刻的精品之一。大足石刻造像主要流行密宗、华严宗、禅宗题材，尤以密宗为突出。因为密宗素来强调

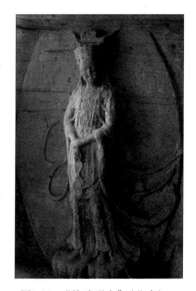

图7-39 "数珠观音"（北宋），高1.08米，重庆市大足北山125龛

以掐珠念佛来消除魔障，灭除修行者的四重、五逆之罪，增长功德，故数珠观音成为佛徒经常供奉的菩萨。此"数珠观音"体量不大，却素有"北山石刻之冠"的盛誉。就造型风格而论，具有典型的北宋大足石刻特征。她两手斜搭腹前，上身略微向右后侧转，头部微微左前倾，眼梢、嘴角露着动人而含蓄的微笑，显得悠闲自若。轻风拂面，脚踏莲花，裙带飘逸，更增添了优雅、浪漫的气氛。这哪里是让人敬畏的神灵，分明是一位风姿绰约的世俗少女的动人形象，难怪人们称为"媚态观音"。这尊造像与同期其他地方的造像相比，包含着更多的世俗成分，是我国宗教艺术中世俗化、人性化的典型作品。

大足石刻虽是为宣传各种特定的佛教教义而创作的，但宗教艺术的世俗化倾向，是中国文化具有强大纳构力的必然结果，是宋人现实主义手法成熟的标志。宋代儒、释、道各家的学说在理学的统领下，正在相互融合，我们在大足石刻也可以找到最好的证明。

2. 山西晋祠侍女彩塑

宋代雕塑在气势上略输于唐，但在人物性格刻画上，可以说达到了中国封建时代雕塑的顶峰。山西晋祠侍女彩塑（图7-40）群像，是现实主义艺术的伟大杰作。她们是北宋社会中一群有血有肉、有喜有悲的鲜活女子。

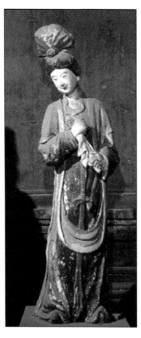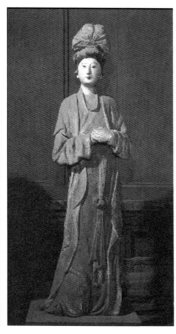

图7-40　山西晋祠侍女彩塑（北宋），彩塑，高1.55～1.74米，山西太原晋祠圣母殿

祠庙造像作为我国古代雕塑艺术中的一种，主要是为纪念祠主而设。晋祠圣母殿的主角应当是姬虞母亲邑姜，所以雕塑水平应该更高一些。但从实际雕塑的水平来看，圣母殿内的42尊宦官、女官、宫女、侍女彩塑却更为成功。可能由于这些侍女是平凡的人，可以不受各种仪规制约。她们展示了不同职位、不同年龄、不同性格的女子的美，也展示了各式各样的服饰的美，令人仿佛身处宋代宫苑。她们是北宋社会中有血有肉、有喜怒哀乐的真实人物，从中我们甚至可以体会到这些人物之间的社会关系和由此而产生的复杂心态和深刻个性。她们有的机敏而会讨好；有的一派天真娇憨；有的庄重矜持，不苟言笑，眼

神极为锋利，但却含威不露；有的心高气傲，孤芳自赏；还有的年老色衰，眼里已没有了希望和失望，有的只是冰冷的寒意和犀利的洞察……作者并不借助于过分夸张的形体语言，而代之以对人物深入的个性刻画。这种微妙的造型能力，充分显示了北宋艺匠扎实的写实功力，这在宋以前是远远没有达到过的。仅就此点与西方古希腊雕塑、文艺复兴雕塑相比，宋代雕塑也是更胜一筹的。

7.8.2　建筑艺术

宋、辽、金、元时期是汉民族政权与少数民族政权对峙共存的时期，民族文化在相互磨合中相融，使得这一时期的建筑风格异彩纷呈。建筑风格趋于柔媚华丽，出现了各种复杂形式的殿阁楼台。随着专制主义中央集权制的巩固和发展，宋代建筑在用材、装饰、彩绘、结构等方面也逐步定型，宋代《营造法式》的问世，既是对前代建筑经验的总结，同时也规范了中国传统建筑的基本模式。从此以后，中国古代建筑日渐程式化，发展平稳而缓慢。

宋代现存建筑以寺庙道观建筑为主。河北正定隆兴寺、宁波保国寺、天津蓟县独乐寺、大同华严寺等是宋辽时期现存寺庙道观中的杰作。

1．天津独乐寺观音阁

独乐寺是佛教名刹之一，坐落在天津蓟县城内。独乐寺现存的辽代建筑有观音阁和山门。独乐寺观音阁（图7-41）高23米，外观上下两层，中间夹一暗层，实际结构是三层，是我国现存最古老的木构高层楼阁。全阁分别根据梁柱接榫部位的位置和功能采取不同的斗拱，达24种之多，集古代斗拱之大成。阁面5开间，进深4间。观音阁内供奉有高达16米、直通三层的观音立像，它是我国最大的泥塑佛像之一。观音阁和山门岁历千年，经多次地震，但均因建筑坚固而幸免于难，说明建筑师具有丰富的经验和出众的才智。

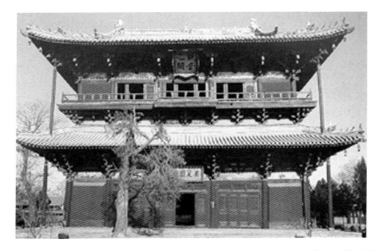

图7-41　独乐寺观音阁（辽），长19.41米，宽13.44米，高23米，天津蓟县

2．山西应县佛宫寺释迦塔

中国大地上，现存宋元时期的塔非常多，如河北定县开元寺料敌塔、开封铁塔、上海龙华寺塔、湖北当阳玉泉寺铁塔、福建泉州开元寺双塔、杭州六和塔、北京天宁寺塔等，它们仿佛一颗颗明珠镶嵌在祖国大江南北的土地上。

<<<<<<<<<

山西应县佛宫寺释迦塔（图 7-42）是我国现存唯一的古代木结构楼阁式塔，也是世界上现存最古老、最高大的木结构塔式建筑，与山西五台山佛光寺大殿、天津蓟县独乐寺观音阁，同被誉为"中国古代建筑的三颗明珠"。

唐以后塔逐渐淡出了寺院的中心地位，但山西应县佛宫寺辽代释迦塔（俗称"应县木塔"）是一个例外。释迦塔位于寺院前部中心位置，大殿在后。

释迦塔平面呈八角，外观五层六檐。各层之间是"平座"，外观是由斗拱支承围绕塔身的走道，内部是暗层，所以结构实际上是九层。平座层在造型上起了很大作用，丰富了总体轮廓；增加了水平线条，使大塔更显沉实稳重，而且恰当地起到了下层塔檐与上层塔身之间的过渡作用。塔总高 67.31 米，敦厚浑朴，巍然挺立，极为壮观。释迦塔以其建筑结构、技术上的高超成就载入史册，以其艺术上的审美趣味成为我国的塔中之宝。

图7-42 山西应县佛宫寺释迦塔（辽），高67.31米，山西省应县

7.9 书法与工艺美术

7.9.1 书法

宋元时期是中国书法艺术的发展和转折时期。宋初书法家大多追求笔墨的情趣，文人意识成为艺术的主流，帖学风靡，"二王"之书受到普遍重视。直到苏轼、黄庭坚、米芾、蔡襄 4 位书法大家的出现，方形成了宋代书法的高峰。他们四人被后人合称为"宋四家"，他们的书法以强烈的个性特征与深厚的文化素养，有别于前代书法家。

元代对书法的重视不亚于前代，书法家达 300 余人，其中赵孟頫、鲜于枢、倪瓒等成就最为突出。元代书法总的发展趋势是以继承古代诸名家的传统法度为主，扭转了南宋的衰敝书风。

1．苏轼《黄州寒食诗帖》

《黄州寒食诗帖》（图 7-43）代表了苏轼行书的最高成就，是可以和《兰亭集序》《祭侄文稿》并称的不可多得的艺术珍品。有人将这一书法史上的经典之作称为"天下第三行书"，当不为过。此帖时重时轻的笔触，欹侧不拘的结体，疏密错杂的布白，都与诗句内容相吻合，传达出作者因政治倾轧而被贬到黄州的愤慨、屈辱而又无可奈何的复杂心情。它也是宋人尚意书风成功的代表作。

不染斋主临古系列——寒食帖成片_.mov

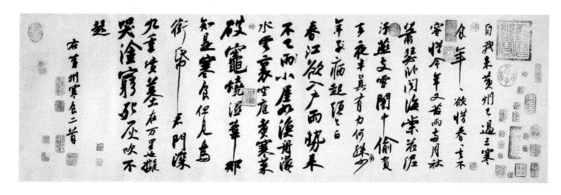

图7-43　《黄州寒食诗帖》（北宋），作者为苏轼，纸本，行书，高33.5厘米，宽118厘米，中国台北"故宫博物院"藏

2．黄庭坚《松风阁诗帖》

《松风阁诗帖》（图7-44）是黄庭坚晚年行书代表作，完美展现其书风强劲奔放、格调雄奇、变化多端、浑朴自然的不俗气质。《松风阁诗帖》结体横画、撇画、捺画尽情伸张，体式峻拔，豪健异常；行笔速度缓慢，并以隶书、篆书的笔法入行草，长笔中带有自然的、强烈的一波三折，韵律特别生动。在章法上，鲜明、自觉地在整体的秩序中追求平衡、对称的原则，在过与不过之间求得自在，在总体中见出一致与和谐。

不染斋主临古系列——松风阁成片.mov

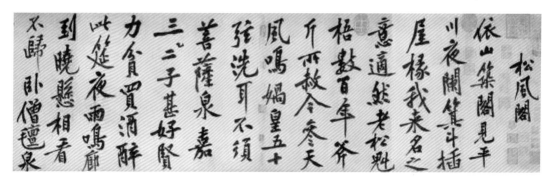

图7-44　《松风阁诗帖》（局部）（北宋），作者为黄庭坚，纸本，行书，高32.8厘米，宽219.2厘米，中国台北"故宫博物院"藏

3．米芾《蜀素帖》

《蜀素帖》（图7-45）被后人誉为"中华第一美帖"，人称"天下第八行书"。《蜀素帖》为作者在蜀素上书其所作各体诗八首而成，其运笔迅疾，如风樯阵马，自称"刷字"；中锋侧锋，转折顿挫，挥洒自如；笔画的偃仰向背，跌宕波折，变化极多。结字大小欹侧，纵横倜傥，而通篇布局又呼应有致，风神俱全。董其昌在《蜀素帖》后跋曰："此卷如狮子搏象，以全力赴之，当为生平合作"。

4．赵孟頫《洛神赋》

元代书法以赵孟頫成就最高，他篆、隶、草、行、楷皆能，以楷书和行书成就最高。结体端庄秀丽，章法均衡整齐，用笔遒劲，无论沉着与飘逸，都极其妍美，人称"赵体"。

传世书法作品有楷书名作《胆巴碑》《湖州妙严寺记》《仇锷碑》等；小楷《汲黯传》等；行书作品《洛神赋》《赤壁二赋帖》《定武兰亭十三跋》等。《洛神赋》（图 7-46）作为一行书长卷，在形制上首先给人以无限开阔之感；用笔娴熟，自然从容；结体端整严密，一丝不苟；骨肉停匀，轻灵秀丽，潇洒飘逸之气流荡其间。字里行间洋溢着一种高贵、典雅的气息，这完全是书家深厚的学养所致。

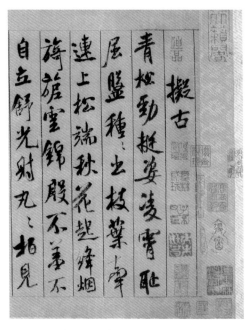

不染斋主临古系
列——蜀素帖成
片 _.mp4

图7-45 　《蜀素帖》（局部）（北宋），作者为米芾，绢本，行书，
　　　　　 高29.7厘米，宽274.3厘米，中国台北"故宫博物院"藏

不染斋主临古系
列——洛神赋成
片 .mov

图7-46 　《洛神赋》（局部）（元），作者为赵孟頫，纸本，
　　　　　 高29.2厘米，宽193厘米，天津市艺术博物馆藏

>>>>>>>>>

赵孟頫的书法成就和观念，深深地影响了后来人。可以说，他是上承晋唐，下启明清的桥梁式重要人物，是继王羲之、颜真卿之后在中国书法史上又一位影响深远的大师。

7.9.2　工艺美术

1．瓷器

1）宋代瓷器

宋瓷十分讲究韵味，与唐之鲜艳迥异。

宋代是我国瓷器工艺的鼎盛时期。瓷器生产呈现百花争艳的繁荣局面，南北各地都涌现出许多生产优质瓷器的名窑，"汝、官、哥、钧、定"被誉为宋瓷五大名窑，事实上远不止这五大名窑。现代研究瓷器者根据考古收获和瓷器风格特点，将中国自宋代以来的瓷器分成六大窑系，即北方的定窑系、耀州窑系、钧窑系、磁州窑系及南方的龙泉窑系、景德镇窑系。这些名窑形制优美，高雅凝重，不但超越前人的成就，即使后人仿制也少能匹敌。

（1）钧窑《月白釉出戟尊》。《月白釉出戟尊》（图7-47）仿商周青铜尊造型。侈口，鼓腹，撇足。颈、腹、足三部分分别出戟。此器胎质坚细，釉质莹润，造型雄浑古朴肃穆，气势雄伟，通体施月白釉，洁净素雅。足底亦有釉并镌刻"三"字款识。

（2）定窑《孩儿枕》。宋代定窑形成了自己独特的风格。其大宗产品为白釉，兼烧黑釉、绛釉和绿釉瓷，文献分别称其为"黑定""紫定""绿定"。定窑白瓷在北方白瓷群中出类拔萃，独领风骚，具有胎薄体轻、质坚硬、色洁白的特点。器物种类极为丰富，有日常生活用具、文房用具、寝室用具等，亦产净瓶、六管瓶和海螺等佛前供品。此《孩儿枕》（图7-48）施牙白釉，枕形为伏卧于榻上的婴儿，婴儿两手交叉支头，右手持绣球，两足交叠。孩儿双目炯炯有神，身穿丝织长袍，外有坎肩，印团花纹，姿态自然，表情天真无邪。下承长圆形床榻，四边饰以浮雕花纹。整体造型别致，雕饰精美，为定窑中少见珍品。

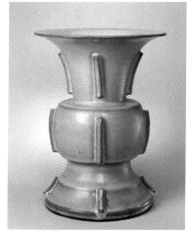

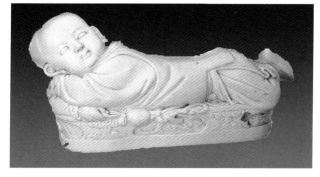

图7-47　《月白釉出戟尊》（北宋），钧窑，高32.6厘米，口径26厘米，足径21厘米，北京故宫博物院藏

图7-48　《孩儿枕》（宋），定窑，长40厘米，宽14厘米，高18.3厘米，北京故宫博物院藏

2）元代瓷器

元代瓷器在宋代的基础上，又有新的变化：瓷器里烧成了青花和釉里红。青花瓷器是先在瓷胎上用钴料绘纹饰，再上无色透明釉，经烧成后釉色变青，纹饰清澈明丽，幽雅宁静，永不褪色，是我国古代流行时间最长、产量最大的一种瓷器，也是我国著名"瓷都"景德镇制瓷工艺的重要成就。2005 年，在伦敦佳士得拍卖会上，元代《鬼谷子下山图青花瓷罐》（图 7-49），以 1568.8 万英镑（当时约合 2.45 亿元人民币）天价落槌，创下历史上中国文物乃至整个亚洲艺术品拍卖的最高成交价。元代景德镇窑还发明了釉里红瓷器，这是一种釉下呈现红色花纹的瓷器，称作釉下彩。由于釉里红的铜红不易控制，烧制难度大，因而能达到纯正红色的釉里红瓷器很少，故属名贵瓷器。

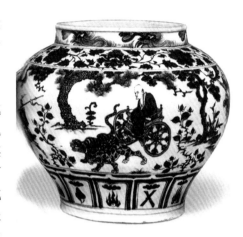

图7-49　《鬼谷子下山图青花瓷罐》（元），高27.5厘米，腹径33厘米，私人收藏

玉壶春瓶是元代常见器型，这件元代《釉里红松竹梅纹玉壶春瓶》（图 7-50）沿袭宋代形制，瓶口外撇，细颈、硕腹、平底、圈足。器型较宋代显得厚重饱满。器身挺拔修长，通体遍饰釉里红，口沿绘卷枝纹一周，颈部绘上仰蕉叶纹，于腹部绘主题纹饰松竹梅，衬以山石、蕉叶、灵芝等。颈、腹之间绘变形海水及卷枝纹各一圈。近足部绘变形莲瓣纹一圈，圈足上也饰以卷枝纹。此瓶红色纯正，纹饰清晰，是釉里红瓷器中的佳作。

2. 染织刺绣

1）宋锦

宋锦（图 7-51）起源于隋唐，盛行于宋代。特别是宋高宗南渡以后，全国的政治、文

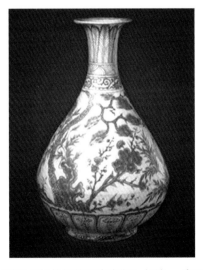

图7-50　《釉里红松竹梅纹玉壶春瓶》（元），高32.3厘米，口径8.8厘米，足径11.3厘米，北京故宫博物院藏

图7-51　宋锦

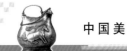

化中心移到了江南地区，为适应艺术事业发展的特殊需要，在苏州织锦中出现了一种极薄、极细的供装裱书画用的品种。这些美丽的织锦与书画一起被保存了下来。所以后世谈到锦必称宋，宋锦由此得名，流传至今。宋锦的产地主要在苏州，故又称"苏州宋锦"。明清以后织出的宋锦称为"仿古宋锦"或"宋式锦"，统称"宋锦"。宋锦主要用于宫廷服装和书画装帧。宋锦的纹样具有特定的风格，一般为格子藻井等几何框架中加入折枝小花，主要品种有八达晕、水藻戏鱼、水仙牡丹等，后世主要用于书画装帧。宋锦的特点是质地柔软，色泽光亮，花型雅致，古意盎然，富有浓郁的民族特色。

2）缂丝

缂丝又称"刻丝""克丝"，是中国丝绸艺术品中的精华。它以生丝作经线，彩色熟丝作纬线织造，在织品图案与素地结合的地方，微显高低，犹如镂刻而成，具有雕琢镂刻的效果，因而又称为"刻丝"。缂丝采用"通经断纬"的编织方法，由于缂丝"纬线非通梭所织"，因此可自由地变换色彩，"随心所欲作花草禽兽"，特别适宜表现色彩细腻多变的艺术效果。缂丝的特点被南宋江南地区涌现出来的一批缂丝名家结合到绘画艺术中，他们以自己喜爱的名家书画为范本，以丝代笔，将绘画作品以缂丝的手法表现出来。缂丝也因此从实用品脱胎换骨走上了观赏艺术的殿堂，也就是人们常说的，向"书画织物化，织物书画化"的方向发展。

缂丝《山茶图》（图7-52）就是这样一幅作品。画面疏朗明快，每一细节都缂织精致，晕色自如，折枝山茶及左上方蝴蝶逼真、自然，宛若天成，设色典雅工细，是南宋年间缂丝书画之范例。如果没有超群的精湛技艺和个人艺术修养是无法创作出这样的作品来的。作者朱克柔，云间（今上海松江区）人，以绘画和缂丝见长，中国宋代女缂丝工艺家。所缂作品除取材花草、翎毛及其他图案外，亦多仿缂名人书画，且质优品高，深受时人喜爱，成为当时文人墨客和达官贵人争相购买的珍贵工艺品。她作缂丝，花鸟、人物均甚精巧，运丝如笔，晕色巧妙，古淡清雅，为一时之绝技。其传世缂丝作品除了《山茶图》以外，还有《莲塘乳鸭图》《牡丹图》等。

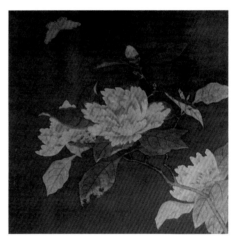

图7-52　缂丝《山茶图》（宋代），作者为朱克柔，高58.5厘米，宽33.3厘米，辽宁省博物馆藏

3．元代漆器

元代漆器的主要品种有雕漆、金漆、螺钿等，而以雕漆成就最高，其特点是堆漆肥厚，用藏锋的刀法刻出丰硕圆润的花纹。整体淳朴浑成，而细部又极精致，在质感上有一种特殊的魅力。我国漆器在唐以前以彩绘为主，从元起以雕漆为主，因此，元代雕漆对后世影响极大。北京故宫博物院收藏的张成造《栀子纹剔红盘》、杨茂造《观瀑布图八方形剔红盘》，安徽博物馆收藏张成造《云纹剔犀漆盒》等是雕漆的传世杰作。

图7-53这件张成造《云纹剔犀漆盒》，是元代雕漆工艺品中的极品。此漆盒圆形，盒盖状似穹隆，身形如圆柱，盖与身以子母口相接。此盒采用雕漆工艺中的剔犀技法制作而

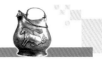

成；"剔犀"是指在漆胎上髹两种或三种颜色相间的漆层，每色均髹一定的厚度。由于各色漆层相间，雕刻处便露出不同的色层。经过磨光，即为成品。盖与身各雕饰有云纹三组，刀口深约 1 厘米，云纹和其余部分均髹黑漆。刀法圆润，刚劲有力。此盒漆质坚密，造型古朴典雅，通体亮泽莹润，令人赏心悦目。盒底边缘有针刻款"张成造"三字，以标志制作者姓名。张成乃元末浙江嘉兴的雕漆名家。

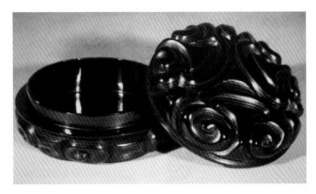

图7-53　《云纹剔犀漆盒》（元），作者为张成，高6厘米，直径14.5厘米，安徽省博物馆藏

思考与练习

1. 宋代院画的特征是什么？你怎样看待宋代院画？
2. 黄筌、徐熙花鸟画在师承关系、题材、表现技法、格调上有何不同？
3. 五代南北山水画派在构图和技法上各有什么特点？
4. 什么是"马一角、夏半边"？其绘画影响如何？
5. 为什么说苏轼对文人画理论体系的形成起到了决定性的作用？
6. 文人画的特点是什么？举例说明。
7. 宋代风俗画兴盛的原因是什么？
8. 宋代雕塑有什么特点？
9. 赏析一件你最喜欢的宋、元代工艺美术作品。

第8章　明清时期的美术

本章学习目标

1. 总体把握本期美术发展概貌；
2. 了解"院派"和"浙派"；
3. 把握"吴门四家"的艺术特点；
4. 掌握水墨写意花鸟画派主要画家的作品；
5. 掌握董其昌的"南北宗论"；
6. 了解明末的人物画大家；
7. 了解清初"四王"、吴、恽、"四僧"的绘画艺术；
8. 理解掌握清末"海派"名家赵之谦、任伯年、吴昌硕的艺术特色及对后世的影响；
9. 把握明清的版画艺术；
10. 了解明清的建筑成就。

8.1　概　　述

明清是中国封建社会的一个转折点，文化发展的总趋势是日趋保守的，但局部城市经济的繁荣、南方商业集中地资本主义的萌芽，又使明清美术在崇古的大势中出现了许多逆流而行的画派和艺术家。

明清两代的绘画有如下的特点：文人画与院画相争相融，文人士大夫的绘画是画坛的主流；就文人画来看，被奉为"正统"的"复古派"与"创新派"共存并进，既有冲突的一面，也有互相影响的一面；民间绘画沛然兴起，尤其是版画艺术十分兴盛；清代出现的"中西合璧"画法，使宫廷画在传统画的基础上又添了新的特色。

明清的宫殿、园林建筑达到了前所未有的高度，把建筑艺术的审美价值推到一个新的高度。

明清书法总体称得上百花齐放,明代在草书成就较高,清代在篆书、隶书和魏碑体方面成就卓著。

明代的工艺美术得到了较全面的发展和提高。陶瓷、纺织业、景泰蓝、明式家具等成绩斐然。

明清雕塑在写实技巧、形式美的表达方面更加完善、娴熟,玉雕、牙雕等工艺雕刻蓬勃发展,但缺乏大气之作和大型之作,这与国力的盛衰是直接相关的。

总之,明清美术以古老、深厚的传统为依托,对整个封建时代美术发展进行梳理、总结,造就了一大批以集古人之大成为皈依的文人书画家与美术评论家。这一时期,由于西方美术的传入,中西渗透,为中国美术增添了新的气象。由于市民阶层的兴起,民间的美术得以发展:木版年画、风俗画、泥塑等也有了一片天地。

8.2 明代前期绘画

明代绘画可以分为前期、中期和晚期三个时期。

明代前期,指从明太祖洪武初到明孝宗弘治末(1368—1505 年)的 130 多年,是继承、扬弃前代文化并逐步确立明代文化的时期。明代宫廷绘画与浙派绘画盛行于画坛,形成了以继承和发扬南宋院体画风为主的时代风尚。

8.2.1 宫廷绘画和“院体”

明代宫廷绘画承袭宋制,但未设专门的画院机构。朝廷征召的许多画家,皆隶属于内府管理,多授以锦衣卫武职。画史称他们为画院画家,实际上是宫廷画家。明代画家的地位、待遇都不如宋代。明洪武(1368—1399 年)和永乐(1403—1424 年)两朝属初创时期,机构未臻完备,风格也多延续元代旧貌。这个时期曾发生过骇人听闻的“画狱”,所以画家心理压力很大,创造力受到压抑。古往今来,京城都是画家云集之地,只有明朝一代,绘画中心一直在江南,这是一个很重要的原因。明宣宗、宪宗和孝宗都喜好绘画,因此宣德(1426—1435 年)以后,宫廷绘画创作达到鼎盛时期。浙江与福建两地继承南宋院体画风的画家,陆续应召入宫,呈现出取法南宋院体画的面貌,形成了具有明代特色的“院体”画风,成为当时画坛主流。明正德(1506—1521 年)以后国力渐衰,统治者对绘画兴趣不高,宫廷绘画很快失去光彩,民间的吴门派崛起,逐渐取代了“院体”的主流地位。

明代宫廷绘画的人物画取材比较狭窄,以描绘帝、后的肖像和行乐生活,皇室的文治武功,君王的礼贤下士为主,风格上基本延续宋代传统。如商喜的《明宣宗行乐图》、谢环的《杏园雅集图》等。

山水画主要宗法于南宋马远、夏圭,也兼学郭熙,著名画家有李在、王谔、朱端等人。李在仿郭熙几可乱真。王谔被称为“明代马远”,其《月下吹箫图》画面简净爽朗,笔力挺秀,一派秋夜萧疏辽阔的气象,与马远《踏歌图》的笔墨极为相似。

明代宫廷绘画成就最为突出的是花鸟画,它呈现多种面貌,代表画家有:擅长工笔重彩的边景昭,承袭南宋“院体”传统,妍丽典雅而又富有生意。林良以水墨写意花鸟著称,笔墨洗练奔放,造型准确生动。吕纪工写结合,花鸟精丽、水石粗健而自成一派。

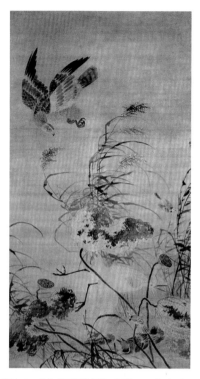

图8-1 《残荷鹰鹭图》(明)，作者为吕纪，绢本设色，高190厘米，宽105.2厘米，北京故宫博物院藏

吕纪（1447—?年），字廷振，号乐愚，一作乐渔，鄞县（今浙江宁波鄞州区）人。明代宫廷画家。以画被召入宫，供奉仁智殿，授锦衣卫指挥使。山水、人物俱佳，尤以花鸟著称于世。其花鸟初师边景昭，又学林良，并广泛师法南宋诸家，所作有工笔重彩和水墨写意两种画法，前者是其主体风格，往往将描绘精工、色彩富丽的花鸟与马远、夏圭一派的大斧劈皴画的山石景色结合起来，使华贵与野逸有机地融为一体，《桂菊山禽图》《秋鹭芙蓉图》《梅茶雉雀图》是这种风格的代表；后者粗笔挥洒，随意点染，简练奔放，富有气势和动感，《残荷鹰鹭图》《竹禽图》《鹰鹊图》是这种风格的代表。

明代，大自然中的猛禽，似乎更受画家们的喜爱，出现了不少优秀的作品，《残荷鹰鹭图》（图8-1）就是其中极为出色的一幅。描绘萧瑟秋风劲吹残荷、芦荻，一只鸷鹰正逆风而下，搏击一只仓皇逃窜的白鹭。鹰逆转而下，锐利的眼睛紧紧地盯着猎物，如箭一般地冲向在残荷与芦苇间奔逃的白鹭，仿佛刹那间，白鹭就将成为鸷鹰的爪下之物。荷塘中白鹭仓皇奔逃，其他禽鸟也都惊恐不已。在表现技法上，中锋、侧锋和散笔，湿笔和干笔破锋，浓墨、淡墨和渲染，都有机地结合在一起，虚实相间，层次分明，传达出紧张的气氛，自然界一场弱肉强食的争斗被表现得淋漓尽致。鹰的强健凶残与鹭及禽雀的弱小无助，对比强烈，给人以极强的艺术感染力。吕纪的花鸟画在宫廷中自成一派，弟子众多。明中叶吴门画派中盛行的勾花点叶小写意花鸟画法，与吕纪有一定关联。

明代宫廷绘画中虽然不乏佳作，但总体上看，宫廷画风只是前代院画、文人画和民间绘画的混合体，没有形成独立的风格体系，并未取得像宋代院画那样具有划时代的成就。

8.2.2 "浙派"绘画

"浙派"活跃于明宣德至正德年间，与宫廷院画并重于画坛。因创始人戴进为浙江人，故有"浙派"之称。继起者吴伟为湖北江夏人，画史称他为"江夏派"，实为"浙派"支流。戴、吴二人都曾进过宫廷，画风均源自南宋院画，故浙派与宫廷院画有密切的关系。

戴进（1388—1462年），字文进，号静庵、玉泉山人，浙江钱塘（今杭州）人。明代杰出书画家。戴进初为银工，后改习绘画。明宣德年间以善画被举荐入宫，相传因遭待诏谢环等人忌恨，被排挤出宫。他回到杭州，以卖画为生，过着到处奔波忙碌的艰辛生活。后虽曾一度入宫，但主要艺术活动和影响在民间。戴进是明代前期最著名的画家，绘画技艺比较全面，山水、人物、花卉无所不能，面貌也多具变化，尤其山水最为出色。山水师宗马远、夏圭，而又有所变化，技巧娴熟，画风健拔。人物画师吴道子，创蚕头鼠尾描，行笔顿挫有力，丰富了人物画水墨的表现技法。就是认为浙派多恶习的董其昌，对戴进的

>>>>>>>>>>

山水画也是称赞有加："国朝画史以戴文进为大家。"吴伟等画家承其画风，以致其画风风靡一时，形成"浙派"，传世作品有《风雨归舟图》《春山积翠图》《关山行旅图》等。

戴进《风雨归舟图》（图 8-2），最为世人推崇。画家以兼工带写的方法，挥写出风雨交加中的群峰树木，渔夫逆风归舟，樵夫冒雨赶路，用笔奔放豪纵，水墨苍劲淋漓，环境气氛与人物情态，有声有色，"风雨归舟"的主题十分醒目。

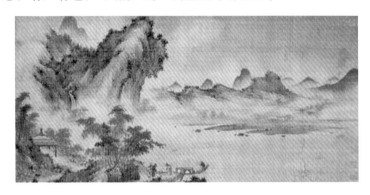

图 8-2　《风雨归舟图》（明），作者为戴进，绢本淡设色，高 143 厘米，宽 81.8 厘米，中国台北"故宫博物院"藏

"浙派"和明代宫廷绘画的历史，是职业画家重整旗鼓，大展身手的辉煌时期；而明代前期的文人画则失去了"显学"地位，只有江南地区还有一批继承元代水墨画传统的文人画家，如赵原、徐贲、张羽、王绂、刘珏、杜琼、姚绶等人。这些文人画家的成就并不突出，但在明代前期延续了文人画传统，为文人画在明代中期的勃兴起到了桥梁作用。

8.3　明代中期绘画

明代中期指成化初至隆庆末（1465—1572 年）的 100 多年，与 8.2 节所说的明代前期有重叠，是明代绘画独立面貌的形成时期。这一时期，苏州地区"吴门画派"崛起，取代了浙派在画坛的霸主地位，文人画重新占据了画坛的盟主地位，并从此成为中国封建社会晚期的主流绘画。这一时期的代表画家是"吴门四家"——沈周、文徵明、唐寅、仇英。其中沈周与吴伟是同时代人，但是我们把他们划入两个不同的时代，因为吴伟代表着巅峰的院体、浙派艺术，而沈周代表着文人画的崛起。当然，吴门画派的顶峰，其代表人物是沈周的继承者文徵明。

8.3.1　吴门画派崛起的原因

苏州远在唐代就是繁荣的都市。自元朝以来，文人士大夫们就以苏州地区为活动中心，形成了一种雅好艺文、书画的社会风尚。明代中期，作为纺织业中心的苏州，随着工商业的发展，逐渐成为江南富庶的大都市。经济的发达为文化事业的发展奠定了经济基础。一时文人荟萃，名家辈出，文人名士经常雅集宴饮，诗文唱和，很多遍游山林的文人士大夫也以画自娱，相互推崇。这些文人、士大夫、画家云集苏州，传播自己的政治主张、人生观和美学追求，他们的活动更刺激了相关的文化产业的发展，如刻书业、古玩业、戏曲业及字画收藏、庭院营建等，此时的苏州艺术氛围浓郁，吴门画派应运而生。

在吴门画派出现以前的明初期，苏州地区在经历了群雄逐鹿的动乱之后，画坛出现了复杂的局面：赵原、徐贲等多数画家延续元末诸大家强调的文人笔墨特点；王履、周臣等少数人追随南宋马、夏风格。他们对吴门画派有着直接的影响。吴门画派是明代前期 100 多年画坛发展顺理成章的结果，它是以元代文人画风为主干，汲取了北宋画风、南宋院体乃至明代院体和浙派的养分而形成的画派。

8.3.2　吴门四家

明中叶，以沈周、文徵明为代表的吴门画派出现，标志着明代绘画独立面貌的形成。他们进一步完善了文人画的形式，但日常生活题材（如园林、田园风光、家禽、现实生活以及下层人物等）的采用，苍润秀雅的格调，风流潇洒的笔调，都有别于前代的文人画。他们的作品与时代潮流吻合，不同程度地融合了文人画与院体画，具有浓厚的知识分子色彩，反映出时代新因素带来的意识形态领域的重要变化。

沈周和文徵明，是吴门派画风的主要代表。他们两人都淡于仕途，属于诗、书、画三绝的当地名士。他们主要继承宋元文人画传统，变元人的疏简放逸为文雅蕴藉，成为文人画发展中元代文人画与明末董其昌之间的重要阶段。

唐寅和仇英有别于沈周、文徵明，代表了吴门派中不同的类型。唐寅是由文人而变为以卖画为生的职业画家，仇英为职业画家。他们两人同师周臣，画法渊源于南宋院体李唐、刘松年，又兼受沈周、文徵明和北宋、元人的影响，是苏州城市风尚和市民趣味的直接体现，他们的绘画具有雅俗共赏的特点。

1. 沈周

沈周（1427—1509 年），字启南，号石田，晚号白石翁、玉田翁，人称白石先生。明代中期的著名画家，吴门画派的创始人。沈家世代隐居吴门，居长洲（今江苏苏州）相城。沈周的祖上都很有文化，而且主张不仕，在家乡过悠闲的绅士生活。曾祖父是王蒙的好友，父亲交往的人中有文人士大夫画家杜琼、刘珏等，父亲、伯父收藏了不少艺术珍品，且都以诗文书画闻名乡里。沈周布衣终身，吟诗作画，优游林泉，追求精神上的自由。这样的生活选择，使沈周有条件充分地展现自己的艺术才能。沈家的收藏，沈周老师陈宽的收藏，朋友吴宽、史鉴等人的收藏，大大丰富了沈周的艺术阅历；他平生好游历，江南田园风光和文人生活，是其取之不尽的生活源泉。

沈周绘画造诣尤深，兼工山水、花鸟、人物，以山水和花鸟成就突出。在绘画方法上，沈周早年画承家学，并得到文人士大夫画家杜琼、刘珏的亲授；后来博采众长，出入于宋元派各家，主要取法董源、巨然、王蒙，中年后以黄公望为宗，晚年又醉心于吴镇，又参以南宋李、刘、马、夏劲健的笔墨，于广收博取中自拓新意，形成苍劲、雄逸的独特风格，自成一家。沈周山水画有两种面貌，一种是学王蒙，画法严谨细秀，用笔沉着劲练，以骨力胜，人称"细沈"，如《庐山高图》（图 8-3）等；另一种笔墨粗简豪放，气势雄健，人称"粗沈"，如《沧州趣图》《扁舟诗思图》等。沈周的绘画，技艺全面，功力浑朴，在师法宋、元的基础上有自己的创造，发展了文人水墨写意山水、花鸟画的表现技法，成为吴门画派的领袖。

《庐山高图》是沈周 41 岁时为祝贺老师陈宽 70 岁寿辰的精心之作。沈周没有去过庐

山，选取这个题材是因为老师陈宽祖籍江西，沈周借陈宽原籍的名山来表达高山仰止之意，用庐山之高象征陈宽的学问和崇高的人格。此画模仿王蒙笔法，画庐山峰峦层叠，草木繁茂，气势恢宏。前景坡头立一白衣高士迎飞瀑而站，仰望远景，即为陈宽，比列虽小，却起着点题的作用。整幅画山石树木笔法细密、苍劲，用墨隽秀、润湿，山峦没有沉重险绝之感，而是增添了几分温雅柔丽，这是沈周个人的特色。此图是沈氏师法宋元，又创新意的饱含激情、令人叹为观止的杰作。

2．文徵明

文徵明（1470—1559 年），初名璧，字徵明，后以字行，又改字徵仲，祖籍衡山（今属湖南），故号衡山居士，长洲（今江苏苏州）人。文徵明出身书香门第，祖父及父亲都是文学家。但文徵明幼时并不聪慧。稍长，学文于吴宽，学书于李应祯，学画于沈周，终于"大器晚成"。诗文与吴中名士祝允明、唐寅、徐祯卿并列为"吴中四才子"。数次应举未中，54 岁时得到同乡士大夫举荐成为翰林待诏。但仕途并不得志，于是 58 岁时称病还乡，从此息青云之心，乐山林之志，以诗书画为精神家园达 30 余年，他的形象在后人眼中成为理想人格的典范。文徵明书画造诣全面，山水、人物、花卉、兰竹等皆精，以山水画题材数量最多，成就也最高。尤其是青绿山水，创立了极具文人

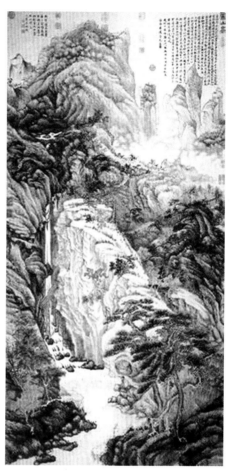

图 8-3　《庐山高图》（明），作者为沈周，纸本淡设色，高 193.8 厘米，宽 98.1 厘米，中国台北"故宫博物院"藏

画意趣的小青绿样式，对后世有深远的影响。他的艺术风貌是多样的，他泛学诸家，兼收并蓄，在学沈周的基础上，又深受赵孟𫖯、王蒙、吴镇三家影响，其青绿山水受赵孟𫖯影响最大，董源、巨然、郭熙、马远、夏圭等也是他效法的对象。文徵明的山水画多以清高、超脱为其理想精神境界，作品多表现小桥流水、危崖曲径、松壑修竹、草堂庐舍。水有净化功能，危崖有超尘作用，点缀其中的人物多是逃避现实而陶醉于山水的"高士"，反映了他作为文人雅士的生活理想和审美情趣。在笔墨风格上，形成了"粗文"和"细文"两种主要画法。早年以工细为主，中年较粗放，晚年则粗细兼能，笔墨愈加苍秀，富于变化。"粗文"山水除受沈周熏陶外，还融入马远、夏圭粗劲刚健的用笔和赵孟𫖯以书法入画的运锋以及吴镇的淋漓酣畅的墨法，《溪桥策杖图》《仿吴镇山水》《古木寒泉图》是其代表作，苍劲郁密。"细文"山水主宗赵孟𫖯，也融入"元四家"和"二米"笔墨，如《兰亭修禊图》《惠山茶会图》《绿阴清话图》等，缜密秀雅，尤为后人所重。在画法上虽然有粗细之分，但构图平稳，笔墨苍润秀雅，萧疏幽淡的情调，是其总的艺术风格，加之题材内容上的文人化倾向，文徵明的山水画具有典型的文人趣味。

《惠山茶会图》（图8-4）是细笔小青绿画法，为文徵明以茶会友、饮茶赋诗生活的真实写照。画面描绘的是清明时节，文徵明同书画好友蔡羽、汤珍、王守、王宠等游览无锡惠山，饮茶赋诗的情景。半山苍松下有两人对说，一少年沿山路而下，古松下文徵明展卷诵诗，茅草亭中两人围井席地而坐，侧耳聆听，几旁支茶灶，一童子正在煮茶。该画直仿赵孟頫，体现了文徵明早年山水画细致清丽、文雅隽秀的风格。

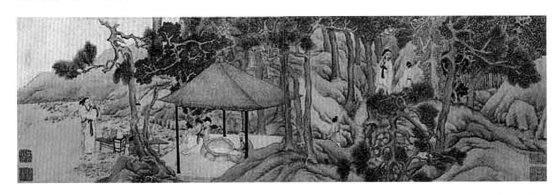

图8-4　《惠山茶会图》（明），作者为文徵明，纸本设色，高21.9厘米，宽67厘米，北京故宫博物院藏

3. 唐寅

唐寅（1470—1523年），字子畏，一字伯虎，号六如居士、桃花庵主，自称江南第一风流才子，吴县（今江苏苏州）人，明代画家、文学家。出身商人家庭，自幼聪颖，29岁参加科举考试，举应天府解元，因此又称"唐解元"。30岁进京应进士试时，因科场舞弊案受牵连入狱。后虽查明无罪，仍被罢吏。唐寅羞愤不从，从此绝意仕途，潜心书画。但对于少负英才，认定"学而优则仕"的唐寅来说，眼睁睁地看着美好前程化为泡影，始终是一沉重打击，以致终生不能释怀。从而养成了狷介狂傲的性格，纵情酒色以解忧，曾自谓"醉舞狂歌五十年，花中行乐月中眠"（自题画诗）。实际上唐寅从此由文人变为以卖画为生的职业画家。从他的经历和个性，我们可以说他是一个有修养的职业画家。不过，由于与沈周、文徵明的交往更为频繁，他吸收了更多的文人画特征。唐寅曾学画于周臣门下，又跟从过沈周学画，后远师李唐、刘松年、马远等院体传统，吸取"元四家"水墨浅绛法之长，融院体的工笔与文人画的笔墨于一体，既注意追求形象的真实性和具体性，又讲究情趣意境，重视主观感受和笔墨的蕴藉，雅俗共赏，介于沈周、文徵明与仇英之间，自树一帜。

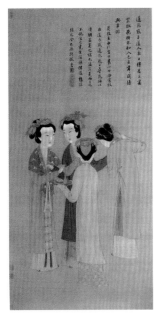

图8-5　《孟蜀宫伎图》（明），作者为唐寅，绢本设色，高124.7厘米，宽63.6厘米，北京故宫博物院藏

《孟蜀宫伎图》（图8-5）取材于五代西蜀后主孟昶的宫廷生活，以工笔重彩精心描绘了4个盛装宫伎的神情状貌，并题诗云："莲花冠子道人在，日侍君王宴紫微，花柳不知人已去，年年斗绿与争绯。"道出画

的主题。值得注意的是，唐寅所描绘的仕女，皆细眉小眼，樱桃小口，面颊清瘦，下巴尖俏，两手纤纤，弱不禁风，反映了当时的审美时尚。在设色上，唐寅采用了"三白"设色法，就是用白粉烘染美人额头、鼻尖和下颌。用这一装饰方法表现出美人风姿嫣然的情态，是唐寅的创造，后来仇英等一大批民间画家都学用此法。

8.3.3　水墨写意花鸟画派

水墨写意山水画在元代画家的笔下变得完全成熟时，花鸟画仍然显得宁静而拘谨。明初林良开始了水墨小写意花鸟画的探索，沈周、文徵明、唐寅等大师的水墨花鸟，在前人的基础上，进一步追求笔墨情趣并强调对象神态与画家情趣的统一，为水墨花鸟走向狂放不羁做了有效铺垫。此后，水墨写意花鸟画在陈淳、徐渭笔下，变得充实、成熟、完美起来。

1. 陈淳

陈淳（1483—1544 年），字道复，后以字行，别号复甫，号白阳山人，江苏长洲（今苏州）人。他继承了沈周、文徵明的水墨写意花鸟画传统，并将它推进到一个新的高度，标志着这种新技法的成熟，也标志着文人花鸟画的成熟。因为在此之前，文人画家的花鸟画，基本上局限于枯木、竹石、梅兰等具有特定象征意义的题材，而在此之后，则扩大到了花鸟画领域所涉及的一切题材。

《葵石图》（图 8-6）是陈淳中年水墨写意花卉画杰作。图中描绘一株蜀葵在清秋晨风中含露摇曳的情景，用笔潇洒利落，衬以湖石，用飞白笔法，略施淡墨渲染。侧锋勾勒的花瓣简率迅疾，瓣尖的翻转状态以阔笔勾出，尤见生动。几丛葵叶用淋漓的水墨挥洒，通过墨色的自然渗透，展现出叶色的深浅变化和叶形的锯齿状态，犹如天成。竹枝则用简劲的线条双勾，也是率意十足。整幅画不着一点颜色，但由于正锋、侧锋、逆锋的多变运用，配合了墨的浓淡、干湿、焦润，仍给人以清新丰腴的烂漫韵致。陈淳进一步丰富了文人写意花鸟画的思想意境，开创了清新隽雅一派的风格。

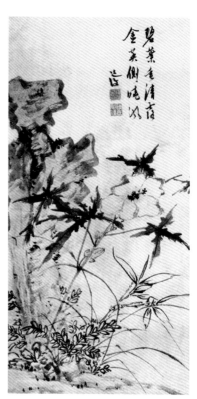

图 8-6　《葵石图》（明），作者为陈淳，纸本墨笔，高 68.6 厘米，宽 34 厘米，北京故宫博物院藏

2. 徐渭

中国古代佯狂的艺术家不少，可真正如荷兰的凡·高那样发疯，生时寂寞，死后却为后人顶礼膜拜的却不多，徐渭就是这样一个"可怜"的人物。

徐渭（1521—1593 年），初字文清，改字文长，号天池山人、青藤道士，浙江山阴（今绍兴）人。他天资聪颖，20 岁考取秀才，然而后来连应 8 次会试都名落孙山，终身不得志于功名。青年时还充满积极用世的进取精神，并一度被兵部右侍郎兼金都御史胡宗宪看中，招任浙、闽总督幕僚军师。徐渭对当时军事、政治和经济事务多有筹划，并参与过东

>>>>>>>>

南沿海的抗倭斗争。但后来胡宗宪被弹劾为严嵩同党，被逮自杀，徐渭深受刺激，一度发狂，精神失常，蓄意自杀，还怀疑其继室张氏不贞，居然杀死张氏，随之度过了7年牢狱生活，出狱时已53岁。这时他才真正抛开仕途，四处游历，致力于诗文书画创作以发泄愤世嫉俗之情。晚年靠卖画为生，极端潦倒，但他的绘画，也正是在这一时期臻于大成。徐渭是中国文化史上的一位怪杰，但徐渭经历了许多常人不能承受的磨难，也赋予他常人难以望其项背的才华。命运的困塞更激发了他的抑愤之气，加上天生不羁的艺术秉性，使其艺术创作迸发出耀眼的光彩。诗文、戏剧、书法、绘画，皆成为他书写极端个性的武器，处处弥漫着一股郁勃的不平之气和苍茫之感。

徐渭在绘画上以写意花卉为主，在艺术上敢于冲破樊篱，大胆创新，把水墨写意花鸟画在前人的基础上往前推进了一大步。他常常借笔墨抒发胸中郁积的怨恨，将情感寄托于水墨写意花鸟画之中，水墨淋漓、浓淡相间、变化万千之中，浸透了作家的浓厚主观感情，更把物象精神韵味发挥得淋漓尽致。《墨葡萄图》（图8-7）水墨大写意，笔墨酣畅，极尽兴致，老藤盘曲交错，葡萄倒挂枝头，晶莹欲滴，茂叶以大块水墨点成，信笔挥洒，任乎性情，令人仿佛从这些不拘形似的物象中，看到徐渭的积郁和隐衷。画幅上方行草敧斜跌宕，题诗云："半生落魄已成翁，独立书斋啸晚风。笔底明珠无处卖，闲抛闲掷野藤中。"表达了画家才情满腹而不得施展，历经劫难而愤懑难平的情怀。水墨葡萄在徐渭笔下已成为徐渭本人！观此杰作，谁不为一代才子徐渭的坎坷命运扼腕？

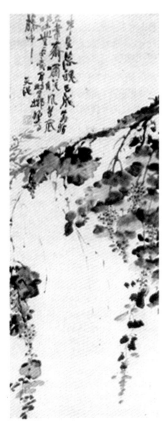

图8-7 《墨葡萄图》（明），作者为徐渭，纸本水墨，高165.7厘米，宽64.5厘米，北京故宫博物院藏

徐渭是明代中期文人水墨写意花鸟画的杰出代表，他的水墨大写意花卉惊世骇俗，用笔狂放，笔墨淋漓，不拘形似，自成一家，创水墨写意画新风，与陈淳并称。陈淳本来比徐渭年长，但后起的徐渭无论在绘画水平和技法创造上，还是在思想内涵和艺术感染力上，都上了一个新台阶，史称"青藤白阳"，他们的水墨写意花卉对以后的花鸟画的发展具有极其深远的影响。"公安派"领袖人物袁宏道写下中国古代文学史上著名的人物小传——《徐文长传》。可以说他是徐渭第一个知音，而后来追随者不计其数，其中有八大山人朱耷、甘当"青藤门下牛马走"的郑板桥等。近代艺术大师齐白石在提到徐渭时曾说："恨不生三百年前，为青藤磨墨理纸。"这足以说明徐渭对后人影响之深。

8.4　明代晚期绘画

明代晚期指万历至崇祯末年（1573—1644年），此间绘画领域出现新的转机。以董其昌为代表的画家在文人山水画方面另辟蹊径，形成了许多支派。徐渭进一步完善了花鸟画

的大写意画法。陈洪绶、崔子忠、丁云鹏等开创了变形人物画法。

8.4.1 松江画派与董其昌的"南北宗论"

整个明代，江南松江府地区（今属上海市）工商业发达，文化艺术兴盛，其地位仅次于苏州府，而高于常州、嘉州、湖州等地区，到明代后期，松江地区形成了以顾正谊为首的"华亭派"，继起者有莫是龙、董其昌、陈继儒等，渐成巨流，势压吴门。松江的职业画师宋旭、沈士充也自立门墙，分别被称为"苏松派"和"云间派"，其实他们在美学思想、绘画作风等方面，基本一致，且多是松江府人，风格互有影响，领袖人物是地位最显赫、理论水平最高的董其昌，学界遂以大地域而论把他们都归入一个画派——松江画派。

山水画里的"南北宗论"是明清时期绘画理论中的重要思想之一，它深刻地影响了画家的创作活动，以及其对绘画本身的理解和对中国山水画史的把握，甚至涉及书法、诗词等相关艺术门类的理论建构。南北宗论的提出者与最有力的推动者之一是晚明著名画家、美术鉴赏家和理论家董其昌。

董其昌（1555—1636 年），字玄宰，号思白、香光居士，谥文敏，华亭（今上海市松江区）人。董其昌出身贫寒之家，但在仕途上春风得意，青云直上。当过编修、讲官，官至南京礼部尚书、太子太保等职。他 34 岁开始了 45 年的仕宦生涯，其间在职 15 年，退而待进的乡居生活 30 年。他的高级官僚身份与艺坛领袖身份是不可分割的两个方面。他提出的绘画理论，尤其是"南北宗论"，对明末清初的绘画产生了重大影响。

他在《画禅室随笔》一书中指出："禅家有南北二宗，唐时始分；画之南北二宗，亦唐时分也，但其人非南北耳。北宗则李思训父子着色山水，流传而为宋之赵干、赵伯驹、伯骕，以致马（远）、夏（圭）辈。南宗则王摩诘（维）始用渲淡，一变钩斫之法，其传为张璪、荆（浩）、关（仝）、董（源）、巨（然）、郭忠恕（熙）、米家父子（米芾和米友仁），以致元之四大家（黄公望、王蒙、倪瓒、吴镇），亦如六祖之后，有马驹、云门、临济儿孙之盛，而北宗微矣。"

其大意是用当时在文人士大夫群体中流行的禅宗来论画，以禅宗的南北分宗譬喻山水画的流派分野，将唐至明代的山水画发展史按画家的身份、画法、风格截然分为文人画与行家画两派。如同禅宗以"顿悟"与"渐悟"的修持观念分南北一样，山水画的分派依据的是风格技法方面的"渲淡"与"钩斫"的不同。文人画体系似禅宗之南宗，行家画似禅宗之北宗。王维为南宗之祖，李思训为北宗之祖。历史上，禅宗的北宗在与南宗的竞争中败下阵来，逐渐式微。在董其昌看来，山水画的南北宗也经历了类似的过程，而他所推崇的则是讲究顿悟的南宗，贬抑的是讲究渐悟的北宗。即提倡南宗的文人画，贬抑北宗的行家画。

南北宗论首先在一个以董其昌为核心的小圈子里获得认同，比如他的友人莫是龙与陈继儒的著作里都有内容相同或相近的话。不过，由于董其昌的地位特殊，在江南地区俨然是艺坛领袖，附骥者众多，这一论断的发明权最终被归于他一人名下。

南北宗论是以文人画家的美学观和艺术观来评价画史，贬低南宋的院体画和青绿山水画体系以及浙派，竭力抬高文人画以及他们所代表的画派。此说具有片面性和局限性。首先，董其昌以文人画家的身份评价文人画与行家画的高下，难免有失公允；其次，从唐至明，只用两种派别去归纳山水画风格，难免有牵强附会、自相矛盾之处；最后，由于他"崇

>>>>>>>>>

南贬北"的思想，导致了以后画坛宗派繁兴，画家门户之见的加深。于是有了"正宗邪派"之分，缩小了画家的眼界，沉滞了画法的改进，在某种程度上加重了理论的混乱。尽管不断有人提出疑问、指出谬误，但南北宗论在明末和清初一代还是产生了风靡海内外的影响。董其昌构建了一个完整的文人画话语和价值体系，在理论和实践上确立了文人画在画坛上的主导地位，他总结和概括出唐宋以来文人画的很多创作方法和审美标准，为今天树立了一座正统文人画派的里程碑。董其昌作为对山水画艺术进行研究的先行者的作用还是应该肯定的。

8.4.2　明末的人物画大家

在明代后期轻视职业画家已经成为文人士大夫的共识。但在明代中期的基础上，明末的文人画与民间绘画继续相互渗透，依然取得了引人注目的成就。尤其是肖像画，由于曾鲸、崔子忠和陈洪绶的创作而呈现振兴之象。

1．曾鲸

曾鲸（1568—1650 年），字波臣，福建莆田人。寓居南京，活动于浙江杭州、乌镇、宁波、余姚一带，专门从事肖像画创作，并开创了一个肖像画流派——波臣派，是画史上最为杰出的肖像画家之一。

曾鲸所开创的画法在于他先用淡墨线勾出轮廓和五官位置，然后以淡墨和淡赭石按面部结构层层渲染出阴影凹凸，而且"每画一像，烘染数十层，必匠心而后止"（姜绍书《无声诗史·卷四》），最后再罩上一层淡彩。通过层层烘染使得画面上不着痕迹而浑然一体。曾鲸的肖像画，人物面部高度逼真，状物传神非当时一般中国画工"所能梦见"，而衣纹的处理又颇合文人趣味，因而在当时影响很大，江南一带文人士大夫多请曾鲸为自己留影，并在朋友中广索题跋，目为风雅之事。其画风成为明末以致整个清代肖像画法的主流，学者甚众，形成声势显赫的波臣派。据史记载，继承他的画法并留下姓名的就有 40 余人。曾鲸传世作品有《葛一龙像》《王时敏小像》《张卿子像》《黄道周像》等。这些肖像画无不"俨然如生"，妙得传神之作。

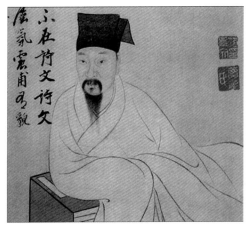

图 8-8　《葛一龙像》（局部）（明），作者为曾鲸，纸本设色，高 30.5 厘米，宽 77.5 厘米，北京故宫博物院藏

在曾鲸早年创作的《葛一龙像》（图 8-8）中，主人公倚书斜坐，头戴巾帽，身着长衫，密髯丰颊，两眼远视，一个容貌清俊、能诗、善画、工书的才子跃然纸上。画家仅在面部先用细线勾勒，用笔凝练，稍用淡墨晕染，衣褶随笔而出，落笔遒劲流畅，点睛生动，神采如生。葛一龙是与曾鲸同时代的一位著名文人，此画用精简的用笔和疏淡雅洁的格调，生动地表现出葛一龙沉静儒雅的性格特征。

2．陈洪绶

陈洪绶（1598—1652 年），幼名莲子，字章侯，号老莲、悔迟，出身于世代为官的浙江

诸暨望族。陈洪绶擅长人物、花鸟、山水，其中人物画对后世影响最大。他糅合传统艺术和民间版画之长，在浙派、吴派之外，别树一帜。他画得最多的人物是屈原和陶渊明，都是言行殊异、超拔脱俗的典型。他赋予所取题材以一定寓意，表达了作者鲜明的爱憎。晚年所画人物，造型夸张甚至变形，古拙中见俊美，令人印象颇深。此外，陈洪绶也涉猎木刻插图，造诣很高，对版画艺术的发展起了巨大的推动作用。

他的《归去来图·解印》（图8-9），画于明亡以后，为规劝老友周亮工不要出仕清朝而作。陶渊明的形象一反以往的悠然自得，而是傲然激愤，身材魁伟，仪态轩昂，与接印小吏的谦卑恭谨形成鲜明的对比，突出陶渊明"不为五斗米折腰"的高贵品格，以画劝诫友人，可谓用心良苦。作为晚期风格的代表作，此图充分体现了陈洪绶的线条造型能力，再加人物是立像，长袖下垂，更显线条之长，格外流畅，在衣纹处理上，富有装饰性，用线具有金石味。人物性格也刻画得很成功，不同于魏晋时代"秀骨清像"的审美标准，图中人物形象圆胖，造型变形夸张，动作舒缓，神情磊落、坦然。清人张庚在《国朝画征录》中说："洪绶画人物，

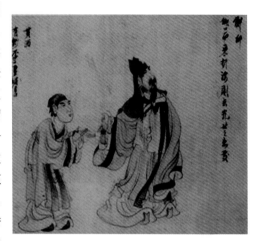

图 8-9 《归去来图·解印》（明），作者为陈洪绶，美国檀香山美术馆藏

躯干伟岸，衣纹清圆细劲，兼有公麟、子昂之妙。设色学吴生法，其力量气局，超拔磊落，在仇、唐之上，盖三百年无此笔墨也。"从此图来看，这个评价是恰如其分的。鲁迅对陈洪绶十分推崇，在致郑振铎信中赞"老莲的画，一代杰作"。

除苏松地区外，晚明时期还出现了不少地区性的山水画派。如浙江钱塘的蓝瑛创武林派，安徽芜湖的萧云从创姑熟派，浙江嘉兴的项元汴、项圣谟创嘉兴派，江苏武进邹子麟、恽向创武进派等，这些派别大多影响不大。明末清初，虽然形成名目繁多、关系复杂的山水画派别，但大多受吴门派和董其昌的影响，统属于文人画的系统。

8.5　清代初期绘画

清代绘画也可以分为较明显的初期、中期和晚期三个时期。

清代初期，指从清建国到康熙末（1616—1722年）的100多年。这一时期最有成就的画家大都生于明卒于清，是明末经济、文化条件下留给清代的丰厚遗产。

清初，"四王吴恽"的绘画盛极一时，他们在艺术上强调"日夕临摹""宛然古人"，醉心于前人笔墨技巧。他们的绘画得到统治者的青睐，形成了统治清代画坛的主要势力。与此同时，一些民族意识强烈并富有创新精神的汉族知识分子画家，继承明中叶以后兴起的突破传统的解放思潮，在艺术上敢破敢立，强调个性解放，提倡"借古开今"，反对泥古不化，利用和改造传统的绘画形式表达自己真实的生活情感，主要代表有清初"四僧"和龚贤。他们的绘画，以强烈的个性情绪变化，深厚的传统基础，对当时及后世产生了广

泛而深远的影响。"正统派"和"创新派"影响了整个清代画坛。重师古、重规矩格法与重师自然、重创新是清代画坛贯穿始终的两种思潮，尽管就渊源而论，二者都是董其昌学说的继承者，因此17世纪习惯上称为"董其昌世纪"，也被视为中国传统绘画最有活力的一个世纪。

8.5.1　清初"四王"、吴、恽的作品

清初成名并取得统治地位的是"四王"、吴、恽，包括王时敏、王鉴、王翚、王原祁、吴历、恽寿平，画史上又称"清初六家"。他们的绘画曾被认为是清代画史上的"正统派"，在清初到鸦片战争的两百年间，影响不衰，尤其是"四王"在山水画中的垄断地位和恽寿平在花鸟画中的"正派"地位牢不可破。王时敏德高望重，为"四王"之首。

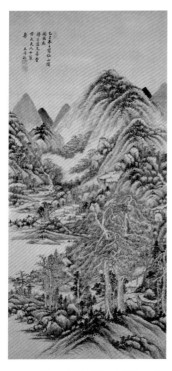

图 8-10　《仙山楼阁图》（清），作者为王时敏，纸本墨笔，高 133.2 厘米，宽 63.3 厘米，北京故宫博物院藏

1．王时敏

王时敏（1592—1680 年）江苏太仓人。少年时就深得董其昌、陈继儒的赏识。祖父王锡爵为明朝万历年间相国，家中富于收藏，使得王时敏有条件精研宋元名迹。"每得一秘轴，闭阁沉思。"他对黄公望山水尤其崇拜，刻意临摹。他主张"摹古逼真便是佳"，于临仿逼肖上，下足了功夫。泥古之弊，淋漓尽致。但在摹古之中，也总结了前人在笔墨方面的不少经验心得，对于绘画历史遗产的整理与研究，也是有贡献的。王时敏融化古人的笔墨技巧，形成自己的面貌，但他最终缺乏对造化的真切感受，因此，作品大多面目相近，较少新意。主要作品有《仿黄子久秋林图》《溪山楼观图》《仙山楼阁图》等，并著有《王烟客集》。

《仙山楼阁图》（图 8-10）由画中题识可知此画是一幅贺寿之作。画中以两株粗壮茂盛的参天巨松压轴，寓意常青不老。此画在笔墨表现上从黄公望化出，峰峦层叠，树丛浓郁，繁密中见清疏雅逸之情趣。作品勾线空灵，苔点细密，皴笔干湿浓淡相间，点染兼用，笔墨平淡天真。布局严谨，笔墨精到，显示了王时敏深厚的笔墨功力。

2．吴历

吴历（1632—1718 年），号渔山、墨井道人，江苏常熟人。吴历是明朝官僚家庭的后代，父亲去世较早，他靠卖画赡养母亲。吴历生活坎坷，31 岁连遭丧母和丧妻之痛，先是信奉佛教，44 岁改信天主教，57 岁在南京成为神甫。他晚年致力于传教，很少作画。吴历与王翚同岁同里，又同师王时敏，而两人的处世态度却不一样。王翚虽未任官，却入清廷，结交权贵，吴历则一生不近权贵。曾经师从王鉴，因此早期的绘画风格和王鉴相当接近，大都是皴染细腻，清秀雅致。而后王鉴把吴历介绍了王时敏，在王时敏家中，

吴历有机会观赏到历代绘画遗迹,眼界大开。在王时敏的细心栽培下,他遍临宋元名家真迹,绘画水平得到很大提升。吴历师古的同时,又勤于探索,勇于创新,最终形成了笔墨严谨质朴、气韵清新静寂的风格。45 岁后,他接触了油画,并在构图上受到启发。数百年来,人们对他的评价很高,秦祖永在《桐荫论画》中也说:"此老高怀绝俗,独往独来,不肯一笔寄人篱下,观其气韵沉郁,魄力雄杰,自足俯视诸家,别树一帜。"这一评论是比较公允与客观的。

8.5.2 清初"四僧"及龚贤的作品

清初"四王吴恽"为代表的"正统派"受到官方的重视与保护,江南地区则出现了一批富于个性的画家,他们的艺术主张与艺术实践与"四王"的风格有很大出入。他们反对泥古不化,崇尚面向自然;反对陈陈相因,崇尚革新创造;在他们的作品里流露出画家的真性情,艺术形象里寄寓着画家的爱与恨。其代表人物为"四僧""金陵八家"及"新安派"等。其中"四僧"及龚贤的成就最为突出,对后世影响也最大。

"四僧"指弘仁、髡残、朱耷和石涛。这四大名僧画家都是明朝遗民,有两位还是明代宗室,他们在政治上对清统治者持不合作态度,借绘画艺术抒写身世之感和抑郁之气,寄托对故国山川的情感。他们也重视笔墨情趣,并寻找超然、宁馨的乐土,以抚慰曾经遭受过折磨、煎熬的心灵。"四僧"冲破当时画坛摹古的樊篱,标新立异,振兴了当时画坛,对后世的影响也是深远的。

1. 弘仁

弘仁(1610—1664 年),俗名江韬,字元奇,徽州歙县(今属安徽)人。明朝灭亡后入武夷山为僧,名弘仁,字渐江。经常云游名山大川,往来于黄山、白岳(白岳今称齐云山)之间。弘仁早年从学孙无修,中年师从萧云从,从宋元各家入手,后来师法"元四家",风格特征主要源于倪瓒,构图上洗练简逸,笔墨苍劲整洁,善用折带皴和干笔渴墨。今所见作品如《清溪雨霁》《秋林图》《松壑清泉图》等,取景清新,都有倪云林遗意。但由于他从黄山、武夷诸名山胜景中汲取营养,重视师法自然,因此,作品格调不同于倪瓒,少荒凉寂寞之境,而多清新之意。如《黄山天都峰图》(图 8-11),笔法尖峭简洁,意境伟峻秀逸,松姿奇古,概括地表现了黄山松与石的特征,反映了他的自身风貌。弘仁以画黄山著名,曾作黄山真景 50 幅,"得黄山之真性情",与石涛、梅清等人被称为"黄山画派"。

弘仁在当时的画坛颇负盛名,以其家乡徽州一带为最,他与同乡查士标、孙逸、汪之瑞合称"新安四家"(黄山市古称新安、歙州、徽州),弘仁艺术造诣最高,为其魁首。

2. 朱耷

朱耷(1626—1705 年),即八大山人,字雪个、个山等,江西南昌人。他是明朝皇室后裔,明灭亡后,他为了逃避政治上的迫害和表示对清代统治者的仇视,出家为僧,不久还俗当了道士,改名八大山人,他用"八大山人"四个字在作品上落款,笔画连缀,很像"哭之笑之",借以表达国破家亡的切肤之痛。他一生清苦,命运多舛,性情孤傲倔强,行动佯狂,借以摆脱与清朝的政治干系。特殊的生活经历和思想状况决定了他绘画创作的基本倾向,即以象征寓意的手法,抒发他孤独、冷峻、高傲、幻灭、仇恨等种

>>>>>>>>>

种对现实不满的情感。可以说是人生苦难，造就了一代旷世奇才。他的作品个性特点十分突出，尤其是花鸟画成就最高。他笔下的鱼和鸟神情奇特，好像是孤独愤怒的人，用冷冷的眼神看着这个世界，此皆画家胸中愤慨沉闷情感的寄托。郑板桥在题八大山人的画时说："横涂竖抹千千幅，墨点无多泪点多"，是其作品的知音。这些鱼、鸟形象与以往文人画那种优雅文静的气质迥异，是他对世态人情的嘲讽，或是他自己人格精神的写照，即所谓"长借墨花寄幽兴，至今叶叶向南吹。"

《荷石水禽图》（图8-12）可以称为画家的自画像。画中的鸟是朱耷创作的典型，湖石临塘，疏荷斜挂，两只水鸟或昂首仰望，或缩颈望立，皆目光向上，不屑于世，但处在不安之中。这样的花鸟，向人们讲述的是弦外之音：画家的惨淡人生和困顿际遇。全画笔墨简练，画中大片空白更增强了作品悲凉的气氛，正如古人所说的"无画处皆成妙境"。

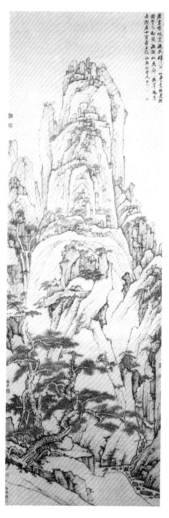

图8-11 《黄山天都峰图》（清），作者为弘仁，纸本墨笔，高307.7厘米，宽99.9厘米，北京故宫博物院藏

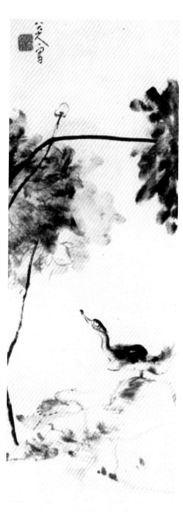

图8-12 《荷石水禽图》（清），作者为朱耷，纸本水墨，高114.4厘米，宽38.5厘米，旅顺博物馆藏

＜＜＜＜＜＜＜＜＜

所以，朱耷的绘画，都是以泪和墨写成，显得特别的苍凉寂寞。尽管水墨大写意花鸟画派的开创者是徐渭，而代表着这一画派最高成就的应该说是朱耷。朱耷现存作品有《荷石水禽图》《牡丹孔雀图》《湖石翠鸟图》《安晚帖》等。朱耷生前画名就极重，他的写意画法对后代绘画名家更是产生了极为深刻的影响，扬州画派郑燮等以及任伯年、吴昌硕、齐白石、潘天寿、李苦禅、张大千等在画风上都不同程度地受到他的影响。

3.石涛

石涛（1642—1718 年），原姓朱，名若极，法名原济，字石涛，别号很多，常用的有清湘老人、大涤子、苦瓜和尚等，广西全州（今全县）人。是中国绘画史上一位在理论和实践两方面都有着杰出成就的伟大画家。他和朱耷一样也是明王室后裔，入清后为了躲避清兵的追捕杀戮出家为僧。他早年过着僧人云游四方的生活，游览了许多名山大川，在山水画方面成就卓著。最初住在庐山，中年以后漫游黄山。他在黄山与大自然长期接触，山水画艺术臻于成熟。石涛成熟期的作品，笔法恣纵，淋漓痛快，粗犷处浓墨大点，纵横恣肆如急电惊雷；细微处缜密严谨，定无虚下，构图新奇，意境深邃，体现出很高的艺术造诣。他晚年长期住在扬州，对于后来的扬州画风留下影响。他特别重视写生，主张"搜尽奇峰打草稿"。因此，他画的山水有千情万态，有真情实感，代表着清代山水画艺术的最高成就。

从石涛现存山水画作来看，笔墨、构图千变万化，不落前人窠臼，用多种多样的笔墨形式来抒发自己的艺术激情。他的笔墨有粗的、细的、沉郁的、明净的、泼辣的、舒缓的，墨重处见精神，墨淡处显情思。如《黄山图》《听泉图》笔墨豪放而有雄伟的气势；《细雨虬松图》用笔略细，着重于对山水的真实感受；《黄山八胜画册》等，则笔法老辣疏放；《余杭看山图》卷，又用一种流动如水的线条来画山峰石皴，生动之致；《淮阳洁秋图》则笔墨雅致，给人以清新之感。总之，"法无定相，气概成章耳"。

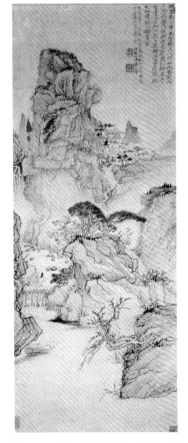

这幅《细雨虬松图》（图 8-13）表现秋日的黄昏，山中一场细雨过后，寂静的山谷被涤荡得干干净净。此作是石涛清朗秀逸、细腻谨严风格的代表作。在用笔上取法李公麟、倪瓒诸人，又具有强烈的个人面目，在秀雅之中不失凝重。山石树木用墨笔勾勒，线条清劲细秀、果断干净，具有强烈的书法韵味。整幅作品只是在极少处略加皴点，用淡淡的赭石与花青色对画面加以润色，显得既典雅而又别致。这种清朗含蓄的"细笔"之作在石涛的作品中占有重要位置。

石涛不仅是一位卓越的画家，而且是一位杰出的绘画理论家，所著《苦瓜和尚画语录》和大量题画诗跋中，包含了许多深刻的艺术见解。概括起来，有以下几点。

（1）"我之为我，自有我在。……我自发我之肺腑，

图 8-13　《细雨虬松图》（清），作者为石涛，纸本设色，高100.8 厘米，宽 41.3 厘米，上海博物馆藏

揭我之须眉"。"山川与予神遇而迹化",石涛的山川是物我同化的山川,他的绘画美学思想强调绘画的有"我",把绘画和明以来整个文坛的进步潮流——抒发性灵、情感,融汇在了一起,给清代绘画带来了生气。如果说宋元山水画以意境取胜,石涛以后的山水画,则以情感、人格取胜,把中国画推向如此新境界的人,正是石涛。

（2）"搜尽奇峰打草稿""黄山是我师,我是黄山友"。针对当时学古自囿、日趋程序化的画坛趋势,石涛反对泥古不化,主张师法自然,从真山真水中汲取艺术营养,提出"搜尽奇峰打草稿""黄山是我师,我是黄山友",忠实于生活的观点。

（3）"借古以开今""笔墨当随时代"。对待传统绘画技法,他主张"借古以开今",笔墨技法等表现形式应随时代前进而发展变化,"笔墨当随时代",对继承与创新的关系把握得非常正确。

在"四王"笼罩画坛的时代,石涛的艺术主张无疑具有超越时代的先知先觉色彩,石涛的绘画实践和美学思想,对扬州画派以及中国近代画坛影响深远。

"四僧"的绘画各有自己鲜明的艺术特色,也有共同的地方,与同时代"四王"的画相比较,大致有以下几个方面的显著区别:"四僧"的画来自自然,画面富于生机,"四王"的画一味模仿古人,缺乏师法自然的热忱;"四僧"的画体现画家对生活的真实感受,并得以率真的表现,重独创精神,"四王"的画是古人成法的集大成者,但他们几乎成了技法的奴隶;"四僧"在当时的影响范围较"四王"为小,但"四僧"的艺术思想代表了进步倾向,对后世的影响则更大。"四王"与"四僧"都属于文人画体系,"四王"代表了追寻传统、重师古的正统派,"四僧"代表了重创新、张扬个性的创新派,两种思想相争相融,促进了清代绘画艺术的繁荣和兴盛。

南京从明代中期以来就是职业画家的乐土,形成了"戾"（文人画）、"行"（画工画）兼能的画风特色。清初南京本地的一批画家逐渐形成了一个地方性流派,他们大多是明代的遗民高士,遁迹山林,以卖画为生,画风虽然不尽相同,但人生态度、艺术主张相近,被称为"金陵八家"。被画史记载列名金陵八家的有10余人,通常指龚贤、樊圻、高岑、邹喆、吴宏、叶欣、胡慥、谢荪8人,其中龚贤成就最为突出,是清初个人风格最为强烈的艺术大师之一。

4. 龚贤

龚贤（1618—1689年）,又名岂贤,字半千,号野遗、半亩、柴丈人等,江苏昆山人,后流落南京。他出身于破落的官宦之家,前半生一面习诗画,一面参加抗清的"复社"活动,后居于南京清凉山,以卖画授徒为生,过着坚守节操的清贫生活。有诗文集《香草堂集》,绘画专著《画诀》《柴丈人画说》《龚半千课徒画说》传世。

龚贤擅长山水,师法董源,得其墨法,但在丘壑经营上又有北方山水画的磅礴气势。他的用墨最具特色。为表现江南山水的滋润景象,他继承和发扬了宋人米芾的积墨法,以湿笔重墨积墨法独树一帜。他画山石树木,采用多次皴擦渲染的积墨法,墨色极为浓重,但浓重中又有细微的深浅变化和巧妙的明暗对比,形成深沉华滋的独特面貌。确立基本造型骨架的轮廓线是一次完成的,线条比较严谨整饬,然后再积染、皴擦,使大部分轮廓线与皴染浑然一体,又适当留出高光和坚实的轮廓。山石厚重的体积和坚硬的质感,空气的润湿和阳光的映照感,都巧妙地表现出来。江南山川的茂密、滋润、明媚、深远的特征,

被披露得十分鲜明、突出。美术史家黄宗贤先生认为，"他笔下无论是大山水，还是自然中的一隅，都显出明了的凝静感，自然山水那朴素寥廓的面貌与静寂神秘的品性，也许与他作为'遗民'的抑郁心境有暗缕之连，沉思与叹息升华为对广袤自然的向往。"龚贤的山水画传世很多，主要有《千岩万壑图》《木叶丹黄图》《夏山过雨图》等。

《千岩万壑图》（图 8-14）林木茂密，坡石雄浑，屋舍俨然，烟岚横生，用笔细腻，墨色丰润而厚重，画面突出地表现了湿润浓重之感，体现了龚贤所追求的"气宜浑厚，色宜苍秀"的美学境界。

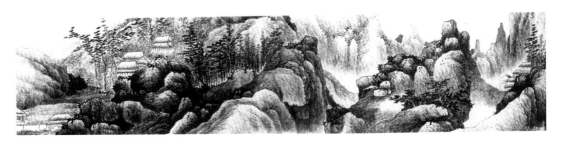

图 8-14　《千岩万壑图》（局部）（清），作者为龚贤，纸本水墨，高 27.8 厘米，宽 980 厘米，南京博物院藏

龚贤的山水浑厚、苍秀、沉郁的独特画风，其直接效法者有王概、柳堉等人，后世也多有追随者。清代中叶镇江地区的张崟，现代的黄宾虹、李可染等，都从他的墨法中得到有益启迪。

8.6　清代中期绘画

清代中期绘画史，经历了雍正、乾隆、嘉庆、道光（1723—1850 年）四朝代，是清代社会安定繁荣达到顶峰并逐渐走向衰败的时期，当时具有自身时代特色的文化已经形成。这一时期的宫廷绘画极为活跃，但呈现出精细而僵化、兴盛而缺乏活力、庞大而不博大的特点。这一时期画坛的一抹亮色是富有个性的地方画派——扬州画派，他们中的一些画家艺术风格突出，与当时流行风气迥异。

8.6.1　扬州画派

"天上三分明月夜，无奈二分在扬州。"扬州自隋唐以来，即以经济繁荣著称，虽经历代战争破坏，但由于地处要冲，交通便利，土地肥沃，物产丰富，战乱之后，总是很快又恢复繁荣。进入清代，虽惨遭十日屠城破坏，但经康熙、雍正、乾隆三朝的发展，又呈繁荣景象，成为我国东南沿海一大都会和全国的重要贸易中心。富商大贾，四方云集，尤其以盐业兴盛，富甲东南。由于封建社会存在重儒轻商的观念，那些富商大贾们就需要以提高自己的文化品位来改善自己在社会上的形象，所以文化投资成为他们经济活动中的有机组成部分。扬州的商人们通过竞相建造园林馆阁，搜罗古董字画，延聘著名书画家，作为附庸风雅的实际行动。客观上讲，他们促进了文化艺术事业的兴盛，使得当时的扬州，不仅是东南的经济中心，也是文化艺术的中心。各地文人名流，汇集扬州，当时有"海内文士，半在扬州"之说。据《扬州画舫录》记载，本地画家及各地来扬州的画家稍具名气者

>>>>>>>>

达 100 多位，其中不少是当时的名家，"扬州八怪"也就是其中的声名显著者。

"扬州画派"是清代康熙、乾隆年间活动在江苏扬州地区画家群体的总称，又叫"扬州八家""扬州八怪"。他们绘画作品为数之多，流传之广，无可计量。仅据今人所编的《扬州八怪现存画目》记载，为国内外 200 多个博物馆、美术馆及研究单位收藏的就有 8000 余幅。他们作为中国画史上的杰出群体已经闻名于世界。"扬州八怪"具体所指，说法不一。一般指金农、郑燮、黄慎、李鳝、李方膺、汪士慎、高翔、罗聘。另外，曾被列入八怪的画家还有华岩、高凤翰、边寿民、闵贞、李勉、陈撰、杨法等人。"扬州画派"没有领袖人物，几乎都不是扬州本地人，绘画风格各人自具特色，只是受扬州赞助人的吸引，为了自身的经济目的而走在一起。他们之所以构成一个画派，基于两点：一是共同的活动地域；二是相似的艺术主张。

扬州画派诸家有着相近的生活体验和思想情感。他们大多出身于知识阶层，虽有人任过小官，但最终都以卖画为生，生活清苦，深知官场的腐败，形成了蔑视权贵，行为狂放的性格，故多借画抒发不平之气。他们继承了徐渭、朱耷、石涛的创新精神，注重艺术个性，强调抒发真情实感，并善于运用水墨写意技法，画面感情色彩强烈，并以书法笔意入画，注重诗、书、画的有机结合。这些因素使得他们能够形成一股强大的艺术潮流，以标新立异的精神给画坛注入生机，并对后世水墨写意画的发展有着重要影响。但在当时，他们并不能够被完全理解，甚至被视为"偏师""怪物"，遂有"八怪"之称。其实，正是他们开创了画坛上新的局面，为写意花鸟画的发展拓宽了道路。

"扬州八怪"生活在商品经济繁荣的扬州，和商人（特别是盐商）接触较多，他们有很强的商品意识，从不讳言艺术品的商品性。但难能可贵的是他们从未因迎合世俗而降低艺术标准，把艺术作品变为劣质商品，败坏人们的胃口；恰恰相反，他们以富有个性和独特风格的作品征服了观众，改变和提高了观众的欣赏习惯和审美水平，从而提高了作品的商品价值。他们是我国最早实现社会效益和经济效益统一的艺术家群体。

1. 郑燮

郑燮（1693—1765 年），字克柔，号板桥，江苏兴化人。曾任山东范县、潍县知县，后被诬罢官回乡，在扬州以卖画为生。郑板桥 67 岁时，不堪俗客之扰，写出一张《板桥润格》，创画家公开告白以银易画之先例。"大幅六两，中幅四两，小幅二两，条幅对联一两，扇子斗方五钱。凡送礼物食物，总不如白银为妙；公之所送，未必弟之所好也。送现银则心中喜乐，书画皆佳。礼物既属纠缠，赊欠尤为赖账。年老体倦，亦不能陪诸君子作无益语言也。"这则润格是一张广告，也是一篇坦白、爽直、胸襟大开的妙文。据说，板桥润格一出，扬州画家仿效者甚多，但没有超过板桥的。又据说，板桥制作一大口袋，银钱、食物置于袋中，遇到贫苦的熟人，常以袋中钱物周济，这是板桥性格的写照。

郑燮诗、书、画皆精，影响极大。工于兰竹，尤精墨竹，学徐渭、石涛、朱耷的画法，擅长水墨写意，主张继承传统"学七撇三"，强调表现个人"真性情""真意气"，他笔下的竹注重"瘦与节"，往往就是自己思想人品的化身。板桥题画诗说："衙斋卧听萧萧竹，疑是民间疾苦声。些小吾曹州县吏，一枝一叶总关情。"直接把对民生的关注，写在一片婆娑的竹影之中。郑燮重视诗文点题，并将书法题识穿插于画面形象之中，形成诗、书、画三者合一的效果。诗、书、画相结合是文人画的传统，但郑燮可能是有史以来做得好

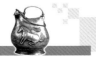
< < < < < < < < <

的画家之一。尤其是书法杂用篆、隶、行、楷，自称"六分半"，人称"乱石铺街"体，颇为别致。传世代表作品有藏于西安博物院、沈阳故宫博物院等处的《墨竹图》《兰竹图》等。

郑板桥的《丛竹图》（图 8-15）画面取景不落俗套，从地面起笔直上，不露竹梢，可见其刻意求新的才气横溢。墨竹一丛，老干新篁，重叠错落。布局疏密相间，笔墨洒脱秀劲，"天趣淋漓，烟云满幅"，疏密、浓淡的点线交相呼应，富有感人的魅力。作长题于竹叶之间，隶行相掺，欹斜错落，是画面不可或缺的有机部分。此图为板桥 71 岁高龄时的力作。

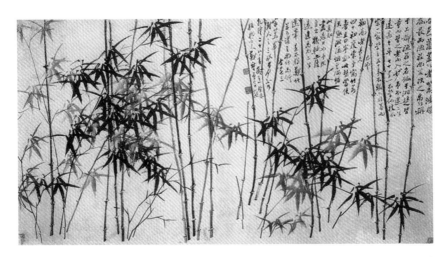

图 8-15 《丛竹图》（清），作者为郑燮，纸本水墨，高 91 厘米，宽 170 厘米，沈阳故宫博物院藏

2．金农

金农（1687—1764 年），字寿门，号冬心，又号稽留山民、曲江外史、昔耶居士等，浙江仁和（今杭州）人。人称八怪之首。他博学多才，不但诗做得好，书法造诣也很高，他独创一种隶书体，自谓"漆书"，另有意趣。在八怪中比较特殊，他 50 岁才开始学画，但由于他学识渊博，浏览名迹众多，又有深厚的书法根底，成为八怪中最具文人气质之士。他的画笔墨稚拙，古意盎然，造境别致，更具画外之趣。所作梅花尤为出色，枝繁花多，往往以淡墨画干，浓墨写枝，圈花点蕊，黑白分明，并掺以古拙的金石笔意，质朴苍老。传世画迹有《墨梅图》轴、《山水人物图》册等。其画多有代笔，由其弟子罗聘、项均及童子陈彭为之。有《冬心先生文集》等著作行世。

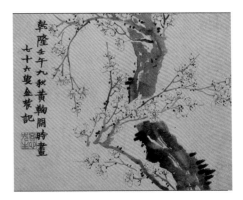

金农喜画梅，即使"砚水生冰墨半干"，仍能"冒寒画得一枝梅"。其梅不疏不繁，瘦而不肥，愈老愈神。《梅花图册》（图 8-16）以书入画，笔势折转充满了镌刻风格，只劲淡几笔，却能传画外绝俗之意，意趣盎然，凸显萧散疏淡的意境，是金农画作中的精品。金农的梅花，从一个侧面反映了清代文人画的审美情趣。

图 8-16 《梅花图册》（清），作者为金农，纸本水墨，高 23.6 厘米，宽 30.7 厘米，旅顺博物馆藏

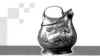
8.6.2 宫廷绘画

清代的宫廷绘画是清代绘画的重要组成部分，也是中国历代宫廷绘画的继续。清代宫廷绘画之盛，仅次于宋代。宫廷画家们按照皇帝的授命作画，作品往往史料价值高于艺术价值。但由于皇帝对画家比较宽厚，因此也产生了一些名家、名作。

1．机构及制度

满族入关建立清朝后，仿照前朝，也在宫廷延纳画家进行绘画创作。顺治、康熙时只有画家供奉内廷，绘画事宜由内务府管理。雍正时，内务府下设有画作，至乾隆时，内务府中设有如意馆、画院处等机构，广置绘画、画样设计、雕刻、工艺等多方面的人才，成为综合性的宫廷艺术创作场所。由于乾隆喜好绘画，常到如意馆看画家作画，并对成绩优异者给予奖励，所以清代宫廷绘画大盛，对宫廷画家的管理制度也渐趋完善、严密。

2．清代宫廷绘画的特点

清代宫廷绘画多按照皇帝的授命作画，皇室贵族的审美观自然成为主要出发点，在内容上多以皇帝为核心，突出皇帝的绝对权威，在构图、用笔、设色上的共同倾向是写实而有装饰意味，风格富丽华贵。具体而言，有以下三个特点。

（1）西洋画法与中国画法的融合，使清代宫廷绘画在传统的基础上增添了新的特色。明朝万历年间，欧洲绘画开始由传教士带入中国。到清代初期，来华的西洋传教士更多，而且有些传教士又身兼画家，供职于朝廷，其中高手如郎世宁等人还颇受重用。他们在皇帝的控制下改变原来的纯西式画风，试图与中国本土欣赏习惯寻找结合点，留下了一批在中国古代绘画中面貌最为奇特的"中西合璧"画，以及一些用西方材料和技法制作的油画、铜版画。

（2）使从贵族艺术中脱离出来的文人画重新贵族化，成为清代宫廷画坛的主流。清代有文人士大夫画家入值内廷的传统，如王原祁曾入值南书房。文人画最初以反叛的姿态从贵族艺术中脱化出来，经过500多年的流传，终于又回到了贵族艺术的圈子。重新贵族化的文人画基本上已无革新之野性，唯余雌伏之媚态，除了笔墨功力尚可称道外，没有太大艺术价值。这部分画家大多继承"四王"的衣钵，乏善可陈，在此不作详细介绍。

（3）出自歌功颂德目的的作品，客观上反映了现实生活。在整个清代的绘画中，特别是在士大夫阶级画家的作品中，直接描写现实生活、人物活动的作品非常少见。但是在清代宫廷绘画中，那些歌颂帝王的作品，却间接地反映了当时的社会状况，十分难得。如《康熙南巡图》《乾隆南巡图》《万树园观马术图》等，就属于这一类作品。

3．画家及其作品

宫廷画家的来源，绝大部分来自民间的职业画家，须有朝臣、地方官荐举，或通过献画自荐，并经考核、试用，方能正式供职。根据画家画艺的高下，作画是否勤勉，待遇分为三等。较著名的宫廷画家有禹之鼎、焦秉贞、冷枚、蒋廷锡、邹一桂、袁江、袁耀、丁观鹏等人。画家无专门职称，康熙、雍正时称为"南匠"，乾隆时改称"画画人"，在正式文书中称"画院供奉"。清代宫廷画家中还有文人士大夫画家和传教士画家。西洋画家供奉朝廷的有郎世宁、王致诚、金廷标、艾启蒙、贺清泰、安德义等人。以上三方面的创作

<<<<<<<<<<

力量，构成了清代宫廷画家的强大阵容。这些不同来历、不同风格的画家们在强大皇权的控制下接受任务，互相切磋，相互配合，创作了大量的鸿幅巨作。

郎世宁（1688—1766 年），生于意大利米兰。1715 年他以传教士的身份远涉重洋来到中国，就被重视西洋技艺的康熙皇帝召入宫中，从此开始了长达 50 多年的宫廷画家生涯。郎世宁是一位绘画全才，人物、肖像、走兽、花鸟、山水无所不涉、无所不精。在绘画创作中，他重视明暗、透视，用中国画工具，按西洋画方法作画，形成精细逼真的效果，创造出了新的中西合璧的画风，因而深受康熙、雍正、乾隆器重。他的代表作品有《聚瑞图》《嵩献英芝图》《百骏图》《弘历射猎图》《平定西域战图》《竹阴西猂图》等。由于郎世宁绘画成就很高，从其学画的甚多，有孙威凤、永泰、张为邦、丁观鹏等，这些画家连同他们的老师郎世宁，在宫中形成了一种既不同于以往的宫廷画，又不同于同时代的文人绘画及民间绘画的新颖、别致的流派，并使之成为雍正、乾隆时宫廷绘画的主要风格，同时确立了郎世宁在中国美术史上的地位。但是这种画法，由于没有必要的思想基础和思维方式上的交流，单纯技艺上的交流注定只能是无花之果，郎世宁死后，没有新的欧洲画师补充，中国的西洋画法也就衰落了。

《竹阴西猂图》（图 8-17）是中西合璧式绘画的典范。画一只西方品种的良犬，昂首垂尾，身量细长，目光机警而温和，皮毛光泽，骨骼肌肉逼真而富有质感，是出自郎世宁手笔的西法中国画。在犬周围，散生着一些小草、野花等，左端是苦瓜绕生的两竿翠竹，是出自中国画家手笔的中国式背景。右下落款为"臣郎世宁恭绘"。上钤"怡亲之宝"一印，可知此图为怡亲王允祥收藏。尽管猎犬与竹藤都出自名家之手，但风格上始终难以达到高度统一，这正是这种"合笔"的缺点所在。

图 8-17　《竹阴西猂图》（局部）（清），作者为郎世宁（意大利），绢本设色，
高 246 厘米，宽 133 厘米，北京故宫博物院藏

>>>>>>>>>

8.7 晚清绘画

清代晚期绘画史，起于咸丰，止于清亡（1851—1911年），前后60年，也就是鸦片战争后中国社会制度发生深刻变化的历史阶段。中国逐渐沦为半殖民地半封建社会，社会的动荡也带来了艺术的蜕变，清中期的两个绘画中心——北京和扬州衰落了，新崛起的是上海和广州。上海和广州的艺术家立足时代需要，有选择地继承传统，有选择地吸收西方文化并汲取民间美术成分，使中国绘画出现了雅俗共赏的新格局。中国画走过了漫长的道路，既显示着成熟，也面临着新生。

"海派"是"上海画派"的简称，又叫"海上画派"（当时文人好用上海的别称曰"海上"），属于中国传统画流派之一。鸦片战争后上海辟为商埠（1843年），海道畅通，人文荟萃，各地文人墨客流寓上海者日益增多，据《海上墨林》所记多达700余人，可说蔚为大观，成为中国绘画活动的中心。这一画派的特点十分明显，即善于继承传统，他们把诗、书、画一体的文人画传统与民间美术传统结合起来，又从古代刚健雄强的金石艺术中汲取营养，描写民间喜闻乐见的题材，形成清新明快、雅俗共赏的新风貌；他们还能放眼世界，吸收西方绘画的养分。他们在继承传统绘画技法与风格的基础上，破格创新，既融合民族艺术之精华，又善于借鉴外来的艺术，创造出富于生活气息和时代感的作品，博得了广大市民阶层的喜爱。代表画家有赵之谦、任颐、虚谷、吴昌硕、黄宾虹等。"海派"通常被人们分为前、后两个时期。前期从张熊、朱熊、任熊算起，任熊、任薰、任颐又合称"三任"，以任颐（任伯年）为高峰。晚期"海派"则以吴昌硕为巨擘。

1．开派人物赵之谦

赵之谦（1829—1884年）字益甫、撝叔，号悲盦，别号无闷等。浙江会稽（今绍兴）人。咸丰举人。自幼读书习字，博闻强识，曾以书画为生。参加过3次会试，皆未中。44岁时任《江西通志》总编，做过江西鄱阳、奉新、南城知县，卒于任上。他的书法人称"魏底颜面"，篆书在邓石如的基础上掺以魏碑笔意，别具一格，亦能以魏碑体势作行草书。他将其书法篆刻成就移入绘画，画风挺拔、峻峭、浓艳、厚重；另外，赵之谦从小画过灶画，对民间画家的用色方法比较熟悉，能把鲜艳的色彩和墨彩同时运用在画面上，产生一种富贵之气，做到雅俗共赏，对后来上海画派的发展起了很大作用。正因为如此，他虽然一生大多数时间在浙江、北京、江西等地，到上海只是偶作逗留，我们仍然把他归为海派画家，而且是较有代表性的一员。

2．前期领袖人物任颐（任伯年）

任颐（1840—1896年），初名润，字小楼，后字伯年，浙江山阴（今绍兴）人。我国近代杰出画家，在"三任"之中成就最为突出，是海上画派中的佼佼者。他的杰出艺术成就受到世人瞩目。

任伯年父亲任声鹤是民间画像师，大伯任熊，二伯任薰，均是名声显赫的画家。受家庭的熏染，很小便能绘画。10岁左右时，一次家中来客，坐了片刻就告辞了，父亲回来问是谁来，伯年答不上姓名，便拿起纸来，把来访者画出，父亲一看便知是谁了。任伯年

曾在十几岁时，在太平天国的军中"掌大旗"，直到天京沦陷，任伯年才回家乡。后到上海随任熊、任熏学画，进步神速，不满30岁即在上海享有盛名，但其身心深受鸦片之害，损伤元气，年仅56岁就过早谢世。

任伯年的绘画发轫于民间艺术，他重视继承传统，融汇诸家之长，又吸收了西画的速写、设色诸法，形成自己风姿多彩、新颖生动的独特画风。任伯年精于写像，是一位杰出的肖像画家。人物画早年师法萧云从、陈洪绶、费丹旭、任熊等人。工细的仕女画近似费丹旭，夸张奇伟的人物画师法陈洪绶，装饰性强的街头描则学自任熊，后练习铅笔速写，变得较为奔逸，晚年吸收华喦笔意，更加简洁、飘逸灵活。传世作品如《酸寒尉像》等，可谓神形毕露。

任伯年的花鸟画更富有创造，富有巧趣，早年以工笔见长，仿北宋人画法，纯以焦墨勾骨，赋色肥厚，近老莲派。后吸取恽寿平的没骨法，陈淳、徐渭、朱耷的写意法，笔墨趋于简逸放纵，设色明净淡雅，形成兼工带写，明快温馨的格调，这种画法，开辟了花鸟画的新天地，对近、现代产生了巨大的影响。《凌霄松鼠图》（图8-18）老松以赭石淡写，以淡墨点写晕染。凌霄花以写意之法勾花点叶。两只松鼠却是以短细的线条，细细绘出皮毛的质感以及明暗的变化，浓墨点睛并留出高光，显得灵动活泼。吴昌硕曾在任伯年的花鸟册上作跋云："伯年先生画名满天下，予曾亲见作画，落笔如飞，神在个中，亟学之，已失其意，难矣！"这段跋语也可移来评价此作。

3．后期领袖人物吴昌硕

吴昌硕（1844—1927年），初名俊，又名俊卿，字昌硕，号缶庐等，浙江安吉人。我国近代金石书画大师。吴昌硕的前半生十分坎坷，22岁中秀才后，曾凑钱捐了个典吏，生活寒酸，自嘲为"酸寒尉"。吴昌硕的父亲在辛甲公会治印，耳濡目染，吴昌硕在10岁左右也拿起了刻刀。初学浙派，后掺以石鼓文，汇集秦、汉、宋、元以及明、清诸家之长于一炉，更有所独创，其浑然天成的印风，如同中国画中的泼墨大写意，把几百年来的印学推向一个新的高峰。由于他在印学方面的突出成就，吴昌硕被推选为西泠印社的首任社长。西泠印社是清末研究篆刻艺术最著名的学术团体，从创立至今，一直对海内外的印学和书法发展产生着重要的影响。吴昌硕书法于各体均有创新，尤以篆书成就最高。吴昌硕50岁后才学画，但他的画外功夫却使他高屋建瓴，异军突起。他以写意花卉著称于世，画花卉、竹石均参用书法，以金石篆籀之趣作画，画风天真烂漫，"雄健古茂，盎然有金石气"。吴昌硕和赵之谦、任颐等"海派"大家的共同特点是不为一定的成法师承所束缚，而能发挥自己对生活的感受和理解，创造新的表现手法和新的艺术风格。他的作品重整体构图，崇尚气势韵律，笔墨设色、题款钤印等均极其讲究。吴昌硕在赵、任的基础上，把花鸟画推到了登峰造极的地步。其著作有印谱、诗抄传世。著有《缶庐集》《缶庐印存》。传世作品有《天竹花卉》《紫藤图》《墨荷图》《杏花图》等。

藤蔓类植物是吴昌硕最为擅长的题材。《葫芦图》（图8-19）以大写意手法绘一丛葫芦自上而下，S形悬挂，缠绕的藤蔓穿插灵活，尽显以草篆之笔入画的气势。他以泼墨写叶，浓墨勾叶筋，没骨法写葫芦，而盘旋往复、贯通全画的则是以书入画的大藤，它是此画的血脉，画因它的流动而生机盎然。在疏密虚实的处理上，画家尤具苦心，实处密不透风，虚处中疏通透，如此才使疏密有致、自然雅拙。此画设色古朴，用笔豪放，充分表现了

>>>>>>>>>

吴昌硕古拙、浑重、豪迈的画风。精彩的题款能起到画龙点睛的作用，这幅画就是如此。在左下角有款曰："依样"，意含"依样画葫芦"调侃，笔调诙谐，别有情趣。

吴昌硕凌跨清朝和民国两代，既为清朝最后一位，也为近代第一位伟大的艺术家，对现代绘画的影响无人可以企及。齐白石、潘天寿等卓越的花鸟画家，都是从吴昌硕那里吸收了许多养分。

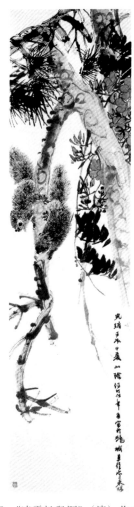

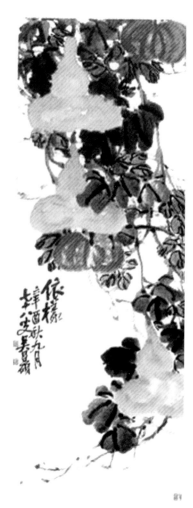

图8-18 《凌霄松鼠图》（清），作者为任伯年，纸本设色，高150.9厘米，宽40.5厘米，南京博物院藏

图8-19 《葫芦图》（清），作者为吴昌硕，纸本设色，高120.5厘米，宽47.7厘米，上海人民美术出版社藏

8.8 明清民间绘画

随着商品经济的发达和资本主义萌芽的出现，明清两代的民间绘画比较活跃。民间绘画包括风俗画、神像、道释、历史故事画、寺庙壁画、版画、年画、书籍插画等。其中，民间版画艺术最能体现明清时期，民间艺术的水平和当时的文艺思潮以及人们的审美趣味。

8.8.1 木刻版画

中国传统木刻版画，在唐代已出现在佛经《金刚经》的卷头，这是中国版画史上现存的第一件作品，宋元时期更广泛应用于各种类型的书籍插图。明代版画达到了中国版画史上的鼎盛时期，清代版画依然兴盛。

为版画插图艺术的发展与繁荣提供了真正基础的是文学作品，特别是市民文学的戏曲、小说，不少作品表现了丰富多样的生活内容，揭露了社会矛盾，对于一些社会现象作了善恶的判断，深入细致地刻画了社会各阶层人物的思想、感情、心理、意志和愿望。戏曲、小说所表现的生活内容是版画插图艺术的生命。明代版画，在中国古代版画史上堪称鼎盛时期。戏曲、小说等文学作品插图的成就最为突出，不仅内容丰富，而且形式多样。许多作品如小说《忠义水浒全传》插图、戏曲《望江亭》插图等，讴歌英雄豪杰和自由婚姻，传达人民的理想和愿望，个性鲜明，情感细腻，构图灵活，均具有较高的思想性和艺术性。木刻插图的兴起及其在艺术上的成就，也促进了戏曲、小说在民间的影响。所以，这类版画插图就成为最具有群众性的艺术形式之一。

木刻版画的创作者主要是民间画工，但也有一些文人士大夫画家参与活动，如唐寅、仇英、陈洪绶、丁云鹏、萧云从等人，曾为适应版画的需要，而创作了不少画稿。文人画家的加盟，对版画水平的提高与发展起了不小的作用。陈洪绶的木刻《九歌》《水浒叶子》《博古叶子》《北西厢记》等木刻人物画，对版画的发展影响尤其深远。这些作品不仅如实反映了陈洪绶的高超画艺，而且使其画风在民间广为流传，重振了行将没落的人物画的声威。

陈洪绶的《西厢》插图共 3 种，《北西厢秘本》插图成就最高。《北西厢秘本》插图共有 6 幅，多为表现《西厢》故事情节的插图。其中《窥简》（图 8-20）一幅尤为精彩。红娘将张生的书信放在莺莺梳妆盒里，然后故意不动声色，躲在一边看莺莺如何处置。图中描绘的正是女主角崔莺莺立于屏前，正偷偷地读着情书，红娘在屏风后探出身子偷窥这一情景。莺莺神情微妙，红娘活泼调皮，情节幽默，人物神态生动。画家对环境的处理极为利落而富有创造性：只设计和刻画了几扇屏风，而屏风上的花鸟富于寓意，衬托了人物的心理。这样的造型艺术形象，出色地表达并丰富了文学作品的主题思想。

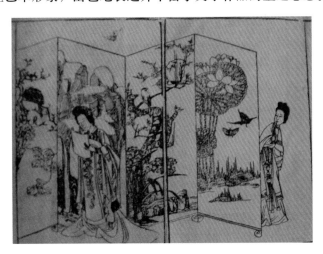

图8-20 《北西厢秘本插图·窥简》（明），作者为陈洪绶，项南洲刻，
高20.2厘米，宽13厘米，原本浙江省图书馆藏

＞＞＞＞＞＞＞＞

　　在雕版艺人中，也涌现出大批能工巧匠，如黄应泰、项南洲、刘希贤、汪成甫等，名画家与名刻工的分工合作，使得版画工艺有了长足的进步。陈洪绶《北西厢秘本》插图的刻工就是多次与陈洪绶合作的武林人项南洲，两人之间的默契也为作品增色不少。制作插图版画的刻坊书肆遍布各地，主要有徽州（歙县）、金陵、建安、杭州、北京等地。

　　安徽徽州（歙县）的版画冠绝群伦，是当时版画艺术中成就最高的一派，在版画史上享有盛名，曾产生过很多技艺精湛的雕版能手。最突出的是黄、汪两个刻版家族，人才济济，世代相传。如黄氏刻坊，刻图者多至百人以上，所刻书在明清两代达两百余部。他们制作的版画插图，行销全国各地，影响广泛。徽派版画一扫以往粗壮雄健之风，风格精细秀美，线纹柔细，人物体型修长柔软，弯眉细眼，表情似笑非笑，背景衬托繁密精丽，典雅精巧。杭州被称为徽派版画的第二故乡，刻工也多是流寓的徽籍人士。

　　清代的版画依然兴盛。书籍插图逊于明代，因为统治者以"诲淫诲盗"名义，禁毁了许多民间流行的戏曲、小说、话本，使版画插图呈萎缩现象。但也有一些重要的文学作品如顺治间刻本《秦月楼》、康熙间刻本《三国志》、乾隆间刻本《红楼梦》等，都印有精美的插图。清代的风景版画与画谱的艺术成就比较突出，著名的有《芥子园画谱》、萧云从的《太平山水图》、上官周的《晚笑堂画传》等。

8.8.2　木版年画

　　年画是我国特有的一种艺术样式，在民间有深厚的基础。它历史悠久，宋代时已有手绘或木刻的节令画，可以算作年画的雏形。历元至明，年画正式独立。木刻年画至明代逐渐普遍，到明末已初步形成苏州桃花坞、天津杨柳青南北两大创作基地，为清代年画的繁兴创造了条件。明代年画保存下来的极少，题材也较狭窄。

　　清代木版年画最为兴隆，获得前所未有的发展。制作地区遍及大江南北，并形成天津杨柳青、苏州桃花坞、山东潍县杨家埠、四川绵竹、广东佛山等富有地方特色的年画。清末民初年间，年画的使用地区覆盖了除西藏以外的全国各地，包括台湾地区在内。在民间，年画就是年的象征，不贴年画就不算过年。年画已不仅是节日的装饰品，它所具有的文化价值和艺术价值，使它成为反映中国民间社会生活的百科全书。年画取材于世俗社会生活，题材无所不包，根据王树村先生统计，各种题材画样达两千多种。有历史故事类、神话传说类、世俗生活类、风景名胜类、实事新闻类、讽喻劝诫类、仕女娃娃类、花鸟虫鱼类、吉祥喜庆类等。

　　年画的风格因地域的不同而呈现出多种多样的面貌，总的说来，天津杨柳青年画具有宫廷趣味和市民趣味；山东潍坊和河北武强年画粗犷朴实、充满乡土气息；苏州年画细腻工整；四川绵竹年画色彩浓艳，有大写意风韵。这些年画丰富了中国年画的地域特色和风格特征，使之呈现出多姿多彩的艺术风貌，而每一种艺术风格的形成都有其环境和社会因素。

1．天津杨柳青年画

　　天津的杨柳青是我国北方的年画中心，初创于明代中期，盛行于清代早、中期，清代末年达到鼎盛阶段。目前所知最早开业的画店为戴连增和齐健隆两家，两家均以创业者的姓名作为画店的名字，据说，他们经常邀请著名画师出画稿，以提高年画的创作水平。当时杨柳青一带的居民不分男女老少都以印制年画为生，几乎"家家会点染，户户善丹青"。

据记载,杨柳青年画极盛时,年画的年发行量达2000多万份。杨柳青年画多绘喜庆吉祥题材,内容通俗,画面耐看,构图饱满,色彩鲜明,造型简练,富有装饰性,仕女和娃娃题材的吉利年画更是一绝。由于邻近北京,多有贡品进京供大户人家贴用,故杨柳青年画制作精细,色彩柔和,以迎合宫廷和市民品味。制作精美的《琴棋书画》(图8-21)就是其中的珍品。该画以几近对称的构图表现了四个形貌可爱、衣装华丽的童子,中间两个共扛一大竹篮,篮内装满象征多子、多福、多寿的石榴、佛手、寿桃。左右两个童子相对而坐,一个背倚棋盘正在抚琴,另一个肩荷画轴,倚靠在书箱上正听得入神。琴棋书画是过去文人雅士们所擅长的艺术,为高雅文化的象征,而杨柳青年画却以广大群众喜闻乐见的娃娃题材来加以表现,体现了某种雅俗共赏的审美取向。从某种角度上说,雅与俗的浑然一体正是杨柳青年画的最大特点。

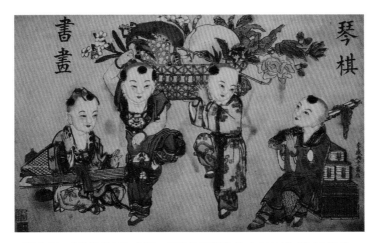

图 8-21 《琴棋书画》(清),天津杨柳青套色木版年画,高34厘米,宽55.6厘米,王树村藏

2. 潍坊杨家埠年画

山东潍坊杨家埠木版年画始创于明末,全以手工操作并用传统方式制作,发展初期受到杨柳青年画的影响,清代光绪年间达到鼎盛期,有"画店百家,画种上千,画版数万"之说,风行黄河下游一带。其中最大的东大顺画店拥有画版300多套,年制画百万余张。杨家埠木版年画题材广泛,表现内容丰富多彩,有神像类、门神类、美人条、金童子、山水花鸟、戏剧人物、神话传说等,同时也有反映民间生活、针砭时弊之作,但喜庆吉祥是杨家埠年画的主题。诸如吉祥如意、欢乐新年、恭喜发财、富贵荣华、年年有余、安乐升平等,像亲人的祝福、似好友的问候,构成了农民新春祥和欢乐、祈盼富贵平安的特点。它利用我国传统的勾线技法,构图对称饱满,线条粗犷,色泽明快,以红、绿、蓝、黄为主,对比强烈,主题突出。画中人物质朴大方,散发着浓郁的乡土气息,非常适合广大农村需要。杨家埠木版年画同天津杨柳青、苏州桃花坞、四川绵竹并称中国民间四大木版年画。

清末,制作精细的杨柳青年画传入后,给杨家埠年画带来冲击,有些艺人不再沿例其本,开始创新。"发福生财"的吉庆画就是在这样的背景下产生的。如《五路进财,发财还家》《摇钱树》《大春牛》(图8-22)、《三大家》等。这些作品给深受列强入侵、盗贼蜂起之苦的人们一种精神上的寄托和安慰。

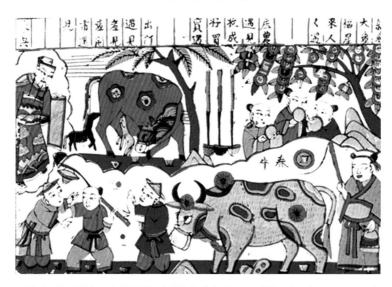

图 8-22　《大春牛》（清），山东潍县（现潍坊市）套色木版年画，高 26 厘米，宽 42 厘米

3．苏州桃花坞年画

江苏苏州桃花坞是南方年画中心，产生于明末清初，清初至太平天国时期一直保持繁盛。桃花坞年画极盛时，画店多达 50 余家，年产量在百万份以上。相对于杨柳青的富贵之气，苏州桃花坞的年画风格清丽，民间气息更为浓厚，长于使用桃红和粉绿，鲜明而清雅。这一时期的桃花坞年画还吸收了西洋铜版画技法，如明暗、透视等，提高和丰富了年画的表现力，画面远近分明，层次清晰，具有中西融合的独特风格。色彩上，多在墨线上套印红、黄、蓝、绿、紫五色，显得清秀雅致。桃花坞年画不仅广泛流传于江、浙、皖、鲁一带，而且远渡重洋流传到日本、英国、德国，特别是对日本"浮世绘"有相当的影响。作品在描绘传统的喜庆吉祥题材的同时，还表现繁华的都市风貌，具有浓厚的现实生活气息。《上海火车站》（图 8-23）是反映新事物的风俗画。画面用树木、阳伞、服装以及背景不着色来表现 7 月夏日炎炎的气氛，并且采取粉红、粉蓝等浓重的色彩和构图满布的手法，表现火车站热闹的场面。变形（如洋房、火车等）手法的运用，增加了画面的趣味性和装饰性。

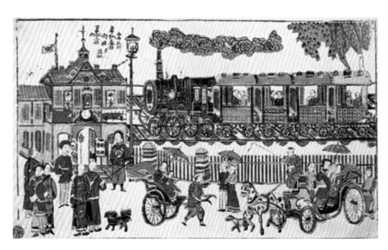

图 8-23　《上海火车站》（清），苏州桃花坞套色木版年画

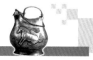
4．绵竹年画

四川绵竹年画，始创于明末清初，发展最蓬勃的时期是在清朝后期，最兴旺时有300 余家年画店，拥有上千名年画制作工匠，年生产门画 1200 多万份，画条 200 万份以上。此时还成立了年画行会"伏羲会"，每年办会两次，会上要对各路年画进行评议，决出名次，这样一来，更促进了绵竹年画的发展，使绵竹成为西南地区最著名的年画中心。绵竹年画和其他地区的年画一样首先是要刻成线版，但是线版在绵竹年画中只起轮廓作用，其余全靠手工彩绘，从不套色制作，因而产量不高。经过不同艺人的手笔，呈现出不同的风格，同一个艺人绘制不同的画幅也会产生不同的趣味。这是绵竹年画区别于其他诸家年画的主要特点之一，也正是绵竹年画的绝妙之处。由于地区关系，杨柳青和桃花坞的年画，比较易于吸收外来形式的影响；但绵竹因为地处西陲，交通不便，当地的画工很少受外来的影响，因而他们绘制的年画，更有浓厚的民间气息，更富粗犷、古拙的情趣。

这组《扬鞭锏门神》（图 8-24）是绵竹年画的代表作，绘工精细，色彩华美。门神是我国最早出现的年画样式之一，这组门神是唐代名将秦琼和尉迟恭，秦琼执锏、尉迟恭挥鞭，故又称"鞭锏门神"。人物造型十分夸张，以四头身的比例来突出武将虎背熊腰的伟岸身躯。在此基础上又特别注重眉眼的刻画。秦琼凤眼、尉迟恭环睛，十分传神地表现出二人不同的精神气质。绘刻兼备的特点赋予画工以极大的创作自由度，这组年画用色多达 10 余种，其精细程度不亚于卷轴人物画，但又于强烈鲜明的装饰性中蕴含着一种质朴和平易近人。

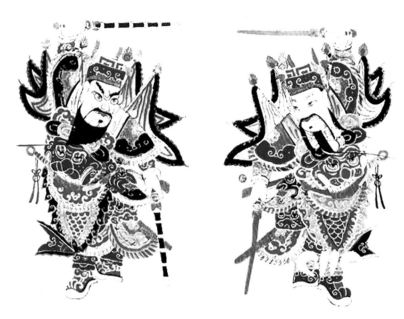

图 8-24　《扬鞭锏门神》（清），四川绵竹套色木版年画，高 72 厘米，宽 42 厘米，王树村藏

19 世纪以后，由于铜版、石版印刷技术的采用，尤其是近代"月份牌"年画的流行，手工业生产的木版年画竞争不力，日趋衰落。

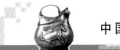
8.9　明清建筑艺术

明清的建筑成就体现在宫殿和园林艺术的建造上，把中国古典建筑艺术的审美价值推到了顶峰。

8.9.1　故宫

在中国现存的宫殿建筑中，以曾是明、清两代皇宫的北京故宫（图 8-25）最完整、最宏伟、最有代表性，且至今保存得最完好。

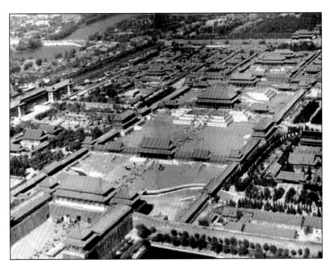

图8-25　故宫鸟瞰图

故宫又称"紫禁城"，是明清两代的皇宫，也是世界上最大的宫殿，占地 72 万平方米（长960 米，宽 750 米），建筑面积 15 万平方米，始建于公元 1406 年，1420 年建成，用 30 万名工匠、历时 14 年建成，有房屋 9000 余间，分成中、东、西三路和几十个院落，旨在表现封建等级观念和皇权至上的威严气势。

故宫是中国古代建筑的集大成者，建筑体量雄伟，外形壮丽，主次分明，建筑形象统一而又有变化。就艺术和审美的角度来看，它有以下几个特点。

1. 建筑体量大、数量多

在中国古代儒学理念里，建筑不只是遮风避雨的场所，而且是区别尊卑的礼制工具，利用建筑艺术烘托王权的观念早在春秋战国时代就产生了。因此，故宫有中国体量最大的殿堂太和殿，组成宫殿建筑群的单体建筑数量有 9000 余间，也堪称中国之最。太和殿面阔 11 间，正面通长达 60 米，进深 5 间，面积 2380 平方米，连同台基通高 37 米，是中国现存最大的殿堂。其上为重檐庑殿顶，屋脊两端安有高 3.4 米的大吻。檐角安放 10 个走兽，数量之多为现存古建筑中所仅见。太和殿是紫禁城内体量最大、等级最高的建筑物，建筑规制之高，装饰手法之精，堪列中国古代建筑之首，这一切，都是为了突出王权的至高无上。

2．强调中轴对称布局

在中国古代儒学理念里，中轴对称布局对于烘托尊贵地位十分重要。《礼记》指出"中正无邪，礼之质也"。主要殿堂就应该建在中轴线上接近中心的最重要位置。因此，故宫有一条贯穿宫城南北的中轴线，宫殿里最尊贵的建筑总是放在中轴线上。在这条中轴线上，按照"前朝后寝"的古制，布置着帝王发号施令、象征政权中心的三大殿（太和殿、中和殿、保和殿）和皇帝处理日常政务及帝后居住的后三宫（乾清宫、交泰殿、坤宁宫）。这条中轴线不仅贯穿在紫禁城内，而且南达永定门，北到鼓楼、钟楼，贯穿了整个都城，以进一步烘托都城的重要。气势宏伟，规划严整，极为壮观。这一切，依然是为了突出王权的至高无上。

3．丰富多彩的屋顶形式

中国建筑单体殿堂的形式并不太多，主要在屋顶形式上有所区别。中国建筑的屋顶形式是丰富多彩的，在故宫建筑中，不同形式的屋顶就有 10 种以上，故宫主要建筑的丰富多彩的屋顶形式是中国古代建筑外观上极显著的特征之一。如故宫前朝三大殿（图8-26），体量不同，且分别采用不同的屋顶形式：太和殿是重檐庑殿顶，大约从 14 世纪明代起，这种屋顶成为封建王朝宫殿等级最高的形式；中和殿为四面坡单檐攒尖顶；保和殿是重檐歇山顶。这不仅是受封建等级观念的影响，如重檐庑殿顶只能用于最高等级的宫殿建筑上，而且是为了使这三座紧密相连的宫殿在建筑形象上有明显的区别，使它们在相互对比中显得更鲜明。

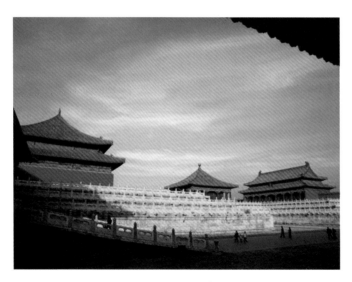

图8-26　故宫三大殿（明至清）

4．富丽堂皇的彩绘装饰

在我国古代建筑中，除建筑构造让人驻足之外，其内外檐部绘就的色彩斑斓、构图庄重典雅的彩画也是吸引人们注意的重要部分。彩绘是我国古典建筑不可缺少的一个组成部分，是一种特有的建筑装饰艺术。因为有了彩画，那些历经风雨的古建筑仍然可用金碧辉煌来形容。色彩之所以能成为中国古代建筑的主要装饰手段，这是由木结构体系的特点所

>>>>>>>>

决定的。最初在木材表面施加油漆主要是作为防腐措施，后来逐步演变为建筑彩画，形成俗话所说的"雕梁画栋"。在封建社会中，彩绘也是有等级制度限制的。和玺彩绘是彩绘等级中的最高级，用于宫殿、坛庙等大建筑物的主殿。如太和殿内景，整个大殿在和玺彩绘的衬托下，显得富丽堂皇，金碧生辉。

总之，故宫以其巍峨壮丽的气势、宏大的规模和严整的构图，给人以强烈的精神感染，突显皇权的至高无上。它所体现的丰富而精微的哲理，在世界各建筑体系中，可以说是绝无仅有的卓越典范。

8.9.2　园林艺术

中国建筑艺术专家萧默指出："园林的本质即在于通过对包括山、水、建筑、植物等所谓园林四要素，以及如道路、室内布置等的有机构成，组织成一个富于情趣的包含艺术意境的美的环境。""中国是诗的国度，……中国又是画的国度，……中国又是一个园林的国度，在园林中充满了诗情画意，可以说是一种有形的诗或立体的画，更具体而典型地寄托了人们对自然的热爱和无限留恋。"

中国园林被人们誉为"世界园林之母"。早在春秋战国时代就有了造园的记载，经历了数千年的积累，到明清时期，中国古典园林达到鼎盛时期。

中国园林可分为私家园林和皇家园林两大流派，前者以江南地区水平最高，后者分布在北京附近一带。私家园林规模较小，但水平更高，园主多是文人，风格高雅清秀，构思精致细腻，具有山水画的韵味，网师园、留园、拙政园、个园等是其代表。圆明园、颐和园以及承德避暑山庄等皇家园林，占地面积广阔，讲究气势宏大、富丽堂皇的皇家气派，但也遵循"虽由人作，宛自天开"的原则建成，体现了人与大自然的和谐。

1. 苏州拙政园

苏州拙政园可以作为明代园林建筑的代表，它与北京颐和园、承德避暑山庄、苏州留园并称中国四大古典名园。拙政园始建于公元15世纪初的明代，为园主明代监察御史王献臣归隐之居，取晋人潘岳《闲居赋》中"筑室种树，灌园鬻蔬，此亦拙者之为政也"之意而命名，以寄托主人厌倦仕途，归隐山林，聊以自慰的心情。500多年来，拙政园几度分合，或为私人宅园，或做金屋藏娇，或是王府治所，留下了许多诱人探寻的遗迹和典故。

拙政园占地面积60亩，总体设计以水为主，是典型的江南水乡园林。全园分东、中、西三部分，有31景。东部竹坞曲水，开阔疏朗，荷叶飘香。中部山光水影，厅榭典雅，花繁树茂，曲径通幽，是全园的精华所在。西部水廊起伏，庭院错落，水波倒影，清幽恬静。整个园林布局上以不断分隔空间、变化风景的手法造成了对比的效果，使人感觉到园内景色生动和丰富多彩，从而不觉园之狭小。拙政园追求自然，追求意境，追求含蓄，追求小中见大，追求诗情画意。四川大学黄宗贤教授认为，"明代园林，总的来说受山水画趣味影响较深，带上了一点浪漫气息。"此言正是拙政园的写照。

小飞虹（图8-27）是位于园中部西南的一座精美的廊桥，取南北朝诗人鲍照《白云诗》"飞虹眺秦河，泛雾弄轻弦"之意境而名。朱红色桥栏横卧在波光粼粼的水面上，宛若飞虹，故得名"小飞虹"。小飞虹是苏州园林中唯一的廊桥，是拙政园经典景观之一。

与分行列队、轴线对称、充分显示人工力量的欧洲传统园林相比，中国古典园林流露出尊重自然、亲近自然的趣味。飞檐、荷塘、曲径、假山、叠石、镂窗等符号，弹奏出的是人与自然相处的和谐音符。

2. 北京颐和园

颐和园是我国现存规模最大、保存最完整的皇家园林。颐和园原名清漪园，建成于清乾隆十五年（1750 年）。19 世纪与 20 世纪之交，颐和园曾两次被英法联军和八国联军破坏，又两次修复。颐和园主体由万寿山和昆明湖组成，山居北，横向，高 60 米；湖居南，呈北宽南窄的三角形。颐和园占地 4350 亩，其中水面约占 3/4。颐和园是一个兼具"宫""苑" 双重功能的大型皇家园林，全园可分为宫殿区和苑林区。

苑林区包括三部分。

第一部分是万寿山（图 8-28）前山景区，从湖岸直到山顶，以排云殿、佛香阁、智慧海等一重重华丽的殿堂、台阁将山坡覆盖住，构成贯穿于前山上下的纵向中轴线。佛香阁是颐和园的标志性建筑，登佛香阁可饱览园内外风光。与中央建筑群的纵向轴线相呼应的是横贯山麓、沿湖北岸东西逶迤的长廊，共 273 间，全长 728 米，这是中国园林中最长的游廊。廊内枋梁上绘有精美的西湖风景及人物、山水、花鸟等苏式彩画 8000 多幅，享有"画廊"之称。

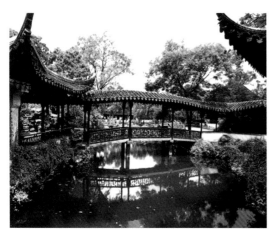
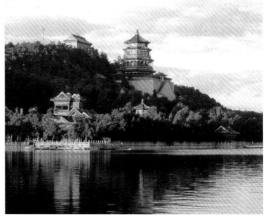

图8-27 小飞虹（明），拙政园，江苏苏州　　图8-28 万寿山远景（清），颐和园，北京市海淀区

第二部分是万寿山北麓的后山和后湖景区，后山的景观与前山迥然不同，是富有山林野趣的自然环境，林木蓊郁，山道弯曲，景色幽邃。后湖的河道蜿蜒于万寿山北坡，泛舟后湖给人以山复水回、柳暗花明之趣，成为园内一处出色的幽静水景。其间散置几组小建筑群，其中最有特色的是藏式喇嘛庙和苏州街。

第三部分是昆明湖水景，中间以一条长堤——西堤把湖面划分成南湖和西湖两个部分。西堤及支堤划分出的水面各有一岛，构成一池三神山的传统皇苑布局。西堤以及堤上的六座桥是有意识地模仿杭州西湖的苏堤和"苏堤六桥"，使昆明湖愈加神似西湖。西堤一带碧波垂柳，自然景色开阔，园外数里的玉泉山秀丽山形和山顶的玉峰塔影排闼而来，被收摄作为园景的组成部分，这是中国园林中运用借景手法的杰出范例。石舫、十七孔

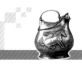

>>>>>>>>

桥（图8-29）、玉带桥等堪称世界建筑文化珍品，点缀在昆明湖区，更为湖区增添了无穷的艺术魅力。

从颐和园我们可以体会到皇家园林的基本观念，它继承和发展了中国古典园林"以人为之美入自然，符合自然而又超越自然"的传统造园思想，具体手法学习私家园林，只是更注意划分景区，气魄更宏大。

3．承德避暑山庄

承德避暑山庄是清代皇帝每年夏天避暑的地方。占地560万平方米，园内著名景点72处，是我国现存皇家园林中最大的。全园可分为四大景区：西部的山岳区、东南部湖泊区、东北部平原区和南部宫殿区。宫殿依"前朝后寝"手法布局，形体朴素，色彩淡雅。湖泊区是园内主要景点，在水面中有许多岛屿，以堤、桥相连，岸线逶迤多变，步移景异，富有江南水乡意趣。建筑随地形布局，主要的景点有水心榭（图8-30）、月色江声、烟雨楼、金山等，总体呈分散式布局。湖泊区的景色有一个特点：在北方的山水中融入江南园林的特色，既大气又秀丽。平原区呈现塞北风光，碧草如茵，古木参天，在此驯养鹿群，表演摔跤，进行赛马，乾隆时还在林中空地搭建蒙古包。山岳区的三条河谷自西北伸向东南各景区，山内原有数十座小园、寺庙等，可惜多已毁损。总之，山庄按照地形地貌特征进行选址和总体设计，完全借助于自然地势，因山就水，顺其自然，同时融南北造园艺术的精华于一身。它是中国园林史上一个辉煌的里程碑，是中国古典园林艺术的杰作。

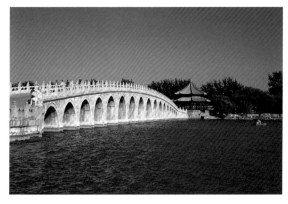

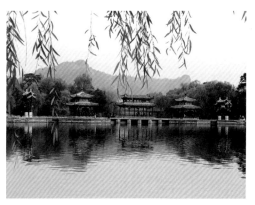

图8-29　十七孔桥（清），颐和园，北京市海淀区　　　图8-30　水心榭（清），河北承德避暑山庄

8.10　书法、工艺美术与雕塑

8.10.1　书法

明代书法，因皇帝提倡"以书取仕"，以致台阁体盛行。台阁体（清代称为馆阁体）指流行于馆阁及科举考场的书体，它强调楷书的共性，即规范、美观、整洁、大方，但缺乏个性，拘谨刻板。明代中期，法帖汇刻本的传播造成崇尚帖学的风气。明代除少数名家，大多被帖学和台阁体所束缚。以祝允明、文徵明、王宠为代表的吴门派书法，以各自的面貌反映了明代书风的多样性。明代末期的董其昌力主师古借鉴，开创一种古朴、清雅的风格。

明代中后期，书坛上形成了一股空前的浪漫主义潮流，它不受古法的约束，以表现书法家自我精神和审美理想为圭臬，使"尚势"书风风起云涌。其代表人物主要有张瑞图、黄道周、倪云璐等。

总体上看，明清仍可视为书法百花齐放的时代，但比较而言，清代书法更具活力。清代书坛群星闪烁。清初以遗民书家为代表，傅山、朱耷、郑簠及王铎卓然成家，各具面目；随后"扬州八家"中的金农、郑燮、李蝉等画家，创造性地以画入书，别开生面；清代中期颜楷、钱坫等的篆书，桂馥、陈鸿寿等的隶书都取得了较大的成就，邓石如更是集碑学中篆隶之大成者；乾隆年间翁方纲、刘墉、梁同书、王文治齐名；清代晚期，碑学大盛，何绍基、赵之谦、杨守敬、吴昌硕、康有为等人各以其独特的成就对海内外现代书坛产生了深刻影响。

1. 文徵明行书

作为明代中叶书法兴盛的代表人物，文徵明楷、草、行、隶、篆俱佳，其中最为精绝者乃是行书和小楷。文徵明的行书，融取了苏轼、黄庭坚、米芾、赵孟頫诸家，形成自己的风格，流丽典雅、温润秀美。他的传世墨迹很多，行书有《南窗记》《诗稿五种》《西苑诗》等。他的所有作品，都一丝不苟，即使是 90 岁高龄时也是如此，这在我国书法家中是极为少见的。

《西苑诗》（图 8-31）是文徵明 56 岁在京任翰林院待诏时所作，描述宫城西以太液池为中心的御苑（即今北海）景色。此卷书于嘉靖甲寅（1554 年），距成诗时隔 30 年，这一年文徵明已 85 岁。书法苍劲流畅，风姿清丽秀雅，是其晚年杰作之一。卷后有清王澍题跋，并有"庆邸鉴赏书画之章"等藏印多方。

不染斋主临古系列——西苑诗成片 .mp4

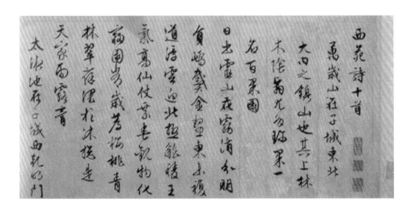

图 8-31 《西苑诗》（局部）（明），作者为文徵明，纸本，行草，高 28.4 厘米，宽 447.4 厘米，北京故宫博物院藏

2. 董其昌行书

董其昌不仅是晚明著名画家、美术鉴赏家和理论家，他还是继元代赵孟頫之后的最后一位帖学大成者。书风与画风甚为统一，文人气息颇浓，在群雄纷起、争辉夺彩的晚明书坛上，董其昌如一轮皓月当空，令群星黯然失色。董其昌兼工楷、行、草书，行草书造诣最高。行书以"二王"为宗，又得力于颜真卿、米芾、杨凝式诸家，赵孟頫的书风也或

多或少地影响到他的创作。其书法空灵中透性情，分行布白，疏宕秀逸，如白云悠悠，似清泉潺潺。在书法理论上，他强调书法贵有古意，认为书法必须熟后能生，即以生拙之态来掩饰技法的娴熟，借以表现书法的"士气"。他重视书法家的文化艺术修养，主张多阅、多临古人真迹，强调读万卷书、行万里路，以提高艺术的悟性。这些与他在绘画理论上提出的南北宗论是相通的。董其昌创造了一种似乎不食人间烟火的秀雅风格。传世书迹有《乐毅论》《王维五言绝句》《杜甫醉歌行诗》等。

《杜甫醉歌行诗》（图 8-32）这部作品是其文静之美的典型，为了达到淡远之境，分间布白吸取杨凝式疏朗宽绰而跌宕错落的章法，结体大小不一，取右高左低的敧侧之态。笔法有意识追求生涩之味。在墨法上，浓淡、枯涩极尽变化，尤其善用淡墨，他的笔墨挥洒中没有强烈的动态表现，一切都是那样安闲，以一种醇化与提炼，把书法引向宁静、幽雅、柔和、超脱的境界中去，于天真潇洒中表达自己的个性追求。

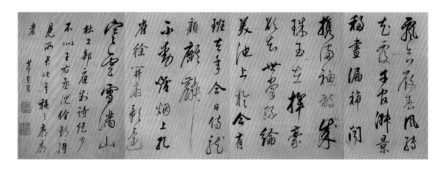

图 8-32　《杜甫醉歌行诗》（局部）（明），作者为董其昌，绢本，行书，宽 301 厘米，昆山昆仑堂美术馆藏

3．郑簠隶书

郑簠（1622—1693 年），字汝器，号谷口，江苏上元（今南京）人。隶书在经过两汉的短暂繁荣之后，千余年冷落沉寂，到了清代才又重新振兴，一时间名家辈出，群星璀璨，这其中时间较早、功绩卓著、开宗立派的大家便是郑簠。郑簠以毕生精力寻访汉隶碑刻，精研隶书之境界，终于创造出了飘逸奇宕的隶书新面貌。他认为书法必须有脊骨，有筋力，有首尾，方有神气。他的隶书主要学汉《史晨碑》《曹全碑》等，尤得力于后者。他把《曹全碑》的挺劲秀逸的特点加以发挥，又融入草书笔意，所作隶书线条流畅遒丽，点画飘逸舒展，有草书的流动，所以有了"草隶"之谓。自魏晋以后，书法艺术已基本属于士大夫阶层的高雅殿堂，像郑簠这样一位布衣终生、靠行医为业的贫民知识分子，能够在当时享有重名，实属难能可贵。

此《隶书立轴》（图 8-33）是郑簠隶书的代表作之一。通篇给人典雅、清秀、绮丽之美感，处处渗透出深厚的汉碑功底，此立轴中之撇捺笔画能表现出创新意识，雁尾飞舞飘逸而不失沉着。每个字大小相近，结构紧凑，加上撇捺等笔画的开拓，还有粗细、疏密也富有变化，所以古拙中见出流动，沉雄宽厚而不失秀媚活泼，一洗宋元以来拘谨刻板之态。

4．邓石如篆书

邓石如（1743—1805 年），原名琰，字石如，因避仁宗讳，以字行，号顽伯、完白山人等。他出身于寒门，曾在江宁大收藏家梅镠家学习深造 8 年，书学成功。其间的邓石如备受梅

<<<<<<<<<

府款待，为其尽出所藏，以供学习临写，并供以食宿笔墨之用。邓石如如鱼得水，饱览历朝名碑法帖，推索其意，明雅俗之分。"每日昧爽起，研墨盈盘，至夜分尽墨，寒暑不辍。"不久得到曹文埴、金辅之等人的推荐，书名大振。邓石如为清代碑学书家巨擘，楷、行、草、篆四体皆长，尤以篆书成就最大。其篆书初学李斯、李阳冰，后学《禅国山碑》《三公山碑》《天发神谶碑》、石鼓文以及彝器款识、汉碑额等。他富有创造性地以隶书笔法作篆书，大胆地用长锋软毫，提按起伏，富于变化，大大丰富了篆书的用笔。特别是晚年的篆书，线条艰涩厚重，雄浑苍茫，臻于化境，开创了一代篆书新风。邓石如还是篆刻家，开创皖派中的邓派。康有为称其"集篆之大成"，"篆法之有邓石如，尤儒家之有孟子"，实不为过。

　　篆书《唐诗集句》（野鹤巢边松最古，仙人掌上雨初晴）（图8-34）是其代表作。用笔杀锋取劲斫之势，在圆转之处加上方笔，使圆浑流畅的线条熔铸方刚雄强之美。如"掌"字的"口"部，"巢"字的"田"部。结字取势趋于狭长，字字屹立，生动多姿。线条组合安排疏密对比强烈，如"鹤""仙"等字，疏处空灵悠远，密处茂密葱郁，空灵与结实和谐统一，风姿洒脱，俨然鹤立鸡群。

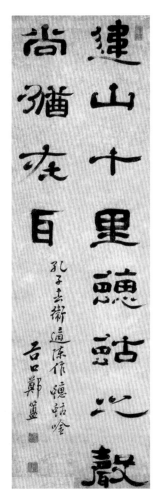

图 8-33　《隶书立轴》（清），作者为郑簠，纸本，高166.8 厘米，宽 50.3 厘米，南京博物院藏

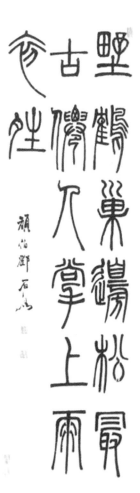

图 8-34　《唐诗集句》（清），作者为邓石如，篆书，高 116 厘米，宽 34.5 厘米，北京故宫博物院藏

>>>>>>>>>

8.10.2　工艺美术

明代的工艺美术得到了较全面的发展和提高。从明代起，景德镇成为全国制瓷业的中心，是瓷器装饰艺术发展到更为丰富多彩的阶段。刺绣工艺中以"顾绣"最为有名。家具工艺取得了较高成就，明式家具结构严谨、线条流畅、比例匀称、风格古朴典雅，其意重在追求神韵。此外金属工艺中的宣德炉和景泰蓝都取得了较高成就。工艺理论家宋应星，写出了手工业专著《天工开物》，被国外誉为"中国 17 世纪的工艺百科全书"。工艺美术史论家、中央工艺美术学院田自秉教授指出："从明代的工艺美术，可以看出它已具备我国工艺美术风格的多种特点：完整，庄重，敦厚，大方，明快，宏健，而又富于装饰美。这已是东方工艺美术的完备时期，工艺文化已进入成熟阶段。同时，宫廷工艺和民间工艺的分化，已明显形成两大体系，并表现出各不相同的特点和审美情趣。"

清代景德镇已成为举世公认的"瓷都"，在彩绘、色釉两个方面成就突出。纺织业在江南得到较大发展。南京、苏州、杭州等已形成全国生产中心，四川、广东等地区丝织工艺也很兴盛。南京的云锦、苏杭的丝织、四川的蜀锦是清代著名的丝织品种。清代刺绣形成了苏绣、粤绣、蜀绣、湘绣等不同的地方体系。清代漆器、珐琅制品、金银饰品、木雕、玉雕等工艺，也有一些成就。清代的工艺美术为现代工艺美术的全面发展奠定了良好的基础。

1．瓷器工艺

1）明代瓷器

明代青花是瓷器中的主流，而以明宣德时期最有名。它以古朴、典雅的造型，晶莹艳丽的釉色，多姿多彩的纹饰而闻名于世，与明代其他各朝的青花瓷器相比，其烧制技术达到了最高峰，成为我国瓷器名品之一。其成就被颂为"开一代未有之奇"，《景德镇陶录》评价宣德瓷器："诸料悉精，青花最贵。"

《宣德青花缠枝花卉纹梅瓶》（图 8-35）是明宣德时期青花的精品。梅瓶小口，圆唇外卷，短颈，丰肩，肩下渐收，圈足。肩及足部饰上覆下仰的莲瓣纹各一周，腹部主题纹饰为缠枝牡丹、菊花、茶花等花卉图案。各种花卉描画得工整细致，花瓣、叶片的脉络间及莲瓣都不填满色，留有白边，来增强装饰效果，具有鲜明的时代特征。肩部自右向左用青花书"大明宣德年制"六字楷书款。此瓶青花色泽浓淡相宜，整体以国产青料为主、进口青料为辅。明宣德时期 50 厘米以上的琢器传世较少，此件梅瓶形体高大，端庄规整，纹饰精美，堪称此期大件器物中之精品，体现了明宣德时期极高的制瓷技艺。

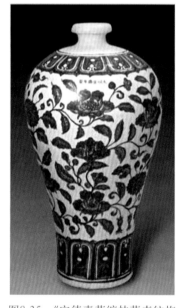

图8-35　《宣德青花缠枝花卉纹梅瓶》（明），高 53.1 厘米，口径 8 厘米，足径 16.5 厘米，北京故宫博物院藏

明代斗彩、五彩开创瓷器新技艺，也受到广泛好评。

斗彩是将釉下青花和多种釉上彩相结合的一种彩瓷工艺。它创始于明代，以成化斗彩

为最高成就。有学者认为，斗彩的出现，标志着明代瓷器独特风格的形成，这种风格的审美特征为：五彩缤纷，热烈绚烂。相传成化帝的宠妃万贵妃对斗彩瓷格外偏爱，宫中时有进呈，斗彩就是在这样一种邀宠的心态下发展起来的。传世的成化斗彩瓷器以鸡缸杯为典型，均是便于把玩的玲珑小器，而没有大型器皿。这件《斗彩鸡缸杯》（图 8-36）为酒杯，形似缸形，以子母鸡群为题材，旁衬以幽美的兰草、红艳的牡丹。在淡雅的青花轮廓线的衬托下，釉上彩中的红、黄、绿、紫釉更显得浓烈鲜艳，十分可爱。此器造型凝练简洁，线条柔和流畅，胎质细腻，轻薄透体，堪称瓷器艺术品中的珍品。

嘉靖年间，在斗彩的基础上，制作出了五彩瓷。五彩瓷严格地说，也是一种斗彩，但釉下的青花已不再占据主要位置，成了配角，釉上的五彩则占据了主体位置。这种五彩瓷改变了原来青花瓷图案疏朗的特色，再一次以花纹满密求胜，用彩尤其突出红色，使整体气氛显得更加浓艳华丽。万历时期，五彩的底色又由原来的纯白扩展为黄、红、褐、绿、紫等多种色调，充分展现了明人富于创意、勇于求新的审美心态。上述彩瓷合在一起，组成了闻名天下的"大明五彩"。《五彩鱼藻纹大罐》（图 8-37）纹饰均由釉下青花与釉上五彩结合而成，色泽娇嫩鲜亮，当属明代嘉靖年间景德镇彩瓷中的精品。

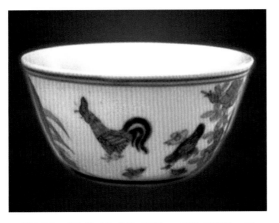

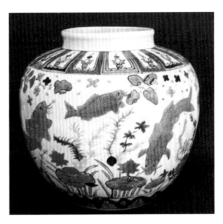

图8-36　《斗彩鸡缸杯》（明），高3.3厘米，口径8.3厘米，北京故宫博物院藏

图8-37　《五彩鱼藻纹大罐》（明），高33.9厘米，口径19.6厘米，上海博物馆藏

2）清代瓷器

康熙、雍正、乾隆三代是清代瓷器制造的顶峰，瓷器品种繁多，千姿百态，造型古拙，风格轻巧俊秀，技术上讲究精工细作，不惜工本。三代以后，随着清朝国力的衰弱，瓷器制造也开始走下坡路。清代瓷器在彩绘和色釉两个方面成就最为显著。

彩绘成就体现在粉彩和珐琅彩上。粉彩始于康熙而以雍正时期为代表，在雍正时期逐渐取代五彩成为瓷器彩绘的主要品种。粉彩在原料中加以铅粉，以致色调柔和，线条描绘婉转幽雅，故又有"软彩"之称。《粉彩过枝桃蝠纹盘》（图 8-38）是雍正粉彩盛极一时的代表作品。

珐琅彩瓷是在康熙皇帝的亲自授意下，而创造的一种新的釉上彩绘瓷器，因仿制于法国的铜胎画珐琅器，所以珐琅彩瓷又称"瓷胎画珐琅"。珐琅彩瓷的特点是瓷质细润，彩料凝重，色泽鲜艳亮丽。由宫廷画家，甚至连西方传教士画家都参与珐琅彩瓷绘，使珐琅彩瓷成为瓷器与书画相结合的一种综合艺术品，在清宫内独领风骚近百年。

这件乾隆珐琅彩《花石锦鸡图双耳瓶》(图8-39)的造型温婉可爱,而器身纹饰更是生动、绚丽,宛若一幅笔意工致的宫廷院体画。

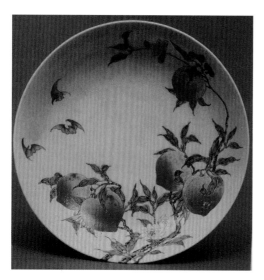

图8-38 《粉彩过枝桃蝠纹盘》(清),高3.9厘米,口径20.6厘米,足径13.3厘米,上海博物馆收藏

图8-39 《花石锦鸡图双耳瓶》(清),高16.5厘米

2.织染工艺

1)明代画绣结合的"顾绣"

"顾绣"是源于明代上海地区的著名刺绣技艺。因源于明代松江府上海县(现上海闵行区)露香园主人顾名世家而得名,又名"露香园顾绣"。它是以名画为蓝本的"画绣",以技法精湛、形式典雅、艺术性极高而著称于世。顾绣以制作欣赏品为主,加以文人雅士的评赏和赞美,声名远播,以致成为刺绣工艺的代表。顾绣对后来的苏绣、湘绣、蜀绣均有影响,是中华民族艺术之瑰宝。

韩希孟是顾绣宗师顾名世的次孙媳,她的刺绣作品深为文人画家欣赏,并因备受董其昌的推崇而声名远扬。她选择文人雅士所喜爱的平淡自然的绘画作品为绣稿,将画理与顾绣技艺结合起来,熔画、绣于一炉,在针法和色彩运用上有独到之处,达到了顾绣艺术的顶峰。所摹绣的八幅《宋元名迹》是其代表作品,《洗马图》(图8-40)是其中一幅。此图画面清新自然,构图简练,设色淡雅,绣工极为精细,为顾绣传世名作。

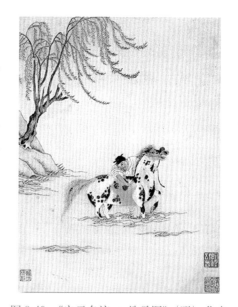

图 8-40 《宋元名迹·洗马图》(明),作者为韩希孟,顾绣,高33.4厘米,宽24.5厘米,北京故宫博物院藏

<<<<<<<<<<

2）清代"四大名绣"

清代，由于丝绸产品的贵族化，丝织工艺基本放弃了印染，并把重点集中在了织绣上。清代的宫廷服饰大部分均用刺绣加以装饰。清代刺绣运用之广、针法之妙、绣工之精巧，为历代所不及。这与当时商品绣生产的大力发展是分不开的，各地民间绣品已逐渐形成了别具特色的风格。在这些地方绣中，最著名的是以苏州、广州、长沙、成都为集散中心的"苏绣""粤绣""湘绣""蜀绣"，合称中国的"四大名绣"。"四大名绣"各有特点：苏绣精细雅洁、富有诗意；粤绣富丽辉煌；蜀绣浑朴自然、色彩鲜明；湘绣擅绣狮虎，栩栩如生。

粤绣《三阳开泰》（图 8-41）是一件用作观赏的挂屏。整幅画面的大部分用沉香、古铜、驼色、灰色、湖色，但也在一些显著的部位，以少许橘红、粉红、肉粉、玫瑰紫、绿色来点缀。显得静中有动，暗中有鲜，展现了粤绣的艺术风格。

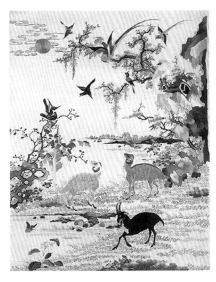

图8-41　粤绣挂屏《三阳开泰》（清），高67厘米，宽52.5厘米，北京故宫博物院藏

8.10.3　雕塑

明清雕塑在写实技巧、形式美的表达方面更加完善、娴熟，玉雕、牙雕等工艺雕刻蓬勃发展，但总体来说，是呈衰微之势，佛教雕塑多陈陈相因，缺少创意，陵墓雕刻也以沿袭前代为主，虽间有佳作，但创意之作极少。明代山西平遥双林寺韦驮像是明代雕塑中难得一见的佳作。清末云南筇竹寺罗汉像、"泥人张"的作品是这一时期雕塑品中的佼佼者。

1．山西平遥双林寺彩塑

双林寺是一座历史悠久的佛寺，寺中的唐槐、宋碑、明钟、彩塑以及古代建筑都是稀世珍宝，其中尤以彩塑艺术闻名于世。双林寺中的明代彩塑代表着明代佛教造像的最高水平，即使将其与唐宋优秀的佛教造像相比较，也毫不逊色。

双林寺彩塑旨在宣扬佛教教义，但塑造时融入了世俗人物特点，使塑像个性鲜明，其内在精神气质也被刻画得入木三分。在双林寺 2000 余件彩塑中，这尊《韦驮像》（图 8-42）最为杰出，它也是中国古代韦驮像中最为精彩的一件。他头戴兽形头盔，身穿盔甲，腰扎革带，足蹬战靴，气宇轩昂，一副武将气概。他造型夸张，全身呈 S 形，

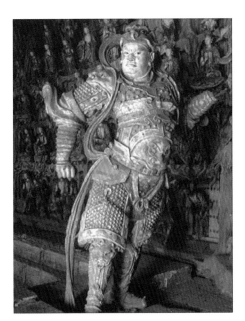

图8-42　平遥双林寺彩塑《韦驮像》（明），彩塑，高1.76米，山西平遥双林寺千佛殿

眼睛与头部方向相反，右手握拳，肘部外张，左手执金刚杵（已遗失），挺胸侧立，显得威武雄壮，极具阳刚之美。韦驮面部刻画也十分传神，坚定的目光，紧锁的眉宇，使他显得文中蕴武，武而不鲁，从而恰到好处地表现出韦驮这个佛教护法神的个性特征。

2．天津"泥人张"

中国民间泥塑有着悠久的历史，无锡惠山泥人和陕西彩偶很具影响力，至清代，天津的"泥人张"（张明山）使我国民间泥塑小品的发展又达到一个高峰。

"泥人张"的作品曾在巴拿马赛会上获一等奖，得到世界艺术界的公认。张明山泥塑的最大特点是十分善于刻画人物性格，据说他能一边与人谈话，一边在衣袖中捏泥塑，并能将对方的神态惟妙惟肖地表现出来。渔樵问答（图8-43）是张明山一万余件泥塑作品中的佼佼者。渔樵在劳动归来的途中相遇，两人笑容满面、神态亲切，一问一答，甚是投机。通过他们脸上那种平和而安详的神态，人们不难体会到劳动人民自食其力、安居乐业的生活状况。

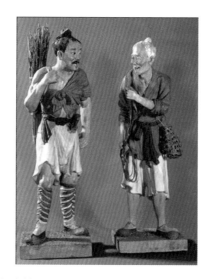

图8-43　渔樵问答（清），作者为张明山，高52厘米，天津市艺术博物馆藏

思考与练习

1．为什么说文徵明的山水画具有典型的文人趣味？

2．什么是"南北宗论"？你怎样评价它？

3．为什么说《荷石水禽图》可以称为朱耷的自画像？

4．什么是扬州画派？谈谈扬州画派共同的艺术趋向和特点。

5．绵竹年画区别于其他年画的主要特点是什么？

6．以明清私家园林的代表为例，谈谈私家园林的特点。

7．赏析一件你最喜欢的中国瓷器。

参 考 文 献

[1] 黄宗贤. 中国美术史纲要 [M]. 重庆：西南大学出版社，1993.

[2] 中央美术学院美术系中国美术史教研室. 中国美术简史 [M]. 北京：高等教育出版社，1990.

[3] 蒋勋. 写给大学的中国美术史 [M]. 北京：生活·读书·新知三联书店，1993.

[4] 孔令伟. 中国美术简史 [M]. 上海：人民美术出版社，2005.

[5] 洪再新. 中国美术史 [M]. 杭州：中国美术学院出版社，2000.

[6] 彭吉象. 中国艺术学 [M]. 北京：高等教育出版社，1997.

[7] 热尔曼·巴赞. 艺术史 [M]. 刘明毅，译. 上海：上海人民美术出版社，1989.

[8] 陈翔. 创造与永恒·中西美术史话 [M]. 上海：百家出版社，1997.

[9] 王强. 造型艺术鉴赏 [M]. 北京：首都师范大学出版社，1999.

[10] 潘耀昌，杨桦林. 中国美术名作鉴赏辞典 [M]. 杭州：浙江文艺出版社，1999.

[11] 薛永年，邵彦. 中国绘画的历史与审美鉴赏 [M]. 北京：中国人民大学出版社，2000.

[12] 聂瑞辰. 中国绘画赏析 [M]. 天津：天津大学出版社，2006.

[13] 徐建融. 中国绘画 [M]. 上海：上海外语教育出版社，1999.

[14] 钱念孙，殷伟. 中国绘画演义 [M]. 上海：上海文艺出版社，1995.

[15] 萧默. 文化纪念碑的风采：建筑艺术的历史与审美 [M]. 北京：中国人民大学出版社，1999.

[16] 史建. 大地之灵——东西方经典建筑艺术的魅力 [M]. 济南：山东画报出版社，1998.

[17] 姜晓萍. 中国传统建筑艺术 [M]. 重庆：西南大学出版社，1998.

[18] 王鲁民. 中国古典建筑文化探源 [M]. 上海：同济大学出版社，1997.

[19] 顾森. 中国传统雕塑 [M]. 北京：商务印书馆，1997.

[20] 薛建华. 中国历史陶瓷精品 100 件赏析 [M]. 济南：山东科学技术出版社，1995.

[21] 霍华. 陶瓷述古 [M]. 上海：上海文化出版社，1999.

[22] 刘正成. 中国书法鉴赏大辞典（上、下卷）[M]. 北京：人民大学出版社，1989.

[23] 李一，齐开义. 中华书法 [M]. 南宁：广西教育出版社，1997.

[24] 田自秉. 中国工艺美术简史 [M]. 杭州：中国美术学院出版社，1989.

[25] 李泽厚. 美的历程 [M]. 北京：中国社会科学出版社，1984.